Basler Museen Les Musées de Bâle The Museums of Basel

Annemarie Monteil

BASLER MUSEEN

Les Musées de Bâle
The Museums of Basel

Herausgeber:
Der Regierungsrat des Kantons Basel-Stadt

© Der Regierungsrat des Kantons Basel-Stadt, 1977

Bildauswahl und Gestaltung: Annemarie Monteil
Typografie: Albert Gomm
Technische Leitung: Marcel Jenni

Satz und Druck: Birkhäuser AG, Basel
Fotolithos: Steiner + Co. AG, Basel
Einband: Buchbinderei Flügel, Basel

ISBN 3-7643-0945-8

Inhaltsverzeichnis Table des matières Contents

Umschlag:
Fernand Léger (1881—1955)
Guitare bleue et vase, 1926
Kunstmuseum, Inv.-Nr. G 1963.14
H. 131,5 B. 97,5 cm
abgebildeter Ausschnitt ca. 63×63 cm
(Schenkung Dr. h. c. Raoul La Roche, 1963)
© 1977, Copyright by
SPADEM, Paris & COSMOPRESS, Genf

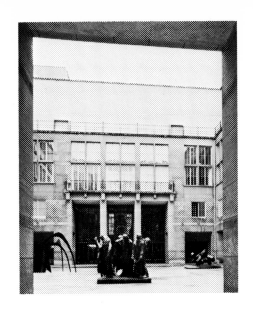

Kunstmuseum

Gemäldegalerie und Kupferstichkabinett

Musée des Beaux-Arts
Collection de peinture et Cabinet des Estampes

Museum of Fine Arts
Departments of Painting and of Prints and Drawings

Die grosse, öffentlich demonstrierte Geste des Mäzenas war des Schweizers Sache nie. Der Machtwille, gepaart mit der Lust auf Kostbares und Schönes, fand in dem klein strukturierten topographischen und gesellschaftlichen Gefüge der Alten Eidgenossenschaft keinen Raum. Sonnenkönige und Renaissance-Magnifizenzen gediehen nicht um die Alpen. So fehlen denn in der Schweiz die fürstlichen Sammlungen, die künftigen Museen eine Basis hätten liefern können. Die öffentlichen Kunstinstitute der Schweiz sind jung, Kinder des 19. und des 20. Jahrhunderts.

Basels Kunstsammlung bildet eine Ausnahme. Nicht, dass man hier fürstlicher gelebt hätte als in andern Schweizer Städten. Zurückhaltung prägte von jeher das baslerische Wesen, «Understatement» würde man es heute nennen. Nicht um mit Kunstwerken Macht zu demonstrieren, nicht um mit Stiftungen ein nicht ganz reines Gewissen zu besänftigen, hat man in Basel gesammelt und geschenkt. Es waren vielmehr Gelehrte und handwerkliche Buchdrucker, die als erste Kunstkenner und -sammler auftraten. Ihnen bedeutete Kunst Lebensgrundlage, Luft zum Atmen, Dokument persönlicher Freundschaft.

Rund um Holbein

1482 hatte sich Johannes Amerbach, aus dem mainfränkischen Amorbach stammend, in der Rheingasse in Basel niedergelassen. Er gründete eine Druckerei, die bald zu den berühmtesten der Zeit gehörte und später von Amerbachs Teilhaber Froben betrieben wurde.

Amerbach stand mit Künstlern und Gelehrten in Verbindung. Urs Graf arbeitete für ihn, Dürer hat ihn wahrscheinlich besucht. Er sammelte frühe italienische Holzschnitte, sie mögen ihm als Vorlagen für Buchausstattungen gedient haben. Vermutlich stammen die Dürerschen Holzschnitte, die heute im Basler Museum sind, schon aus dem Besitz des alten Amerbach. 65 Jahre zählte Johannes Amerbach, als ihm sein jüngster Sohn Bonifacius geboren wurde. Und Bonifacius fiel alles mühelos zu, was sich der Vater strebsam erworben hatte. Professor der Rechte und Rechtsberater der Stadt Basel, war der Nachfahre kein sehr aktiver oder gar schöpferischer Mensch. Er muss aber ein liebenswürdiger und anregender Gesprächspartner gewesen sein, denn Hans Holbein war sein Freund, und Erasmus von Rotterdam verbrachte viele Stunden mit ihm und blieb mit ihm in Briefwechsel, als er von Basel fortzog. Und was der um fast dreissig Jahre jüngere dem alten Philosophen bedeutete, ist daraus abzulesen, dass Erasmus ihm seinen ganzen Besitz testamentarisch vermachte. Das waren vor allem Bücher, Manuskripte, Münzen, auch Schmuckstücke und Becher, die der materiell anspruchslose Gelehrte nicht selbst gekauft hätte, jedoch von Freunden und Verehrern geschenkt erhielt. Bilder gehörten dazu, so die Zeichnung Holbeins nach dem Familienbild des Thomas Morus von 1526.

Bonifacius legte den ihm zugefallenen Besitz brav in eine prächtige Truhe mit der Anschrift: «Für mich selber und in treuem Gedenken an den Grössten unter den Schriftstellern.» Gemehrt hat er das doppelte Erbe

des Erasmus und des buchdruckenden Vaters aber nur wenig. Immerhin erwarb er von Holbeins Frau, während Holbein selbst in England war, das Bildnis des schreibenden Erasmus «um zwei Goldkronen noch ihrer Beger». Trotzdem hatte bei seinem Tod 1562 seine Kunstsammlung noch kein sehr persönliches Gesicht, obwohl sie reich und kostbar gewesen sein muss.

Das Kabinett

Meist entgleitet den Händen der Enkel, was die Vorfahren zusammengetragen haben. Nicht so bei den Amerbachs. Der Sohn des Bonifacius, Basilius Amerbach (1533—1591), sollte es sein, der die ererbten Kunstwerke zu einer eigentlichen privaten Kunstsammlung ausbaute.

Basilius studierte Jura wie sein Vater, wurde in Basel Professor und Stadtsyndikus. Neben seinen Studien in Frankreich und Italien beschäftigte er sich schon früh mit antiken Kunstwerken und mit Archäologie. Nach dreijähriger Ehe Witwer, lebte er ganz seinem Beruf und seinen Sammlungen, die er zu einem grossartig universalen Kunst- und Naturalienkabinett ausbaute. Sein Haus «Zum Kaiserstuhl» in Basel richtete er als Museum ein. In sorgfältig angelegten Inventaren sind Objekte und Bilder aufgezeichnet.

Wie gern möchte man heute ein solches «Environment» vor sich haben: an den Wänden neunundvierzig Gemälde und zwei grosse «aufrechte Kasten» mit schönsten Zeichnungen und grafischen Blättern, sechs Kommoden mit Werkzeugen und Arbeiten von Goldschmieden, mit Modellen, Formen, Abgüssen, Münzen, Siegeln, in Kojen und Schubladen kleine Skulpturen, ausgegrabene Gefässe, kunstvolle Schreibzeuge, Silber- und Gipsabgüsse von Naturformen, Dolche des Erasmus, Erze aus dem Meissner Bergwerk, Rosenkränze, Spielgerät, ein Elefantenzahn, antike Rechentafeln und in der Mitte des Saales ein grosser Nussbaumtisch mit sechs Lehnstühlen.

Man muss sich inmitten dieses Kunst- und Wunderkabinetts den Doktor Basilius vorstellen, wie ihn Hans Bock 1591 porträtiert hat: mit klugem, wachem Gesicht, über den Brauen die stark gewölbte Stirn, ebenso Naturforscher wie Stubengelehrter. So mag er mit den gleichgesinnten Freunden und Sammlern, dem Griechischprofessor und Mediziner Theodor Zwinger und mit Felix Platter, dem «Artzeneyen Doctor», in den Lehnstühlen gesessen haben, Blätter vor sich ausgebreitet.

Schauendes Erkennen

Basilius Amerbach gehörte zu jener Gelehrtengeneration der Spätrenaissance, die sich um nichts weniger als um ein neues Weltbild bemühte, nachdem die religiöse und metaphysische Einheit des Mittelalters zusammengebrochen war. Die Sammlungen waren Instrumente der Forschung und Wertung, um zu erkennen, «was die Welt im Innersten zusammenhält». Die Wege zwischen historischem Begreifen und naturwissenschaftlichem Erkennen, zwischen Tatsachenforschung und philosophischer Spekulation dürften uns gerade jetzt im Zeitalter der Interdisziplinari-

tät interessant erscheinen. Dass damals die Betrachtung der Dinge — im Lehnstuhl am Nussbaumtisch — eine wichtige Rolle spielte, gab der bildenden Kunst eine besondere Bedeutung.

Basilius Amerbach war ein Meister des Unterscheidens. Denn er hat sich streng auf künstlerische Qualität ausgerichtet. Er erkannte den Rang lokaler Künstler (die inzwischen international geworden sind), gab einer Holbein-Zeichnung den Vorrang vor kuriosen oder extravaganten Objekten, wie sie damals Mode waren. Seine Korrespondenzen zeugen von der Sorgfalt der Wahl. Als Berater hatte er vor allem Künstler zugezogen. Hier ist er in bester Gesellschaft, sind doch die lebendigsten Sammlungen aller Zeiten auf diese Weise zustande gekommen. So gelang es Amerbach zum Beispiel, mit Hilfe des Zürcher Malers Jakob Klauser jenes Exemplar von Erasmus' «Lob der Torheit» zu erwerben, das Holbein mit Randzeichnungen versehen hatte und das jetzt im Besitz des Museums ist. Später wirkte Hans Bock (1550—1623/24) als Berater.

Ex musaeo

Im 17. Jahrhundert gab es nochmals einen für unser Museum bedeutsamen Mann: Remigius Faesch (1595—1667). Wir kennen seine saubere, zierliche Handschrift, womit er unter dem Titel «Humanae Industriae Monumenta» zahlreiche kunstgeschichtliche Notizen und Auszüge über die Ergebnisse vierzigjähriger Arbeit als Sammler und Kunstwissenschafter eintrug. Erst nach ausführlichen theoretischen Studien pflegte er ein Kunstwerk zu erwerben. Auch er schätzte die Schule des Oberrheins, wie Amerbach wandte er sich Holbein zu.

Das Haus des Remigius Faesch wurde europaweit gerühmt als auserlesenes Museum. Es sei ein Palast, schrieb Sandrart nach einem Besuch, «als hätte Minerva darin ihre Wohnung genommen». Faesch selbst datierte seine Briefe «ex musaeo»: Hier war sein Mittelpunkt der Welt.

Die erste bürgerliche Kunstsammlung der Welt

Was geschah mit den beiden Kabinetten? Die Amerbachsche Sammlung führte nach dem Tod des Basilius ein so unbeachtetes Dasein, dass ein holländischer Maler nicht einmal Einsicht in den Nachlass erhielt und den uninteressierten Erben beschimpfte als einen «Mann gleich seinem Land, unbeweglich wie die schweizerischen Felsen».

1661 aber drohte dem Amerbachschen Kabinett nur zu viel Bewegung. Ein Amsterdamer Kunsthändler bemühte sich um dessen Ankauf. Da griffen Professoren der Basler Universität ein, um den einzigartigen Besitz der Vaterstadt zu bewahren. Bürgermeister Johannes Rudolf Wettstein und der Grosse Rat zeigten Verständnis. Die Sammlung wurde für die stattliche Summe von 9000 Reichstalern angekauft. Der Rat der Stadt übernahm zwei Drittel, die Universität ein Drittel der Kosten.

150 Jahre später hatte sich die Behörde Basels erneut für ein in der Stadt verwurzeltes Kunstgut einzusetzen. Jetzt ging es um das Museum Faesch. Wohl hatte Remigius Faesch sein «Museum» im Testament der Universität Basel zugeschrieben, sobald kein Doctor Juris aus der Familie Faesch

mehr vorhanden sei. Es gab aber Streitereien mit den Erben, und die Stadt musste in langwierigen und kostspieligen Prozessen den Besitz erkämpfen.

Das waren grosse Leistungen der kleinen Stadtrepublik, ausserhalb der Norm. Basel wurde zum ersten städtischen Gemeinwesen, das aus eigener Initiative und mit grossen finanziellen Aufwendungen eine Kunstsammlung erworben und zum Eigentum der Bürger gemacht hatte. Seit 1681 war die Amerbach-Sammlung jeden Donnerstagnachmittag, später an zwei halben Tagen für das Publikum geöffnet.

Das Amerbach-Kabinett und das Museum Faesch bilden den Kern der alten Sammlung. Die Nachfahren wussten ihn zu schätzen und bauten ihn in der von den frühesten Sammlern eingeschlagenen Richtung bis heute weiter aus.

Das lokale Kolorit ist geblieben: Die Malerei des Oberrheins von 1400 bis 1800 lässt sich im Basler Museum fast lückenlos verfolgen. Elf Tafeln von Konrad Witz bilden den feierlich-festlichen Empfang. Lucas Cranach d.Ä., Hans Baldung Grien, Niklaus Manuel Deutsch, Martin Schongauer, Hans Leu d.J. setzen starke Akzente, getragen von alten unbekannten Meistern vom Oberrhein und von Basel mit ihren oft so gemütvollen Darstellungen des Heiligenlebens. Hingegen sind Italien, Spanien, Frankreich jener Zeit nur mit wenigen Bildern vertreten.

Noch heute liegt der Schwerpunkt bei den Holbeins, bei den zarten Knabenporträts des Ambrosius, dem überlebensgrossen «Leichnam Christi» von Hans Holbein (1521), seinen Erasmus-Porträts, dem Familienbild. Im Kupferstichkabinett — der Name stammt aus frühester Sammlerzeit — finden sich ebenbürtige Werke auf Papier: Zeichnungen und grafische Blätter von Niklaus Manuel, Hans Leu, Baldung, den Holbeins stammen grossenteils aus Amerbach- und Faesch-Besitz. Von Urs Graf besitzt Basel mit 125 Blättern den gewichtigsten Teil des erhaltenen zeichnerischen Werks. Die gegen 150 Blätter von Hans Holbein d.J. stellen das grösste Zeichnungsensemble dieses Künstlers dar. Goldschmiedrisse des späten 15. und des frühen 16. Jahrhunderts stehen für die damals selbstverständliche Verbindung von freier und angewandter Kunst. Kann auch stets nur ein Teil dieser zeichnerischen Reichtümer ausgestellt werden, so wird doch im Studiensaal des Kupferstichkabinetts im Erdgeschoss des Museums gern für jeden Besucher das ihn Interessierende aus den Mappen hervorgeholt.

Die höfisch-barocke Kunst des 17. Jahrhunderts muss den republikanischen Baslern wenig behagt haben. Hingegen gab es im 19. Jahrhundert neuen Zuwachs. Es waren private Kunstfreunde, die ihre Sammlungen dem Museum vermachten, das dadurch in den Besitz wertvoller niederländischer Malerei des 17. Jahrhunderts und einer Nazarener Kollektion kam. Damals wurden auch in Basel elf Tafeln des Konrad Witz aus der Sammlung des Markgrafen von Baden als «schlechte Ware» versteigert.

Basler Familien haben zugegriffen, und die herrlichen Tafeln gelangten später meist geschenkweise ins Museum.

Aber auch der Moderne war man zugeneigt. Bereits bevor Arnold Böcklin in Deutschland berühmt wurde, erkannte die Basler Kunstkommission seine Bedeutung und legte noch zu Lebzeiten des Künstlers mit wichtigen Bildern den Grundstock zur jetzigen Böcklin-Sammlung. Als Fürsprecher setzte sich Jacob Burckhardt ein. Die Zeichnungen und Ölskizzen von Frank Buchser schliesslich sind nirgends schöner zu sehen als in Basel.

Der Raum für die stets wachsende Kunst wurde knapp. Die Öffentliche Kunstsammlung — so der stolze Name des aus den privaten Kabinetten hervorgegangenen und seither gemehrten Museumsbesitzes — fand im Laufe der Jahrhunderte verschiedene Unterkünfte, zuletzt im Museum an der Augustinergasse. 1936 wurde nach Plänen der Architekten Christ und Bonatz der damals umstrittene Neubau des heutigen Kunstmuseums erstellt. Das dominierende Gebäude mit Arkaden, Innenhof und verschiedenen Flügeln hat sich trotz — oder wegen — seines konventionell repräsentativen Grundrisses für die verschiedensten Präsentierungen von Kunstwerken bewährt.

Kontrapunkt Gegenwart

Dem alten Kern steht eine ebenso strahlkräftige Kunst des 20. Jahrhunderts gegenüber. Und dieser Doppelaspekt gibt dem Museum seinen eigentlichen Glanz. Hier kann der Besucher sein eigenes Musée imaginaire von Original zu Original zusammenstellen: von Hans Baldung zu Juan Gris, vom unbekannten Meister vom Oberrhein zu Rousseau le Douanier.

Der neue Teil der Sammlung trägt — im Gegensatz zum alten — den Stempel der Internationalität. Als im Zweiten Weltkrieg die moderne Kunst von Hitler als «entartet» erklärt wurde, war der Leiter des Basler Kunstmuseums, Georg Schmidt, einer der wenigen Museumsleute, die einen Überblick über die Kunst seit dem Impressionismus hatten. Er griff zu. Und wie zu Amerbachs Zeiten bewilligte der Basler Regierungsrat einen Sonderkredit. Zwanzig Werke «entarteter» Kunst wurden angekauft, darunter Franz Marcs «Tierschicksale», Kokoschkas «Windsbraut», Klees «Villa R», Chagalls «Rabbiner». Fast gleichzeitig gelangte eine in Erinnerung an einen jung verstorbenen Basler Kunstmäzen errichtete Stiftung ins Museum mit erstrangigen Bildern von Braque, Klee, Mondrian, Arp, Sophie Taeuber und vielen andern.

Die Basis war gelegt. Georg Schmidts Konzept sah aber auch die Verankerung nach rückwärts vor, zu den Werken der Impressionisten, zu Cézanne, van Gogh, Gauguin. So wurden die Ausgangspositionen gezeigt.

Der Entwurf eines «neuen Museums» blieb nach Georg Schmidts Tod nicht stecken. In den fünfziger Jahren nahm die Bewegung für die neue amerikanische Malerei durch den Einsatz von Arnold Rüdlinger, dem damaligen Leiter der Basler Kunsthalle, recht eigentlich ihren triumphalen Ausgang für Europa. Und 1959 gelangten dank einer Schenkung einer Versicherungsgesellschaft Bilder von Clyfford Still, Marc Rothko, Barnett

Newman und Franz Kline mit einem Schlag ins Basler Museum. Der fanfarenhafte Klang wurde bis heute fortgesetzt mit andern Amerikanern. Weiterhin zielen Ankäufe des Museums unter Direktor Franz Meyer nicht nur auf gesicherte Werte. Das Risiko wird immer wieder gewagt. Zwar ist es weder möglich noch wünschbar — so Franz Meyer — «dass die Sammlung die Tagesaktualität spiegle. Sie möchte aber die stärksten schöpferischen Kräfte zur Darstellung bringen.» Da die schmalen Kredite von Museum und Kupferstichkabinett für opulente Ankäufe nicht ausreichen, geht es vor allem darum, ein Klima zu schaffen, in dem Geschenke sinnvoll werden. In gezielten Ausstellungen werden Sammler, Donatoren und die Mitglieder der Kommission über neue Tendenzen informiert, den Besuchern werden die Hintergründe der Sammlungsabsichten erschlossen. Oft folgen Ankäufe oder Schenkungen, hat sich doch das Engagement des Bürgers gegenüber seiner Stadt seit Faeschs Testament bewahrt. Wesentlichen Anteil am Bekanntmachen neuer Kunst durch Ausstellungen hat das Kupferstichkabinett. Dem Leiter Dieter Koepplin geht es bei Ankäufen vor allem darum, nicht isolierte Blätter, sondern Werkgruppen einzelner Persönlichkeiten zu erwerben. Die schon in der Kollektion der alten Meister angelegten Gruppierungen werden fortgesetzt. So konnte ein ganzes Ensemble von Cézanne-Zeichnungen erworben werden. Von Chillida, Oldenburg, Beuys, Judd, Nauman und andern besitzt das Kupferstichkabinett jeweils eine Vielzahl von Zeichnungen oder grafischen Blättern.
Die in der Sammlung angelegte Polarität Vergangenheit—Gegenwart bestimmt auch die Gönner. Dabei hat, wie Dieter Koepplin es ausdrückt, jene «magnetisch das Gleiche anziehende Kraft des Amerbachschen Sammlungskerns ihre Wirkung auch heute nicht eingebüsst»: fünfzehn Spitzenstücke altdeutscher Zeichenkunst wurden 1959 dem Museum geschenkt. Anderseits machen die privaten Sammler vor den neusten künstlerischen Entwicklungen nicht halt, und manches Avantgarde-Objekt wurde und wird dem Museum geschenkt. In der Bejahung der neusten Kunst unterscheidet sich Basel mit seiner Öffentlichen Kunstsammlung von andern Schweizer Städten.

Der Anteil des Bürgers an «seiner» Kunstsammlung ist vor einigen Jahren geradezu heftig ins Bewusstsein gebracht worden. Die Rudolf Staechelinsche Familienstiftung hatte als Depositum dem Museum wichtige Bilder zur Verfügung gestellt, darunter den Hauptteil der Impressionisten- und Nachimpressionisten-Sammlung. Im Sommer 1967 sah sich die Familie Staechelin gezwungen, Werke zu veräussern, und bot dem Kunstmuseum zwei ebenfalls zum Depositum gehörende Bilder von Picasso an: «Les deux frères» von 1905 und «Arlequin assis» von 1923. Den Betrag von 8,4 Millionen Franken brachte das Museum nicht auf. Der Grosse Rat bewilligte grosszügig 6 Millionen Franken. In einem berühmt gewordenen «Bettlerfest» gingen die Basler selbst für Picasso «auf die Strasse». Jung

Basel und Picasso

und alt half mit. Private und Firmen brachten den fehlenden Betrag von 2,4 Millionen zusammen. Da aber meldeten sich die Sparsamen und ergriffen das Referendum. Die Stimmbürger hatten wohl zum erstenmal in der Geschichte der Demokratie zu entscheiden, ob sie einem Bilderkauf zustimmen wollten. Eine Welle der Kunstbegeisterung, getragen vor allem von den Jungen, ging durch die Stadt: Die Abstimmung ergab eine deutliche Ja-Mehrheit. Der greise Picasso in Mougin hörte das Resultat und schenkte Basel aus Freude über die Sympathiekundgebung einer ganzen Stadt vier Bilder aus verschiedenen Schaffensperioden. Frau Maja Sacher fügte aus eigenem Besitz ein fünftes hinzu mit der Widmung «In Dankbarkeit und Freude». Das entsprach der Stimmung von Stadt und Museum. Heute ist im Basler Museum das Werk Picassos in knappem Schnitt in besten Werken zu besichtigen. Gleichzeitig hat der Bürger in einzigartiger Weise sein Bewusstsein von der Bedeutung der Kunst für seine Stadt demonstriert.

Le grand geste de mécène manifesté en public n'a jamais été l'affaire du Suisse. L'ambition du pouvoir allant de pair avec l'envie du précieux et du beau ne put en effet pas prendre pied dans les étroites structures topographiques et sociales de notre vieille Confédération. La région des Alpes n'était faite ni pour les rois-soleils, ni pour les grands seigneurs de la Renaissance. Voilà pourquoi la Suisse n'eut pas les collections princières qui auraient pu servir de base aux futurs musées. Dans ce pays, les instituts publics consacrés à l'art sont relativement jeunes; ils datent du XIXe et du XXe siècle.

De ce point de vue, les collections d'art de Bâle font exception. Ce n'est pas que l'on ait vécu ici avec plus de faste que dans les autres villes suisses. Le caractère du Bâlois a toujours été imprégné d'une certaine réserve que, tout au moins dans les régions anglo-saxonnes, on appellerait aujourd'hui «understatement». A Bâle, on ne collectionnait les œuvres d'art et on ne faisait des donations ni pour faire étalage de sa puissance, ni pour apaiser une conscience pas tout à fait nette par quelque fondation. Dans le domaine de l'art, les premiers connaisseurs et collectionneurs furent plutôt des savants retirés dans leur maison et des imprimeurs artisans, pour qui l'art représentait l'essence de la vie, l'air qu'ils respiraient, un témoignage d'amitié.

En 1482, Johannes Amerbach, originaire de la ville d'Amorbach en Franconie occidentale, vint s'établir à Bâle. Il fonda une imprimerie dans la Rheingasse. Celle-ci compta bientôt parmi les plus célèbres de l'époque et fut exploitée plus tard par Johannes Froben, l'associé d'Amerbach.

Cet imprimeur entra en relation avec de nombreux artistes et savants. Urs Graf, dessinateur et graveur, travailla pour lui; Dürer lui rendit probablement visite. Amerbach collectionna les premières gravures sur bois italiennes; elles lui servirent peut-être de modèles pour les illustrations et pour la décoration de ses livres.

Johannes Amerbach avait soixante-cinq ans lorsque naquit Bonifacius, son fils cadet. Celui-ci put profiter sans la moindre peine de tout ce que son père avait laborieusement acquis. Bonifacius fut professeur de droit à l'Université et jurisconsulte de la ville de Bâle mais ne manifesta ni activité débordante ni effort créateur. Il passa cependant pour un interlocuteur à la fois aimable et captivant; Hans Holbein fut son ami et Erasme de Rotterdam passa de nombreuses heures en sa compagnie. On peut facilement juger combien le vieux philosophe estimait Bonifacius Amerbach, son cadet de presque trente ans, lorsque l'on considère qu'Erasme lui légua par testament la totalité de ses biens, comprenant des tableaux, des livres, des manuscrits, des pièces de monnaie, ainsi que des bijoux et des gobelets que le savant, dans son indifférence vis-à-vis des biens matériels, ne se serait pas achetés, mais que ses amis et admirateurs lui avaient offerts. Parmi les œuvres graphiques faisant partie de l'héritage, il convient de mentionner un dessin de Holbein le Jeune d'après un portrait de

famille de Sir Thomas More daté de l'année 1526. Honnête, Bonifacius déposa tout ce qu'il reçut dans un somptueux bahut, sur lequel il porta l'inscription: «Pour moi-même et en fidèle souvenir du plus grand des écrivains.»

Lorsque Bonifacius mourut, en 1562, la Collection Amerbach, quoique vaste et précieuse, n'avait pas encore trouvé son visage définitif.

Les anciens cabinets des merveilles

Souvent, la postérité est prodigue de ce que les aïeux ont accumulé. Ce ne fut pas le cas dans la famille Amerbach. Basilius Amerbach (1533 à 1591), fils de Bonifacius, s'appliqua à faire des chefs-d'œuvre qu'il avait hérités une véritable collection d'art privée.

Suivant l'exemple de son père, Basilius fit ses études de droit, puis fut nommé professeur à l'Université et syndic du Grand Conseil de Bâle. Au cours de ses études, qu'il poursuivit en France et en Italie, il s'intéressa très tôt aux œuvres d'art de l'Antiquité et à l'archéologie. Devenu veuf après trois ans de mariage, il se consacra entièrement à sa profession et à ses collections. Il transforma ces dernières en un cabinet à la fois grandiose et universel consacré aux objets d'art et d'histoire naturelle. Sa maison bâloise, nommée «Zum Kaiserstuhl», devint un musée. Toutes les pièces et installations furent soigneusement inventoriées.

Basilius Amerbach était très attaché à la qualité artistique d'une œuvre. Il possédait le rare don de la distinction et sut reconnaître la valeur d'artistes locaux (devenus entre-temps des célébrités internationales); il préféra par exemple un dessin de Holbein aux objets curieux ou extravagants fort en vogue à l'époque. Sa correspondance témoigne de la minutie avec laquelle il procédait à ses choix.

Ex musaeo

Le XVIIe siècle produisit un autre homme illustre, important pour le Musée des Beaux-Arts: Remigius Faesch (1595—1667). Il eut beaucoup d'estime pour l'Ecole du Haut-Rhin et, de même que Basilius Amerbach, s'intéressa à Hans Holbein le Jeune.

La maison de Remigius Faesch était appréciée comme musée d'élite à travers toute l'Europe. «On dirait un palais dont Minerve aurait fait sa résidence», écrivit Sandrart après avoir rendu visite à Faesch. Ce dernier prit l'habitude de dater ses lettres «ex musaeo»; son musée formait le centre de son univers.

La première collection d'art bourgeoise du monde

Que devinrent les deux Cabinets d'art? Après la mort de Basilius Amerbach, sa collection fut à tel point négligée et méconnue qu'un peintre néerlandais de passage ne fut même pas admis à la voir, et ceci à cause du manque d'intérêt des héritiers.

En 1661, ce même Cabinet faillit au contraire être la victime d'un intérêt excessif: un marchand de tableaux et d'objets d'art venu d'Amsterdam désirait en faire l'acquisition.

Les professeurs de l'Université de Bâle intervinrent pour conserver à leur

ville cette propriété unique en son genre. Le bourgmestre Johannes Rudolf Wettstein et le Grand Conseil du canton témoignèrent leur compréhension. La collection fut acquise pour la somme considérable de 9000 thalers impériaux, dont deux tiers furent versés par le Conseil cantonal et le troisième par l'Université.

Cent cinquante ans plus tard, les autorités bâloises durent à nouveau intervenir pour conserver un lot d'œuvres d'art que la ville abritait depuis longtemps: le Musée que Remigius Faesch avait légué à l'Université de Bâle, celle-ci devant toutefois attendre, pour en prendre possession, qu'il n'y ait plus de docteur en droit parmi les descendants de la famille Faesch. Les héritiers convoitèrent cependant la collection; la ville dut, pour garantir sa propriété, recourir à des procès judiciaires longs, pénibles et onéreux.

Pour la petite république citadine, ce furent d'énormes dépenses dépassant nettement le cadre normal. Bâle fut la première municipalité qui, de sa propre initiative et au prix de grands sacrifices financiers, réussit à acquérir une collection d'art pour en faire le bien de ses citoyens.

Depuis l'année 1681, la Collection Amerbach fut ouverte au public tous les jeudis après-midi et, plus tard, deux demi-journées par semaine.

Le Cabinet Amerbach et le Musée Faesch forment le noyau de l'ancienne collection. Les descendants surent l'apprécier et continuèrent à l'élargir, tout en suivant le chemin dans lequel les premiers collectionneurs s'étaient engagés.

Le noyau

La teinte locale demeura telle quelle. Au Musée des Beaux-Arts de Bâle, on peut suivre la peinture du Haut-Rhin de 1400 à 1800 presque sans lacune. Elle débute solennellement avec les onze panneaux de Konrad Witz. Lucas Cranach l'Ancien, Hans Baldung dit Grien, Niklaus Manuel Deutsch, Martin Schongauer, Hans Leu le Jeune sont les artistes les plus remarquables de l'époque, sans oublier les anciens maîtres anonymes du Haut-Rhin et de Bâle, célèbres pour leurs gracieuses interprétations de caractère narratif de la vie des saints. En revanche, l'Italie, l'Espagne et la France ne sont guère représentées que par quelques tableaux isolés.

Aujourd'hui comme jadis, l'œuvre des Holbein constitue le centre d'intérêt: les tendres portraits de garçonnets peints par Ambrosius, le «Christ mort» plus grand que nature de Hans Holbein le Jeune, daté de 1521, ses portraits d'Erasme ainsi que celui de sa famille.

Dans le Cabinet des Estampes, le visiteur trouvera des œuvres non moins célèbres sur papier: des dessins et estampes de Niklaus Manuel Deutsch, Hans Leu, Hans Baldung Grien ainsi que des Holbein, provenant pour la plupart des Collections Amerbach et Faesch. Les 125 dessins d'Urs Graf conservés à Bâle, représentent pratiquement toute son œuvre dessinée. Quant aux 150 estampes de Hans Holbein le Jeune, elles forment le plus grand ensemble de ses dessins.

Les projets d'orfèvres datant de la fin du XVe siècle et du début du XVIe

siècle révèlent la liaison, par ailleurs tout à fait courante à l'époque, entre arts libres et arts appliqués.

L'art baroque des cours seigneuriales du XVIIe siècle ne dut guère plaire aux Bâlois républicains. En revanche, les nouveaux apports du XIXe siècle sont nombreux. Des particuliers, amis des arts, léguèrent leurs collections au Musée: de précieux tableaux d'artistes hollandais du XVIIe siècle et une série de tableaux nazaréens. A cette même époque, onze panneaux de Konrad Witz provenant de la collection du margrave de Bade, furent vendus aux enchères à Bâle. Ils étaient considérés comme de la «camelote». Plusieurs familles bâloises profitèrent de l'occasion et acquirent les panneaux qui, ultérieurement, revinrent pour la plupart sous forme de dons au Musée.

Mais on avait aussi des sympathies pour l'art moderne de l'époque. Bien longtemps avant qu'Arnold Böcklin devînt célèbre en Allemagne, la Commission du Musée des Beaux-Arts de Bâle reconnut les grandes qualités de cet artiste; en lui achetant de nombreuses œuvres importantes de son vivant, elle posa la première pierre de l'actuelle collection des œuvres de Böcklin. C'est Jakob Burckhardt qui en prit l'initiative. En ce qui concerne les petites toiles de Frank Buchser, on ne peut les admirer nulle part aussi bien qu'à Bâle.

L'espace disponible pour exposer les œuvres d'art nouvellement acquises devenait insuffisant. La Collection d'art publique — tel fut le nom donné à l'ensemble issu des deux anciens Cabinets d'art Amerbach et Faesch, changea de domicile à plusieurs reprises au cours des siècles et aboutit finalement à l'Augustinergasse. En 1936, on construisit le nouvel édifice, d'ailleurs vivement discuté à l'époque, de l'actuel Musée des Beaux-Arts d'après les projets des architectes Christ et Bonatz. Cet édifice imposant, pourvu d'arcades, d'une cour intérieure et de plusieurs ailes, convient parfaitement à la présentation des œuvres d'art les plus diverses, malgré son plan — ou grâce à lui — à la fois conventionnel et représentatif.

Les temps présents comme contrepoint du passé

L'ancien noyau rayonne aussi intensément que l'art du XXe siècle. Ce double aspect donne au Musée son éclat particulier; chaque visiteur peut se composer son propre musée imaginaire en passant d'une œuvre originale à l'autre: de Hans Baldung à Juan Gris, d'un maître anonyme du Haut-Rhin à Henri Rousseau, dit le Douanier.

La nouvelle partie de la collection porte — à la différence de l'ancienne — l'empreinte du cosmopolitisme. Durant la Seconde Guerre mondiale, Georg Schmidt, alors directeur du Musée des Beaux-Arts de Bâle, était l'un des rares experts qui possédât une vue d'ensemble de l'art postérieur à l'époque des impressionnistes; et lorsque Hitler condamna l'art moderne en le qualifiant de «dégénéré», il sut prendre des décisions rapides. comme au temps d'Amerbach, le Gouvernement du canton de Bâle-Ville lui accorda un crédit extraordinaire. Avec les moyens ainsi mis à sa disposition, le Musée acheta vingt œuvres, appartenant toutes à cet art dit

«dégénéré». Il convient ici de mentionner les «Destins d'animaux» de Franz Marc, la «Fiancée du vent» d'Oskar Kokoschka, la «Villa R» de Paul Klee et le «Rabbin» de Marc Chagall. Presque en même temps, la Fondation Emanuel Hoffmann créée en mémoire du mécène bâlois décédé très jeune, fut transférée au Musée. Elle comprenait des chefs-d'œuvre dont, entre autres, des tableaux de Braque, Klee, Mondrian, Arp et Sophie Taeuber.

Après la mort de Georg Schmidt, le projet d'un «nouveau musée» ne tomba pas dans l'oubli. Dans les années cinquante, la nouvelle peinture américaine fit une entrée triomphale en Europe grâce à l'intervention d'Arnold Rüdlinger, alors directeur de la Kunsthalle de Bâle. Et en 1959, grâce à la donation faite par une compagnie d'assurances, on vit apparaître d'un seul coup au Musée des tableaux de Clyfford Still, Marc Rothko, Barnett Newman et Franz Kline. Ce coup de clairon initial ne resta pas sans suite et fut suivi par l'acquisition régulière d'œuvres d'autres artistes américains.

Les achats réalisés par le Musée sous la direction de Franz Meyer ne visent pas exclusivement des valeurs sûres. Parfois, on aime à prendre certains risques. «Il faut le dire, il n'est guère possible ni désirable — selon les paroles de Franz Meyer — que les collections soient un reflet fidèle de l'actualité; elles devraient cependant mettre en relief les forces créatrices les plus puissantes.» Dans ce but, le Musée organise des expositions permettant de présenter au public les œuvres que l'on se propose d'acheter. Souvent, des achats s'ensuivent. Une part considérable de cette activité est assumée par le Cabinet des Estampes, qui possède par ailleurs une collection très importante de dessins et gravures contemporains. Dieter Koepplin, son directeur, tient particulièrement à concentrer sa politique d'achats sur des ensembles d'œuvres plutôt que sur des pièces isolées. La plupart des richesses du Cabinet des Estampes ne sont pas exposées, faute de place. Les visiteurs intéressés peuvent les emprunter pour les examiner dans la salle d'étude, au rez-de-chaussée du Musée.

La polarité opposant le passé à l'époque actuelle a influencé l'esprit des collectionneurs privés. Ils font don tant d'œuvres anciennes que d'avant-garde. Par son attitude nettement favorable à l'art le plus moderne, Bâle, avec son Musée des Beaux-Arts, se distingue des autres villes suisses.

Bâle et Picasso

Il y a quelques années, le citoyen bâlois a bien montré combien il tenait à «sa» collection d'œuvres d'art.

La Fondation de la famille Rudolf Staechelin avait mis en dépôt au Musée plusieurs tableaux de grande valeur constituant la majeure partie de la collection d'œuvres impressionnistes et post-impressionnistes. En 1967, la famille Staechelin se vit contrainte de se séparer de certaines de ces œuvres; elle offrit de vendre au Musée deux tableaux de Picasso faisant partie du lot en dépôt: «Les deux frères» datant de 1906 et «l'Arlequin assis» de 1923. Le Musée ne disposait pas de la somme nécessaire, 8,4

millions de francs. Le Grand Conseil du canton de Bâle-Ville fit le premier pas en accordant généreusement six millions de francs. Et pour réunir les 2,4 millions de francs manquants, les Bâlois organisèrent la fameuse « Fête des mendiants » : jeunes et vieux descendirent dans la rue et firent des collectes pour Picasso; particuliers et entreprises apportèrent leur soutien. Des contribuables prudents élevèrent la voix et demandèrent un référendum. Ce fut sans doute la première fois que, dans l'histoire de la démocratie, les citoyens votèrent pour décider de l'achat de deux œuvres d'art. Une vague d'enthousiasme pour l'art, portée surtout par les jeunes, agita toute la ville. Un «oui» indiscutable ratifia l'apport financier du canton. A Mougins, Picasso apprit le résultat et, touché par ce vif témoignage de sympathie, offrit à la ville de Bâle quatre tableaux de diverses périodes de son œuvre. Madame Maja Sacher y ajouta un cinquième tableau de sa propre collection, avec la dédicace: «Avec l'expression de ma reconnaissance et de ma joie.» Ces paroles exprimaient exactement l'atmosphère qui régnait alors dans la ville et au Musée.

Aujourd'hui, le Musée des Beaux-Arts de Bâle permet au visiteur de contempler l'œuvre de Picasso en un raccourci impressionnant de très bons tableaux.

Quand au citoyen bâlois, il a manifesté de manière originale combien il est conscient de l'importance de l'art pour sa ville.

The Swiss have never been inclined to make public demonstrations of patronage. The structure of the old Swiss Federation was small both topographically and as far as the social system. There was no room there for a ''will to power'' coupled with a taste for what was costly and beautiful. Sun kings and Renaissance magnificences did not flourish in the region around the Alps. Thus Switzerland did not possess princely collections that might have served as a basis for future museums. The public art institutes of Switzerland are young, children of the 19th and 20th centuries.

Basel's art collection is an exception. It is not that the style of life here was in any way grander than in other Swiss cities. In fact, understatement has always characterized the people of Basel. In Basel collecting and donating art was neither a means of demonstrating power nor of relieving a bad conscience. No — the first connoisseurs and collectors were scholars and skilled printers. For them art was vital to life, the air they breathed and proof of personal friendship.

In 1482 Johannes Amerbach came from the Frankish Amorbach on the Main and settled in Basel's Rheingasse. He started a printing house which was soon one of the most famous of the time and was later run by Amerbach's partner Froben.

Amerbach knew artists and scholars. Urs Graf worked for him, and Dürer probably visited him. He collected early Italian wood cuts which he may have used as models for designing books.

Amerbach was 65 when his youngest son Bonifacius was born. The son received without exertion what his father had worked so hard to acquire. Bonifacius, a professor of law and legal adviser to the town of Basel, was not a very active or creative man. But he must have been a very amiable and stimulating person to talk to, for Hans Holbein and Erasmus of Rotterdam spent a great deal of time with him. How important Amerbach, nearly 30 years the old philosopher's junior, was to him can be seen by the fact that in his will Erasmus bequeathed all his possessions to him: paintings, books, manuscripts, coins and even pieces of jewelry and goblets which the modest scholar had not bought himself but had been given by friends and admirers.

Bonifacius placed these acquisitions in a beautiful chest with the inscription: ''For myself and in faithful memory of the greatest of all writers.'' When Bonifacius died in 1562, his art collection did not yet have a very personal character although it must have been very large and valuable.

Usually grandchildren let the wealth of their forefathers slip through their fingers. This was not the case with the Amerbachs. Bonifacius's son Basilius Amerbach (1533—1591) was to be the one to make the inherited works of art into a real, private art collection.

Basilius studied law, as his father had, and became a professor and syndic in Basel. Apart from studying in France and Italy, he began very early to take an interest in ancient art and archaeology. A widower after 3 years of

marriage, he lived for his profession and his collections, which he expanded into a marvellous universal art and natural history collection.

He converted his house "Zum Kaiserstuhl" into a museum. Objects and furnishings were recorded in precise inventories. Basilius Amerbach chose works according to their artistic value. He recognized the importance of local artists (who have since become internationally famous) and preferred a Holbein drawing to the curious, extravagant objects in fashion at the time. His correspondence offers evidence of how carefully he made his selections.

In the 17th century there was another man important to our museum: Remigius Faesch (1595—1667). He, too, appreciated the school of the Oberrhein (Upper Rhine); and like Amerbach, he admired the work of Holbein.

Remigius Faesch's house was famous in all of Europe as an exquisite museum. After a visit there, Sandrart wrote that it was like a palace "in which Minerva had decided to live". Faesch himself dated his letters "ex musaeo" — the museum was the centre of his world.

What happened to these two collections? After the death of Basilius, the Amerbach collection was completely neglected until an art dealer from Amsterdam attempted to acquire it in 1661. The professors of the University of Basel intervened. They wanted this wonderful collection to remain in Basel. Mayor Johannes Rudolf Wettstein and the Grosser Rat (town council) were very understanding; and the collection was purchased for the considerable sum of 9000 Reichstaler, the town taking over two thirds and the university one third of the costs.

150 years later the Basel authorities once again had to come to the rescue of art treasures with historical ties to the town. This time it was the Faesch Museum. In his will Remigius Faesch had provided for his "museum" to be bequeathed to the university as soon as there was no Doctor of Laws left in the Faesch family. But there were disputes with the heirs, and the town had to fight for the collection in long and costly law suits.

These were extraordinary achievements for the small city-state. Basel became the first township to acquire an art collection on its own initiative and at great expense.

The Collection

The Amerbach Collection and the Faesch Museum form the core of the old collection. Those who have followed have appreciated and continued to expand it along the lines of the earliest collectors.

The local aspect has remained: the development of Upper Rhein painting from 1400 to 1800 can be traced with hardly any gaps at the Basel Museum. Eleven panels by Konrad Witz make a solemn but festive beginning. Then Lucas Cranach the Elder, Hans Baldung Grien, Niklaus Manuel Deutsch, Martin Schongauer, Hans Leu the Younger as high points among the old, unknown masters of the Upper Rhein and Basel with their

sensitive representations of religious subjects. But there are only a few Italian, Spanish and French pictures from that time.

Today the Holbeins are still the focal point — the delicate portrait of the child Ambrosius, the more than life-sized ''Leichnam Christi'' (Body of Christ) painted in 1521 by Hans Holbein, his portraits of Erasmus, the family portrait.

Works of equal stature done on paper are to be found in the Department of Prints and Drawings: drawings and prints by Niklaus Manuel, Hans Leu, Baldung and the Holbeins are mainly from the Amerbach and Faesch collections. Basel possesses 135 drawings and prints by Urs Graf — practically the whole of his graphic work. The 150 drawings by Hans Holbein the Younger form the largest collection of drawings by this artist. Goldsmiths' designs from the late 15th and early 16th centuries represent the relationship of pure and applied art taken for granted at that time.

The republican people of Basel must not have liked the courtly Baroque art of the 17th century very much. But in the 19th century there were further additions again. Private patrons of the arts left their collections to the museum, which thus obtained valuable 17th century Dutch paintings and a Nazarene collection. At that time, 11 panels by Konrad Witz from the collection of the Markgraf of Baden were sold by auction in Basel because they were supposedly of ''poor quality''. Basel families seized the opportunity, and the museum later received these wonderful panels (most of them as gifts).

The collection was growing and space becoming scarce. Over the centuries the Public Art Collection — this was the name of the museum that had begun as private collections — had been housed in various places, the last being the ''Museum an der Augustinergasse''. In 1936 the new (and at the time controversial) building which is today's Museum of Fine Arts was built according to the plans of the architects Christ and Bonatz. The imposing building, with its arcades, courtyard and various wings is suitable for the most varied types of exhibitions in spite of — or perhaps because of — its conventional ground-plan.

The old core of the collection has an equally impressive 20th century counterpart. And it is this twofold aspect that makes the museum so interesting. The visitor can construct his own ''musée imaginaire'' going from one original to the next, from Hans Baldung to Juan Gris, from unknown masters of the Oberrhein to Rousseau le Douanier.

Modern Counterpoint

The new part of the collection, as opposed to the old, is completely international in character. During the Second World War, when Hitler declared modern art to be ''entartet'' (decadent), the director of the Basel Museum of Fine Arts was Georg Schmidt, one of the few people in the museum world who was an authority on modern art since Impressionism. He saw his chance. As in the time of Amerbach, the government of Basel made a special grant. Twenty works by ''decadent'' artists were purchased,

among them Franz Marc's "Tierschicksale" (Animal Fates), Kokoschka's "Windsbraut" (The Wind's Bride), Klee's "Villa R" and Chagall's "Rabbiner" (The Rabbi). At approximately the same time, the museum received excellent pictures by Braque, Klee, Mondrian, Arp, Sophie Taeuber and many others as the result of a foundation in memory of a young Basel patron of the arts.

The idea of a "new museum" did not stop with Georg Schmidt's death. In the 1950's it was thanks to Arnold Rüdlinger, director of the Basler Kunsthalle at the time, that the interest in American painting really had its triumphant awakening in Europe. And in 1959 an insurance company made a legendary gift to the museum — pictures by Clyfford Still, Marc Rothko, Barnett Newman and Franz Kline. This fanfare-like start marked the beginning of an on-going tradition of acquiring American pictures.

Under its present director Franz Meyer the museum continues to acquire works not only under the aspect of "sound investment". Risks are taken again and again. It is, naturally, neither possible nor desirable, says Meyer, "for the collection to be a mirror of the times. But it should be representative of the greatest creative talents." This is often accomplished through exhibitions which are often followed by acquisitions. Once again the Department of Prints and Drawings plays a significant rôle, with its important collection of contemporary drawings and prints. Here special emphasis is placed on obtaining whole groups of works, not isolated items. The treasures of the Department of Prints and Drawings are not always on exhibit, but any interested visitor may go to the "Studiensaal" on the ground floor and ask to see them.

This polarity of past and present is also reflected in the attitude of private collectors, who do not shrink back from the latest developments in art and have already given the museum various avant garde works. This positive feeling towards contemporary art distinguishes Basel with its museum from other Swiss cities.

Basel and Picasso

A few years ago the interest the citizens of Basel take in "their" museum was brought home with vehemence.

The Rudolf-Staechelin Family Foundation had put important paintings at the disposal of the Basel Museum as a loan collection, among them most of the museum's Impressionist and Post-Impressionist collection. In the summer of 1967 the Staechelin family found itself forced to sell paintings and offered the Museum of Fine Arts two Picassos that also belonged to the loan collection: "Les deux frères" (The Two Brothers) painted in 1905 and the "Arlequin assis" (Harlequin Seated) of 1923. The museum was unable to raise the sum of 8.4 million Swiss francs, and the town council made a generous allocation of 6 million francs. So the people of Basel, young and old, organized a "Bettlerfest" (Beggar's Fair) and went "out on the streets" for Picasso. Private citizens and firms managed to contribute the missing 2.4 million francs. But then thrifty citizens raised their voices

and initiated a referendum. It was probably the first time in the history of democracy that voters had to decide on the purchase of paintings. A wave of enthusiasm for art went through the city, especially among the young. The result of the vote — a clear ''Yes''. When the aged Picasso heard this, he was so pleased about the show of sympathy by a whole city that he gave Basel four paintings from different periods. Mrs. Maja Sacher added one of her own Picassos with the dedication ''In Dankbarkeit und Freude'' (In gratitude and joy). This corresponded to the mood of the city and the museum.

Today a small cross-section of Picasso's work as represented by some of his best paintings can be seen in the Basel Museum. And the citizens have the satisfaction of having shown in a unique way how important art is to their town.

Konrad Witz
(Rottweil [?] um 1400 –
Basel um 1446)
**Der heilige Christophorus
um 1435**
gefirnisste Tempera auf
mit Leinwand überzogenem
Eichenholz
H. 101,5 B. 81 cm

20 Tafeln werden heute dem wahrscheinlich in Rottweil geborenen und viele Jahre in Basel lebenden und arbeitenden Konrad Witz mit Sicherheit zugeschrieben. 11 davon sind im Kunstmuseum Basel zu sehen.
Die Komposition ist so angelegt, dass im Mittelpunkt das Gesicht des Christophorus steht, um welches Christkind, Stock und die beiden Hände eine kreisende Bewegung schaffen. Dieser Bewegung in der vertikalen Ebene antworten die Wasserringe in der horizontalen. Zudem verbreiten sich vom Gesichtszentrum her die Umrisse der Landschaft und ihrer Spiegelung strahlenförmig über das ganze Bild. Ebenso genial wie der lineare Aufbau erscheint die für diese Zeit neuartige Tiefenperspektive, geschaffen mit Landschaftsräumen und einer Farbperspektive vom Zentrumsrot bis zum fernen Blau.
Alle diese Kompositionsvorgänge sind eingesetzt, um letztlich Seelisches sichtbar zu machen. Aus den zentralen Tiefen seines Glaubens bezieht Christophorus die lächelnde Sicherheit, das Jesuskind ungefährdet über das Wasser zu bringen.
(Geschenk August La Roche-Burckhardt 1868, Inv.-Nr. 646)

Konrad Witz
(Rottweil [?] vers 1400 –
Bâle vers 1446)
**Saint Christophe
vers 1435**
détrempe vernissée
sur toile marouflée sur bois
de chêne
h. 101,5 l. 81 cm

Conrad Witz, probablement originaire de Rottweil, vécut et travailla de nombreuses années à Bâle. On peut actuellement lui attribuer vingt panneaux avec certitude; onze sont exposés au Musée des Beaux-Arts de Bâle.
Le visage de Christophe occupe le centre de la composition; un mouvement circulaire l'entoure, créé par l'Enfant Jésus, le bâton et les deux mains. A ce mouvement dans la verticalité répondent, dans l'horizontalité, les cercles concentriques de l'eau. Les contours du paysage et de ses reflets rayonnent à travers tout le tableau à partir du visage du saint. A la construction linéaire géniale s'ajoute la perspective en couleurs, nouvelle pour l'époque, créée avec des espaces de paysage articulés en profondeur et des couleurs allant du rouge central du premier plan au bleu lointain. Tous ces processus compositionnels concourent à la mise en évidence d'un contenu psychique. Les profondeurs de sa foi donnent à Christophe l'assurance tranquille et souriante qui lui permettra de transporter sans dommage l'Enfant Jésus à travers l'eau.
(Don de August La Roche-Burckhardt 1868, No d'inv. 646)

Konrad Witz
(Rottweil [?] about 1400 –
Basel about 1446)
**Saint Christopher
about 1435**
varnished tempera
on canvas-covered oak
h. 101.5 w. 81 cm

20 panels can definitely be attributed to Konrad Witz, who was probably born in Rottweil but lived and worked in Basel for many years. 11 of them can be seen at the Basel Museum of Fine Arts.
The composition is designed so that St. Christopher's face is the focal point around which the Holy Child, his staff and his own two hands create circular movement. This vertical movement has a horizontal counterpart in the ripples of the water. Moreover, the contours of the landscape and its reflection issue radially from the centre of the face. But not only the linear structure is masterful; the use of depth perspective, new at that time, created by spaces in the landscape and colour perspective from central red to distant blue, is equally outstanding.
All of these compositional techniques were ultimately used to make something spiritual visible. Through the profundity of his belief, St. Christopher has the smiling certainty that he can take the Holy Child safely across the water.
(Gift of August La Roche-Burckhardt 1868, Inv. No. 646)

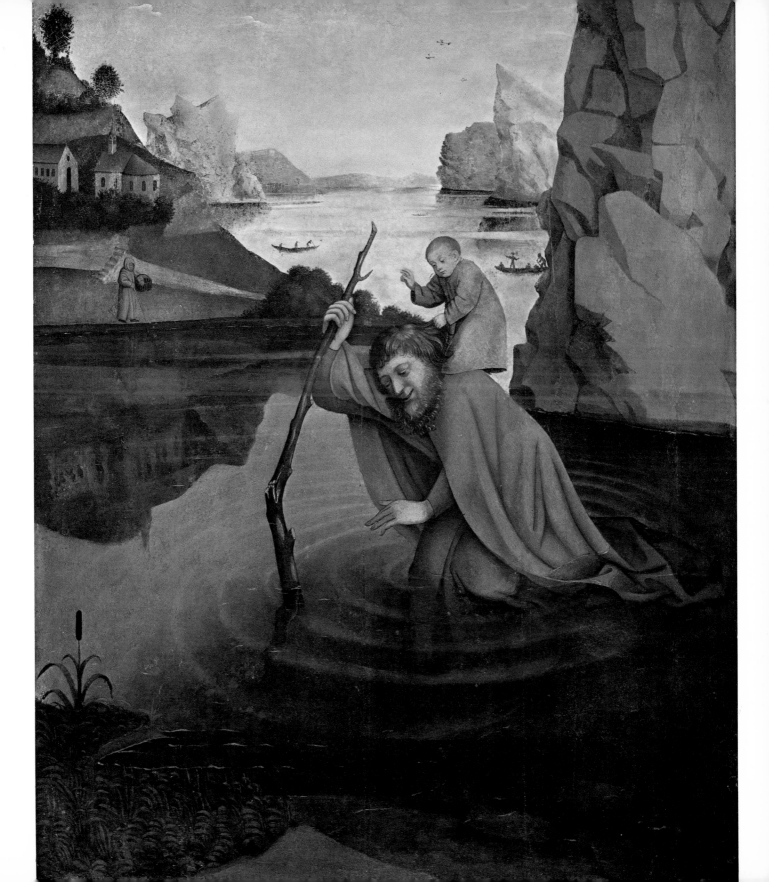

Mathias Grünewald
(Würzburg 1460/80 —
Halle 1528)
Die Kreuzigung Christi
undatiert
gefirnisste Tempera
auf Lindenholz
H. 73 B. 52,5 cm

Die Basler «Kreuzigung Christi» ist Grünewalds früheste Lösung für das Kreuzigungs-thema. Alles, was Grünewald in der grossen Passion des Isenheimer Altars in höchster Vollendung gestaltete, ist in der kleinen Passion in Basel angekündigt. Hier sind die Figuren noch enger um den Kreuzesstamm zusammengerückt, die Klagen der Frauen und des Johannes scheinen verhaltener. Sie trauern gleichsam in der Familie, während in Colmar ein menschheitanrufendes Ecce-Homo aufbricht.
Die kompositionelle Anlage lässt das Kreuz als erschütternde Anklage steil aufragen. In der Farbgebung umfassen kühlere Töne das blutige Rot der Gewänder unterhalb des Gekreuzigten. Trotz kleinem Format ist diese «Kreuzigung» eine vollgültige Vertretung eines der grössten Maler.
(Seit 1775 im Inventar, früherer Besitzer unbekannt, Inv.-Nr. 269)

Mathias Grünewald
(Wurtzbourg 1460/80 —
Halle 1528)
La Crucifixion
non datée
détrempe vernissée
sur bois de tilleul
h. 73 l. 52,5 cm

La Crucifixion du Musée de Bâle est la première œuvre de Grünewald consacrée à ce thème. Cette petite passion annonce tout ce que le peintre élabora ultérieurement de manière optimale dans la grande passion du retable d'Isenheim. Dans cette œuvre de jeunesse, les figures entourent la croix de près, les plaintes des femmes et de saint Jean l'Evangéliste semblent mieux contenues, le deuil est porté quasiment en famille. Dans le grand retable, au contraire, l'«Ecce homo» éclatant s'adresse à l'humanité toute entière.
La composition du tableau met la croix en évidence et la fait surgir comme une accusa-tion bouleversante. Des tons froids cernent les couleurs chaudes et le rouge sang des vêtements des personnages groupés aux pieds du Crucifié. Malgré son format res-treint, cette Crucifixion est très représentative de l'œuvre d'un des plus grands peintres.
(Depuis 1775 dans l'inventaire, propriétaire précédent inconnu, No d'inv. 269)

Mathias Grünewald
(Würzburg 1460/80 —
Halle 1528)
The Crucifixion
undated,
varnished tempera
on linden-wood
h. 73 w. 52.5 cm

The Basel ''Crucifixion'' is Grünewald's earliest treatment of the theme. Everything Grünewald achieved to perfection in the large Passion of the Isenheimer Altar is anticipated in the small Passion in Basel. Here the figures are gathered more closely around the cross; the lamentations of the women and St. John seem more restrained. Their mourning appears to be a family matter whereas in Colmar an Ecce Homo appeals to the whole of mankind.
The composition of the painting allows the cross to rise steeply as an overwhelming accusation. In respect to colouring, cooler tones surround the bloody red of the robes below Christ. In spite of the small format, this ''Crucifixion'' is a totally valid example of the work of one of the greatest artists.
(In the inventory since 1775, former owner unknown, Inv. No. 269)

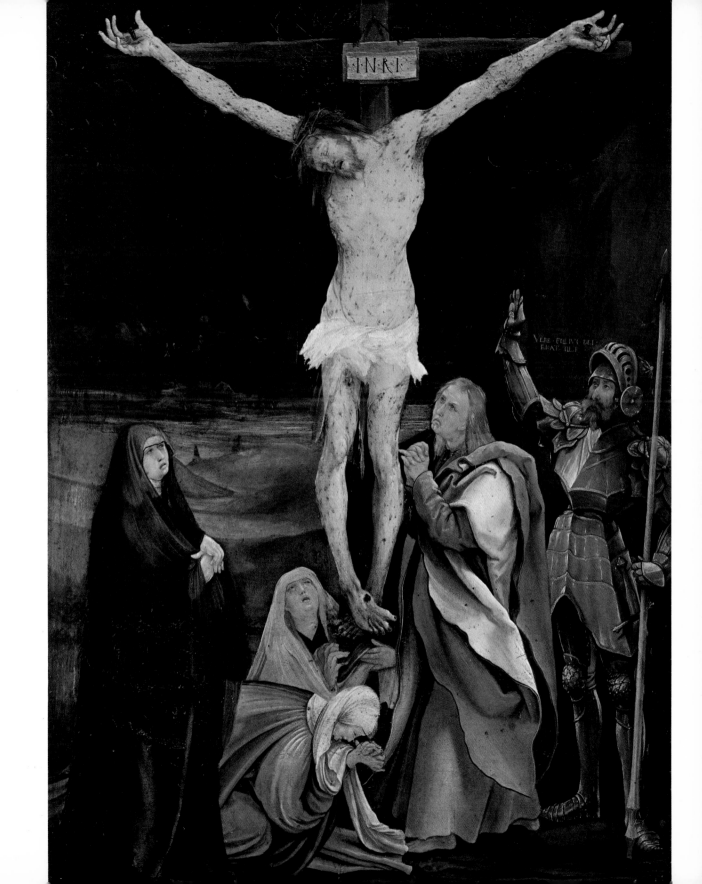

Hans Baldung, gen. Grien
(Schwäbisch Gmünd 1484/85 —
Strassburg 1545)
Der Tod und die Frau
undatiert
gefirnisste Tempera
auf Lindenholz
H. 29,5 B. 17,5 cm

Das mittelalterliche Totentanzthema behandelt Hans Baldung Grien im freieren Sinn der Renaissance. Die hellhäutige Frau bietet sich voll in ihrem schönen Umriss dar. Ihr nähert sich der Tod weder als stiller Bote noch als galanter Tänzer, er fällt sie vielmehr von hinten an wie ein aggressiver Liebhaber. Man spürt seine Gewalt, obwohl er ausser dem Gesicht kaum in Erscheinung tritt. Der lockende Frauenkörper wird von hinten ausgehöhlt werden, auch dies ein Thema der Renaissance. Das Erkennen der kommenden Auflösung prägt bereits das Gesicht der Frau in entsetztem Aufstöhnen. Als Gruppe mit «Tod und Mädchen» (1517) gehört «Tod und Frau» neben der «Kreuzigung Christi» (1512) zu den Spitzen der Baldung-Sammlung des Hauses. (Museum Faesch, seit 1823 im Inventar des Kunstmuseums, Inv.-Nr. 19)

Hans Baldung, dit Grien
(Gmünd en Souabe 1484/85 —
Strasbourg 1545)
La mort et la femme
non datée
détrempe vernissée
sur bois de tilleul
h. 29,5 l. 17,5 cm

Hans Baldung Grien traite le thème moyenâgeux de la danse macabre à la manière libre des artistes de la Renaissance. La femme à carnation claire s'offre au regard dans toute la beauté de ses lignes. La mort ne l'approche pas sous la forme d'un messager tranquille ou d'un galant danseur mais bien plutôt s'en empare par derrière, à la manière d'un amant agressif. Sa violence est perceptible, même si l'on ne voit d'elle pratiquement que sa tête. Elle évide l'envers du séduisant corps féminin —aussi un des thèmes de la Renaissance. La prise de conscience de sa dissolution prochaine se marque déjà sur le visage de la femme épouvantée qui pousse un gémissement horrifié.
« La mort et la femme », son pendant « La mort et la jeune fille » (1517), et la « Crucifixion du Christ » (1512) sont les pièces maîtresses de l'œuvre de Baldung conservée à Bâle.
(Musée Faesch, depuis 1823 dans l'inventaire du Musée des Beaux-Arts, No d'inv. 19)

Hans Baldung, called Grien
(Schwäbisch-Gmünd 1484/85 —
Strassburg 1545)
Death and the Matron
undated
varnished tempera
on linden-wood
h. 29.5 w. 17.5 cm

Hans Baldung Grien treats the medieval theme of the dance of death in the less restricted Renaissance manner. The fair-skinned woman is offering herself in all the beauty of her contours. Death approaches her neither as a silent messenger nor as a gallant dancer; he attacks her from behind like an aggressive lover. One feels his violence, although not much more than his face can be seen. The tempting female body will be hollowed out from the back — that too is a Renaissance theme. Recognition of the end that awaits her already characterizes the face of the woman, who is groaning in terror. Apart from ''The Crucifixion'' (1512), ''Death and the Matron'' forming a group with ''Death and the Maiden'' (1517) is among the best works in the museum's Baldung collection.
(Faesch Museum, in the inventory of the Museum of Fine Arts since 1823, Inv. No. 19)

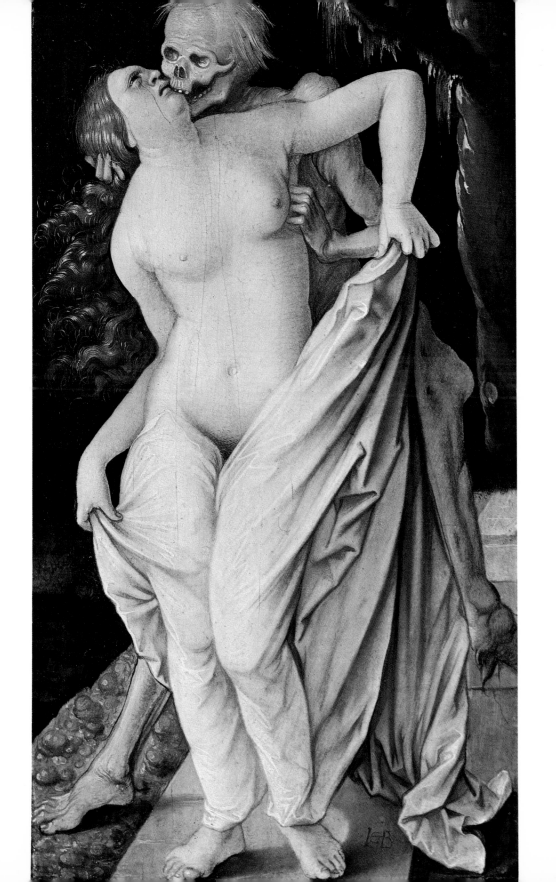

Niklaus Manuel, gen. Deutsch
(Bern um 1484—1530)
Das Urteil des Paris
undatiert
ungefirnisste Tempera
auf Leinwand
H. 223 B. 160 cm

Zu den vielseitigsten Künstlerpersönlichkeiten um 1500 gehört zweifellos der Berner Niklaus Manuel, der sich wahrscheinlich nach dem Namen seines Vaters «de Allemanis» später «Deutsch» nannte. Er war Maler, Zeichner, Holzschneider, Dichter, Reformator und als Landvogt von Erlach und Mitglied der Berner Regierung auch Staatsmann.
In unbeschwerter Fabulierfreude schildert Niklaus Manuel die berühmte Begegnung des Paris mit den drei Göttinnen. Wohl folgt er dem Zeitgeist der Renaissance, indem er ein antikes Thema verwertet. Jedoch läuft die ganze Darbietung nach dem Regiebuch des Bern-Burgers und seiner Vorstellungswelt ab. Die Damen bieten sich nicht vereint mit ihren Reizen an, sie stehen brav Schlange. Wer an der Reihe ist, wird von Paris aufmerksam begutachtet. Das Pittoreske und Künstlerische liegt in der phantastischen Aufmachung der drei Göttinnen. Dass über all dieser Pracht die Gesichter dreier Berner Fräulein blicken, macht die ganze Szene liebenswürdig, aber auch recht pikant. Das Bilder-Ensemble Manuels im Museum vertritt besonders gut das malerisch freie Spätwerk.
(Amerbach-Kabinett, seit 1662 im Inventar des Kunstmuseums, Inv.-Nr. 422)

Niklaus Manuel, dit Deutsch
(Berne vers 1484—1530)
Le Jugement de Pâris
non daté
détrempe non vernissée sur toile
h. 223 l. 160 cm

Le Bernois Niklaus Manuel est sans conteste l'une des personnalités artistiques les plus riches du début du XVIe siècle; «Deutsch», son surnom, est probablement la traduction de «de Allemanis», le nom de son père. Il fut peintre, dessinateur, graveur sur bois, poète, réformateur et, par ses fonctions de bailli d'Erlach et de membre du gouvernement bernois, homme d'Etat.
Niklaus Manuel conte la rencontre de Pâris et des trois déesses avec une joie insoucieuse. Certes, en mettant en valeur un thème de l'Antiquité, il se conforme à l'esprit de la Renaissance. Néanmoins, la scène se déroule selon un scénario bien conforme à la vision du monde d'un bourgeois de Berne. Les dames ne s'associent pas pour offrir leurs charmes réunis mais font bravement la queue. L'une d'entre elles reçoit l'avis attentif de Pâris, tandis que les autres attendent leur tour. Le pittoresque et la valeur artistique tiennent à la tenue extravagante des trois déesses. Les visages de trois demoiselles bernoises posés au-dessus de tant de magnificence rendent la scène aimable mais aussi assez piquante. L'ensemble des tableaux de Manuel exposés au Musée, représente particulièrement bien l'œuvre picturale à la facture plus libre de la fin de sa vie.
(Cabinet Amerbach, depuis 1662 dans l'inventaire du Musée des Beaux-Arts, No d'inv. 422)

Niklaus Manuel, called Deutsch
(Berne about 1484—1530)
The Judgment of Paris
undated
unvarnished tempera on canvas
h. 223 w. 160 cm

One of the most versatile artistic personalities around 1500 was the Bernese Niklaus Manuel, who probably took on a version of his father's name "de Allemanis" and called himself "Deutsch". He painted, drew, made wood carvings, wrote poetry, was a Reformer and, as bailiff of Erlach and a member of the Bernese government, a statesman as well.
Niklaus Manuel treats the famous confrontation of Paris and the three goddesses with light-hearted invention. His use of a classical theme is probably in keeping with the spirit of the Renaissance. But the representation is done according to the stage directions and view of life of the citizen of Berne. The ladies do not all display their beauty at the same time, they queue politely. Paris will judge each one attentively when it is her turn. The picturesque and artistic quality lies in the fantastic way they are dressed. The fact that the faces of three young Bernese ladies are found above all the splendour makes the whole scene charming but rather piquant as well. The museum's collection of Manuels is particularly representative of his artistically free late works.
(Amerbach Collection, in the inventory of the Museum of Fine Arts since 1662, Inv. No. 422).

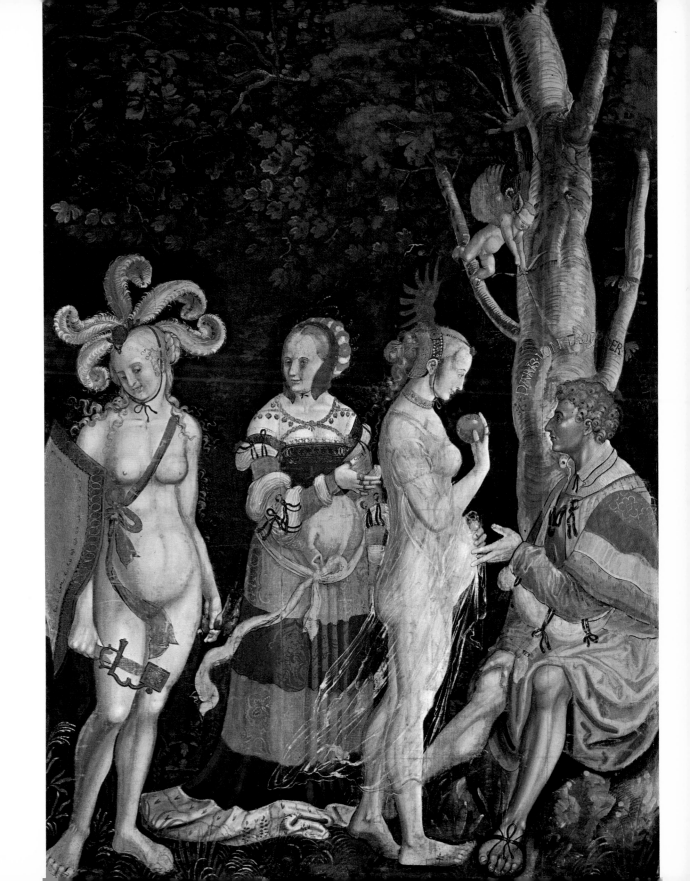

Urs Graf
(Solothurn um 1485 –
Basel [?] 1527/28)
Der gemarterte Sebastian
1519
monogrammiert und datiert 1519
Federzeichnung
in dunkelbrauner Tinte
H. 31,8 B. 21,3 cm

Urs Graf, ein Zeitgenosse von Niklaus Manuel, ist in Solothurn aufgewachsen. Als Goldschmied ausgebildet, hielt er sich in Strassburg und Zürich auf, am 19. Januar 1512 bekam er in Basel das Meisterrecht. Als Söldner zog er in italienischen Feldzügen bis Rom, bekannt als urwüchsiger und rauflustiger Geselle. Er hat ein zeichnerisches Werk von lebensvoller Originalität und wildem Künstlertum geschaffen. Das Kunstmuseum Basel besitzt mit etwa 125 Zeichnungen einen sehr grossen Teil der erhaltenen Zeichnungen.
Der heilige Sebastian wurde von verschiedenen Künstlern der Epoche dargestellt. Keiner aber hat ihn so realistisch jammervoll, so gottverlassen einsam gesehen wie Urs Graf. Keine Landschaft setzt der Qual einen vertrauten Umraum entgegen.
Urs Graf, ein Meister von vielerlei geschmeidigen und bewusst gehandhabten Stricharten, liess hier der Feder wie im emotionalen Stenogramm den Lauf. Im splittrigen Strich werden die Äste zu Dolchen. Der Körper scheint sich in der zerfetzten Umfahrung bereits aufzulösen, das Gesicht in Senkrechtschraffuren zu vermodern. Mit reduziertesten Mitteln ist eine völlige Einheit von Form und Aussage erreicht.
(Aus dem Amerbach-Kabinett, seit 1662 im Inventar des Kunstmuseums, Kupferstichkabinett, Inv.-Nr. U.X. 85)

Urs Graf
(Soleure vers 1485 –
Bâle [?] 1527/28)
Le Martyre de saint Sébastien
1519
dessin à la plume
monogrammé et daté 1519
encre brune sur papier
h. 31,8 l. 21,3 cm

Urs Graf, un contemporain de Niklaus Manuel Deutsch, grandit à Soleure. Il demeura d'abord à Strasbourg et à Zurich où il exerça sa profession d'orfèvre, pour laquelle il obtint le droit de maîtrise à Bâle le 19 janvier 1512. En tant que mercenaire, il participa aux campagnes d'Italie et parvint jusqu'à Rome; il y acquit une réputation de compagnon robuste et bagarreur. Urs Graf a produit une œuvre dessinée originale, pleine de vie et d'un génie artistique sauvage. Le Musée des Beaux-Arts de Bâle possède une très grande partie de son œuvre, soit 125 dessins environ.
Le Martyre de saint Sébastien a été représenté par beaucoup d'autres artistes. Mais aucun n'a montré le saint avec autant de réalisme, dans sa misère et sa solitude d'homme abandonné de Dieu. Aucun paysage n'oppose son environnement familier à la violence du supplice.
Urs Graf, un maître en calligraphies mordantes et maniées sciemment, laissa ici courir librement sa plume comme pour un sténogramme émotif. Les traits éclatés transforment les branches en autant de poignards. Avec ses contours déchiquetés, le corps paraît déjà se défaire, le visage se décomposer en hachures verticales. Une totale unité de forme et d'expression est atteinte avec des moyens très réduits.
(Cabinet Amerbach, depuis 1662 dans l'inventaire du Musée des Beaux-Arts, Cabinet des Estampes, No d'inv. U.X. 85)

Urs Graf
(Solothurn about 1485 –
Basel [?] 1527/28)
The Martyrdom of Saint Sebastian, 1519
monogrammed and dated 1519
line drawing in dark brown ink
h. 31.8 w. 21.3 cm

Urs Graf, a contemporary of Niklaus Manuel, grew up in Solothurn. A trained goldsmith, he lived in Strassburg and Zürich, receiving his ''Meisterrecht'' (the right to call himself Master) in Basel on 19 January 1512. As a mercenary, he took part in Italian campaigns, going as far as Rome. He was known as a rough, pugnacious fellow. His drawings are full of lively originality and wild artistry. The Museum of Fine Arts owns about 125 of his drawings, a large part of the surviving drawings.
Saint Sebastian was depicted by various artists of the period. But none saw him as realistically wretched, forsaken by God and alone as did Urs Graf. There is no landscape as a familiar environment to counteract the suffering.
Urs Graf, a master of many kinds of supple, consciously drawn lines, allowed his pen free rein here, as in an emotional shorthand report. Splintery lines turn branches into daggers. The body already seems to be decomposing in its ragged outlines, the face to be decaying in vertical hatching. A complete unity of form and contents is achieved with the most minimal means.
(From the Amerbach Collection, in the inventory of the Museum of Fine Arts since 1662, Department of Prints and Drawings, Inv. No. U.X. 85)

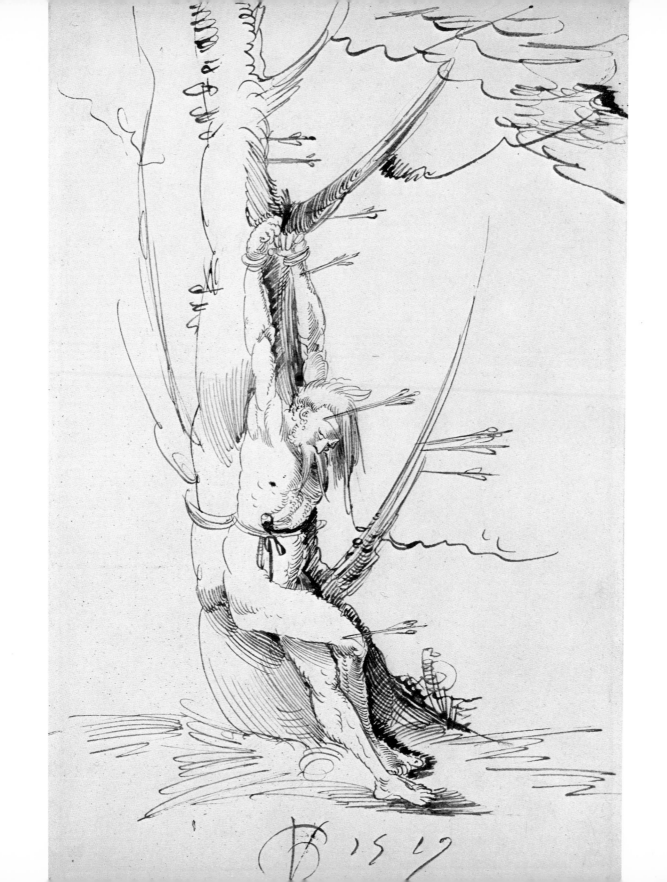

Hans Holbein d. J.
(Augsburg 1497/98 –
London 1543)
Adam und Eva, 1517
gefirnisste Tempera auf Papier
auf Tannenholz aufgezogen
H. 30 B. 35,5 cm

In der grossen Museumssammlung von Gemälden und Zeichnungen Hans Holbeins ist
«Adam und Eva» ein wichtiges Frühwerk. Holbeins stupendes Können des malerischen Auftrags ist in der auf Brauntönen beschränkten Komposition, der tastbar warmen Haut, dem kühl schimmernden Apfel vollendet da. Zugleich klingt eine später bei Holbein kaum mehr so direkt vernehmbare Gefühlsbetontheit auf. Das traditionelle Bildthema wird mit spitzbübischer Intelligenz zur psychologischen Studie umgedeutet. Der verliebte Adam scheint sich dem lebensvollen Naturgeschöpf Eva völlig hinzugeben. In Holbeins Interpretation beisst Eva in den Apfel, bevor sie ihn Adam überreicht. Zwischen den auf der Frucht sichtbaren Zahnabdrücken schaut der Kopf eines Würmleins hervor.
In der bis zur Farbgebung gelöst atmenden Komposition werden die ersten Menschen mehr als in andern zeitgenössischen Darstellungen auch zum ersten Liebespaar.
(Amerbach-Kabinett, seit 1662 im Inventar des Kunstmuseums, Inv.-Nr. 313)

Hans Holbein le Jeune
(Augsbourg 1497/98 –
Londres 1543)
Adam et Eve, 1517
détrempe vernissée
sur papier marouflé
sur bois de sapin
h. 30 l. 35,5 cm

Au sein de la grande collection bâloise de peintures et de dessins de Hans Holbein, «Adam et Eve» est une importante œuvre de jeunesse. La surprenante maestria du peintre est entièrement contenue dans la composition limitée à des tons bruns, dans les chairs palpables et chaudes et dans la pomme au froid reflet vert. Dans les travaux postérieurs de Holbein, l'expression des sentiments est plus atténuée. Avec une intelligence friponne, le thème traditionnel est transposé en une étude psychologique. L'amoureux Adam semble tout dévoué à l'Eve impétueuse. Selon Holbein, Eve mord dans la pomme avant de la donner à Adam. A l'endroit mordu par Eve s'agite la tête d'un petit ver.
Dans cette composition respirant la détente jusque dans son coloris, les premiers êtres humains sont aussi le premier couple d'amants, et ce plus que dans les autres représentations de l'époque.
(Cabinet Amerbach, depuis 1662 dans l'inventaire du Musée des Beaux-Arts, No d'inv. 313)

Hans Holbein the Younger
(Augsburg 1497/98 –
London 1543)
Adam and Eve, 1517
varnished tempera on paper
mounted on spruce
h. 30 w. 35.5 cm

"Adam and Eve" is an important early work in the museum's large collection of paintings and drawings by Holbein. Holbein's tremendous ability in applying paint is illustrated to perfection in the composition, which is limited to brown tones, in the palpable warmth of the skin and in the cool, shimmering apple. At the same time there is an emphatic emotional quality that can hardly be sensed so directly in Holbein's later works. With puckish intelligence, the traditional subject is transformed into a psychological study. The enamoured Adam seems to be abandoning himself completely to Eve, a creature of nature brimming over with life. In Holbein's interpretation, Eve bites into the apple before offering it to Adam. A small worm raises its head between the clearly visible tooth-marks in the fruit.
In this composition, which seems to flow naturally even in the colouration, the first man and woman are shown as a pair of lovers more than they are in other contemporary representations.
(Amerbach Collection, in the inventory of the Museum of Fine Arts since 1662, Inv. No. 313)

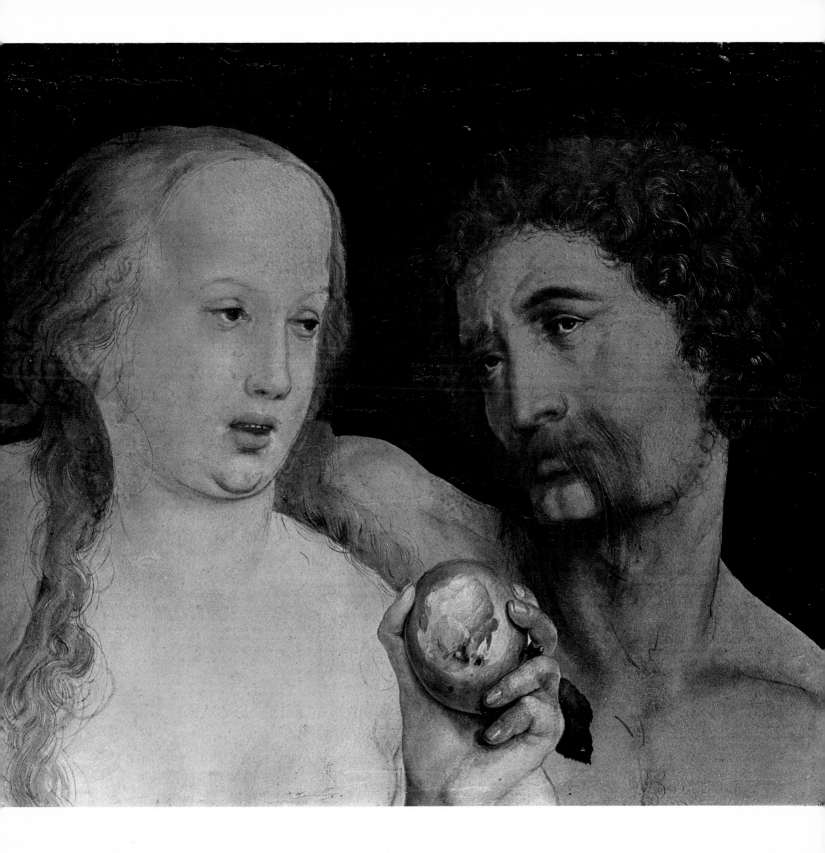

Hans Holbein d. J.
(Augsburg 1497/98 —
London 1543)
Bildnis des Erasmus im Rund
1532
gefirnisste Tempera
auf Lindenholz
Durchmesser 10 cm

Der «Erasmus im Rund» gehört zu den späteren Erasmusbildnissen Holbeins wie das 1530 datierte Gemälde in Parma und das Bildnis im Metropolitan Museum in New York.
Die in der Grösse 1:1 wiedergegebene Miniatur stellt in ihrer psychologischen Durchdringung und Wahrhaftigkeit einen Höhepunkt in Holbeins Porträtmalerei dar. Die Kleinstform führt nicht zur artistischen Spielerei, sondern zur Konzentrierung eines malerischen Konzeptes, was zugleich der immer wieder auf einen Brennpunkt gerichteten Geistigkeit des Erasmus überraschend angemessen erscheint.
Holbein hat den «Erasmus im Rund» in Freiburg i. Br. gemalt, wohin der Gelehrte bei Ausbruch der Reformation in Basel (1529) geflohen war. Abgestossen von der Brutalität, womit die von ihm doch befürworteten Reformen durchgesetzt wurden, ist der 65jährige in neun Jahren zum resignierten Skeptiker geworden. Das wird deutlich im Vergleich zu dem 1523 entstandenen, ebenfalls im Basler Museum bewahrten «Schreibenden Erasmus» von Holbein, einem seine Botschaft ruhig ausstrahlenden Humanisten. Keine Biographie vermöchte Überzeugung, Sicherheit, Enttäuschung und anschliessende Bitternis eines im Geiste lebenden Menschen besser auszudrükken als die Bildnisse, die Holbein von Erasmus malte.
(Amerbach-Kabinett, seit 1662 im Inventar des Kunstmuseums, Inv.-Nr. 324)

Hans Holbein le Jeune
(Augsbourg 1497/98 —
Londres 1543)
Le petit portrait rond d'Erasme
1532
détrempe vernissée
sur bois de tilleul
diamètre 10 cm

« Le petit portrait rond d'Erasme» peint par Holbein représente l'humaniste vers la fin de sa vie, de même que le tableau de Parme, daté de 1530, et le portrait du Metropolitan Museum de New York.
Par sa pénétration psychologique et sa vraisemblance, la miniature reproduite ci-contre à l'échelle 1:1, constitue l'un des sommets de l'art du portrait chez Holbein. La petitesse des formes ne s'égare pas dans un jeu artistique mais mène à la concentration inhérente à un principe pictural; ce processus semble étonnamment bien adapté à la spiritualité d'Erasme, constamment centrée sur un foyer d'intérêt.
Holbein peignit « Le petit portrait rond d'Erasme» à Fribourg en Brisgau, où le savant s'était enfui après l'irruption de la Réforme à Bâle en 1529. En l'espace de neuf ans, le sexagénaire, dégoûté par la brutalité avec laquelle on imposait cette Réforme qu'il avait défendue, s'était transformé en un sceptique résigné. On peut aisément s'en persuader en comparant ce petit portrait tardif à l'«Erasme écrivant» peint par Holbein en 1523, également exposé au Musée de Bâle, dans lequel l'humaniste semble dispenser sereinement son message. Aucune biographie ne saurait mieux exprimer que les portraits d'Erasme peints par Holbein, comment un homme vivant de et par l'esprit passa successivement de la conviction à la déception puis à l'amertume.
(Cabinet Amerbach, depuis 1662 dans l'inventaire du Musée, No d'inv. 324)

Hans Holbein the Younger
(Augsburg 1497/98 —
London 1543)
Portrait of Erasmus in a Roundel
1532
varnished tempera
on linden-wood
diameter 10 cm

''Erasmus in a Roundel'', like the painting dated 1530 in Parma and the portrait at the Metropolitan Museum in New York, is one of Holbein's later portraits of Erasmus.
In its psychological insight and faithfulness, this miniature, shown here in its original size, is a high point in Holbein's portrait painting. The very small format led to the concentration of an artistic concept suitable to Erasmus' single-minded spirituality. Holbein painted ''Erasmus in a Roundel'' in Freiburg i. Br., where the scholar had fled when the Reformation broke out in Basel (1529). Repelled by the brutality with which the reforms he himself had advocated were being carried out, the 65-year old became a resigned sceptic. This becomes clear in comparison with Holbein's ''Portrait of Erasmus Writing'' of 1523, also preserved at the Basel museum, the picture of a humanist tranquilly conveying his message. No biography could better have expressed the conviction, security, disappointment and ultimate bitterness of a person who lived for and in the spirit than Holbein's portraits of Erasmus.
(Amerbach Collection, in the inventory of the Museum of Fine Arts since 1662, Inv. No. 324)

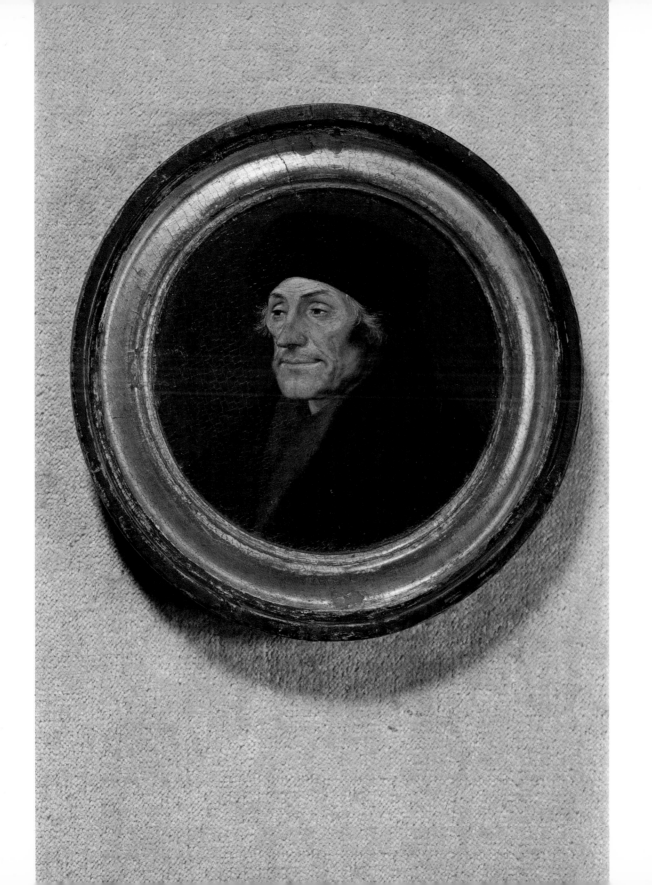

Caspar Wolf
(Muri, Kanton Aargau 1735 —
Heidelberg 1783)
**Bergbach mit Schneebrücke
und Regenbogen, 1778**
Öl auf Leinwand (rentoiliert)
H. 82 B. 54 cm

In der Aufbruchstimmung der Aufklärung im 18. Jahrhundert entdeckte man die Landschaft der Schweiz. 1729 hatte Albrecht von Haller in dem Gedicht «Die Alpen» ein neues Verhältnis zu den Bergen geschaffen. Goethe liess sich vom Staubbach zum «Gesang der Geister über den Wassern» inspirieren. Caspar Wolf stieg als erster Schweizer Maler selbst ins Gebirge und malte im Freien. Im Erfassen der Felsen und Schluchten im «Bergbach» ist das topographische Interesse zu spüren. Darüber hinaus aber legt Caspar Wolf aus der Sicht des Künstlers Schleier gestufter Farbigkeit über die Felswände. Die im Vordergrund sich erhebende Schneebrücke ist nicht so phantastisch, wie sie auf den ersten Blick erscheint, der Wanderer kennt diese Durchbrüche der Bergbäche. Auch einen Ansatz von Regenbogen kann Wolf im Gischt gesehen haben. Wie er aber dieses Motiv mit einem kristallinen Block zusammenschliesst, lässt die Erscheinung zum kleinen Wunder werden. Dass dadurch die reale Wahrheit des Berges nicht gestört, sondern gesteigert wird, macht die Einzigartigkeit des Bildes aus.
(Schenkung der Regierung des Kantons Aargau an die Universität Basel zum 500-Jahr-Jubiläum von 1960, Inv.-Nr. G 1960.10)

Caspar Wolf
(Muri, Canton d'Argovie 1735 —
Heidelberg 1783)
**Ruisseau de montagne avec pont
de neige et arc-en-ciel, 1778**
huile sur toile (rentoilée)
h. 82 l. 54 cm

Dans l'atmosphère mouvementée du Siècle des lumières — le 18e siècle —, on fit la découverte des paysages de la Suisse. En 1729, le poème «Les Alpes» de Albrecht von Haller, avait créé une nouvelle relation avec les montagnes. Le Staubbach inspira à Goethe son «Chant des Esprits sur les Eaux». Caspar Wolf fut le premier peintre qui monta dans les montagnes pour dessiner et travailler en plein air. Dans le «Ruisseau de montagne», sa manière de saisir les rochers et les gorges révèle son intérêt topographique. Mais Caspar Wolf y ajoute le point de vue du peintre avec des voiles de couleurs dégradées recouvrant les parois de rocher. Le pont de neige, au premier plan, n'est pas aussi phantastique qu'il peut paraître au premier abord; le promeneur connaît ces percées des ruisseaux de montagne. Caspar Wolf pourrait même avoir vu une ébauche d'arc-en-ciel dans la vapeur de la cascade.
Mais en associant ce motif avec un bloc cristallin, il transforme l'apparence du phénomène naturel en un petit miracle. Le caractère unique du tableau tient au fait que la réalité de la montagne n'est pas détruite, mais bien plutôt accrûe par le procédé du peintre.
(Don du Gouvernement du canton d'Argovie à l'Université de Bâle à l'occasion de la célébration de ses 500 ans d'existence en 1960, No d'inv. G 1960.10)

Caspar Wolf
(Muri, Canton of Aargau 1735 —
Heidelberg 1783)
**Mountain Stream with Snow
Bridge and Rainbow, 1778**
oil on canvas
h. 82 w. 54 cm

The Swiss landscape was discovered during the transitional mood resulting from the Enlightenment in the 18th century. In 1729, Albrecht von Haller had created a new attitude towards the mountains in his poem ''Die Alpen''. Goethe was inspired by the Staubbach to write ''Gesang der Geister über den Wassern''. Caspar Wolf was the first Swiss painter to climb mountains himself and paint in the open air. His interest in topography can be felt in the way he conceived the rocks and gorges in ''Mountain Stream''. But Wolf's artistic perception caused him to cover the rock walls with veils of gradated colours. The snow bridge rising in the foreground is not as fantastic as it might seem at first glance; hikers are familiar with these sudden appearances of mountain streams. Wolf might also have seen the beginnings of a rainbow in the foam. But the way he combines this motif with a crystalline block makes the phenomenon seem a miracle. The uniqueness of this painting results from the fact that this does not disturb but rather intensifies the reality of the mountain.
(Gift of the Government of the Canton of Aargau to the University of Basel on the occasion of its 500th anniversary in 1960, Inv. No. G 1960.10)

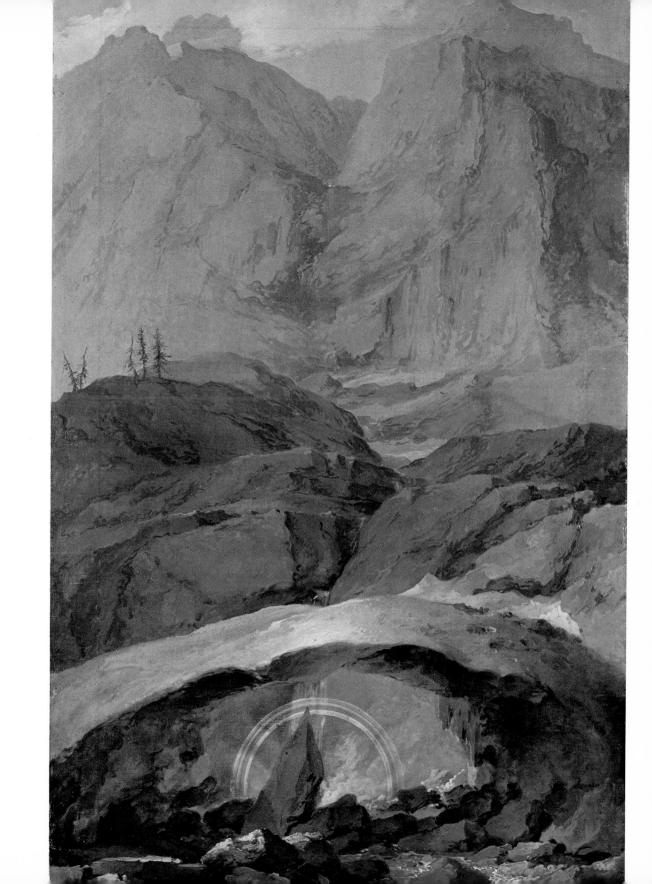

Arnold Böcklin
(Basel 1827 — San Domenico
bei Fiesole 1901)
Pan erschreckt einen Hirten
1860
Öl auf Leinwand
H. 78 B. 64 cm

Im Rahmen der grössten bestehenden Böcklin-Sammlung überhaupt nimmt der «Pan» einen besondern Platz ein. Als Freilichtmaler hat Böcklin sein Malerleben begonnen. Immer mehr haben später die mythologischen Figuren seine Phantasie beflügelt, die Landschaft wurde zusehends Kulisse.
Im «Pan erschreckt einen Hirten» hat Böcklin in einer auf zwei Diagonalen beruhenden Komposition in wenigen, abgestuften Farbtönen sein kleines Hirtenabenteuer gemalt. Flimmernde Hitze über den kargen Weiden: so ist Arkadien in Wirklichkeit. Der dunkle Waldgott über dem Horizont ist ebenso ein Stück der felsigen Umgebung wie die Ziegen und der in wahrhaft «panischem Schrecken» zu Tal stürzende Hirt. Unter ihren Sprüngen hört man die Steine rollen. Weil die Figuren derart mit der Landschaft verbunden sind, ja sie erst leben lassen, wird die Szene nicht zur Idylle. Damit kommt Böcklin der elementar naturhaften Seite der Antike näher als mit irgendeiner gestellten Allegorie.
(Ankauf 1931, Inv.-Nr. 1577)

Arnold Böcklin
(Bâle 1827 — San Domenico
près de Fiesole 1901)
Le dieu Pan effraie un pâtre
1860
huile sur toile
h. 78 l. 64 cm

Parmi la plus importante collection d'œuvres de Böcklin, cette représentation du dieu Pan occupe une place à part. Böcklin avait d'abord été un peintre pleinairiste. Au fil de sa carrière, les figures mythologiques animèrent de plus en plus sa fantaisie, tandis que le rôle du paysage se réduisait visiblement à celui d'une coulisse de théâtre.
Dans sa représentation de l'anecdote pastorale intitulée «Le dieu Pan effraie un pâtre», Böcklin a organisé la composition sur le jeu de deux diagonales opposées et limité la couleur à un nombre restreint de tons et de nuances. Une chaleur vibrante sur de maigres pâtures, telle est la réalité de l'Arcadie. Le sombre dieu sylvestre au-dessus de l'horizon, appartient autant à l'environnement rocheux que les chèvres bondissantes et le pâtre saisis d'une peur «panique» qui fuient vers la vallée. On croit entendre rouler les pierrailles. Les figures participent si bien du paysage que la scène perd tout caractère idyllique. Dans ce tableau, Böcklin est plus proche de l'appréhension antique élémentaire de la nature que dans n'importe quelle allégorie composée.
(Achat 1931, No d'inv. 1577)

Arnold Böcklin
(Basel 1827 — San Domenico
near Fiesole 1901)
Pan Frightens a Shepherd
1860
oil on canvas
h. 78 w. 64 cm

''Pan'' has a special place within the framework of Basel's Böcklin collection, which is the largest one existing. Böcklin began his painting career as an open-air painter. But as time went on, mythological figures stimulated his imagination more and more, and landscape increasingly took on the function of scenery.
Böcklin painted ''Pan Frightens a Shepherd'' in only a few gradated colours, composing it along two diagonals. Shimmering heat over barren fields — this is what Arcadia is really like. The dark forest god above the horizon is as much a part of the rocky area as the goats and the shepherd dashing towards the valley in true ''panic'' are. One can almost hear the stones rolling under their feet. Because the figures are so closely linked to the landscape, indeed are actually brought to life by it, the scene is not idyllic. Through this, Böcklin comes much closer to the basic, natural side of ancient Greece than he would have with any kind of posed allegory.
(Purchase 1931, Inv. No. 1577)

Paul Cézanne
(Aix-en-Provence 1839—1906)
Cinq Baigneuses, 1885/87
Öl auf Leinwand
H. 65,5 B. 65,5 cm

Cézanne hat die fünf Frauenkörper stereometrisch erfasst, ähnlich wie die Früchte für seine Stilleben. Und ebenso brachte er sie in beziehungsvolle Gruppierungen. Gegen eine senkrechte Achse der Körper in der Mitte lässt er zwei Frauengestalten sich neigen. Diese strenge Gruppe wird erlöst durch die tänzerische Pose einer Figur rechts und durch ein Baummotiv links. So formiert sich eine dichte Gesamtkomposition, die sich gleichzeitig immer wieder in den Binnenkonstruktionen auflöst und von daher bei aller Statik des Aufbaus eine Bewegung erhält. Über das rein Kompositionelle hinaus manifestiert sich eine zentrale Bedeutung der menschlichen Körperlichkeit. Es ist nicht verwunderlich, dass diese Figurengruppe für die Maler der Kubistengeneration um 1906/10 wichtig wurde wie eine Inkunabel.
Im Basler Museum sind die «Baigneuses» das einzige Figurenbild der Cézanne-Gruppe. Bezüge aber gehen zu den Bildern der Kubisten und zu der im Kupferstichkabi-nett aufbewahrten Studie Picassos zum Bild «Les demoiselles d'Avignon» von 1907.
(Ankauf 1960, Inv.-Nr. G 1960.1)

Paul Cézanne
(Aix-en-Provence 1839—1906)
Cinq Baigneuses, 1885/87
huile sur toile
h. 65,5 l. 65,5 cm

Cézanne a traité stéréométriquement les cinq corps féminins, à la manière des fruits de ses natures mortes et les a, eux aussi, soumis à un ensemble de relations complexes. L'axe vertical médian est constitué par deux corps disposés l'un au-dessus de l'autre; cette partie centrale est flanquée, à gauche et à droite, de deux autres figures pen-chées l'une vers l'autre. La rigueur de ce groupe est dissoute par la pose dansante de la figure de droite, à laquelle répond l'arbre, à gauche. Ainsi se forme une composition d'ensemble dense qui se redissout simultanément en constructions parcellaires et d'où résulte un mouvement, malgré la statique de la construction. Par-delà le carac-tère strictement compositionnel se manifeste la signification centrale de la plastique du corps humain. Il n'est donc pas étonnant que ce groupe de figures ait pris, vers 1906/10, une importance exemplaire pour les peintres de la génération des Cubistes. Au Musée de Bâle, les «baigneuses» sont le seul tableau de Cézanne montrant des figures humaines. Des rapports étroits l'unissent aux tableaux des Cubistes et aux études de Picasso pour «Les demoiselles d'Avignon» de 1907, conservées au Cabinet des Estampes.
(Achat 1960, No d'inv. G 1960.1)

Paul Cézanne
(Aix-en-Provence 1839—1906)
Five Bathers, 1885/87
oil on canvas
h. 65.5 w. 65.5 cm

Cézanne apprehended these five female bodies stereometrically, similar to the fruit of his still lives. And he likewise established them in meaningful groups. He lets two women bend towards the vertical axis of the bodies in the middle. The dance-like pose of a figure on the right and a tree motif on the left moderate the severity of the group. Thus a dense compositional whole is formed which, at the same time, breaks up into its structural parts again and again; in this way the painting receives movement in spite of the static quality of its overall conception. Apart from its purely compositional function, the central significance of the human body becomes manifest. It is not surprising, then, that this group of figures became something akin to an incunabulum for the painters of the Cubist generation around 1906/10.
The "Bathers" is the only painting depicting figures in the Basel museum's Cézanne collection. But there are links to Cubist paintings and Picasso's study for the picture "Les demoiselles d'Avignon" of 1907, to be found at the Department of Prints and Drawings.
(Purchase 1960, Inv. No. G 1960.1)

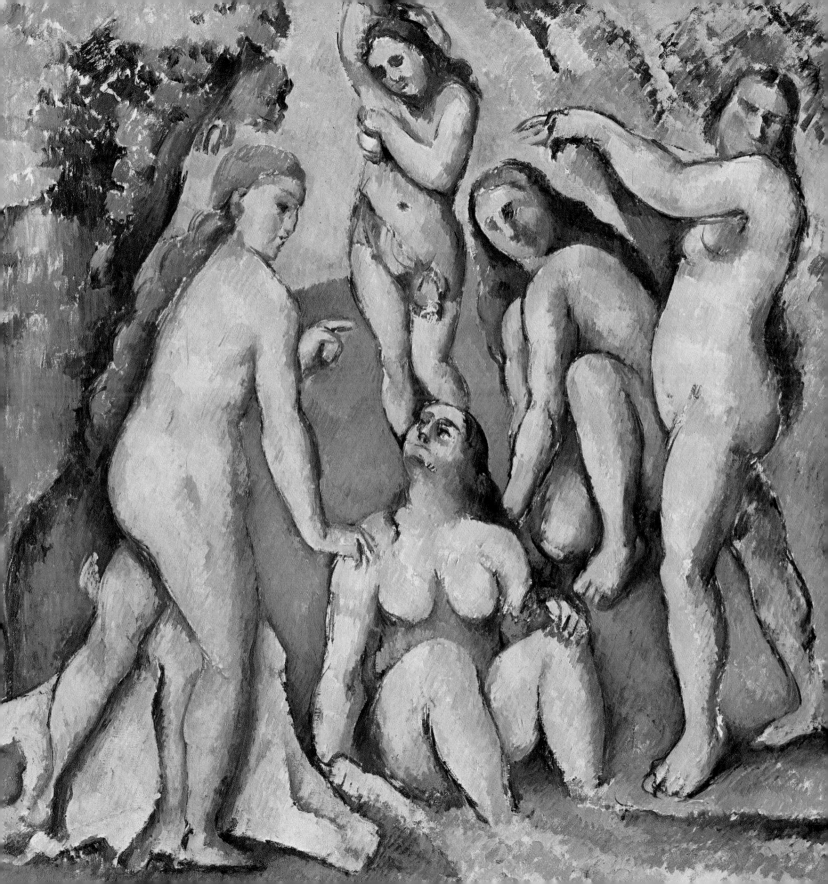

Henri Rousseau
(Laval 1844 — Paris 1910)
**Forêt vierge au soleil couchant
um 1910**
Öl auf Leinwand
H. 114 B. 162,5 cm

Die zwei grossen Bilder des Zöllners Rousseau, die das Kunstmuseum besitzt, würden generationsmässig zu Cézanne und Gauguin gehören. Richtiger ist ihr Ort bei den Kubisten und Nachkubisten: «Seine handgreifliche, zählbare Sachlichkeit ist unterschwellig dem Gedanklichen in Kubismus und Abstraktion verwandt» (Franz Meyer). In der «Urwaldlandschaft» vergrössert Rousseau eine eigentlich kleinpflanzliche Welt in magischer Art zu einem fleischigen Tropendickicht. Die rote Sonne vertreibt allfällige Treibhausharmlosigkeit. Dass irgendwo fast versteckt ein Jaguar einen Neger anfällt, zeigt die Relativität einer menschlichen Tragödie im Endlosen des Urwaldes.
(Ankauf 1948, Inv.-Nr. 2225)

Henri Rousseau
(Laval 1844 — Paris 1910)
**Forêt vierge au soleil couchant
vers 1910**
huile sur toile
h. 114 l. 162,5 cm

Les deux grands tableaux du Douanier Rousseau faisant partie des collections du Musée, pourraient être rangés parmi ceux de Cézanne et de Gauguin. Ils sont cependant plus à leur place parmi les Cubistes et les Post-Cubistes: «Son néo-réalisme palpable et dénombrable montre une parenté cachée avec l'esprit du Cubisme et de l'abstraction» (Franz Meyer).
Dans «Forêt vierge au soleil couchant», Rousseau transforme magiquement un monde de petites plantes réelles en un pulpeux fourré tropical. Le soleil rouge conjure tout caractère anodin. L'attaque d'un nègre par un jaguar illustre la relativité d'une tragédie humaine perdue dans l'infini de la forêt vierge.
(Achat 1948, No d'inv. 2225)

Henri Rousseau
(Laval 1844 — Paris 1910)
**Virgin Forest at Sunset
about 1910**
oil on canvas
h. 114 w. 162.5 cm

The two large pictures by the customs officer Rousseau at the Basel museum belong to the time of Cézanne and Gauguin from the point of view of generation. But actually they are more at home among the Cubists and Post-Cubists. ''His tangible, countable objectivity is subliminally related to ideas of Cubism and abstraction'' (Franz Meyer). In his ''Virgin Forest'', Rousseau magically magnifies what is in reality a world of small plants into a fleshy tropical jungle. The red sun dispels any feeling of greenhouse innocence. The fact that somewhere, nearly hidden, a jaguar is attacking a negro illustrates the relativity of a human tragedy in the infinity of the jungle.
(Purchase 1948, Inv. No. 2225)

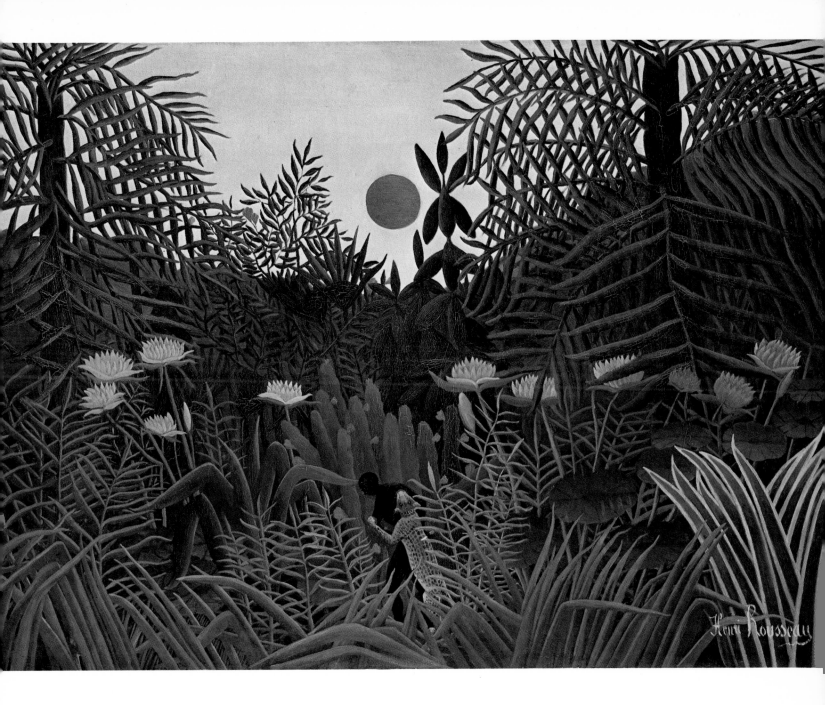

Paul Gauguin
(Paris 1848 — la Dominique 1903)
TA MATETE, 1892
Öl auf Leinwand
H. 73 B. 91,5 cm
abgebildeter Ausschnitt
ca. 35 × 35 cm

Im Frühsommer des Jahres 1891 ist Paul Gauguin nach Tahiti aufgebrochen, müde von Europa. Fand er auch dort nicht, wie er erwartet hatte, die paradiesischen Ursprünge des Daseins, so konnte er doch im südlichen Licht seine neue, flächig dekorative Bildsprache voll entfalten. Die fremdartige Umgebung lieferte den Stoff, um seinen bereits in ihm selbst entstandenen Mythen und Legenden reale Form zu geben. Im bildteppichartigen TA MATETE sind «die fünf eleganten, zigarettenrauchenden Damen wie altägyptische Prinzessinnen in zeremoniösem Parallelismus hingesetzt» (Georg Schmidt). Die vereinfachte Umrisslinie gibt den Figuren eine rituelle Bedeutung, die voll sehnsüchtiger Naturerotik ist. Die zwei im Ausschnitt sichtbaren Figuren bilden den Abschluss von fünf sitzenden Frauen, deren Kleiderfarben sich von dunklem Grün bis zu hellem Gelb folgen wie die aufsteigenden Töne eines Xylophons. Die im Ausschnitt gut erkennbare originale Mattigkeit der Farbe und das Durchschimmern der Leinwand sind nicht durch Firnissierung gestört.
(Schenkung Dr. h. c. Robert von Hirsch 1941, Inv.-Nr. 1849)

Paul Gauguin
(Paris 1848 — la Dominique 1903)
TA MATETE, 1892
huile sur toile
h. 73 l. 91,5 cm
détail reproduit
env. 35 × 35 cm

Au début de l'été 1891, Paul Gauguin, excédé par l'Europe, partit pour Tahiti. Ce qu'il y trouva ne combla pas son attente et il chercha en vain les origines paradisiaques de l'existence, mais parvint cependant à développer complètement son nouveau langage formel décoratif dans la lumière du Sud. Son environnement étrange livrait la matière permettant de donner une forme réelle aux mythes et aux légendes qui préexistaient en lui.
«TA MATETE» est composé comme une tapisserie: «les cinq dames élégantes fumant des cigarettes sont alignées sur un même banc en un cérémonieux parallélisme, à l'instar d'antiques princesses égyptiennes» (Georg Schmidt). Les contours simplifiés confèrent aux figures une signification rituelle pleine d'un langoureux érotisme naturel. Les deux figures du détail reproduit sont assises sur l'extrémité droite du banc. Les couleurs de leurs vêtements sont dégradées du vert foncé au jaune clair comme les tons ascendants d'un xylophone. L'éclat mat de la couleur et la luminosité du fond transparaissant à travers la matière colorée — bien visibles sur le détail — ne sont gênés par aucun vernis.
(Donation Dr. h. c. Robert von Hirsch 1941, No d'inv. 1849)

Paul Gauguin
(Paris 1848 — la Dominique 1903)
TA MATETE, 1892
oil on canvas
h. 73 w. 91.5 cm
detail reproduced
about 35 × 35 cm

Tired of Europe, Paul Gauguin set out for Tahiti in the early summer of 1891. Though he did not find the paradisiac origins of existence that he had expected there, his new, boldly decorative style was able to develop in the southern light. An exotic environment provided the material to give his personal myths and legends real form.
In the tapestry-like TA MATETE, "the five elegant, cigarette-smoking ladies are depicted in hieratically parallel poses like the princesses of ancient Egypt" (Georg Schmidt). The simplified outlines give the figures a ritual significance full of natural, erotic yearning. The two figures in the detail are the last of five seated women, the colours of whose dresses — from dark green to light yellow — follow each other like successively rising tones on a xylophone. The original dullness of the paint and the way the canvas shimmers through are not disturbed by the varnish and can be seen very well in this detail.
(Gift of Dr. h. c. Robert von Hirsch 1941, Inv. No. 1849)

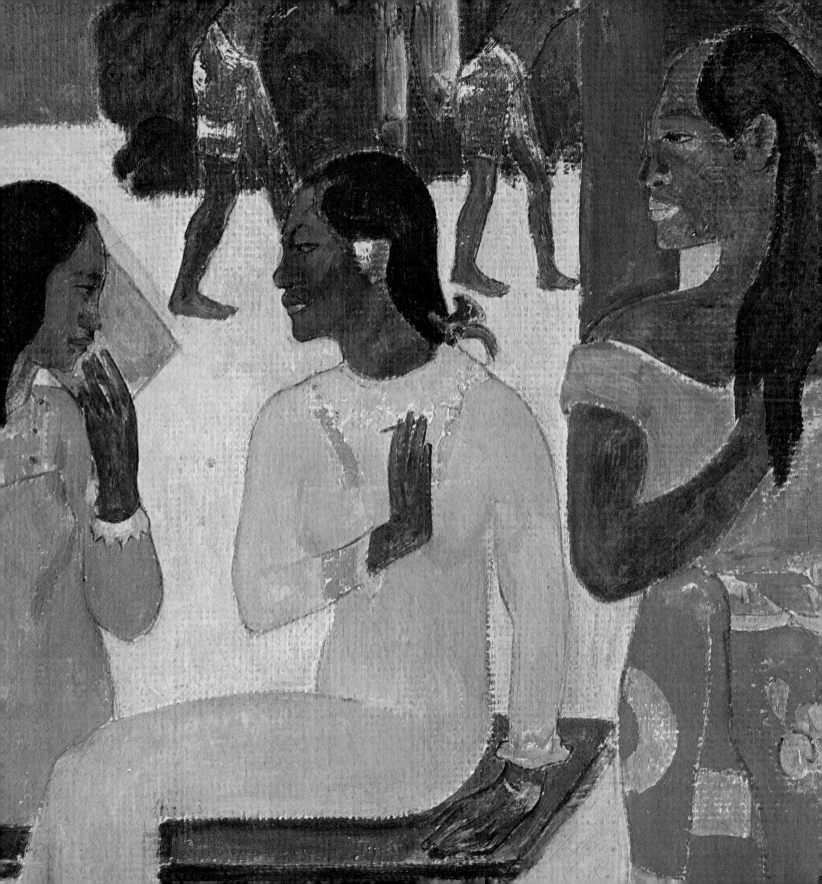

Ferdinand Hodler
(Bern 1853 — Genf 1918)
Der Niesen, 1910
Öl auf Leinwand
H. 83 B. 105,5 cm

Neben den grossen Figurenbildern hat Ferdinand Hodler einen in sich geschlossenen Werkteil geschaffen: seine Berglandschaften. Sie gehören wohl zum Stärksten und — auch realistisch gesehen — zum Intensivsten, was die Alpenmalerei hervorgebracht hat. Hodler charakterisiert und abstrahiert die Berge mit den gleichen Mitteln wie seine Porträts: mit den Umrissen und den Furchen. Für die Ergänzung der Komposition benutzt er grosse Himmelsflächen und Wolkenbildungen. Auch bei den kühnsten Konstellationen bleibt alles naturhaft ungezwungener als bei den Figurengruppierungen.
Fern jeder impressionistischen Bezauberung ging Hodler beim «Niesen» sein Sujet an. Den Berg kennt man von den Bildern anderer Künstler als Abschluss des Thunersees. Bei Hodler steigt er ohne Talsohle als eine einzige grosse Pyramidenform vom untern Bildrand auf. Ohne eine vorbestimmte Symbolik stehen Hodlers Berge wie erratische Blöcke da. Als wolle der Maler sagen, die Symbolkraft Berg liege völlig in der Erscheinung selbst.
(Ankauf 1922, Inv.-Nr. 1385)

Ferdinand Hodler
(Berne 1853 — Genève 1918)
Le Niesen, 1910
huile sur toile
h. 83 l. 105,5 cm

Parallèlement à ses compositions à figures, Ferdinand Hodler a créé une œuvre distincte et complète en soi: ses peintures de montagnes suisses. Elles appartiennent sans nul doute à ce que la peinture de paysages alpestres a créé — aussi au point de vue réaliste — de plus intense et de plus fort. Hodler caractérise et abstrait ses montagnes avec les mêmes moyens plastiques que ses portraits: avec les contours et les sillons. Il complète sa composition avec de grandes surfaces de ciel et des formations nuageuses. Quelque osés que soient ses paysages, ils paraissent moins figés et plus naturels que ses compositions à figures.
Hodler a traité son sujet, le Niesen, en se gardant de tout enchantement impressionniste. On connaissait déjà cette montagne par les tableaux d'autres artistes qui avaient coutume d'en faire la terminaison du Lac de Thoune. Hodler en revanche, la prive de sa plaine de base et la pose directement sur le bord inférieur de sa toile, comme une grande forme pyramidale isolée. Ses montagnes sont des blocs erratiques dressés, sans symbolique définie. Il semble que le peintre veuille situer toute la force du symbole montagne dans son apparence même.
(Achat 1922, No d'inv. 1385)

Ferdinand Hodler
(Berne 1853 — Geneva 1918)
The Niesen, 1910
oil on canvas
h. 83 w. 105.5 cm

Apart from his large pictures with human figures, Ferdinand Hodler produced a self-contained group of works: his mountain landscapes. They are probably among the most powerful and, even realistically speaking, most intensive paintings inspired by the Alps. Hodler uses the same means to characterize and abstract the mountains as he does in his portraits: contours and furrows. He employs large expanses of sky and cloud formations to complete the composition. Even in the boldest constellations, everything stays more natural than in the groups of figures.
In ''The Niesen'' the subject is approached without any traces of impressionistic enchantment. From pictures by other painters, the mountain is familiar as the end of the Lake of Thun. Hodler's mountain is shown without valley, rising like a pyramid from the bottom edge of the picture. Without any predetermined symbolism, his mountains simply stand like erratic blocks, as if the painter wanted to say that the symbolic power of a mountain lay in the phenomenon of the mountain itself.
(Purchase 1922, Inv. No. 1385)

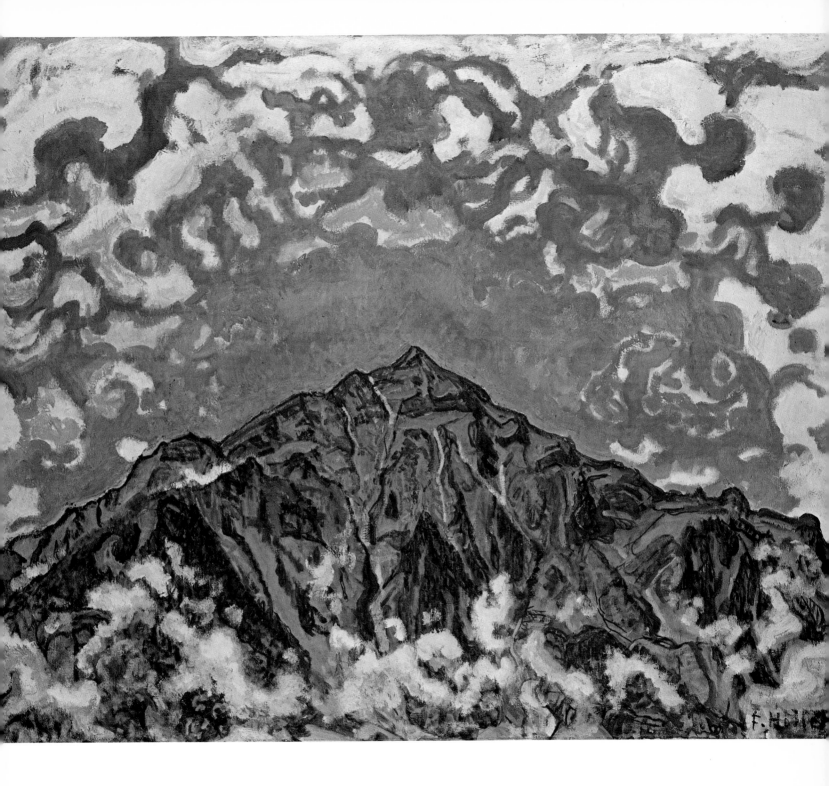

Franz Marc
(München 1880 – Verdun 1916)
Tierschicksale, 1913
Öl auf Leinwand
H. 195 B. 263,5 cm
abgebildeter Ausschnitt
ca. 115 × 115 cm

Sein grösstes und von den erhaltenen Werken bedeutendstes Bild, die «Tierschicksale», hat Franz Marc ein Jahr vor dem Kriegsausbruch gemalt. Wie ein Seher hat er in der von glühend farbigen Keil- und Pfeilformen durchzuckten Landschaft und den gejagten Tieren die Bedrohungen und Ängste der kommenden Jahre vorweggenommen. Er selbst sollte zu den grausam Betroffenen gehören. Er wurde eingezogen. Auf einer Feldpostkarte schrieb er an Nell und Herwarth Walden, er sei erschüttert, sein Bild «Tierschicksale» in den französischen Wäldern realistisch dargestellt zu sehen. Am 4. März 1916 ist Franz Marc vor Verdun gefallen, 36 Jahre alt.
Ein Schicksalsbild ist es geblieben. Irrtümlich in einem Berliner Lagerhaus liegengelassen, wurde es 1917 durch einen Brand teilweise zerstört. Frau Marc und Paul Klee haben die grossen Schäden restauriert, aber Spuren des Brandes sind geblieben. Man darf sie ohne Schicksalsakrobatik symbolisch verstehen. Im zweiten Weltkrieg vermochte der Ankauf des Basler Museums die «Tierschicksale» wohl nochmals vor der Vernichtung, diesmal als «entartete Kunst», zu bewahren.
(Ankauf 1939 beim Ministerium für Volksaufklärung und Propaganda, Berlin, Inv.-Nr. 1739)

Franz Marc
(Munich 1880 – Verdun 1916)
Destins d'animaux, 1913
huile sur toile
h. 195 l. 263,5 cm
détail reproduit
env. 115 × 115 cm

Le tableau le plus grand et le plus significatif de l'œuvre conservée de Franz Marc, les «Destins d'animaux», a été peint un an avant la déclaration de guerre. Comme un visionnaire, il a su prévoir les menaces et les angoisses des années à venir et les a représentées dans ce paysage et ces animaux pourchassés, traversés de formes en coin acérées et de flèches colorées flamboyantes. Franz Marc devait être, lui aussi cruellement touché. Il fut mobilisé. Sur un carte postale militaire, il écrivit du front à Nell et Herwarth Walden qu'il était bouleversé par la vue, dans les forêts françaises, de la représentation réaliste de son tableau, les «Destins d'animaux». Franz Marc tomba devant Verdun le 4 mars 1916; il avait 36 ans.
Ce tableau est un signe du destin. Après avoir été oublié dans un entrepôt berlinois, il fut partiellement détruit par un incendie en 1917. Madame Marc et Paul Klee restaurèrent les dégâts importants, dont les traces demeurèrent cependant visibles. Il est permis de les interpréter symboliquement.
Juste avant la Seconde Guerre mondiale, les «Destins d'animaux», qualifiés d'«art dégénéré», furent probablement sauvés encore une fois de la destruction par l'achat du Musée de Bâle.
(Achat en 1939 au Ministère de l'Information et de la Propagande, Berlin, No d'inv. 1739)

Franz Marc
(Munich 1880 – Verdun 1916)
Animal Fates, 1913
oil on canvas
h. 195 w. 263.5 cm
detail reproduced
about 115 × 115 cm

Franz Marc painted "Animal Fates", his largest and most important surviving work, one year before the outbreak of World War I. Like a prophet he anticipated the threats and fears of years to come with intensely coloured wedge and arrow shapes flashing through the landscape and with animals being hunted. Marc himself was to be one of the victims, he was drafted. On a postcard from the front, he wrote to Nell and Herwarth Walden that he was horrified to see his painting "Animal Fates" portrayed in reality in the forests of France. On 4 March 1916, Marc was killed near Verdun at the age of 36. The picture has remained a fateful one. Mistakenly left in a Berlin warehouse, it was partly destroyed by fire in 1917. Mrs. Marc and Paul Klee repaired the major damage, but traces of the fire can still be seen. They may be interpreted symbolically without straining the metaphor. During the Second World War the Basel museum's purchase of "Animal Fates" probably saved it from destruction once again, this time as "decadent art".
(Purchase 1939 from the Ministry of Public Information and Propaganda, Berlin, Inv. No. 1739)

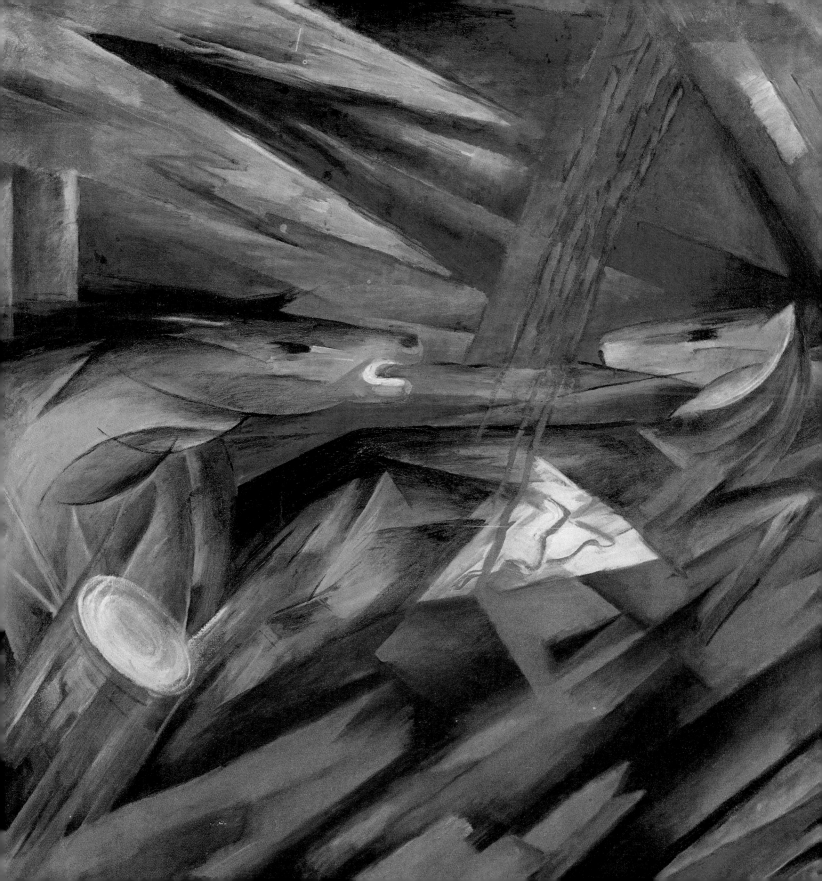

Fernand Léger
(Argentan, dép. Orne 1881 –
Gif-sur-Yvette
dép. Seine-et-Oise 1955)
Femme tenant un vase
1924–1927
Öl auf Leinwand
H. 131 B. 89,5 cm

Die aus der Schenkung Raoul La Roche hervorgegangene Léger-Sammlung des Kunstmuseums darf wohl als das geschlossenste Léger-Ensemble in einem Museum gelten.
Auf dem wie eine Säule kannellierten untern Teil des Kleides der «Femme tenant un vase» steht ein System von Senkrechten (linke Bildhälfte, Haar, Nase) und Waagrechten (Vasenverzierung, Mund, Gürtel). Über diesem Koordinatenkreuz vollzieht sich eine Rundbewegung (Gesicht, Hände, Arme, Brust). Die Farben sind auf den Zweiklang von Rot und Blau beschränkt, verbunden durch silbrige Grautöne.
Trotz der für Léger typischen, vollendeten Konstruktion hat die «Femme» nichts zu tun mit einer mechanisierten Welt, wie man es gelegentlich von Légers Bildnissen sagt. Die Weiblichkeit drückt sich zwar nicht in Anmut oder gar Koketterie aus, sondern im umhüllenden Halten der Amphora und in der Brust, die wie eine kleine Weltkugel in diesem gefügten Universum sitzt. Die mit Empfindsamkeit gemischte Würde und Klarheit kennt man von der archaischen Antike.
(Schenkung Dr. h. c. Raoul La Roche 1963, Inv.-Nr. G 1963. 10)

Fernand Léger
(Argentan, dép. Orne 1881 –
Gif-sur-Yvette
dép. Seine-et-Oise 1955)
Femme tenant un vase
1924–1927
huile sur toile
h. 131 l. 89,5 cm

La collection de tableaux de Léger du Musée des Beaux-Arts procède de la donation Raoul La Roche; elle constitue probablement l'ensemble le plus complet d'œuvres de ce peintre appartenant à un musée.
Au-dessus de la partie inférieure de la robe cannelée comme une colonne de la «Femme tenant un vase», se dresse un système de verticales (moitié gauche du tableau, cheveux, nez) auquel s'oppose un système d'horizontales (pied et col du vase, bouche, ceinture). Ce croisement de coordonnées est inscrit dans un mouvement circulaire (visage, mains, bras, sein, panse du vase). Les couleurs sont limitées à l'accord rouge-bleu relié par des tons gris argentés.
Malgré sa construction formelle parfaite typique, la «Femme» ne présente aucun point commun avec le monde mécanisé, ainsi qu'on le dit parfois des portraits de Léger. La féminité n'est pas exprimée au moyen de grâce ni de coquetterie mais bien plutôt par la manière protectrice de tenir le vase et par le sein inséré comme un petit globe terrestre dans cet univers ordonné. Cette noblesse mêlée de sensibilité et de clarté est connue depuis l'Antiquité archaïque.
(Donation Dr. h. c. Raoul La Roche 1963, No d'inv. G 1963. 10)

Fernand Léger
(Argentan, dép. Orne 1881 –
Gif-sur-Yvette
dép. Seine-et-Oise 1955)
Woman Holding a Vase
1924–1927
oil on canvas
h. 131 w. 89.5 cm

The Léger collection that formed part of Raoul La Roche's gift to the Museum of Fine Arts is probably the most well-rounded Léger group in any museum.
A system of verticals (left half of the picture, hair, nose) and horizontals (decoration of the vase, mouth, belt) stands on the lower part of the dress, fluted like a column, of the ''Woman Holding a Vase''. Circular movement (face, hands, arms, breast) takes place over this system of co-ordinates. The colours are limited to a harmony of red and blue, connected by silvery shades of grey.
In spite of the painting's perfect construction, typical of Léger, it has nothing to do with a mechanized world, though this is sometimes said of Léger's pictures. It is true that femininity is not expressed through grace or coquettishness here; but it is in the protective holding of the amphora and in the breast, which is set in the structured universe like a small globe. This sensitive combination of dignity and clarity is familiar to us from archaic Greek art.
(Gift of Dr. h. c. Raoul La Roche 1963, Inv. No. G 1963. 10)

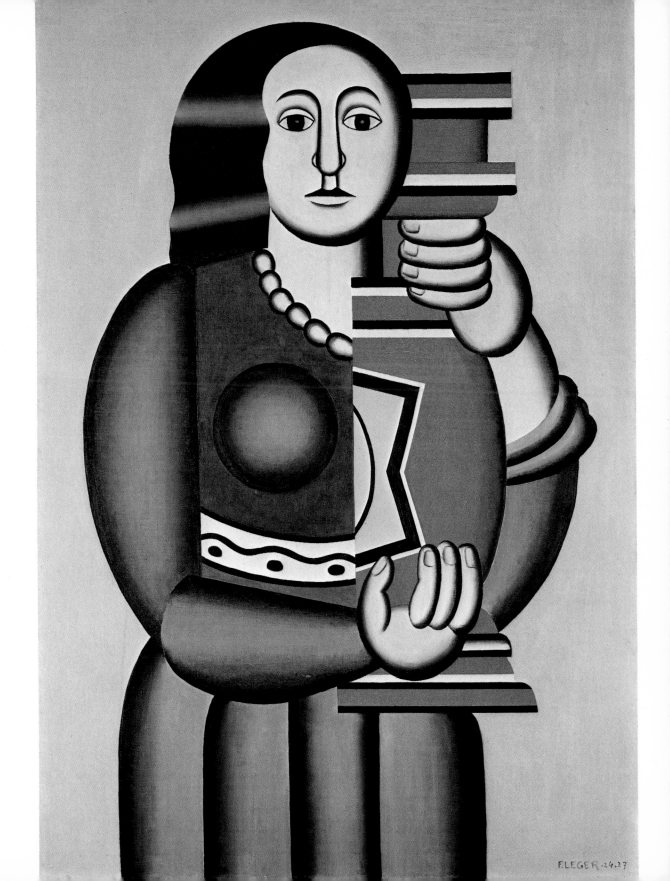

Pablo Picasso
(Malaga 1881 — Mougins 1973)
Les deux frères, 1905
Öl auf Leinwand
H. 142 B. 97 cm

Der sein Brüderchen tragende Junge ist ein frühes Werk von Picasso. Es entstand in der Reihe der Zirkus- und Seiltänzerbilder der «période rose». Gelöst schreitet der Knabe schräg nach vorn durch den Bildraum, leicht den Schritt verhaltend im labilen Gleichgewicht mit seiner lebendigen Last.
Der gelassene Fluss der Bewegung und die Modellierung des Körpers schaffen Bezüge zur Antike, mit der sich Picasso damals beschäftigte. Vor allem aber hat man es hier mit höchster Malkultur zu tun. Mit einer einzigen Farbe, einem Terrakottarot, hat Picasso die mannigfaltigsten Töne hervorgebracht mit subtilen Übergängen vom intensiveren Grund zum hellen Knabenkörper. Das Gesicht des kleinen Bruders liegt in der Übergangszone, dasjenige des älteren ist klar und besonders sorgfältig ausgearbeitet. In seinem jungen Ernst liegt etwas von der Konzentration Picassos selbst in einer Zeit des grossen künstlerischen Aufbruchs.
Für Basel hat das Bruderpaar eine besondere Bedeutung: Die Bürger der Stadt haben 1967 an der Urne entschieden, das damals vom Verkauf bedrohte Werk mit öffentlichen Mitteln für das Museum zu erwerben.
(Durch kantonale Volksabstimmung vom 17. Dezember 1967 Ankauf für das Museum bewilligt, Inv.-Nr. G 1967.8)

Pablo Picasso
(Malaga 1881 — Mougins 1973)
Les deux frères, 1905
huile sur toile
h. 142 l. 97 cm

Ce tableau représentant un jeune homme portant son petit frère, est une œuvre de jeunesse de Picasso. Il fait partie de la série consacrée au cirque et aux funambules de la «période rose». Le garçon détendu s'avance latéralement à travers l'espace du tableau, sa charge vivante sur le dos et retient légèrement son pas dans un équilibre instable.
Le mouvement sinueux et le modelé du corps renvoient à l'Antiquité qui préoccupait Picasso à l'époque. Mais avant toute autre chose, le visiteur est confronté ici à une culture picturale raffinée. Avec une seule couleur, un rouge brique, Picasso a créé des tons très diversifiés et établi de subtils passages entre le fond, de couleur intense, et le corps clair du garçon. Le visage du petit frère est situé dans la zone de passage, celui de l'aîné, très net, est travaillé avec beaucoup de soin. Le sérieux juvénile de ce dernier reflète quelque peu la concentration de Picasso lui-même, dans un temps de grands bouleversements artistiques.
«Les deux frères» a une signification particulière pour Bâle: en 1967, à l'occasion de sa mise en vente, les citoyens bâlois ratifièrent démocratiquement la décision de son achat pour le Musée, avec les deniers publics.
(Achat ratifié par la votation cantonale du 17.12.1967, No d'inv. G 1967.8)

Pablo Picasso
(Malaga 1881 — Mougins 1973)
The Two Brothers, 1905
oil on canvas
h. 142 w. 97 cm

The boy carrying his younger brother is an early work by Picasso. It is one of the series of circus and tight-rope walker pictures from the "pink period". The boy is ambling diagonally across the picture towards the front, slightly restraining his gait to retain his balance under his living burden.
The easy flow of movement and the modelling of the body create links to classical art, which Picasso was very interested in at the time. But, above all, we have here an example of artistic refinement of the highest order. Using a single colour, a terracotta red, Picasso brings out many different tones with subtle transitions from the more intense background to the light body of the boy. The younger brother's face is in the transitional zone, the elder one's is clear and painted with particular precision. In his youthful seriousness there is something of Picasso's own concentration; he himself was about to enter a period of radical artistic change.
This painting has particular significance for Basel: in 1967 the citizens of the town voted to use public funds to acquire the work for the museum when it was in danger of being sold off.
(Acquisition approved of by a cantonal vote on 17 December 1967, Inv. No. G 1967.8)

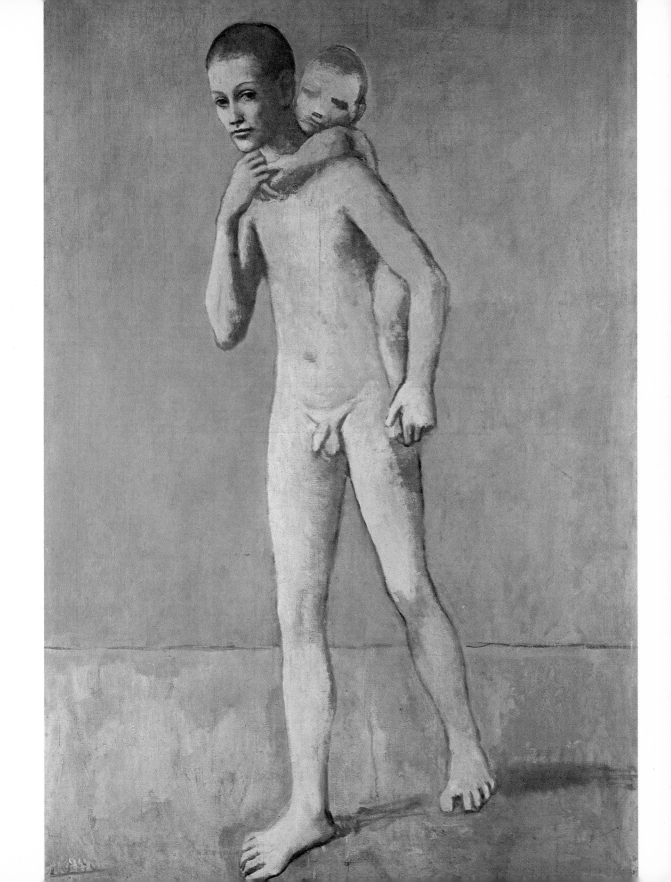

Pablo Picasso
(Malaga 1881 – Mougins 1973)
L'aficionado (Le Toréro)
1912
Öl auf Leinwand
H. 135 B. 82 cm

Der «Aficionado» ist eines der Hauptwerke Picassos aus der Zeit, da Picasso und Braque den Sommer in Sorgues bei Avignon verbrachten. Die Bildgedanken der beiden Freunde waren sich damals so ähnlich, dass es oft schwerhält, ihre Kompositionen auseinanderzuhalten.
Ein Liebhaber des Stierkampfes, der «Aficionado», ist erkennbar mit breitem Hut, Schnurrbart, Hemdbrust samt Fliege. Auf dem Tisch vor ihm Glas und Karaffe und die Stierkämpferzeitung «Le Toréro». Die Erscheinung des realen Sujets ist im Sinne des analytischen Kubismus in geometrische Facetten und in Kalt- und Warmtönungen zerlegt, danach wiederum zu einer grossen Pyramide mit verschiedenen Tiefenschichten zusammengefasst, so dass eine völlig neue, kristalline Formlandschaft entsteht. Neben dem Umwandeln der Form steuerten die Kubisten wohl auch geistig-psychologische Aussagen an, die mit dem «analysierten» Grundthema zusammenhängen. So mag im «Aficionado» etwas vom turbulenten und zugleich rituellen Urgrund des Stierkampfes enthalten sein, den Picasso zeitlebens so sehr liebte.
(Schenkung Dr. h. c. Raoul La Roche 1952, Inv.-Nr. 2304)

Pablo Picasso
(Malaga 1881 – Mougins 1973)
L'aficionado (Le Toréro)
1912
huile sur toile
h. 135 l. 82 cm

«L'aficionado» est une des œuvres majeures de l'été que Picasso et Braque passèrent ensemble à Sorgues près d'Avignon. Les conceptions picturales des deux amis étaient alors si semblables qu'il est souvent difficile de distinguer leurs compositions. On reconnaît un amateur de corrida, l'«aficionado», à son chapeau à large bord, sa moustache et son plastron avec nœud papillon. Devant lui, sur la table, un verre, une carafe et la revue tauromachique «Le Toréro». L'apparence du sujet réel est décomposée à la manière du Cubisme analytique en facettes géométriques et en tons chauds et froids puis recomposée en une grande pyramide constituée de plans disposés les uns derrière les autres, d'où naît un paysage à formes cristallines entièrement neuf. En plus de la transformation de la forme, les Cubistes aspiraient sans doute aussi à l'expression d'un message intellectuel et psychologique en relation avec le thème principal analysé. Ainsi, «L'aficionado» contient une parcelle de cette cause première turbulente et rituelle propre à la corrida que Picasso aima tant sa vie durant.
(Donation Dr. h. c. Raoul La Roche 1952, No d'inv. 2304)

Pablo Picasso
(Malaga 1881 – Mougins 1973)
The Aficionado (Le Toréro)
1912
oil on canvas
h. 135 w. 82 cm

"The Aficionado" is one of Picasso's main works from the period when he and Braque spent a summer together in Sorgues near Avignon. The artistic ideas of the two friends were so similar at the time that it is often difficult to tell their works apart.
A bull-fighting enthusiast with wide-brimmed hat, moustache, shirt-front and bow-tie can be recognized. On the table in front of him, there is a glass and carafe and the bull-fighting paper "Le Toréro". The actual subject is first dissected into geometrical facets and cold and warm tones, according to the analytical concepts of Cubism, and then pieced together into a large pyramid with several levels of depth so that a totally new, crystalline landscape of forms is created. Apart from transforming form, the Cubists probably wanted to make intellectual and psychological statements connected with the basic theme "analysed". Thus, "The Aficionado" may contain some of the turbulence and at the same time primitive, ritual background of bull-fighting, which Picasso himself loved throughout his life.
(Gift of Dr. h. c. Raoul La Roche 1952, Inv. No. 2304)

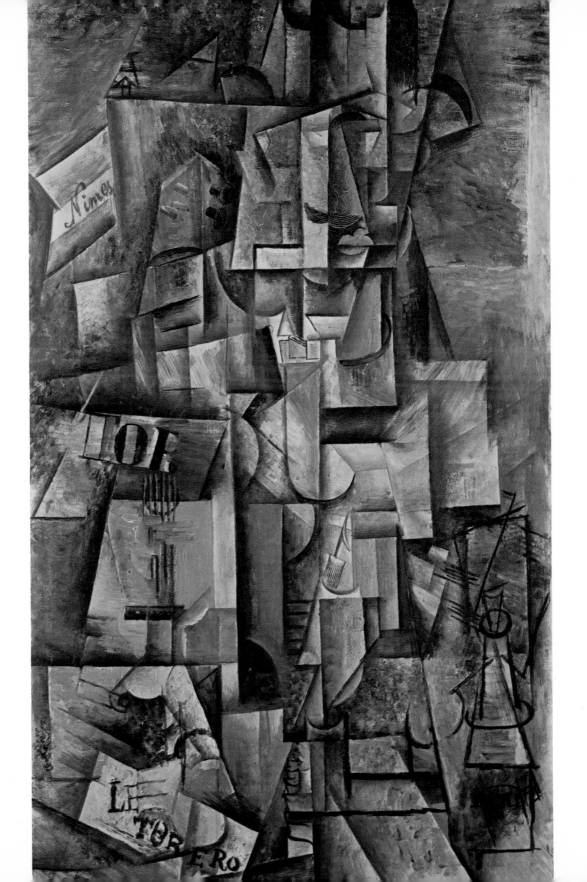

Georges Braque
(Argenteuil 1882 — Paris 1963)
La Musicienne, 1917/18
Öl auf Leinwand
H. 221,5 B. 113 cm

Im Krieg wurde Georges Braque 1915 am Kopf verwundet. Erst 1917 konnte er wieder zu arbeiten beginnen. Die «Musicienne» ist sein erstes Bild nach der langen Lazarett- und Genesungszeit.
Da Basel das schönste Ensemble des kubistischen Œuvres von Braque besitzt, kann der Museumsbesucher selbst Unterschiede und Nuancen zwischen den einzelnen Werken feststellen. Die fast immaterielle Transparenz früherer Bilder ist in der «Musicienne» mit härteren, stofflicheren Elementen durchsetzt. Die Einzelformen sind gedehnter, in sich verschachtelter. Neu ist auch das Grossformat von über 2 m. Der Titel «La Musicienne» deutet wie «Violon et cruche» von 1910 oder «La table du musicien» von 1913 — beide im Basler Museum — auf Musikalisches. Nun ist es aber weniger Kammermusik als vielstimmiges Orchester, die akzentuierten Stakkatorhythmen sind häufiger geworden. Die Harmonie jedoch vermochte die bittere Kriegserfahrung nicht zu zerstören.
(Schenkung Dr. h. c. Raoul La Roche 1952, Inv.-Nr. 2289)

Georges Braque
(Argenteuil 1882 — Paris 1963)
La Musicienne, 1917/18
huile sur toile
h. 221,5 l. 113 cm

Braque fut blessé à la tête durant la guerre, en 1915, et ne put recommencer à peindre qu'en 1917. «La Musicienne» est le premier tableau réalisé après son séjour à l'hôpital militaire et sa longue période de convalescence.
C'est à Bâle qu'est exposé le plus bel ensemble d'œuvres cubistes de Braque. Le visiteur a donc la possibilité de distinguer par lui-même les petites différences et les nuances caractérisant l'évolution du peintre. Dans «La Musicienne», les éléments durs et matériels l'emportent sur la transparence presque immatérielle des premiers tableaux. Les formes plus allongées sont imbriquées les unes dans les autres; le nouveau format mesure plus de deux mètres de haut. Le titre, «La Musicienne», de même que ceux de deux autres toiles également exposées au Musée, «Violon et cruche» de 1910 et «La table du musicien» de 1913, est une référence au domaine musical. Il s'agit ici moins de musique de chambre que de polyphonie orchestrale; les rythmes accentués en staccato sont devenus plus fréquents. Cependant, les dures expériences de la guerre ne parvinrent pas à détruire le sens de l'harmonie chez Braque.
(Donation Dr. h. c. Raoul La Roche 1952, No d'inv. 2289)

Georges Braque
(Argenteuil 1882 — Paris 1963)
The Musician, 1917/18
oil on canvas
h. 221.5 w. 113 cm

Georges Braque received a head injury during the war in 1915. He was only able to begin working again in 1917. ''The Musician'' is his first picture following a long stay at a military hospital and a subsequent period of recovery.
As Basel has the best group of Cubistic works by Braque, the visitor to the museum can discover the differences and nuances in the various works himself. In the ''Musician'', the almost immaterial transparency of earlier works is interspersed with harder, more substantial elements. The single forms are more extended and interlocked. The large size, over 2 m, is also new. As in ''Violon et cruche'' (Violin and Jug), 1910, or ''La Table du Musicien'' (The Musician's Table), 1913, both of which are at the Basel Museum, the title ''The Musician'' indicates music. But now it is not so much chamber music as it is a large orchestra; the stacatto rhythms have become more frequent. But even bitter war experiences could not destroy its harmony.
(Gift of Dr. h. c. Raoul La Roche 1952, Inv. No. 2289)

Marc Chagall
(Witebsk 1887)
Der Viehhändler, 1912
Öl auf Leinwand
H. 97 B. 200,5 cm

Der grossformatige «Viehhändler» bildet den Mittelpunkt der schönen Basler Chagall-Sammlung.
Chagalls Herkommen aus dem dörflichen Witebsk in Russland und eine streng jüdische Umgebung prägten lebenslang sein Schaffen. 1910 war der Dreiundzwanzigjährige dank dem Stipendium eines Rechtsanwalts aus Petersburg nach Paris gekommen. Als zwei Jahre später der «Viehhändler» entstand, waren die Erinnerungen an die Heimat noch ganz frisch. Die Dorfbewohner sind unterwegs zum Markt. Ein reicher Händler rollt peitschenknallend an der ihr Tierlein tragenden Frau vorbei, rechts vorn versetzt eine Bäuerin ihrem täppischen Begleiter eine Ohrfeige.
Mit den in Paris eben gelernten und sogleich völlig eigen angewandten Mitteln des Kubismus gelingt es Chagall, dass sich Farbe und Licht funkelnd in prismatischen Flächen brechen. Damit entzieht er die Ereignisse jeder Derbheit und lässt sie wie einen Ausschnitt aus einer Lebensballade abrollen.
(Ankauf 1948, Inv.-Nr. 2213)

Marc Chagall
(Witebsk 1887)
Le marchand de bestiaux, 1912
huile sur toile
h. 97 l. 200,5 cm

La grande toile intitulée «Le marchand de bestiaux» constitue le centre de la belle collection bâloise d'œuvres de Chagall.
L'origine de Chagall, le petit village russe de Witebsk, et son éducation juive stricte marquèrent son activité professionnelle de manière durable. En 1910, il put se rendre à Paris grâce à la bourse offerte par un avocat de Saint-Pétersbourg; il avait 23 ans. Et deux ans plus tard, lorsqu'il peignit «Le marchand de bestiaux», les souvenirs de sa patrie étaient encore vifs. Le tableau représente des paysans en route pour le marché. Un riche marchand assis sur sa charette fait claquer son fouet; il dépasse une femme qui porte un veau sur ses épaules; en bas à droite, une paysanne gifle son compagnon lourdeaud.
Chagall employa d'emblée de manière très personnelle les moyens picturaux du Cubisme qu'il venait d'apprendre à Paris, et grâce auxquels il parvient à briser la couleur et la lumière en surfaces prismatiques étincelantes. Il élimine ainsi toute la trivialité grossière des événements et les fait défiler comme le détail transposé d'une ballade.
(Achat 1948, No d'inv. 2213)

Marc Chagall
(Vitebsk 1887)
The Cattle Dealer, 1912
oil on canvas
h. 97 w. 200.5 cm

The large painting "The Cattle Dealer" is the focal point of Basel's excellent Chagall collection.
Chagall's place of birth, the rural Vitebsk in Russia, and his orthodox Jewish environment have always been determining factors in his work. In 1910, the 23-year old went to Paris thanks to a grant from a St. Petersburg lawyer. When he painted "The Cattle Dealer" two years later, memories of his homeland were still fresh in his mind. People from the village are on their way to market. A rich dealer cracking his whip has just ridden past a woman carrying a small animal; at the front right of the picture, a farmer's wife is slapping her clumsy companion.
Using the Cubistic means just learnt in Paris in his very own way from the outset, Chagall manages to make colour and light refract brilliantly in prismatic surfaces. In this way he strips the events of all coarseness and imbues them with a ballad-like quality.
(Purchase 1948, Inv. No. 2213)

Alberto Giacometti
(Stampa 1901 – Chur 1966)
**Palais à quatre heures
du matin, 1932**
Tuschfeder auf Papier
H. 21,5 B. 27 cm

Ein Saal im Museum konnte dank Schenkungen und Deposita mit Werken von Alberto Giacometti eingerichtet werden.
« Le palais de quatre heures » heisst ein Objekt aus Holz, Glas, Draht und Schnur im Museum of Modern Art in New York. Die Zeichnung « Palais à quatre heures du matin » im Basler Museum ist eine Studie dazu. Der geheimnisvolle Bedeutungsraum dieser Konstruktion ist in den gespannten Linien der Zeichnung fast noch besser erfassbar als im Objekt. Giacometti selbst schrieb in einem Brief, dass das « Palais » sich auf eine bestimmte Situation seines Lebens mit einer Frau beziehe. « Wir bauten einen phantastischen Palast in die Nacht ..., einen sehr zerbrechlichen Palast aus Streichhölzern: bei der geringsten falschen Bewegung stürzte ein ganzer Teil der winzigen Konstruktion ein; wir begannen sie immer wieder von vorne. » Die Figuren stiegen dem Künstler aus Urgründen auf: die Mutter im langen Kleid, das Rückgrat der Frau, der drohende Skelettvogel und er selbst als ein Brettchen mit Kugel. Im fragilen Imaginationskäfig schafft Giacometti eine beklemmend dichte menschliche Situation.
(Karl August Burckhardt-Koechlin-Fonds 1967, Kupferstichkabinett, Inv.-Nr. 1967.511)

Alberto Giacometti
(Stampa 1901 – Coire 1966)
**Palais à quatre heures
du matin, 1932**
dessin à l'encre de chine
sur papier
h. 21,5 l. 27 cm

Des donations et des dépôts ont permis l'installation, au Musée, d'une salle entièrement consacrée à Alberto Giacometti.
Un objet en bois, verre, fil de fer et ficelle, au Museum of Modern Art de New York, est intitulé « Le Palais de quatre heures ». Le dessin reproduit ci-contre, « Palais à quatre heures du matin », est une étude pour ce travail. L'espace signifiant mystérieux de cette construction est encore presque plus perceptible dans les lignes tendues du dessin que dans l'objet. Giacometti lui-même écrivit dans une lettre que le « Palais » se rapportait à une situation précise de sa vie, en relation avec une femme. « Nous construisîmes un palais fantastique dans la nuit ... un palais gracile, avec des allumettes: au moindre mouvement, toute une partie de la construction s'écroulait; nous la recommencions sans cesse. » Les figures surgirent des causes premières de l'être spirituel de l'artiste: la mère en robe longue, l'épine dorsale d'une femme, le squelette d'oiseau menaçant et l'artiste lui-même signifié par une planchette avec une boule. Dans la cage imaginaire fragile, Giacometti crée une situation humaine d'une densité oppressante.
(Fonds Karl August Burckhardt-Koechlin 1967, Cabinet des Estampes, No d'inv. 1967.511)

Alberto Giacometti
(Stampa 1901 – Chur 1966)
**Palace at Four a. m.
1932**
China ink on paper
h. 21.5 w. 27 cm

Thanks to donations and loans, the museum now has one room dedicated solely to the works of Alberto Giacometti.
"The Palace at Four O'clock" is a work made of wood, glass, wire and string found at the Museum of Modern Art in New York. The drawing "Palace at Four a. m." is a study for it. The mysterious spatial significance of this construction is almost easier to grasp in the taut lines of the drawing than in the object itself. In a letter, Giacometti wrote that the "Palace" referred to a particular situation in his life with a woman: "We built a fantastic palace into the night ... a very fragile palace made of matches; at the slightest wrong move, a whole section of the tiny construction collapsed, and we started over again every time." The figures came to the artist from primeval depths: the mother in her long dress, the woman's spine, the threatening skeletal bird and he himself as a little board with ball. In the fragile cage of imagination, Giacometti creates an oppressively dense human situation.
(Karl August Burckhardt-Koechlin Foundation 1967, Department of Prints and Drawings, Inv. No. 1967.511)

Alberto Giacometti

Walter Bodmer
(Basel 1903–1973)
Drahtbild I, 1937
Draht und Blech
vor weissgestrichenem Holz
H. 75 B. 60 cm

In den frühen dreissiger Jahren hatte Walter Bodmer abstrakte Zeichnungen geschaffen. 1936 entstanden die ersten Drahtbilder. Damit ist Bodmer der erste ungegenständlich arbeitende Basler Künstler, zugleich steht er als Bearbeiter von Metall auch an den Anfängen der schweizerischen Eisenplastik.

Dieser Beginn geschah nicht mit voluminösen Platten, Gestängen, Schrauben, sondern mit zarten Drähten. Bodmer formte mit ihnen feingliedrige Gerüste. Obwohl es vor allem um Linien geht, darf man die Drahtreliefs nicht als Zeichnung sehen. Man muss die Drähte als Materie spüren und den kleinen Abstand vom Untergrund empfinden. Denn mit diesem sparsamen Material und im schmal bemessenen Raum entstehen dreidimensionale Schwebungen von anmutiger Genauigkeit.

Im «Drahtbild I» strahlen — unabhängig von einem arithmetischen Grundschema — nach den eigenen Ordnungsgesetzen des Künstlers federnde Linien von einem Zentrum in Dreieckform aus, aufgefangen von Querverbindungen. Ein Pfeil wie ein Senkblei stabilisiert die beschwingte Konstruktion.

Schon 1936 gelangte die erste Drahtplastik Bodmers ins Museum (als Depositum der Emanuel Hoffmann-Stiftung). Heute ist das Œuvre in repräsentativer Zusammenfassung im Museum zu sehen.
(Schenkung Marguerite Arp-Hagenbach 1968, Inv.-Nr. G 1968.49)

Walter Bodmer
(Bâle 1903–1973)
Relief en fil de fer I, 1937
fil de fer et tôle
devant bois peint en blanc
h. 75 l. 60 cm

Les premiers dessins abstraits de Walter Bodmer datent du début des années trente, ses premiers reliefs en fil de fer de 1936. Il est le premier peintre bâlois non figuratif et l'un des tout premiers sculpteurs suisses ayant travaillé le fer.

Ses premières sculptures n'utilisent ni plaques volumineuses, ni tringles ni boulons. Avec de fins fils de fer, Walter Bodmer fabriqua des constructions délicates, dans lesquelles les lignes dominent, mais qui ne doivent pas être considérées pour leur seul effet graphique linéaire. Il faut ressentir la matérialité des fils et percevoir le petit intervalle qui les sépare du fond. Ces moyens limités et cette spatialité restreinte créent des envols tridimensionnels d'une précision à la fois gracieuse et raffinée.

Dans «Relief en fil de fer I», des lignes flexibles rayonnent à partir d'un centre triangulaire et sont captées par des liaisons transversales selon un schéma de base non arithmétique et d'après les règles fondamentales propres à l'artiste. Une flèche stabilise la construction légère, à la manière d'un fil à plomb.

La première sculpture de Bodmer (un dépôt de la Fondation Emanuel Hoffmann) arriva au Musée en 1936 déjà. A l'heure actuelle, le Musée possède un résumé représentatif de son œuvre.
(Donation Marguerite Arp-Hagenbach 1968, No d'inv. G 1968.49)

Walter Bodmer
(Basel 1903–1973)
Wire Picture I, 1937
wire and tin
in front of wood painted white
h. 75 w. 60 cm

In the early 1930's Walter Bodmer made abstract drawings. In 1936 he created his first wire pictures. This makes Bodmer the first Basel artist to produce non-objective pieces, and one of the first Swiss sculptors to work with metal.

This start was not made with voluminous sheets of metal, rods and screws but with delicate wires. Bodmer used them to make fragile structures. Although lines are the most important aspect of his wire reliefs, his works should not be looked at as drawings. Both the wires as substance and the minimal distance from the background must be felt, for with this small amount of material and limited space, gracefully precise three-dimensional structures are produced. Independent of the basic arithmetic scheme, "Wire Picture I" has flexible lines radiating in triangular form from a centre and arrested by lateral connections according to the artist's own formal laws. Like a plumb-line, an arrow stabilizes the lively construction.

Bodmer's first wire sculpture was received by the museum as early as 1936 (as a loan from the Emanuel Hoffmann Foundation). Today a representative collection of Bodmer's works can be seen at the museum.
(Gift of Marguerite Arp-Hagenbach 1968, Inv. No. G 1968.49)

Walter Kurt Wiemken
(Basel 1907 — Castel San Pietro
Tessin 1940)
Alte Frau im Gewächshaus
1936
Öl auf Leinwand
H. 100 B. 82 cm

Der Basler Wiemken ist im Museum mit einer grossen und repräsentativen Sammlung vertreten.
Die «Alte Frau im Gewächshaus» ist die erste Formulierung eines Themas, das den Maler jahrelang beschäftigen sollte: Spiel zwischen Innen- und Aussenwelt, offenem und geschlossenem Raum. Das Gewächshaus mit seiner transparenten Architektur musste diesem Anliegen entgegenkommen. Grossartig hat Wiemken Gehäuse und Landschaft ineinander verklammert. Nur mit wenigen Pinselzügen sind die Glaswände sichtbar gemacht. Die Situation beginnt sich irreal zu verschieben, indem die Wärme in den warmen Farben der Winterlandschaft liegt und nicht — wie es sein müsste — im Gewächshaus. Die alte Frau sitzt fröstelnd in sich eingezogen im Glashaus. Die Einsamkeit des Alterns inmitten des Klimatisierten lässt sich kaum eindringlicher darstellen.
(Schenkung eines Basler Kunstfreundes 1957, Inv.-Nr. G 1957.11)

Walter Kurt Wiemken
(Bâle 1907 — Castel San Pietro
Tessin 1940)
Vieille femme dans la serre
1936
huile sur toile
h. 100 l. 82 cm

Le Musée des Beaux-Arts possède une collection importante et représentative de l'œuvre du Bâlois Wiemken.
La «Vieille femme dans la serre» est la première formulation d'un thème qui allait préoccuper l'artiste des années durant: le jeu entre le monde intérieur et le monde extérieur, entre l'espace ouvert et l'espace fermé. La structure de la serre, son architecture transparente, allait dans le sens de cette recherche. Wiemken a magnifiquement imbriqué l'un dans l'autre la cage et le paysage.
Les parois de verre sont rendues visibles avec quelques coups de pinceau seulement. La situation commence à se déplacer vers l'irréel car la chaleur et les couleurs chaudes se trouvent non dans la serre, comme elles le devraient, mais dans le paysage hivernal. La vieille femme assise grelotte, repliée sur elle-même dans la maison de verre. La solitude de l'âge, l'hiver d'une vie au sein d'un espace climatisé et pourtant frustrant, pourrait difficilement être représentée avec plus de pénétration.
(Don d'un ami des arts bâlois en 1957, No d'inv. G 1957.11)

Walter Kurt Wiemken
(Basel 1907 — Castel San Pietro
Ticino 1940)
Old Woman in a Greenhouse
1936
oil on canvas
h. 100 w. 82 cm

The Museum of Fine Arts possesses a large and representative collection of works by the Basel artist Wiemken.
The "Old Woman in a Greenhouse" is the first formulation of a theme that was to preoccupy the painter for many years: the interaction of the inner and outer world, open and enclosed space. The greenhouse, with its transparent architecture, was eminently suitable in this connection. The way Wiemken interrelates building and landscape is masterly. The glass walls are created with only a few brush-strokes. The situation begins to tend towards unreality, as the warmth lies in the warm colours of the winter landscape and not — as it should — in the greenhouse. The old woman sits secluded in the glass-house shivering. One can hardly imagine a more penetrating portrayal of old age.
(Gift of a Basel patron of the arts 1957, Inv. No. G 1957.11)

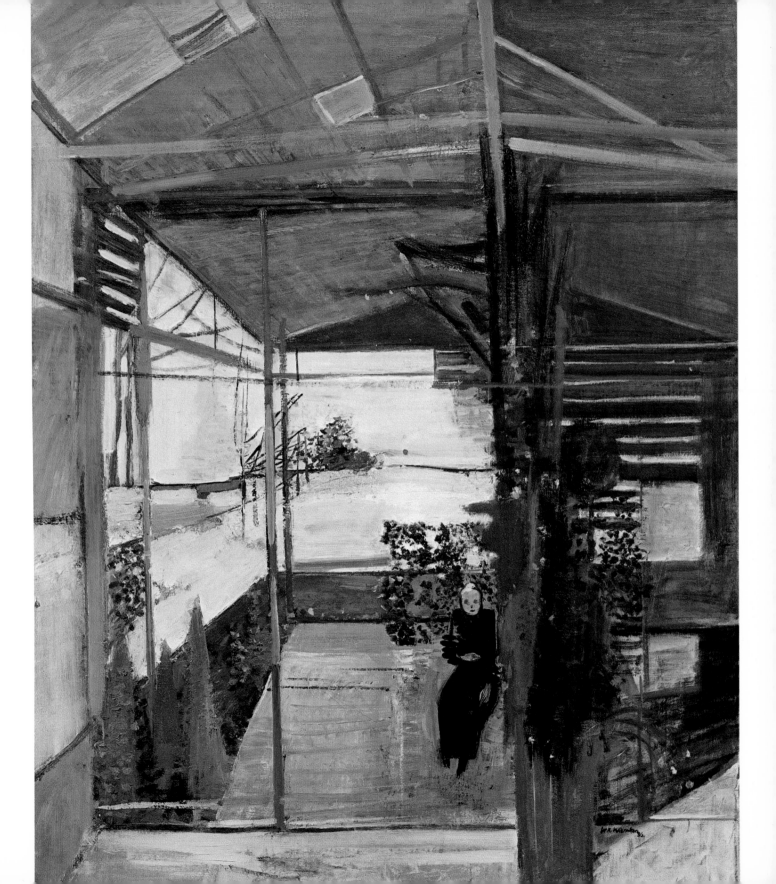

Mark Rothko
(Dwinsk, Russland 1903 —
New York 1970)
Red, White and Brown, 1957
Öl auf Leinwand
H. 252,5 B. 207,5 cm

Die grossformatige amerikanische Malerei der Nachkriegszeit fand in Europa rascheres Echo als im Ursprungsland. Dank einer Schenkung vermochte das Basler Kunstmuseum als erstes Institut auf dem Kontinent diese neue amerikanische Kunst in einer repräsentativen Auswahl zu zeigen. Der Begriff des Tafelbildes erhielt durch die festlichen, sich wie Tapisserien ausbreitenden Farbwände eine völlig neue Dimension. «Rot, Weiss und Braun» heisst das Bild von Mark Rothko, ähnlich benennt man eine Symphonie nach der Tonart. Die drei Farben stellt Rothko in grossen Blöcken vor, die er in genauen Rhythmen in die Bildfläche setzt. Durch einen in Rottönen gestuften Umraum schuf er ein Feld, in dem die Blöcke zu schweben scheinen.
Das grosse Bild besitzt eine ganz immaterielle Ausstrahlung. In immer neuen, teils transparenten Aufträgen, ohne komplementäre Kontraste, entsteht ein lichtvoller Farbraum, der Meditatives sichtbar macht. Seinen innern Lebensstationen folgend, modulierte Rothko seinen Akkordverlauf über verschiedene Stufen bis zu dunkeltonigen Bildern kurz vor seinem Tod.
(Schenkung der Schweiz. National-Versicherungs-Gesellschaft zu ihrem 75-Jahr-Jubiläum von 1958 an das Kunstmuseum Basel, zusammen mit Werken von Newman, Still und Kline, Inv.-Nr. G 1959.17)

Mark Rothko
(Dwinsk, Russie 1903 —
New York 1970)
Rouge, blanc et brun, 1957
huile sur toile
h. 252,5 l. 207,5 cm

La peinture américaine de l'après-guerre, avec ses grands formats, trouva un écho plus rapide en Europe que dans son pays d'origine. Le Musée des Beaux-Arts de Bâle fut — grâce à une donation — la première institution du vieux continent à pouvoir montrer un choix représentatif de cette nouvelle tendance de l'art américain. Les solennelles parois colorées de ces œuvres étalées comme des tapisseries élargirent le concept du tableau de chevalet à une dimension entièrement nouvelle.
Le tableau de Mark Rothko est intitulé «Rouge, blanc et brun»; de manière semblable, on nomme une symphonie d'après sa tonalité. Les trois grands blocs colorés sont disposés en rythmes exacts sur la surface du tableau. Un environnement de tons nuancés rouges crée l'espace au-dessus duquel ces blocs semblent planer. Le grand tableau possède une irradiation toute immatérielle. Des couches superposées, parfois transparentes, sans contraste complémentaire, naît un espace coloristique lumineux invitant à la méditation. Au fil du développement intérieur de son œuvre, Rothko modifia peu à peu la tonalité de ses accords et peignit, peu avant sa mort, des tableaux aux couleurs très sombres.
(Donation de la Société d'Assurance Nationale Suisse lors du jubilée de ses 75 ans, en 1958, avec des œuvres de Newman, Still et Kline, No d'inv. G 1959.17)

Mark Rothko
(Dwinsk, Russia 1903 —
New York 1970)
Red, White and Brown, 1957
oil on canvas
h. 252.5 w. 207.5

Large-format, post-war American painting was more easily accepted in Europe than in its homeland. Thanks to a donation, the Basel Museum of Fine Arts became the first continental museum to exhibit a representative selection of this new American art. The concept of the panel painting received a totally new dimension through festive walls of colour with tapestry-like expanses.
Mark Rothko's painting is called "Red, White and Brown" similar to the way symphonies are designated by their keys. Rothko presents the three colours in large blocks placed on the canvas in precise rhythms. The blocks seem to be floating in the field of gradated shades of red surrounding them.
The picture has a completely immaterial atmosphere. In ever new, partly transparent layers, without any complementary contrasts, an illuminated painted canvas is created that makes a meditative quality visible. Following the inner development of his life, Rothko modulated his theme through various stages, painting pictures in very dark shades shortly before his death.
(Gift of the Swiss National Insurance Company on the occasion of their 75th anniversary in 1958 to the Basel Museum of Fine Arts, together with works by Newman, Still and Kline, Inv. No. G 1959.17)

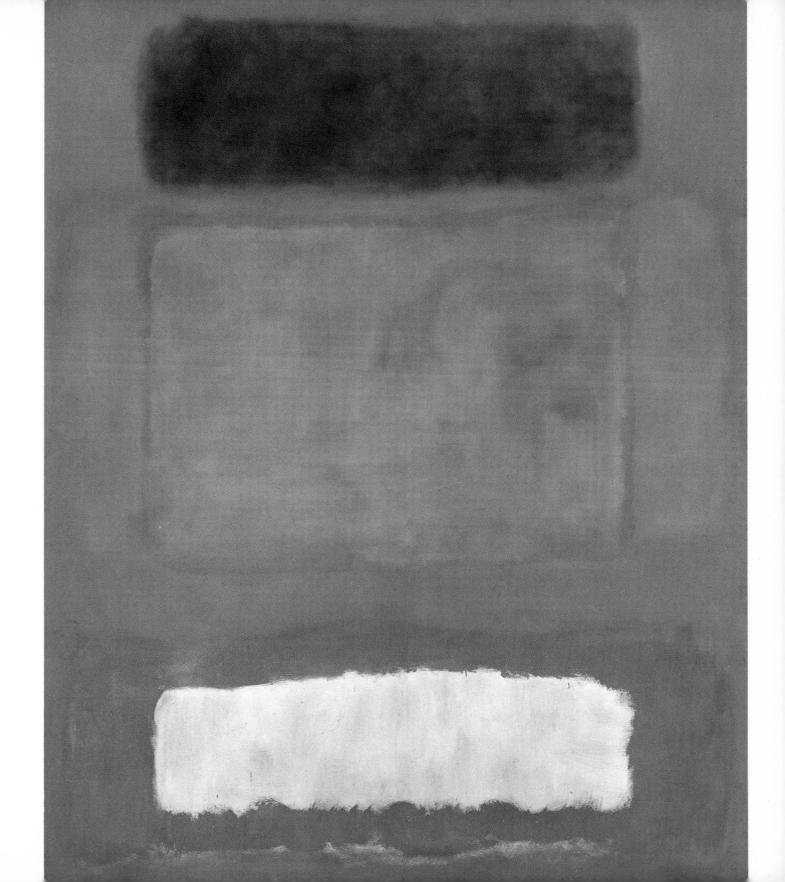

Joseph Beuys
(Kleve 1921)
Filzwinkel und Akt, 1963
Ölfarbe und Hasenblut
auf Papier und Photopapier
H. 61,2 B. 69,8 cm

Im Sommer 1969 und im Winter 1969/70 fanden im Basler Kunstmuseum Ausstellungen mit Objekten und Zeichnungen von Joseph Beuys statt. Sie bewirkten Turbulenz: Das Auftreten einer Kunst wurde realisiert, die mit deutlichem Anspruch in sogenannte «ausserkünstlerische» Zonen des Denkens und Tuns übergreifen will. 1969 wurde «Filzwinkel und Akt» angekauft. Werke von Beuys befinden sich heute innerhalb schweizerischer Museen nur in Basel.
Die Darstellung eines Filzwinkels in Pfeilerform weist auf die seit 1963 betriebenen Arbeiten von Beuys hin, in denen er neben Fett auch Filz als direktes Gestaltungsmaterial für Objekte und Aktionen brauchte.
Hinter der scheinbar eindeutig abschliessenden These der Pfeilerform finden in verschiedenen Ebenen Geschehnisse statt. Unter anderm taucht fast impressionistisch ein Frauenakt auf, der statisch mit dem Filzwinkelpfeiler, materiell mit dem fliessenden Hintergrund verbunden wirkt. Es scheint, als wollte Beuys andeuten, hinter jeder noch so klaren Definition liege unendlich viel verborgen. Vor allem geht es immer wieder um den Menschen.
(Karl August Burckhardt-Koechlin-Fonds 1969. Kupferstichkabinett,
Inv.-Nr. 1969.580)

Joseph Beuys
(Clèves 1921)
Coin de feutre et nu, 1963
couleur à l'huile
et sang de lièvre sur papier
et papier photographique
h. 61,2 l. 69,8 cm

Les expositions d'objets et de dessins de Joseph Beuys qui eurent lieu au Musée des Beaux-Arts durant l'été 1969 et l'hiver 1969/70, donnèrent lieu à des réactions diverses et contradictoires. Mais pouvait-on rester indifférent face à l'entrée en scène d'un art affirmant clairement son but: annexer des domaines de la pensée et des actes considérés jusqu'alors comme «extra-artistiques»? «Coin de feutre et nu» fut acheté en 1969. Le Musée de Bâle est, à l'heure actuelle, le seul musée suisse possédant des travaux de Beuys.
La représentation d'un coin de feutre en forme de pilier renvoie aux travaux exécutés par Beuys depuis 1963, principalement des objets et des actions, pour lesquels il utilisa fréquemment des matériaux tels que la graisse et le feutre.
Derrière l'interprétation apparemment simple de la surface en forme de pilier affleurent des significations multiples. On distingue entre autres un nu féminin d'apparence presque impressionniste, relié par sa statique au pilier de feutre et par sa matière au fond fuyant. C'est comme si Beuys voulait suggérer l'existence d'un nombre infini de choses dissimulées derrière toutes les définitions, si claires fussent-elles. La présence constante de l'être humain est une des caractéristiques de son œuvre.
(Fonds Karl August Burckhardt-Koechlin 1969. Cabinet des Estampes,
No d'inv. 1969.580)

Joseph Beuys
(Kleve 1921)
Felt Angle and Nude, 1963
oil paint and hare blood
on drawing paper
and photographic paper
h. 61.2 w. 69.8 cm

In the summer of 1969 and the winter of 1969/70 the Basel Museum of Fine Arts exhibited objects and drawings by Joseph Beuys. They caused quite a stir: people realized that they were being confronted with art that clearly wanted to encroach on so-called ''non-artistic'' realms of thought and action. ''Felt Angle and Nude'' was purchased in 1969. The Basel museum is the only one in Switzerland to own works by Beuys.
The representation of a felt angle in pillar form is representative of the work Beuys has done since 1963, using not only fat but felt, too, as material for his objects and happenings.
Behind the seemingly final form of the pillar, actions take place on various levels. Among other things, there is the almost impressionistic appearance of a female nude that is related to the felt angle pillar statically and to the flowing background materially. It is as if Beuys wanted to let us know that there is infinitely much hidden behind any definition, be it ever so clear. Again and again, man is the focal point.
(Karl August Burckhardt-Koechlin Foundation 1969. Department of Prints and Drawings, Inv. No. 1969.580)

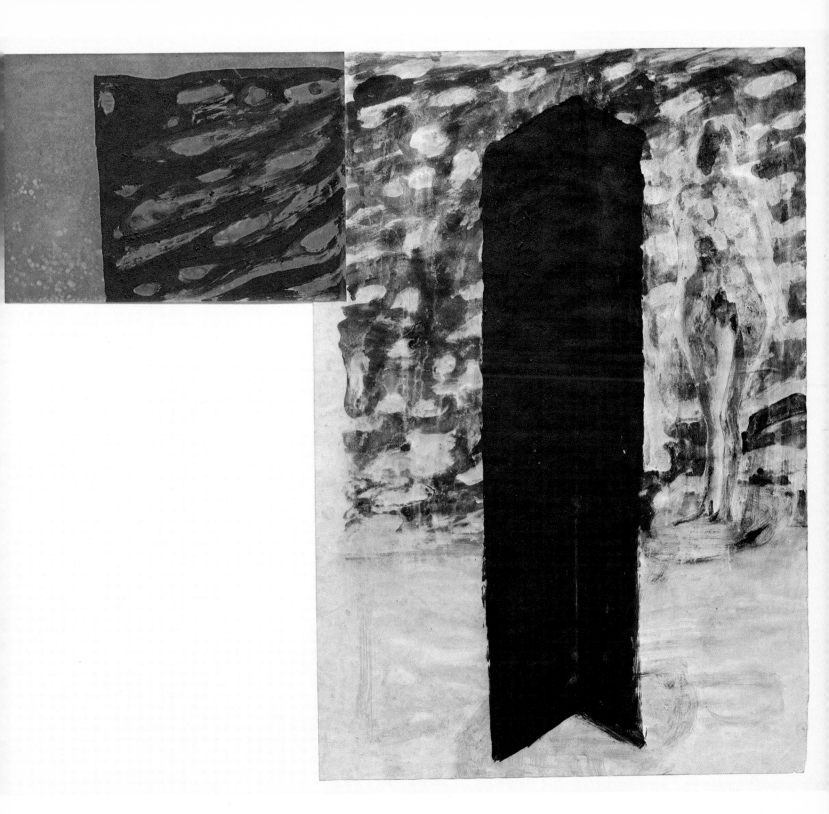

Jasper Johns
(Allendale, South Carolina 1930)
Figure 2, 1962
Wachsfarbe, Öl und Kreide
über Collage auf Leinwand
H. 127,5 B. 102 cm

Während die Pop Art, zu deren Begründern Jasper Johns zählt, den Dingen des Alltags durch Wiederholungen und Vergrösserungen ein übernaturalistisches Pathos des Trivialen verleiht, geht Johns schon bald eigene Wege. Wohl verwendet er — wie in diesem Bild — eine bekannte Schablonenzahl. Er steigert sie durch das grosse Format, beschränkt sich weitgehend auf ein in vielen Stufen nuanciertes Schiefergrau. Durch eine ungemein reiche Peinture schafft er vielschichtige Hintergründe. Vor diesen ausbalancierten Räumlichkeiten aus Farbtönen windet sich ein schlangenähnlicher Körper, bis eine Zwei in einer neuen Wesenhaftigkeit entsteht. Ein im Alltag immer wiederkehrendes Zeichen wird zum Ursprungsereignis der ersten Zahl.
(Ankauf 1970, Inv.-Nr. G 1970.5)

Jasper Johns
(Allendale, Caroline du Sud 1930)
Figure 2, 1962
couleur à la cire et à l'huile
et craie, sur collage sur toile
h. 127,5 l. 102 cm

Johns, un des fondateurs du Pop Art, se distingue de ce mouvement artistique — qui prête aux objets du monde quotidien un pathos trivial outré par la répétition et l'agrandissement — et suit une voie propre. Certes, il utilise dans « Figure 2 » un nombre stéréotypé bien connu. Il en agrandit la forme jusqu'à ce qu'elle remplisse entièrement le grand format et limite radicalement la couleur aux valeurs différenciées d'un gris ardoise. Une « peinture » extraordinairement riche crée des fonds aux couches multiples. Devant ces espaces tonaux en équilibre se tord un corps ressemblant à un serpent, d'où émerge la forme d'un « deux » dont la substance est entièrement renouvelée. Un signe courant de l'espace quotidien devient l'événement original du premier nombre.
(Achat 1970, No d'inv. G 1970.5)

Jasper Johns
(Allendale, South Carolina 1930)
Figure 2, 1962
turpentine paint, oil and crayon
over collage on canvas
h. 127.5 w. 102 cm

Pop Art, among whose founders Jasper Johns numbers, invests everyday things with the overly naturalistic pathos of triviality through repetition and enlargement. Johns, however, soon began to go his own way. He still uses a familiar stencil number, as is the case in this picture. He intensifies it through the large size, basically limiting himself to diverse shades of slate grey. Complex backgrounds are created by extremely rich "peinture". In front of this balanced spatiality of shades of colour winds a snake-like body until a two with a new reality is created. A sign recurring again and again in daily life becomes the primeval event of the first number.
(Purchase 1970, Inv. No. G 1970.5)

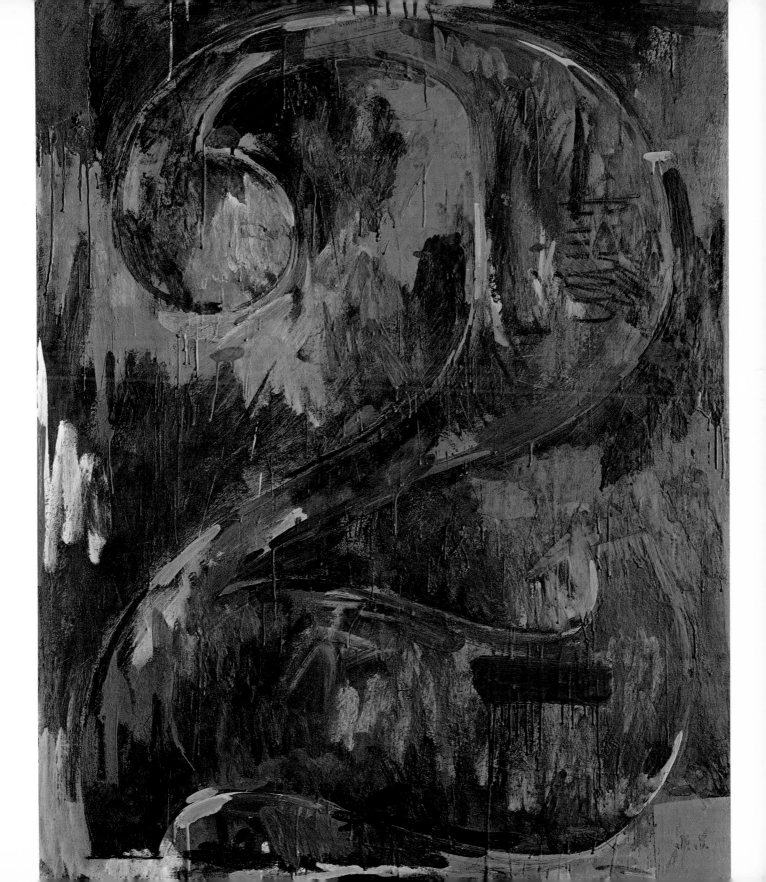

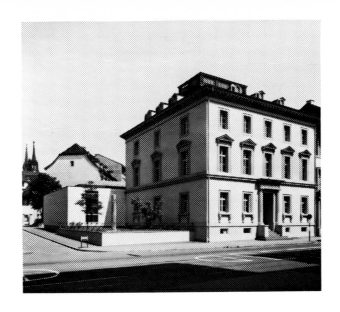

Antikenmuseum

Musée des Antiquités classiques

Museum of Ancient Art

Antikenmuseum

Das alte Kulturgut der Griechen und Römer wird vom jüngsten der hier vorzustellenden Museen behütet: vom Basler Antikenmuseum. Das ist eigenartig, wurden doch die öffentlichen Institute für antike Kunst in Europa vor mehreren Generationen gegründet. Die Einweihung des Antikenmuseums in Basel aber fand im Jahre 1966 statt.

Antike als literarisches Erbe

Die berühmten Sammlungen von Amerbach und Faesch, auf die der heutige öffentliche Kunstbesitz Basels zurückgeht, besassen einige Antiken, wie es sich für den Renaissancegeist gehörte. Allerdings waren damals römische Altertümer leichter zugänglich als griechische. Und die alten Sammler kauften die Stücke weniger des künstlerischen Eigenwertes wegen, man sah darin eher eine illustrierende Dokumentation zum geistig-literarischen Erbe der Antike, woran man sich orientierte. Die Humanisten, die zur Zeit des Erasmus im kulturellen Leben Basels die Maßstäbe setzten, schätzten zwar die ganze Antike, wichtig war aber vor allem, was die Griechen dachten und schrieben. Hingegen mag die Übertragung der antiken Gedankenwelt in die strahlende Sinnlichkeit der Skulpturen mit ihrem gelegentlich dionysischen Überschwang gerade bei den puritanisch gefärbten Basler Humanisten ein gewisses Misstrauen erregt haben.

In Basel befanden sich die antiken Skulpturen mit allem übrigen öffentlichen Kunst- und Völkerkundegut und den naturwissenschaftlichen Sammlungen in dem 1849 von Melchior Berri erbauten Museum an der Augustinergasse. Es gelang dem Ratsherrn Professor Wilhelm Vischer, dass dort ein Saal für Antiken eingerichtet wurde, dass 1851 die Münzfunde von Reichenstein und in den Jahren 1852 und 1874 mehrere griechische Vasen aus Italien erworben wurden. Damals trafen auch als Geschenke drei wichtige römische Kopien klassischer Skulpturen aus der Sammlung des Bildhauers Steinhäuser ein. Aber auch mit diesen Bestrebungen reichte der Bestand nicht über eine der im letzten Jahrhundert üblichen archäologisch-historischen Universitätssammlungen hinaus.

1894 wurden die einzelnen, an der Augustinergasse vereinten Museumsbereiche aufgeteilt. Das erwies sich für die ohnehin wenig gepflegte antike Sammlung als zusätzliches Verhängnis: sie wurde aufgesplittert. Die antike Kleinkunst ging an das Historische Museum in der Barfüsserkirche über, einige wertvollere Marmorskulpturen blieben zusammen mit den Gemälden an der Augustinergasse und wanderten 1936 ins neuerbaute Kunstmuseum als Bestandteil der «Öffentlichen Kunstsammlung». Kein Wunder, dass ein dermassen zerstreuter Besitz keine Strahlkraft besass und nicht gedeihen konnte.

Sehnsuchtsfahrer im Geist

Und doch musste in dieser Stadt mit dem von den Basler Familien seit je hochgehaltenen «Humanistischen Gymnasium» mit obligatorischem Griechisch- und Lateinunterricht die Antike präsent sein. Das geschah im letzten Jahrhundert in Form von Gipsabgüssen. Dafür wurde 1887 sogar

ein Neubau an der Klostergasse gestiftet. Die Abgüsse scheinen den damaligen Sehnsuchtsfahrern im Geist genügt zu haben, jenen Gelehrten und Dichtern, die die Antike verherrlichten und den griechischen Boden so wenig betreten hatten wie Karl May den indianischen, als er über Winnetou schrieb.

Nun sich über die Begeisterung der Vorväter für Gipsabgüsse zu mokieren, wäre ungerecht. Auch Goethe geriet noch in Entzücken vor einer Gipsfigur, obwohl er gestand, dass «der höchste Hauch des lebendigen, jünglingsfreien, ewig jungen Wesens gleich im besten Gipsabguss» verschwinde. Es ist jedenfalls vertretbar, dass man die Kopie einer aussagekräftigen Schöpfung dem originalen Fragment einer mittelmässigen vorzieht. Der Sinn für das Original, der auch im Stückwerk die direkte künstlerische Ausstrahlung ehrfurchtsvoll spürt, ist erst in diesem Jahrhundert erwacht. Wer weiss, ob nicht auch unsere Freude an antiker Patina, unser ganzes Ruinensentiment in wenigen Jahrzehnten ebenfalls belächelt werden? Denn die Antike lebt wohl unabhängig im zeitlosen Selbstverständnis der Werke «selig in sich selbst»; im subjektiven Bereich aber verändert sie sich in der oft fast modisch wechselnden Rezeption der Menschen durch die Jahrhunderte.

Die Sterne für die Gründung eines Antikenmuseums in Basel standen noch in der ersten Hälfte dieses Jahrhunderts denkbar schlecht, obwohl 1921 ein Zuwachs antiker Objekte durch die Bachofen-Sammlung erfolgte. Die Mehrzahl antiker Bestände dämmerte in Magazinen, 1927 hat man auch die Skulpturhalle geschlossen.

Es braucht ein Zusammentreffen verschiedenster Kräfte, um in einem demokratischen Gemeinwesen ein —soziologisch kaum zu definierendes— Kulturklima in einer bestimmten Richtung entstehen zu lassen. Für die antike Kunst blühte es in Basel plötzlich nach dem letzten Weltkrieg auf. Mag sein, dass die Zerstörung durch den Krieg in der unmittelbaren Nachbarschaft Deutschlands und Frankreichs die Wichtigkeit der Erhaltung des noch vorhandenen alten Kulturbesitzes bewusstgemacht hatte. Vielleicht stellte sich auch bei einigen Nachdenklichen in der Zeit der Neubewertung nach dem Krieg ein Bedürfnis nach neuen Maßstäben ein, wie sie die Renaissance nach den Erschütterungen des Spätmittelalters gesucht hatte. Und damals wie jetzt griff man auf die Antike zurück, die noch immer Modell bleibt für das existentielle Grundmuster des europäischen Daseins.

Bei derartigen Wendungen pflegen einzelne starke Persönlichkeiten richtungweisend zu sein. Auch wenn es in der Demokratie nicht Sitte ist, Stifter mit Gedenktafeln oder nach ihnen benannten Instituten zu verewigen: ihr Einfluss bleibt als unterschwellige sowie als sichtbare Kraft wirksam. Ehrgeizlos sind diese Führerpersönlichkeiten keineswegs, nur sind sie im Beispiel des Antikenmuseums weniger für ihre eigene Person engagiert als für eine Sache.

Apollo in der Republik

Der Bürger
kommt zum Einsatz

In aller Stille und vorläufig ohne öffentliche Ambitionen begannen Kunstfreunde an verschiedenen, zunächst voneinander unabhängigen Orten in der Region Basel Antiken zu sammeln. Ferner entstand um Werk und Namen des Basler Ordinarius für klassische Archäologie Karl Schefold ein Kreis von Griechenlandfreunden, die Reisen unternahmen, Vorträge hörten. 1956 sind die «Vereinigung der Freunde antiker Kunst», 1958 die Zeitschrift «Antike Kunst» gegründet worden. Der Sinn für die unwiederholbare Strahlkraft des antiken Originals war nun — mit einem halben Jahrhundert Verspätung im Vergleich zu andern Orten — auch in Basel erwacht. Geradezu stürmisch schienen die Basler in zwei Jahrzehnten nachzuholen, was ihre Vorfahren vernachlässigt hatten.

1959 erfuhr eine breitere Öffentlichkeit vom neuerwachten baslerischen Engagement für die Antike. Commendatore Giovanni Züst teilte der Regierung des Kantons Basel-Stadt mit, dass er sich entschlossen habe, seine Antikensammlung von 600 Objekten — vorwiegend aus dem italischen Bereich — zu schenken, sofern sie auch ausgestellt würde. Das gab die Initialzündung: ein Museum wurde geplant. René Clavel stiftete eine Million Franken für eine würdige Unterbringung der Sammlung. 1963 kam als weiterer entscheidender Impuls die Zusicherung des Basler Industriellen Robert Käppeli, den Hauptteil seiner Sammlung griechischer Kunst dem Museum schon bei dessen Eröffnung zu überlassen.

Im Sog dieser Donationen entstand eine einzigartige Kettenreaktion, eine grosszügige Gebefreudigkeit, wie sie in unsern doch recht berechnenden Jahrzehnten wohl nicht so schnell wieder eintreffen wird. Es stifteten verschiedene Kommissionsmitglieder des im Jahre 1961 gegründeten Museums antike Werke, private Sammler und Industrien halfen mit. Aber auch weite Kreise der Bevölkerung, die nicht selbst sammelten, beteiligten sich in selbstloser Begeisterung an der Schaffung eines privaten Ankauffonds. Auswärtige Donatoren und Leihgeber meldeten sich und stellten Werke zur Verfügung, eine Bereitschaft, die sich bis heute fortsetzt. So sehen Peter Ludwig und Athos Moretti Objekte ihrer Sammlungen im Antikenmuseum besonders gut aufgehoben. Die Sammlung Ludwig ist sogar schon jetzt in ihrer Gesamtheit dem Antikenmuseum in Aussicht gestellt.

Die mitgestaltende Verantwortung des einzelnen Privaten ging so weit, dass einige Sammler im Bewusstsein, dass das neue Museum auf die Unterstützung durch private Kreise angewiesen sei, manchen Ankauf von vornherein unter Berücksichtigung der Anliegen der Museumsleitung tätigten.

Einmalig ist im Antikenmuseum der Anteil der privaten Sammlungen, er betrug am Anfang drei Viertel des Ausstellungsguts. Davon sind heute bereits etwa zwei Drittel in Museumsbesitz übergegangen. Hier kam der Bürger in richtunggebender Weise zum Spielen: nicht der Bourgeois, sondern der Citoyen, den es in dieser Art vielleicht bald nicht mehr geben wird in unserer verwalteten Welt.

80

Nun ging es darum, für die wertvollen Geschenke den richtigen Rahmen zu schaffen.

1961 erhielt Professor Ernst Berger den Auftrag, die Eröffnung eines neuen Basler Antikenmuseums vorzubereiten. Ein dreistöckiges klassizistisches Bürgerhaus — 1826 von eben jenem Melchior Berri erbaut, der das Urmuseum an der Augustinergasse errichtet hatte — erwies sich als geeignet durch die Ausstellungsfläche und die Lage in der Nähe der andern grossen Museen. Kantonsbaumeister Hans Luder fügte in räumlich fliessendem Zusammenhang mit dem Berrihaus einen modernen Bau an. Eine spezielle Lichtführung aus natürlichen und künstlichen Quellen, mit schräg gesteuertem Oberlicht und genau nach Einfallswinkel dosierten Lichtkegeln breitet einen mediterranen Glanz um die antiken Skulpturen in der nördlich gelegenen Stadt.

Das nicht wie die andern Basler Kunstinstitute gewachsene, sondern in raschem Aufschwung gegründete Antikenmuseum hat den Vorteil einer für den Besucher leicht überschaubaren Gliederung: Im Altbau mit den intimen, ursprünglich zum Wohnen vorgesehenen Räumen befinden sich Vasen und kleinere Objekte, im Neubau sind grössere Skulpturen in zwei geräumigen Sälen zu sehen. Und zwar hat man im Parterresaal die griechischen Skulpturen ausgestellt, im Untergeschoss Werke aus der archaischen Zeit und aus dem Ende der Antike in der römischen Kaiserzeit.

Das aus dem Sammeleifer weniger Jahrzehnte entstandene Antikenmuseum kann keinen vollgültigen Querschnitt durch die Antike bieten. Es gibt keinen Lord Elgin mehr, der Antiken schiffsladung- und tonnenweise heimbringen kann. Der Vorsprung des British Museum, der Berliner und der Münchner Sammlung ist von Basel nicht mehr einzuholen.

Aus der Not des Fehlenden haben jedoch die Leiter des Antikenmuseums die Tugend der konzentrierten Auswahl gemacht. Aus den 2000 Objekten aus älterem Stadtbesitz wurden für die Ausstellung rund 100 Werke ausgewählt. Was zählt, ist die Qualität, man zeigt lieber weniger, dieses aber von Rang. Dabei erweist sich, dass es von der Antike bis heute Kriterien ästhetischer Beurteilung gibt, die man — trotz heute oft gegensätzlichen Ansichten — als allgemeingültig bezeichnen möchte: das Meisterwerk gibt es.

Das Schwergewicht der Sammlung liegt auf dem Zentrum Athen um 500 v.Chr., also auf der Klassik. Anteilmässig besitzt die Sammlung rund ein Drittel Skulpturen und zwei Drittel Gefässe. Fast alle berühmten Vasenmaler sind vertreten, hier kann sich das kleine Museum mit weit grösseren Sammlungen messen. Dass viele Vasen, darunter kostbarste frühklassische, nicht in Vitrinen hinter Glas, sondern frei aufgestellt sind, erhöht den Reiz des Unmittelbaren. Aus den Bemalungen mit ihren bald lyrischen, bald heftig emotionalen Szenen lässt sich das intensive Leben der Griechen wie aus einem Bilderbuch ablesen.

Bei den raren griechischen Originalskulpturen setzen Grabmäler Akzente.

Daneben gibt es hervorragende Kopien aus der römischen Kaiserzeit. Allerdings darf hier das Wort «Kopie» nicht im negativen Sinn verstanden werden. Denn diese «Kopien» waren in gewissem Sinn Neuschöpfungen, handelt es sich doch um Umsetzung in Marmor eines ursprünglichen griechischen Bronzewerkes durch einen römischen Künstler. Die Kaiserzeitskulpturen bilden den engsten Kontakt zur griechischen Antike, den wir uns denken können.

Dem Konzept der Sammlung entsprechend werden lieber Fragmente gezeigt als zweifelhaft restaurierte oder ergänzte Skulpturen.

Der Grieche als Homo faber

Das Antikenmuseum hat seine intime Ambiance bewahrt. Der menschliche Maßstab der Räume, die Konzentriertheit der Sammlung tragen dazu bei. Den Besucher möchte man möglichst unmittelbar ansprechen.

Grundidee der Öffentlichkeitsarbeit ist, auch ohne Lehrbuch die notwendigen Einstieghilfen zum Museum zu geben. Zu diesem Zweck finden in einem direkt neben dem Antikenmuseum liegenden Haus Informationsausstellungen statt, in denen jene handwerklichen und technischen Verfahren, die den wichtigsten Gattungen des Ausstellungsgutes zugrunde liegen, anschaulich dargelegt werden. Es gibt auch Kurse für Kinder und Erwachsene, um das Restaurieren und das Herstellen von Abgüssen zu lernen. Das Verständnis wird geweckt vom Tun her, Auge und Hand beginnen die Formen zu erkennen, als wären sie bei der Entstehung dabeigewesen.

Antike und Gegenwart

Wo sind die im letzten Jahrhundert so geschätzten Gipsfiguren geblieben? Sie fanden Unterkunft in einem eigenen Haus an der Mittleren Strasse, das nach Organisation und Verwaltung unmittelbar mit dem Antikenmuseum verbunden ist. Dort fristen sie nicht ein langsam verstaubendes Dasein. Vielmehr werden sie ständig mit neuen Abgüssen aus verschiedenen grossen Museen oder Privatsammlungen ergänzt und zur Identifikation von originalen Fragmenten benutzt.

In der Basler Skulpturhalle ist ein veritables Forschungsatelier entstanden, das aufsehenerregende Ergebnisse zeitigt. Das heute gern im abwertenden Sinne bezeichnete «Gipsmuseum» ist zu neuem Leben erwacht. Ernst Berger hat in geradezu detektivwissenschaftlicher Arbeit die erhaltenen Figuren der beiden Parthenongiebel in ihren kompositionellen Zusammenhängen untersucht und ist zu überraschend neuen Anordnungen gelangt. Dass bei Ergänzungen einzelner Teile oder ganzer Figuren als versetzbare Attrappen ein Bildhauer zur Mithilfe zugezogen wird, erweist sich als fruchtbar. Die Idee entspricht der Haltung des Hauses, Antike und Gegenwart nicht als Gegensätze zu empfinden. Denn tatsächlich besteht zwischen den letzten Wahrheiten optischer Phänomene aller Zeiten eine grössere Übereinstimmung, als die Stilpuristen oder Sozialhistoriker gerne annehmen. Hier setzt das Antikenmuseum ein, schafft Möglichkeiten des Verstehens über die Jahrtausende.

Le Musée des Antiquités classiques, le plus jeune parmi les musées de
Bâle, abrite les collections d'art grec et romain. Il a ouvert ses portes en
1966, date tardive, si l'on songe que les autres villes d'Europe s'enor-
gueillissaient depuis plusieurs générations de galeries et d'instituts spécia-
lisés dans l'étude des objets anciens.

Les célèbres Collections Faesch et Amerbach, ce noyau originel des biens
publics artistiques bâlois, comportaient certes les quelques pièces anti-
ques exigées par l'esprit de la Renaissance. Les collectionneurs d'alors se
tournaient vers Rome plutôt que vers la Grèce, d'accès moins facile. Parmi
les antiquités, ils recherchaient avant tout celles qui flattaient leur curiosi-
té de lettrés. La valeur artistique venait au second rang. Dans le Bâle
d'Erasme, en matière culturelle, les humanistes donnaient le ton. Toute
l'Antiquité se partageait leurs faveurs mais leur prédilection allait à la
Grèce, à ses philosophes et à ses poètes. Cependant, l'éclat sensuel des
statues avec leur exubérance dionysiaque dut inspirer quelque méfiance
aux Bâlois formés à l'école d'un humanisme puritain.
Dans le premier Musée de la ville construit en 1849 par Melchior Berri à
l'Augustinergasse, se trouvait rassemblé tout le patrimoine scientifique,
ethnologique et artistique bâlois, sculptures antiques comprises. Le
professeur et conseiller municipal Wilhelm Vischer y fit aménager une
salle réservée aux antiquités, où il fit porter, en 1851, le lot de monnaies
découvertes à Reichenstein; en 1852 et 1874, on y adjoignit divers vases
grecs achetés en Italie. Un don appréciable, trois remarquables copies
romaines ayant appartenu au sculpteur Steinhäuser, vint s'ajouter à ce
premier noyau. Malgré ces efforts, le niveau ne dépassait pas encore celui
des collections didactiques universitaires courantes au siècle passé.
L'année 1894 vit l'éclatement du Musée de l'Augustinergasse. Première
conséquence fâcheuse, la collection d'antiquités se trouva dispersée: les
petits objets furent transportés au Musée historique, à l'église des Corde-
liers (Barfüsserkirche), tandis que les marbres demeuraient avec les toiles
dans la «Galerie d'art publique» pour être transférés en 1936 au nouveau
Musée des Beaux-Arts. Quel rayonnement pouvait-on attendre d'un
patrimoine ainsi disséminé et étouffé?
L'Antiquité se devait pourtant d'affirmer sa présence dans une cité
comme Bâle, dont le Gymnase classique (avec son enseignement obliga-
toire du grec et du latin) avait toujours fait l'orgueil des habitants. Elle se
manifesta d'abord sous la forme de moulages pour lesquels on construisit
un nouveau bâtiment à la Klostergasse en 1887. Ces moulages, semble-
t-il, comblèrent les désirs des «voyageurs imaginaires» de l'époque, sa-
vants et poètes épris de l'Antiquité, qui ne foulèrent pas plus le sol de la
Grèce que Karl May n'avait visité l'Amérique avant d'écrire les aventures
de Winnetou.
Mais pourquoi tourner en dérision des plâtres dont nos aînés se sont faits
les admirateurs? Goethe lui-même ne cédait-il pas au ravissement devant

une figure de plâtre, quoiqu'il avouât que «le souffle suprême d'un être vivant, juvénilement libre et éternellement jeune disparût immédiatement, quelque excellent que fût le moulage»? C'est seulement au vingtième siècle que s'est éveillé ce goût pour l'œuvre originale, ce sentiment d'admiration et de respect suscité même par une main ou un fragment de draperie dont l'éclat rayonne sans copie interposée. Ne rira-t-on pas un jour du charme que nous découvrons aux ruines et du culte que nous rendons à la patine?

Or l'Antiquité survit, portée par l'évidence tranquille avec laquelle les œuvres qu'elle produisit traversent le temps, même si, dans l'esprit humain, son image, loin d'être immuable, est soumise aux variations de la réceptivité caractérisant l'évolution de la sensibilité des hommes à travers les siècles.

Historique

Il y a cinquante ans, personne n'envisageait la création d'un Musée des Antiquités classiques, malgré l'apport considérable que constitua l'entrée de la collection Bachofen en 1921. La majeure partie des œuvres dormait dans des dépôts et, en 1927, le Musée des moulages ferma même ses portes. Dans un Etat démocratique, il faut la collaboration de forces diverses pour susciter un climat culturel — par ailleurs difficile à définir sur le plan sociologique. Le destin de l'art antique, à Bâle, se joua au lendemain de la Seconde Guerre mondiale. Les destructions, en France et en Allemagne, avaient-elles révélé l'urgence des tâches à accomplir pour conserver l'héritage culturel? Peut-être aussi, alors que l'on remettait tout en question, certains esprits éprouvèrent-ils le besoin de se créer un nouvel ordre de valeurs, de même que la Renaissance avait dû se chercher des normes autres après les bouleversements du Moyen Age. L'Antiquité redevenait ce qu'elle avait toujours été: le modèle par excellence de la culture européenne. Comme il arrive en de telles circonstances, quelques personnalités marquantes jouèrent le rôle d'initiateurs. Leur action ne s'effacera pas, même s'ils n'ont pas tous eu droit à une plaque commémorative ou à l'immortalisation de leur nom. L'ambition qui les animait n'avait rien d'égoïste et s'ils se sont dévoués à la cause du Musée des Antiquités classiques, c'était pour le bien public.

Sans faire de bruit, ces amis de la chose antique commencèrent par rassembler des objets disséminés dans la région bâloise. Le titulaire de la chaire d'archéologie classique, Karl Schefold, groupa un cercle de philhellènes autour de lui; ce furent d'abord des conférences puis des voyages en commun; 1956 vit la fondation de l'«Union des Amis de l'Art antique», 1958 celle de la revue «Antike Kunst». Avec un demi-siècle de retard, Bâle prenait enfin conscience de l'attrait et du rayonnement que pouvaient exercer les œuvres d'art de l'Antiquité. On eut l'impression même, pendant ces deux décades, que la ville voulait rattraper le retard dû à l'indifférence des générations précédentes.

C'est en 1959 que l'engagement de la cité se manifesta avec le plus

d'éclat. Commendatore Giovanni Züst informa le Gouvernement cantonal qu'il ferait don de sa collection d'objets antiques (environ 600 pièces provenant pour la plupart d'Italie), à la condition qu'elle soit exposée publiquement. On décida aussitôt d'aménager un Musée, pour lequel René Clavel octroya la somme d'un million. L'impulsion était donnée. En 1963, l'industriel Robert Käppeli manifesta son intention de remettre au Musée, dès son inauguration, la plus grande partie de sa collection d'art grec. Ce concours de donations successives provoqua une réaction en chaîne telle qu'elle ne risque guère de se reproduire en notre époque de récession. Plusieurs membres de la Commission du nouveau Musée firent don d'œuvres diverses; d'autres collectionneurs privés et des industriels suivirent leur exemple. Différents cercles de la population participèrent à cette entreprise en constituant un fonds d'achat. D'autres consentirent à exposer dans le Musée, à titre de prêt durable, certains objets en leur possession.

Le rôle prépondérant joué par la population et par des cercles privés est un événement sans précédent. A l'origine, les trois quarts des objets exposés appartenaient à des collections privées; à l'heure actuelle, deux tiers environ sont définitivement entrés dans les collections du Musée.

En 1961, le professeur Ernst Berger fut chargé de la préparation de l'ouverture du Musée des Antiquités classiques. Mais quel cadre donner à des dons aussi précieux? Le choix se porta sur une maison bourgeoise de style néo-classique, que Melchior Berri (à qui l'on doit aussi le premier Musée de l'Augustinergasse) avait érigée en 1826. Sa situation à proximité des autres Musées la désignait naturellement à l'attention. L'architecte cantonal, Hans Luder, lui adjoignit un édifice moderne ne rompant pas l'harmonie de l'ensemble. Dans la salle d'exposition supérieure, un éclairage oblique dispensé selon des angles d'incidence précis et utilisant simultanément la lumière naturelle et la lumière artificielle, redonne aux marbres les tons chauds de la Méditerranée.

Le Musée des Antiquités classiques de Bâle, contrairement aux autres collections d'art bâloises, n'est pas le fruit d'une lente évolution. Sa création récente et rapide, presque ex nihilo, permit, sans les tâtonnements successifs habituels, d'aboutir directement à une répartition en sections facilement discernables pour le visiteur. Les locaux d'exposition de la partie ancienne du bâtiment — ils sont à la mesure de l'habitat humain — abritent les vases et la majorité des objets de petites dimensions, tandis que les œuvres plus importantes sont exposées dans les deux grandes salles de l'édifice moderne. Dans celle du rez-de-chaussée, on trouve les sculptures grecques et quelques copies romaines. Au sous-sol, on peut voir rassemblées les œuvres de style archaïque et celles de la période de l'Empire romain.

Cependant, le Musée des Antiquités classiques ne peut pas présenter exhaustivement les réalisation artistiques antiques. Il n'y a plus, en notre

monde, de Lord Elgin pour rapporter de pleines cargaisons de marbres précieux. Mais pourquoi la ville de Bâle devrait-elle chercher à rivaliser avec Londres, Munich ou Berlin?

Contraints de faire de la nécessité une vertu, Ernst Berger et Margot Schmidt se sont fixés un seul but: la qualité. Des quelque 2000 objets que possède le Musée, les pièces les plus remarquables, une centaine seulement, sont exposées au public. Car le critère de valeur esthétique dont on s'est prévalu de l'Antiquité à nos jours, même s'il varia à travers le temps, ne peut pas être rejeté, quelque violentes que fussent les attaques, aujourd'hui fréquentes, dont il est l'objet. Le chef-d'œuvre existe incontestablement. Toute la collection gravite autour d'un centre, Athènes, et d'une époque, le début du cinquième siècle, c'est-à-dire l'art classique à son apogée. Les vases représentent deux tiers environ, la sculpture un tiers des pièces cataloguées. Les maîtres les plus fameux de la céramique attique y ont leur place: sur ce point, le Musée des Antiquités classiques bâlois peut se mesurer avec les plus grandes collections du moment. Plusieurs de ces vases, exposés hors des vitrines, s'offrent librement au regard et chacun donne à voir un des aspects du monde grec, scènes de la vie quotidienne ou illustrations légendaires. C'est un livre d'images tantôt amusantes, tantôt bouleversantes mais toujours pleines de poésie et d'une beauté inégalée.

Parmi les sculptures grecques originales, les reliefs funéraires, dont plusieurs représentent le défunt en compagnie d'un proche, frappent par leurs qualités artistiques et leur charme émouvant.

A côté des sculptures grecques proprement dites, on peut voir aussi d'excellentes copies romaines. Le terme de «copie» n'a ici rien de péjoratif: ces copies étaient de vraies créations puisque les artistes romains transposaient dans le marbre des originaux grecs en bronze. Elles sont pour nous l'unique moyen de connaître nombre d'œuvres perdues de la statuaire grecque.

Les collections du Musée comprennent également un grand nombre d'objets plus petits tels que des statuettes, des vases en forme de buste, des récipients et des lampes à huile en terre cuite, des miroirs en bronze, des fioles et des contenants divers en verre etc. des cultures grecques et romaines, qui complètent harmonieusement les œuvres majeures.

Le Musée des Antiquités classiques a su conserver l'ambiance intime des Cabinets d'art de la Renaissance. Les salles sont à la taille de l'homme; la présentation et la concentration des objets favorisent le contact direct, suggèrent un dialogue. Tout a été prévu pour rendre la visite facile et agréable. De plus, on tient à la disposition du visiteur tout un matériel d'information susceptible de l'initier à l'artisanat et aux techniques des différents genres exposés dans les vitrines. Des cours sont organisés pour les adultes et les enfants; on y enseigne notamment la restauration et chacun peut apprendre à confectionner des moulages.

Les moulages, quant à eux, ont trouvé asile dans un immeuble de la

Mittlere Strasse, rattaché administrativement au Musée des Antiquités classiques. Ils n'y croupissent pas dans une poussière séculaire, mais se transforment chaque jour par l'adjonction de parties nouvelles et servent essentiellement à l'identification de pièces originales fragmentaires disséminées dans les différents musées du monde.

Un véritable centre de recherches s'est constitué au Musée des moulages (Skulpturhalle) et on y enregistre des résultats spectaculaires. Le terme volontairement dépréciatif de «Musée des moulages» doit être revalorisé; il correspond aujourd'hui à quelque chose de vivant, d'intensément actif. Avec une acuité de détective, Ernst Berger a «disséqué» chaque figure des frontons du Parthénon et tenté une reconstruction d'ensemble des compositions tympanales. Pour ce faire, il s'est adjoint la collaboration d'un sculpteur qui exécute, en fac-similés mobiles, chaque partie reconstituée des statues. Ce travail d'équipe s'est révélé profitable. Une idée prévaut, qui symbolise cette entreprise: présent et passé ne doivent pas s'opposer comme des entités irréconciliables mais s'harmoniser, se compléter. En tous temps et en tous lieux, les mêmes phénomènes optiques s'imposent avec la même vérité, une vérité qui défie les distinctions subtiles des stylistes et des sociologues. Le Musée des Antiquités classiques a une ambition: renouer le dialogue par-delà les millénaires.

Museum of Ancient Art

Cultural artifacts of ancient Greece and Rome are housed in the Basel Museum of Ancient Art. It is the youngest museum to be introduced in this book, which is strange in light of the fact that most public European collections of ancient art were founded generations ago whereas the Basel Museum of Ancient Art was not opened till 1966.

Historical Background

The famous Amerbach and Faesch collections, which form the basis of Basel's present municipal art collections, did possess some antiquities, as befitted the Renaissance spirit. To be sure, Roman pieces were more easily accessible than Greek ones. And the old collectors bought these objects less for their actual artistic value than as illustrations of the spiritual and literary heritage of antiquity. Although the Humanists, who set the cultural standards in Basel in the time of Erasmus, appreciated all aspects of antiquity, the most important thing to them was what the Greeks had thought and written. The radiant sensuality of ancient Greek sculptures (with their occasional Dionysian exuberance) as an expression of ancient thought may even have awakened a certain mistrust in the rather puritanical Basel Humanists.

The first museum in Basel was built in Augustinergasse in 1849 by Melchior Berri. It housed the sculptural antiquities and all the other works of art owned by the town as well as the ethnographical and natural science collections. Town councillor Professor Wilhelm Vischer arranged for a room to be set aside for antiquities; he was also successful in acquiring the Reichenstein coins in 1851 and several Greek vases from Italy in 1852 and 1874. At that time three important Roman copies of classical sculptures from the sculptor Steinhäuser's collection were presented to the museum as gifts. In spite of these efforts, the inventory did not surpass a normal 19th-century archaeological-historical university collection.

In 1894 the museum at Augustinergasse was divided up according to its various fields. This proved to be a further disaster for the collection of ancient art, which had, to a certain extent, already been neglected: it was split up. Smaller pieces went to the Historical Museum in the Barfüsserkirche; some of the more valuable marble sculptures remained with the paintings at Augustinergasse and then became part of the Public Art Collection in the newly built Museum of Fine Arts in 1936. It is not surprising that such a scattered collection should have neither great attraction nor be able to flourish.

And yet there had to be some feeling for antiquity in a town proud of its Humanistisches Gymnasium (classical secondary school), a school requiring all pupils to study Greek and Latin. In the 19th century this affinity was expressed by a fondness for plaster casts. In 1887 the town was even given a new building for them. At that time casts seem to have been enough to satisfy any spiritual longing for the past.

It would be unfair to ridicule our forefathers's enthusiasm for plaster casts. And it is certainly justifiable to prefer a copy of an expressive work to the

fragment of a mediocre original. The insight that even the fragment of a fold or a single hand can directly convey the artistic aura of a work in all its awesomeness has only developed in our century. Who knows if our delight in ancient patina or our love of ancient ruins will not be mocked at in a few decades, too?

During the first half of this century it did not look as if a museum of ancient art were going to be founded in Basel, although the Bachofen Collection had provided additional antiquities in 1921. Most of the works of ancient art were stored away in obscurity — the Skulpturhalle (Sculpture Room) had been closed in 1927.

In a democracy the emergence of a particular cultural climate — something hardly definable in sociological terms — is dependent on the coincidence of divergent factors. For ancient art in Basel the time was suddenly ripe after the Second World War. It may be that the destruction wrought by war on neighbouring Germany and France had made people aware of the importance of preserving the surviving cultural artifacts. Perhaps in the post-war era of re-evaluation some reflective people also saw a need for new standards the same way that the Renaissance had after the upheavals of the late Middle Ages. Then as now they fell back on ancient times, which have remained a model for the existential foundations of European existence.

At such turning points strong personalities tend to emerge to show the way. And even if democracy does not immortalize them with plaques or institutions named after them, their influence endures. These outstanding individuals by no means lack ambition, but in the case of the Museum of Ancient Art their involvement is less for themselves than for a cause.

Unnoticed and at first without public ambition, patrons of the arts began to collect antiquities in various places in the Basel area. At the same time a circle of Graecophiles grew up around Karl Schefold, Basel's Professor of Archaeology. They began to travel and go to lectures; and in 1956 the Vereinigung der Freunde antiker Kunst (Friends of Ancient Art) was founded. Finally — 50 years later than in other places — the sense for the radiant uniqueness of ancient originals had awakened in Basel, too.

In 1959 a wider public found out about the new interest taken in antiquity in Basel. Commendatore Giovanni Züst informed the government of the Canton of Basel-Stadt that he would donate a collection of 600 objects of ancient art — mostly of Italian origin — if he were sure that they would be exhibited. This was the initial spark: a museum was planned. René Clavel made an endowment of one million Swiss francs for a suitable place to house the collection. In 1963 a further significant impulse came from Basel industrialist Robert Käppeli's promise to entrust most of his collection of Greek art to the museum as soon as it opened.

These gifts started a chain reaction. In times as financially-minded as ours, such generosity will probably not be displayed again for quite a while. Various members of the Museum Commission donated works of ancient

art, private collectors and industries co-operated. But large segments of the population also participated in the establishment of a private purchasing fund. Collectors from outside the Basel region offered to lend or donate works, a willingness that still continues today. Thus Peter Ludwig and Athos Moretti consider works from their collections in particularly good hands at the Museum of Ancient Art. The museum may even receive the whole Ludwig collection at some point.

What is unique about the museum is its share of works from private collections; at the beginning they made up three quarters of the material exhibited. Today about two thirds have already become the museum's property.

Now a proper setting for these valuable gifts had to be created.

In 1961 Professor Ernst Berger was instructed to prepare the opening of a new Basel Antikenmuseum. A classicistic three-storey town-house, built in 1826 by the same Melchior Berri who had erected the original museum at Augustinergasse, proved to be suitable both in size and in location near the other large museums. Hans Luder, the cantonal architect, added a modern wing which forms a spatial unity with the old Berri house. A Mediterranean glow is spread over the sculptures of classical antiquity in this northern town by the special lighting from both natural and artificial sources — slanting skylights and beams of light at precisely the correct angles.

For the visitor, this museum, which did not develop like the other Basel museums but was established in one sweep, has the advantage of being easy to find one's way around in. The vases and smaller objects are to be found in the old building with its intimate rooms originally meant to be lived in; the larger sculptures are in two spacious rooms in the new wing. On the ground floor Greek sculptures are exhibited, in the basement works from the archaic period and Roman art.

The Collection

The Basel Museum of Ancient Art, created out of the art-collecting fervour of a few decades, cannot offer a valid cross-section of ancient art. There is no Lord Elgin to bring shiploads of antiquities home today. Basel cannot catch up with the British Museum or the collections in Berlin and Munich. But Ernst Berger and Margot Schmidt have made something positive out of this disadvantage — a concentrated selection. They chose barely 100 of the approximately 2000 objects from the older municipal collection for their exhibition. What counts is quality, rather fewer objects but of a high standard. And it becomes apparent that, in spite of opinions to the contrary, since antiquity criteria of aesthetic judgment which may be called generally valid have always existed: there *is* such a thing as a masterpiece.

The main emphasis of the collection is on classical Greece — Athens around 500 B.C. The collection consists of about one third sculptures and two thirds pottery vessels. Nearly all the famous vase painters are repre-

sented. The fact that many vases — even some of the most valuable, early classical ones — are not behind glass provides the further attraction of direct contact. The sometimes poetic sometimes passionately emotional scenes painted on these vases are like a picture book revealing the intense life of the Greeks.

Among the rare original Greek sculptures, the grave monuments are the high points. There are also excellent copies from the time of the Roman Empire. One must be careful, however, not to understand the word "copy" in a pejorative sense here. These copies are, in a certain way, new creations: Greek works that were originally done in bronze as interpreted in marble by Roman artists. These Roman sculptures have the very closest relationship to ancient Greece.

In keeping with the concept of the collection, the exhibition of fragments is preferred to showing doubtfully restored or completed sculptures.

Education and Research

The basis of the museum's service to the public is the desire to help visitors to understand the collection without reference to a textbook. For this purpose an informational exhibit illustrating the technical processes fundamental to the most important genres of objects on display has been set up in the building directly next to the museum. There are also courses to teach children and adults how to restore and produce casts.

What happened to the plaster statues that were so popular in the 19th century? They now have a home of their own in Mittlere Strasse, where they are not simply stored away. New casts from large museums and private collections are continually being added and used to help identify original fragments. The Basler Skulpturhalle has become a proper research institute and produces outstanding results. What is sometimes unflatteringly called the "plaster museum" has awakened to new and meaningful life. Ernst Berger has done detective-like research on the extant figures in the two pediments of the Parthenon with regard to their compositional connections and has come to surprisingly new arrangements. A sculptor's help in adding single pieces or whole figures as movable models has turned out to be invaluable. The idea corresponds to the attitude of the institute — not to perceive antiquity and the present day as opposites. After all, the ultimate truths of the visual phenomena of all ages have more in common than stylistic purists or socio-historians like to suppose. This is where the Museum of Ancient Art comes in — to help create understanding over the millenia.

Basler Arztrelief
um 480 v. Chr.
Grabrelief eines griechischen
Arztes, ionisch, Marmor
H. 140 cm

Auf dem Relief ist der Verstorbene in seiner früheren Tätigkeit als Arzt dargestellt. Sein Beruf ist gekennzeichnet durch medizinische Requisiten, nämlich Schröpfköpfe, die in das Bildfeld unterhalb des Giebels eingefügt sind. Einen weiteren Schröpfkopf nebst anderen Instrumenten trägt der nur in Fragmenten erhaltene Gehilfe in der Hand. Der Wanderstab deutet vielleicht darauf hin, dass der Verstorbene ein Wanderarzt war. Es handelt sich hier um eines der ersten Beispiele des «Dialogbildes» in der Grabkunst. Im Gesicht des Arztes ist bereits etwas von menschlich-individueller Gefühlswelt gegenwärtig. Der strenge Linienfluss des Gewandes, der sichere Umriss sowie die bei wenigen Zentimetern Tiefe für ein Relief vielstufig abgehobenen Ebenen geben der Figur eine edle Gelassenheit.
(Ankauf, Inv. BS 236)

La stèle du médecin
vers 480 av. J.-C.
stèle funéraire
d'un médecin grec, art ionien
marbre h. 140 cm

Le défunt est représenté dans le cadre de sa profession passée. Celle-ci est caractérisée par les attributs médicaux: les deux ventouses en-dessous du fronton. Son auxiliaire, dont on ne voit plus que les membres, tient dans sa main gauche une ventouse supplémentaire et un objet indéterminé. Le bâton de voyageur pourrait indiquer que le défunt fut un médecin itinérant. Cette stèle, avec ses deux personnages conversants, est un des premiers exemples montrant un «dialogue» de l'art funéraire. Dans le visage du médecin commence à apparaître le monde des sentiments individuels humains. Les lignes sobres du vêtement, les contours assurés ainsi que la faible épaisseur du relief, n'empêchant cependant pas la création de plans distincts, prêtent une allure de noble impassibilité à la figure.
(Achat, Inv. BS 236)

**Grave Relief
of a Greek Physician**
about 480 B. C.
Ionian
marble h. 140 cm

On the relief, the deceased is shown in his former function as a physician. His profession is indicated by medical equipment — cupping glasses — fitted into the scene below the pediment. The doctor's assistant, preserved only in part, is holding a further cupping glass and other instruments. The walking staff may mean that the deceased was an itinerant physician.
This is one of the first examples of a ''dialogue'' representation in funerary art. The doctor's face already evidences certain individual, human feelings. The strict flow of lines in the robe, the solid outlines and the large number of levels considering the limited depth of the relief (only a few centimetres) impart noble tranquility to the figure.
(Purchase, Inv. BS 236)

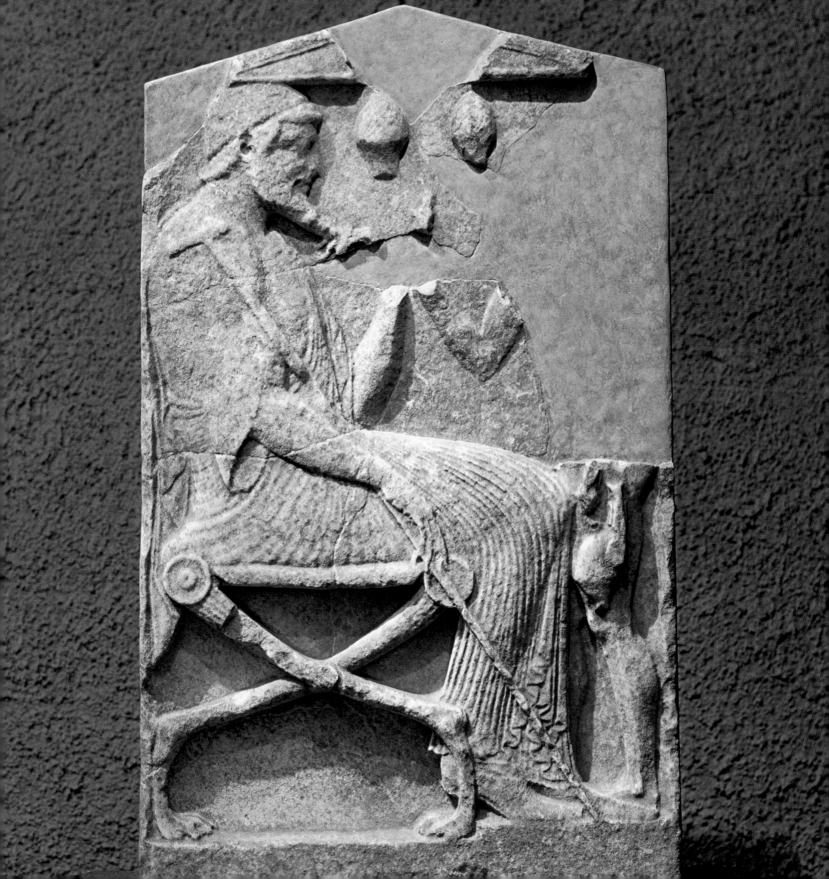

Standspiegel
mit weiblicher Stützfigur
um 460/50 v. Chr.
Bronze H. 39,7 cm

Der Standspiegel zeichnet sich aus durch seinen guten Erhaltungszustand und die differenzierte plastische Bearbeitung. Er stammt wahrscheinlich aus einer nordostpeloponnesischen Werkstatt. Ob der Spiegel eine Votivgabe war oder tatsächlich gebraucht wurde, ist unsicher.
Das Mädchen ist als frei stehende Statuette gestaltet. Es bringt der Göttin der Schönheit, Aphrodite, eine Taube als Weihegabe dar. Zwischen der linken, das Gewand raffenden Hand und dem rechten Arm mit der Taube besteht ein verhaltener Bewegungsimpuls, der von den kannelurhaften Falten des Kleides ebenso weitergetragen wie stabilisiert wird. Das Spiegelrund wird von flatternden Eroten, Pflanzenornamenten, Hasen und Hunden umgeben. Zuoberst sitzt eine kleine Sirene. Der Spiegel, ein Attribut menschlicher Eitelkeit, ist eingespannt zwischen der ernsten Opferträgerin und den Fabelwesen.
(Ankauf, Inv. BS 506)

Miroir grec monté sur un pied
en forme de statuette
vers 460/50 av. J.-C.
bronze h. 39,7 cm

Ce miroir à pied remarquablement bien conservé et orné d'éléments à la plastique très différenciée, provient probablement d'un atelier situé dans le nord-est du Péloponnèse. On ignore s'il fut effectivement utilisé comme tel ou s'il s'agit d'un présent votif. La jeune fille est modelée avec soin, comme une statuette isolée.
Elle apporte un pigeon en offrande à Aphrodite, la déesse de la beauté. La main gauche rassemblant les plis du vêtement et le bras droit tenant le pigeon produisent une impression de mouvement retenu, poursuivi et stabilisé à la fois par les plis du vêtement semblables à des cannelures. La surface ronde du miroir est entourée de deux Eros voletants, d'ornements végétaux, de lièvres et de chiens. Une petite sirène est assise tout en haut.
Le miroir, cet attribut de la vanité humaine, est inséré entre la sévère porteuse d'offrande et l'être fabuleux.
(Achat, Inv. BS 506)

Mirror Supported by Female
Figure
about 460/50 B.C.
bronze h. 39.7 cm

The special qualities of this mirror are its good condition and its refined sculptural treatment. It probably comes from a northeast Peloponnesian workshop. Whether the mirror served as a votive offering or was actually used is uncertain.
The girl was made as a free-standing statuette. She is presenting a dove as an offering to the goddess of beauty, Aphrodite. Between her left hand, gathering up her skirt, and her right arm with the dove, a restrained energy can be felt, which is transmitted as well as stabilized by the fluted folds of her dress. The mirror is encircled by Erotes in flight, plant ornaments, hares and dogs. At the very top there is a small siren. The mirror, an attribute of human vanity, is inserted between the serious girl with her offering and the mythical creatures.
(Purchase, Inv. BS 506)

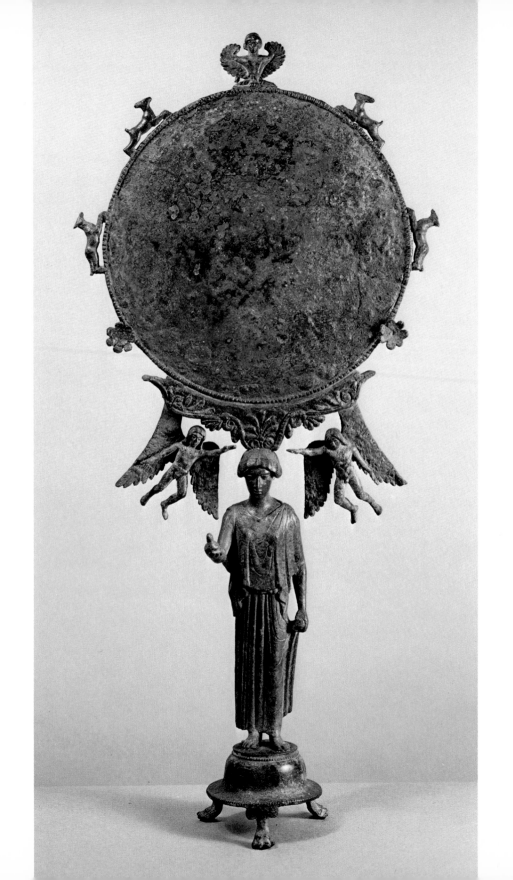

Torso eines Athleten
kaiserzeitliche Kopie
nach dem Diskusträger
sog. Diskophoros
des Polyklet um 450 v. Chr.
Marmor H. 80 cm

Polyklet aus Argos zählt zu den berühmtesten Bildhauern der griechischen Hochklassik; er war in erster Linie Bronzebildner. Seine Hauptwerke entstanden in den Jahren von 450 bis 420 v. Chr. Mit Sicherheit konnten nur drei Bronzestatuen nachgewiesen werden, zwar alle verschollen, aber in Marmorwiederholungen aus der römischen Kaiserzeit bekannt.
Unser Torso (entstanden zwischen 30 v. Chr. und 50 n. Chr.) ist die beste erhaltene Nachbildung eines dieser Werke: eines Athleten, der vermutlich einen Diskus in der Hand getragen hatte (sog. Diskophoros). Es handelt sich um ein Frühwerk von Polyklet. Die ganze Statue muss ungefähr 180 cm hoch gewesen sein. In dem auf uns gekommenen Ausschnitt lässt sich jener Proportionskanon erahnen, für den Polyklet berühmt war und der die ganze Antike nach ihm beeinflusste. Es geht um bestimmte Symmetrien in rhythmischem Aufbau, also um einen «Modulor», der den scheinbar völlig realistischen Körper in ein aus Intuition und Arithmetik gebildetes System bringt, so dass eine selbstverständliche Harmonie entsteht.
(Sammlung Ludwig)

Torse d'athlète
copie romaine
d'après un original
dit le «discophore», de Polyclète
vers 450 av. J.-C.
marbre h. 80 cm

Polyclète d'Argos est un des sculpteurs les plus célèbres de la période classique grecque. Ses œuvres principales essentiellement en bronze furent réalisées entre 450 et 420 av. J.-C. Les trois seules qui peuvent lui être attribuées avec certitude sont malheureusement détruites; nous ne les connaissons que par leurs reproductions en marbre de la période de l'Empire romain. Ce torse est la reproduction romaine la mieux conservée d'une de ses œuvres: un athlète, dont on pense qu'il tenait un disque dans sa main. Cette œuvre de jeunesse de Polyclète devait mesurer environ 180 cm de haut. Dans le détail qui est parvenu jusqu'à nous, on peut reconnaître le canon ou théorie des proportions pour lequel Polyclète était célèbre et qui influença toute l'Antiquité après lui. Ce canon consiste en certaines symétries et constructions rythmées, en une sorte d'arithmétique intuitive qui transpose le corps apparemment complètement réaliste et lui prête une harmonie paraissant aller de soi.
(Collection Ludwig)

Torso of an Athlete
Roman copy
after the so-called Discophoros
by Polyclitus, about 450 B.C.
marble h. 80 cm

Polyclitus from Argos was one of the most famous sculptors of classical Greece; he worked above all in the medium of bronze. His main works were sculpted between 450 and 420 B.C. Only three bronze statues can be ascribed to him with certainty; although they have all been lost, they are known to us through marble reproductions from the Roman Empire.
Our torso is the best preserved copy of one of these works: probably a discophoros, an athlete, originally with a discus in his hand. This was one of Polyclitus' early works. The whole statue must have been approximately 180 cm high. The part of the copy which has survived gives us a good idea of the canon of proportion for which Polyclitus was famous and which influenced the whole of Greek and Roman art after him. This canon dealt with certain symmetries in rhythmical construction to incorporate the apparently totally realistic body into an intuitive and arithmetic system so that natural harmony would result.
(Collection Ludwig)

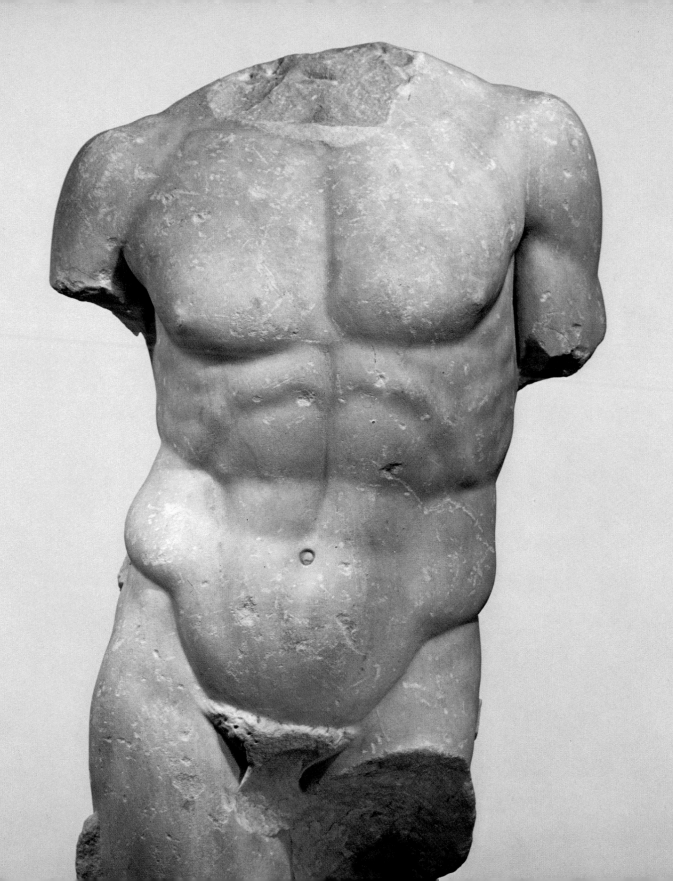

Totenmahlrelief
um 350 v. Chr.
ostgriechisch
Marmor H. 37 B. 66 cm

Mit «Totenmahlrelief» wird eine Gattung griechischer Bildwerke bezeichnet, die als Weihegeschenke an eine Gottheit oder an einen Heros bestimmt waren und die gelegentlich auch als Grabmonumente für einen verehrungswürdigen Verstorbenen gedient haben mögen. Das Relief des Museums ist eines der schönsten Werke dieser Gattung.
Vor dem auf einem Lager ruhenden Heros oder Gott ist ein Tisch mit Speisen zu erkennen: Weihegaben der Gläubigen. Der Liegende hält in der linken Hand ein Trinkhorn, mit der rechten bekränzt er sich. Die neben ihm sitzende Frau bringt ein Räucheropfer dar. Der Mundschenk kommt mit gefüllter Weinkanne vom Mischgefäss zurück und giesst in die für den Heros bestimmte Schale ein. Das Pferd hinter dem Fenster und die Waffen an der Wand lassen den einstigen Krieger und Ritter erkennen. Die Schlange als Tier der chthonischen Mächte ist mit dem Grab- und Totenkult besonders verbunden.
(Ankauf, Inv. BS 239)

Relief avec repas funéraire
vers 350 av. J.-C.
Grèce de l'Est
marbre h. 37 l. 66 cm

Les reliefs porteurs de la représentation d'un repas funéraire constituent un genre sculptural particulier; ces œuvres étaient dédiées en offrande à une divinité ou à un héros et pourraient occasionnellement avoir servi de monument funéraire pour un défunt vénérable. Le relief du Musée est un des plus beaux exemplaires connus.
Devant le dieu ou le héros allongé, on reconnaît des mets sur une table: les offrandes des fidèles. Le personnage couché tient une corne à boire dans sa main gauche et se couronne avec sa main droite. La femme assise à ses côtés fait brûler de l'encens. L'échanson revient avec une cruche pleine du cratère dans lequel il a mélangé le vin et l'eau et remplit la coupe destinée au héros. Le cheval, derrière la fenêtre, et les armes sur la paroi, permettent de reconnaître le guerrier et le cavalier d'autrefois. Le serpent enroulé autour d'un arbre symbolise les puissances terrestres; il est particulièrement lié au culte des morts et à la vénération des tombes.
(Achat, Inv. BS 239)

Relief of a Banquet of the Dead
about 350 B.C.
from eastern Greece
marble h. 37 w. 66 cm

This relief belongs to a genre of Greek sculpture intended as a votive offering for a deity or a hero; on occasion, such reliefs may also have served as funerary monuments for distinguished people. The relief in the Basel museum is one of the most beautiful known works of this type.
In front of the hero or god, who is resting on a bed, there is a table with food on it: oblations from the faithful. The reclining man has a drinking-horn in his left hand and is wreathing himself with his right. The woman seated next to him is making an incense offering. The cup-bearer returns from the mixing vessel with a full wine jug and pours some wine into a shallow bowl meant for the hero. The horse behind the window and the weapons on the wall indicate that he was once a noble warrior. As the animal of the chthonian powers, the snake is linked very closely with the funerary and death cult.
(Purchase, Inv. BS 239)

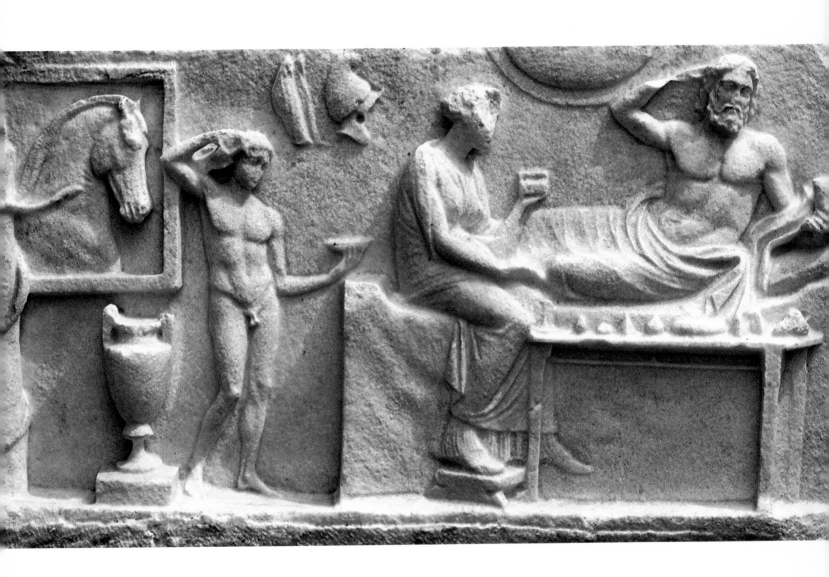

Frauenkopf mit Schleier
drittes Viertel
des 4. Jahrhunderts v. Chr.
Marmor, Spuren von Bemalung
erhalten H. 31 cm

Der original-griechische Marmorkopf könnte zu einem Grabmal gehört haben mit teilweise freiplastisch ausgearbeiteten Figuren. Ursprünglich war er geschmückt mit einem Diadem und einem Ohrgehänge aus Edelmetall. Die Herkunft ist unbekannt. Die junge Frau hat den Mantel über die leicht gewellten Haare gezogen. In der gesammelten Ruhe des Ausdrucks und der herben Fraulichkeit ist jene Klassik zu erkennen, die wir zwei Jahrtausende später bei Michelangelo wiederfinden. Vasari spricht von den Körperproportionen der Werke seines Freundes Michelangelo, mit denen « die leidenschaftlichen oder ruhevollen Affekte der Seele anschaulich gemacht» werden. (Schenkung Dr. Dr. h. c. Robert Käppeli, Inv. Kä 205)

Tête de femme au voile
3ᵉ quart du IVᵉ siècle av. J.-C.
marbre avec quelques traces
de peinture h. 31 cm

La tête, un original grec en marbre d'origine inconnue, pourrait avoir appartenu à une pierre tombale comprenant quelques figures se dégageant partiellement du fond. A l'origine, la jeune femme portait un diadème et des pendants d'oreilles en métal précieux. Son manteau est tiré sur ses cheveux légèrement ondulés. On peut reconnaître dans l'expression calme et concentrée et dans la féminité austère, le caractère classique que l'on retrouve deux mille ans plus tard, à la Renaissance, ainsi que les proportions dont Vasari dira, en parlant des œuvres de son ami Michel-Ange, qu'elles permettent de rendre visibles les mouvements passionnés ou paisibles de l'âme. (Donation Dr. h. c. Robert Käppeli, Inv. Kä 205)

Woman's Head with Veil
third quarter of
the 4th century B.C.
marble, traces of painting
h. 31 cm

This original Greek marble head may have been part of a tomb with some figures sculpted in the round. It was originally adorned with a diadem and ear pendants of precious metal. Its source is unknown.
The young woman has her cloak pulled up over her wavy hair. In the collected tranquility of expression and austere womanliness of the head, we recognize the classical quality that we shall find again in Michelangelo 2000 years later. Vasari speaks of the body proportions in the works of his friend Michelangelo, through which "the passionate or tranquil emotions of the soul are made visible".
(Gift of Dr. h. c. Robert Käppeli, Inv. Kä 205)

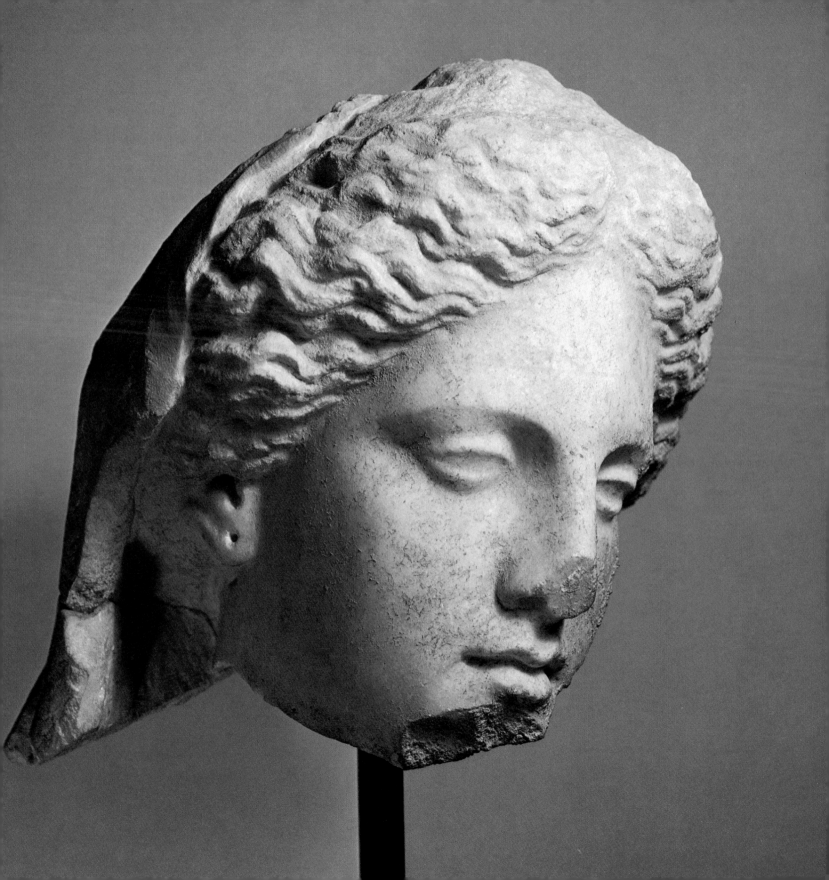

Knöchelspielerin
um 250 v. Chr.
griechische Werkstatt
bräunlicher Ton
weisser Überzug H. 11 cm

Die kleine Figur entspricht den Terrakotten «aus Tanagra», die nach dem ersten Fundort in Tanagra, Böotien, benannt wurden. Diese Tonfiguren wurden mit einem kreidigen Überzug weiss grundiert und nach dem Brand farbig bemalt. An manchen Figuren sind Reste der ursprünglichen Farbe erhalten.
Das kauernde Mädchen spielt ein seit der Zeit Homers beliebtes Spiel mit geworfenen Knöchelchen nach verschiedensten Regeln. Das Motiv wurde oft von Vasenmalern, Gemmen- und Münzschneidern dargestellt. Die Gestaltung unserer Knöchelspielerin geht über die Momentaufnahme einer Spielsituation hinaus. Die nur handgrosse Plastik zeigt bei jeder Drehung einen veränderten Bewegungsausdruck, immer aber bleibt die auf Dreiecken aufgebaute schwebende Gleichgewichtigkeit gewahrt. Die selbstvergessene Hingabe an ein Spiel kommt in gelöster Grazie zum Ausdruck.
(Schenkung Dr. Dr. h. c. Robert Käppeli, Inv. Kä 306)

La joueuse d'osselets
vers 250 av. J.-C.
atelier grec, terre cuite
recouverte d'un engobe surpeint
h. 11 cm

Cette petite figure en terre cuite est apparentée à celles dite « de Tanagra », d'après le nom du lieu où l'on découvrit les premières statuettes de ce type, Tanagra en Béotie. Les figurines recouvertes d'un engobe crayeux blanc étaient peintes après la cuisson. Certaines d'entre elles portent encore des traces de la peinture originale. La jeune fille accroupie semble jouer à un jeu très ancien, en honneur chez les Grecs depuis le temps d'Homère: elle jette des osselets. Ce motif fut fréquemment repris par les peintres de vases et les graveurs de médailles et de pierres précieuses. La position de la joueuse d'osselets du Musée est la représentation instantanée d'une situation particulière du jeu. Lorsqu'on fait tourner la figurine à peine grande comme la main sur elle-même, la modification de son apparence suggère des changements d'attitude; l'équilibre de la composition reposant sur une combinaison de triangles mobiles demeure cependant conservé. L'oubli de soi-même dans le jeu est exprimé par une grâce détendue.
(Donation Dr. h. c. Robert Käppeli, Inv. Kä 306)

Woman Playing Knucklebones
about 250 B.C.
Greek, brownish clay
white ground h. 11 cm

This small figure corresponds to the terracottas ''from Tanagra'', which were named after the place where they were first found: Tanagra in Boeotia. These clay figures were primed with a chalky white ground and then painted in colour. Some of the figures still show traces of the original paint.
The squatting girl is playing a game, popular since Homer's time, using small bones that are thrown according to various rules. The motif was often painted on vases, carved in gems and struck on coins. The artist does more than capture the moment of playing. From every perspective this small figurine presents a new aspect of movement while retaining the suspended balance built up on triangles. Total absorption in a game is expressed here with relaxed grace.
(Gift of Dr. h. c. Robert Käppeli, Inv. Kä 306)

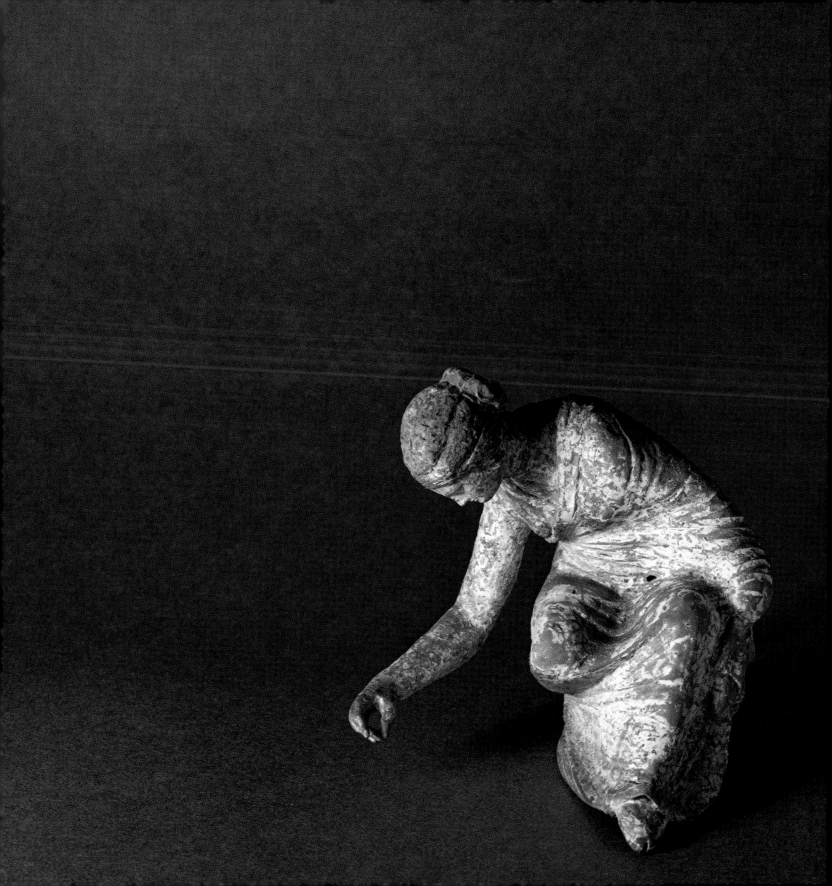

Herakles
2. Jahrhundert v. Chr.
Kopffragment eines Kultbildes
Kolossalformat, Inselmarmor
H. 35 cm

Der Kolossalkopf gehörte vermutlich zu einem Kultbild des Herakles, das nahezu 4 m hoch gewesen sein muss. Eine Besonderheit der Skulptur ist, dass die Mundspalte — wie bei einer Maske — offensteht und die Mundhöhle sich nach hinten trichterförmig erweitert. Obwohl es sich nicht um eine Maske handelt, könnte es sein, dass der Priester stellvertretend für seinen Gott durch den Herakleskopf zur Kultgemeinde gesprochen hat.
Kein subjektives Gefühl, kein denkerisches Grübeln scheinen die grossen Flächen dieses Gesichtes zu beunruhigen.
(Schenkung Dr. Dr. h. c. Robert Käppeli, Inv. Kä 203)

Héraclès
IIᵉ siècle av. J.-C.
fragment de la tête d'une statue
colossale, marbre des îles
h. 35 cm

On suppose que cette tête colossale appartenait à une statue cultuelle d'Héraclès, mesurant près de 4 m de haut. La fente entre les lèvres non jointes et l'élargissement en forme d'entonnoir de la cavité buccale font penser à un masque. Ces particularités permettent de supposer que le prêtre s'adressait à l'assemblée des fidèles au nom de son dieu en parlant à travers la bouche de la statue.
Aucun sentiment subjectif, aucune préoccupation mentale ne semblent déranger les grandes surfaces calmes de ce visage.
(Donation Dr. h. c. Robert Käppeli, Inv. Kä 203)

Heracles
2nd century B.C.
fragment of the head of a ritual
sculpture, more than life-sized
Greek island marble
h. 35 cm

This enormous head probably belonged to a ritual sculpture of Heracles that must have been 4 m high. A special feature of the sculpture is that the mouth is open, as in a mask, and the oral cavity widens funnel-like towards the back. Although this is not a mask, the priest, as a representative of his god, may have spoken to his congregation through this head of Heracles.
Neither subjective emotions nor ponderous meditation seem to disturb the large surfaces of this face.
(Gift of Dr. h. c. Robert Käppeli, Inv. Kä 203)

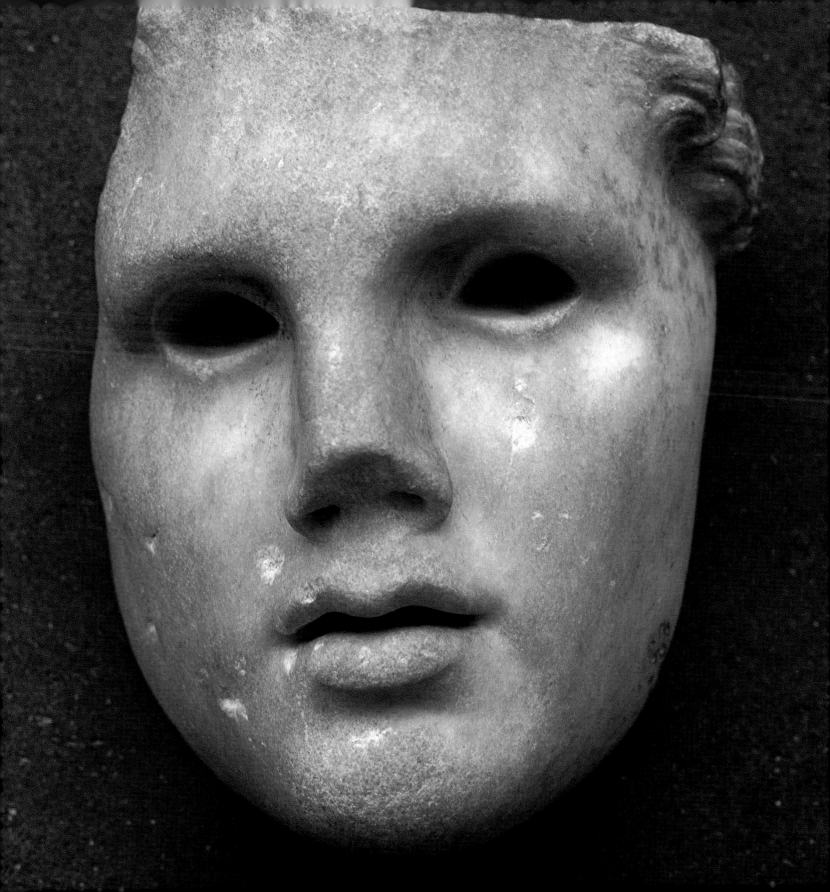

Maultierkopf
um 200 v. Chr.
evtl. grossgriechisch
Bronze
Kopflänge 6 cm

Der durchgeformte Kopf des Maultiers gehört als Seitenwange zu einem Bett. Das Museum besitzt sowohl das Pendant als auch weitere Teile des Bettes, das vermutlich bei Trinkgelagen benutzt wurde. Ein wenn auch verschieden gestalteter Kopfteil kommt beim Lager der Kreusa auf dem Medea-Sarkophag vor (Seite 108).
Der Realismus des hellenistischen Formgefühls jener Epoche steigerte den dekorativen Bestandteil eines Möbels zur ausdrucksvollen Plastik. Dass nahezu grossplastische Ansätze enthalten sind, zeigt sich in der doppelten Vergrösserung unserer Abbildung.
(Ankauf, Inv. BS 503)

Tête de mulet
vers 200 av. J.-C.
Grande-Grèce [?]
bronze
longueur de la tête 6 cm

La tête de mulet, travaillée dans tous ses détails, appartenait au montant latéral d'un lit. Le Musée possède son pendant ainsi que d'autres parties de ce meuble; de telles couches servaient lors des banquets. Le lit de Creusa sur le sarcophage de Médée (p. 108) est aussi orné d'un animal.
Le sens hellénistique pour le réalisme des formes éleva un constituant décoratif mobilier au rang de sculpture expressive. L'agrandissement photographique ci-contre permet de constater la présence, dans ce petit objet, de formes apparentées à celles de la statuaire monumentale.
(Achat, Inv. BS 503)

Head of a Mule
about 200 B.C.
possibly from southern Italy or Sicily
bronze
length of the head 6 cm

This carefully formed head of a mule belongs to a side section of the frame of a bed. The museum possesses its counterpart and other parts of the bed, which was presumably used during banquets. The head of a different animal can be seen on Creusa's bed on the Medea sarcophagus (page 108).
The realism of the Hellenistic feeling for style of that period makes this decorative part of a piece of furniture into an expressive sculpture. The disposition towards large-scale sculpture can be seen in our enlargement.
(Purchase, Inv. BS 503)

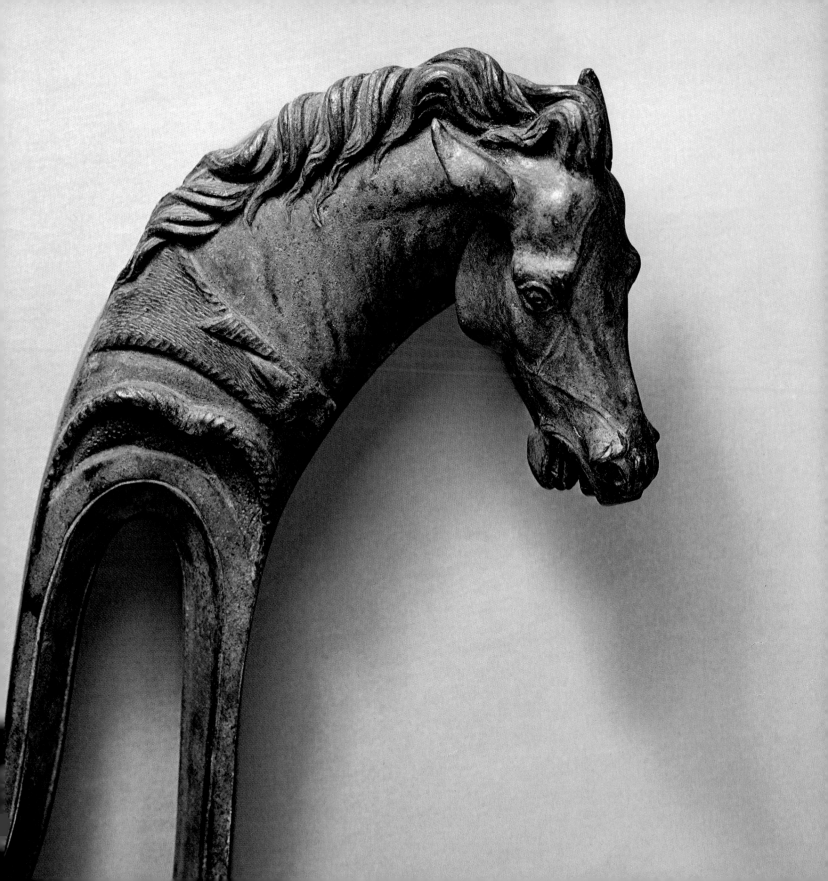

Medea-Sarkophag
um 190 n. Chr.
Marmorrelief aus der römischen
Kaiserzeit
H. 65 L. 217 cm
Ausschnitt

Die römische Sammlung des Museums ist klein und beschränkt sich auf besonders qualitätvolle Stücke, zu denen in erster Linie der Medea-Sarkophag gehört.
Die Dramatik eines grauenvollen Geschehens ist aus der Dynamik der Komposition mit den von Gewändern umflatterten Figuren direkt erfassbar. Es geht um die unheilvolle Geschichte der Medea, die aus Rache an ihrem Gatten Jason ihre eigenen Kinder und ihre Nebenbuhlerin umbringt. In dichten Szenen läuft das Geschehen wie in filmischen Sequenzen über die Frontseite des Sarkophags. In unserm Ausschnitt erfährt die Erzählung ihr heftigstes Crescendo: Die Rivalin Kreusa stirbt qualvoll durch die Zauberkünste der Medea. Machtlos müssen der Vater links und die klagenden Diener zusehen. Die Marmorbearbeitung des Reliefs ist meisterhaft. Alle einzelnen Formbewegungen bis in die tiefen Höhlungen hinein sind in das emotionale Pathos einbezogen.
(Ankauf, Inv. BS 203)

Le sarcophage de Médée
vers 190 ap. J.-C.
relief en marbre
période de l'Empire romain
h. 65 l. 217 cm
détail

La collection d'art romain du Musée est limitée mais comprend des pièces d'excellente qualité, dont en premier lieu le sarcophage portant les scènes illustrant le mythe de Médée. La dynamique de la composition et les figures échevelées avec leurs vêtements voltigeants, permettent de saisir directement le tragique d'un événement horrible. Le relief est situé sur la face antérieure du sarcophage. En scènes serrées, défilant à la manière des séquences d'un film, la frise conte l'histoire malheureuse de Médée qui tua sa rivale et ses propres enfants pour se venger de Jason, son époux. Dans ce détail, la narration atteint son point crucial: Creusa, la rivale, meurt victime des tourments que lui infligent les pouvoirs magiques de Médée. Le père, à gauche, et les serviteurs assistent impuissants à la scène. La qualité de la sculpture du relief est magistrale. Tous les détails formels, et ce jusque dans les creux profonds, participent au mouvement et au pathos émotionnel.
(Achat, Inv. BS 203)

Medea Sarcophagus
about 190 A. D.
Roman marble relief
h. 65 l. 217 cm
detail

The museum's Roman collection is small and limited to objects of particular quality, one of the prime examples of which the Medea sarcophagus is.
The horror of the scene is evident in the dynamic quality of the composition: the figures with their robes fluttering around them. Depicted is the ominous story of Medea, who, to take revenge on her husband Jason, murdered her rival and her own children. The scenes follow one another across the front of the sarcophagus as in a film. Our detail shows the climax of the story: through Medea's sorcery, her rival Creusa dies a painful death. The father (on the left) and the lamenting servants are looking on helplessly. The treatment of the marble of this relief is masterly. The emotional pathos can be felt in every single movement and form to the very depths of the hollows.
(Purchase, Inv. BS 203)

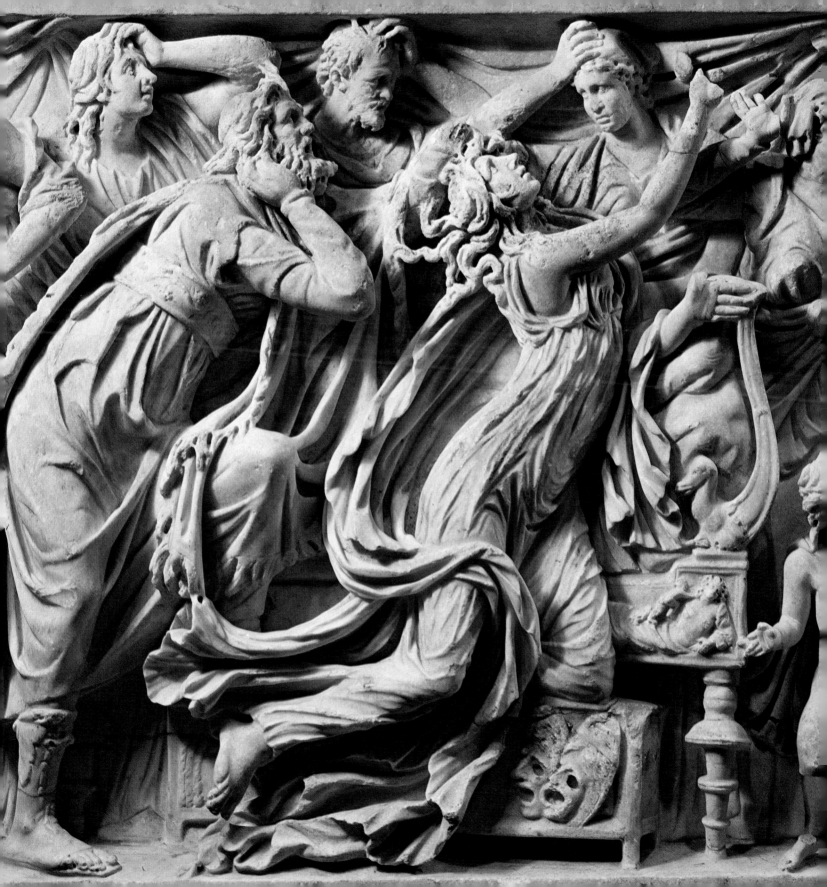

Etruskische Dreifußschale
um 700 v. Chr.
Etrurien
Bronze H. 18,5 cm
Durchmesser der Schale
26,5 cm

Das bronzene Kultgerät diente als «Thymiaterion» zur Darbringung von Räucheropfern. Es besteht aus einer breitrandigen Schale auf drei mit Reiterfiguren geschmückten Füssen. Zur Besonderheit des Objektes gehört der getriebene und in Dreiecken durchbrochene Schalenrand.
Die auf einfachste Linearität gebrachten Figuren sind als Reiter mit kettchenartigen Zügeln gut erkennbar. Den Viertelkreisen unterhalb der Pferde sind kleine Enten eingefügt. Die linear verdünnten Körper der Reiter und Pferde werden zu Gestaltzeichen und scheinen der ausgespannten Schale wie durch Antennen eine besondere Bedeutung mitzuteilen.
(Schenkung Robert Hess, Inv. Hess 58)

Coupe-trépied étrusque
vers 700 av. J.-C.
Etrurie
bronze h. 18,5 cm
diamètre de la coupe 26,5 cm

On brûlait rituellement de l'encens dans le creux central de cet objet, qui était utilisé comme un «thymiaterion».
Le bord de la coupe est martelé et percé de trous triangulaires très décoratifs. Les trois pieds comportent des figures réduites à leur plus simple expression linéaire: on reconnaît des cavaliers retenant leurs montures avec des rênes en forme de chaînettes; des canards sont insérés dans les secteurs déterminés par des arcs de cercle en-dessous des chevaux. Les lignes amincies des corps des cavaliers et des chevaux deviennent des signes formels semblant communiquer quelque signification particulière à la coupe étalée.
(Don de Robert Hess, Inv. Hess 58)

Etruscan Tripod-dish
about 700 B.C.
Etruria
bronze h. 18.5 cm
diameter of dish 26.5 cm

This ritual object made of bronze served as a "thymiaterion" for making incense offerings. It is composed of a wide-rimmed dish on three feet which are decorated with figures of riders. One of the special features of this piece is the embossed rim, perforated with triangles.
In their linear simplicity, the figures are immediately recognizable as riders with chain-like reins. The quarter-circles under the horses have small ducks in them. The attenuated bodies of both riders and horses become symbolic forms and seem to invest the dish with special significance.
(Gift of Robert Hess, Inv. Hess 58)

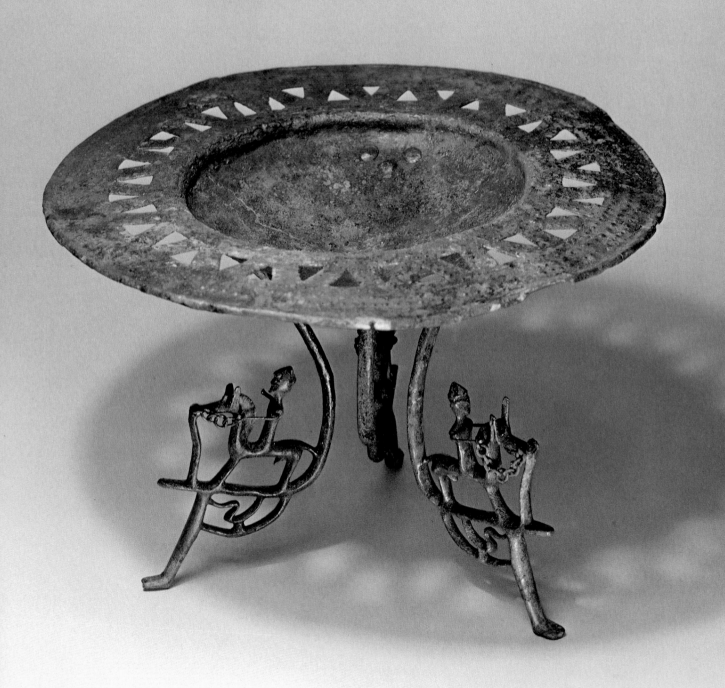

Reliefpithos
Mitte 7. Jahrhundert v. Chr.
gebrannter Ton
H. 153 cm

Die mannshohe, frei stehende Amphora konnte als Vorratsbehälter oder für Bestattungen verwendet werden. Sie ist, im Gegensatz zu den auf der Scheibe gedrehten Vasen, aus Tonschichten aufgebaut. Die Relieffiguren wurden aus Matrizen aufgepresst. Ursprünglich war das Gefäss bis zum Ansatz der Ornamente im Boden versenkt. Der Herkunftsort dürfte die Insel Tenos gewesen sein, wo es eine Werkstatt für derartige Reliefpithoi gab.
Das nach Gattung und Qualität hervorragende Gefäss trägt am Hals die früheste bekannte Darstellung der Geschichte vom Ariadnefaden. Links oben ist die ein Schnürlein — als Ritzlinie — festhaltende Ariadne zu erkennen. An dieser Schnur führt sie Theseus und seine Gefährten aus dem Labyrinth des menschenfressenden Minotaurus. Das Thema blieb durch bald drei Jahrtausende lebendig. Wie feierlich und gross der Mythos am Ursprung seiner Gestaltwerdung erlebt wurde, zeigen die klar modellierten Figuren in der Gemessenheit ihrer prozessionshaften Abfolge.
(Schenkung Ciba AG, Inv. BS 617)

Pithos à reliefs
milieu du VIIᵉ siècle av. J.-C.
terre cuite
h. 153 cm

Cette amphore imposante — elle est presque aussi grande qu'un homme — pouvait être utilisée soit comme récipient à provisions, soit comme urne funéraire. Elle est montée au colombin, à la différence des vases faits sur le tour. A l'origine, ce récipient était enterré jusqu'à la limite inférieure des décorations. Cette amphore pourrait provenir de l'île de Tenos, où se trouvaient des ateliers spécialisés dans la fabrication de tels Pithoï à reliefs. Les figures modelées avec précision sont pressées au moule puis appliquées sur le vase en terre crue.
Le récipient, intéressant tant par la qualité de sa facture que par son genre, porte sur son col la représentation la plus ancienne connue de l'histoire du fil d'Ariane. En haut à gauche, on reconnaît Ariane tenant le fil — une ligne gravée dans l'argile — à l'aide duquel elle dirige Thésée et ses compagnons hors du labyrinthe du Minotaure mangeur d'hommes. Le thème survit depuis bientôt trois millénaires. Les figures aux mouvements mesurés, disposées en procession, montrent combien ce mythe était ressenti avec sérieux et solennité.
(Don de la Ciba S.A., Inv. BS 617)

Relief Pithos
mid-7th century B.C.
fired clay
h. 153 cm

This free-standing amphora is nearly as tall as a man; it may have been used for storing provisions or for burials. As opposed to vases made on the potter's wheel, it was made of layers of clay. Originally the container was buried in the ground up to the place where the ornamentation begins. The piece is probably from the island of Tenos, where there was a workshop for this kind of relief pithos.
At the neck of the vessel, outstanding both as to genre and quality, there is one of the earliest known representations of the story of Ariadne's thread. At the top left, Ariadne can be recognized holding a fine thread (scratched into the surface), with which to lead Theseus and his companions out of the man-eating Minotaur's labyrinth. This theme has survived for nearly three thousand years. How solemn and grand an effect this myth must have had at the time of its birth is shown by the clearly modelled figures, impressed with dies, in their measured movements and procession-like arrangement.
(Gift of Ciba Inc., Inv. BS 617)

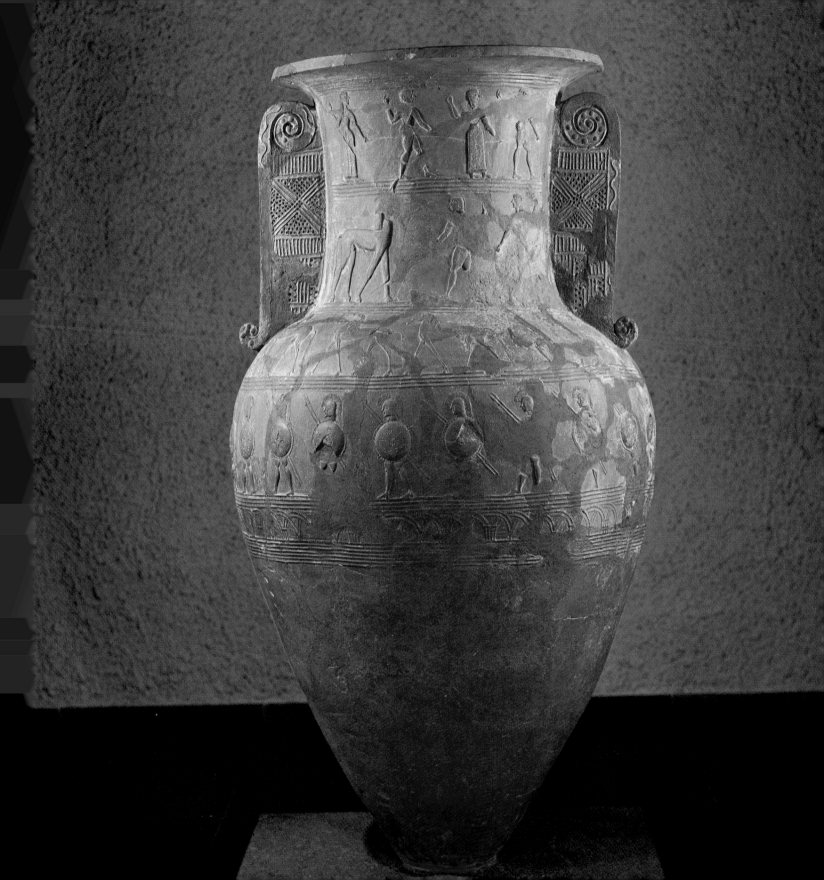

Archaische Vasen
6. Jahrhundert v. Chr.
Stangenhenkelkrater, korinthisch:
590/80 v. Chr., H. 39,5 cm
Äolischer Dinos: 600 v. Chr.
H. 26,5, äusserer Durchmesser
34,5 cm
Halsamphora, chalkidisch:
530/20 v. Chr., H. 37,3 cm
Im Hintergrund:
Reliefpithos (Seite 112)

Vases archaïques
VI^e siècle av. J.-C.
Cratère à colonnettes corinthien:
590/80 av. J.-C., h. 39,5 cm
Dinos éolien: 600 av. J.-C.
h. 26,5, diamètre ext. 34,5 cm
Amphore chalcidienne:
530/20 av. J.-C., h. 37,3 cm
A l'arrière-plan:
Pithos à reliefs (page 112)

Archaic Vases
6th century B.C.
Corinthian column krater:
590/80 B.C., h. 39.5 cm
Aeolian "Dinos": 600 B.C.
h. 26.5, outside diameter
34.5 cm
Chalcidian neck amphora:
530/20 B.C., h. 37.3 cm
In the background:
relief pithos (page 112)

Zu den ausdrucksstärksten und kräftigsten Schöpfungen griechischer Kunsthandwerker gehören die Gefässe des 6. Jahrhunderts v. Chr. Drei Vasen aus dieser Epoche sind im Museum frei auf einem Tisch aufgestellt. Sie stammen aus verschiedenen griechischen Werkstätten und Gegenden. Auf dem grossen Mischgefäss links (Stangenhenkel- oder Kolonettenkrater) sind in gestufter Farbigkeit über einem Tierfries prachtvoll gerüstete Krieger zu sehen, die in die Schlacht ziehen. Auf dem henkellosen Kessel in der Mitte — einem «Dinos» aus dem äolischen Gebiet — sind die Tiere in eine geometrische Ordnung gefügt, ohne dass die Dynamik der Körperbewegung verlorengeht. Die rottonige Amphora rechts ist von einem saftig sinnlichen Tanz umwirbelt. Mänaden und geile Silene wiegen und drehen sich in wilden Rhythmen. Die Gefässe und das spezielle Bildgeschehen scheinen sich gegenseitig zu bedingen.
(Schenkungen Dr. h. c. A. Moretti und Dr. R. Käppeli, BS 451, BS 452, Kä 417)

Les vases du VI^e siècle comptent parmi les créations les plus expressives des artisans grecs. Au Musée, on peut en admirer trois exemples, posés directement sur une table. Ils proviennent de diverses régions de la Grèce.
Le grand récipient à mélange de gauche est orné de guerriers magnifiques en route pour le combat; les figures sont peintes en coloris dégradés au-dessus d'une frise d'animaux. Sur le récipient central — un «dinos» éolien — le cortège des animaux et les ornements forment un ordre géométrique qui ne détruit pas la dynamique des mouvements des corps. L'amphore en terre cuite de droite porte la représentation d'une danse très sensuelle: des ménades et des silènes exubérants se balançant et tournant sur eux-mêmes en une ronde sauvage. Formes des récipients et modes des représentations semblent se conditionner mutuellement.
(Dons des Dr. h. c. A. Moretti et R. Käppeli, BS 451, BS 452, Kä 417)

Vessels from the 6th century B.C. number among the most expressive and vigorous creations made by Greek craftsmen. At the museum three vases from this period are exhibited on a table, not behind glass. They come from various Greek workshops and regions. On the large mixing vessel on the left (column krater) warriors going into battle are represented in gradated colours above an animal frieze. On the large bowl in the middle — an Aeolian "Dinos" — the animals are arranged geometrically without their movements losing vitality. The red clay amphora on the right is encircled by a turbulent, sensual dance. Maenads and lewd sileni sway and turn in wild rhythms. The vessels and the pictorial representations seem to be mutually determining.
(Gifts of Dr. h. c. A. Moretti and R. Käppeli, BS 451, BS 452, Kä 417)

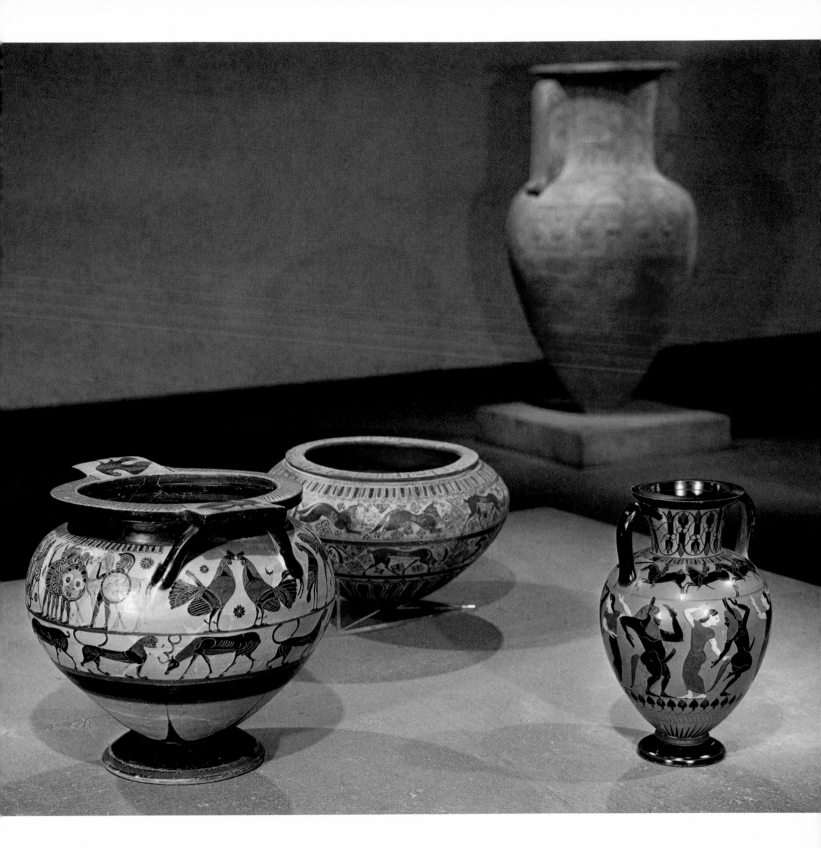

Attische Bauchamphora
um 540 v. Chr.
Amasismaler
gebrannter Ton, schwarzfigurig
H. 32,5 cm

Der Amasismaler — das heisst der Maler, der die Vasen des Töpfers Amasis bemalte — hatte eine Vorliebe für die Zeichnung kräftig gebauter Gestalten.
Krieger versammeln sich um einen sitzenden Herrscher. Sie tragen zum Teil dunkelrote Stirnbänder und prächtige Mäntel mit dunkelroten Streifen. Die Szene ist in ihrem präzisen Inhalt nicht zu deuten. Sichtbar wird aber aus der Haltung ein Gespräch disputierender Männer, das trotz einer gewissen Geziertheit der Figuren Intimität und Lebhaftigkeit verrät. Man denkt an die so gern verwendete direkte Rede bei Homer und die wortreichen Diskussionen jener Helden.
Die wie ein Versmass gegliederte Figurenkomposition passt sich der Kurve des Gefässes vollendet ein.
(Sammlung Ludwig)

Amphore attique
vers 540 av. J.-C.
peintre d'Amasis
terre cuite à figures noires
h. 32,5 cm

Le peintre d'Amasis — c'est-à-dire le peintre qui peignait les vases du potier Amasis — avait une prédilection pour les figures à la fois graciles et athlétiques.
Des guerriers sont rassemblés autour d'un souverain assis. Ils portent des bandeaux frontaux et, pour certains, de somptueux manteaux à bordures rouge foncé. La scène ne peut pas être interprétée avec précision. Les attitudes suggèrent cependant une discussion vive et animée entre hommes. Malgré une certaine affectation des figures, on pense au discours direct préconisé par Homère et aux joutes éloquentes des héros des aèdes de ce temps-là.
La composition, avec ses figures disposées régulièrement les unes à côté des autres, fait penser à l'organisation métrique poétique; elle s'adapte parfaitement à la courbure du récipient.
(Collection Ludwig)

Attic Amphora
about 540 B.C.
Amasis Painter
fired clay, black-figured
h. 32.5 cm

The Amasis Painter — that is, the painter who painted the potter Amasis' vases — was particularly fond of drawing robust figures.
Warriors are assembled around a seated ruler. Some of them are wearing dark red fillets and beautiful cloaks with dark red stripes. The exact contents of the scene cannot be determined. But the men's bearing clearly indicates that they are having a discussion which is intimate and lively in spite of the fact that the figures are somewhat mannered. One is reminded of Homer's frequent use of direct speech and of his heroes' voluble discussions.
The composition of the figures — one is almost tempted to interpret it metrically — conforms completely to the curve of the vase.
(Collection Ludwig)

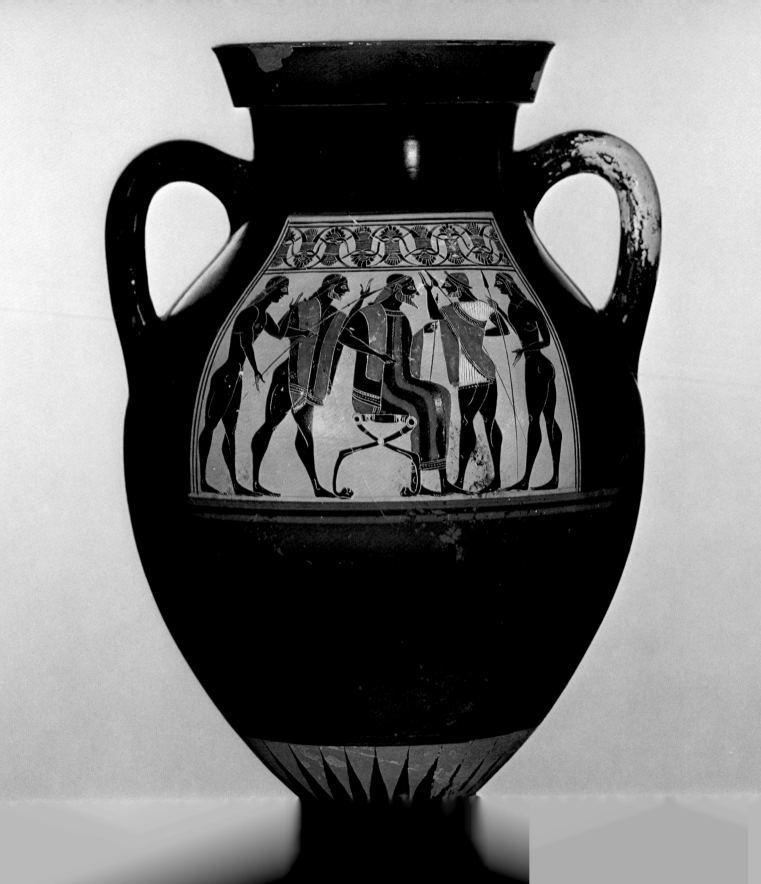

Teller des Malers Psiax
um 520/10 v. Chr.
attisch, gebrannter Ton
mit weissem Überzug
schwarzfigurig
Durchmesser 21,5 cm

Der tanzende Zecher in ionischer Tracht könnte Anakreon sein, der kleinasiatische Dichter von Liebes- und Trinkliedern aus dem 6. Jahrhundert v. Chr. Zur Entstehungszeit dieses Tellers lebte er als hochgeehrter Gast am Peisistratidenhof in Athen. Ihm spielt eine Aulosbläserin zum Tanz auf. Links an der «Wand» hängt das Futteral der Musikantin, in dem sie die Aulosrohre und Mundstücke aufbewahrte und transportierte.
Der musikalische Schwung des Tanzenden wird durch die Statik der Aulosbläserin noch gesteigert. Das Kreisrund des Tellers wurde bewusst als Kompositionselement verwendet. Die langgezogene Sonderform der Leier erscheint als vibrierende Diagonale. Die Eleganz des Tänzers reicht von der eine Trinkschale balancierenden Hand bis zu der die Kreislinie leicht überschneidenden Fußspitze.
(Schenkung Dr. Dr. h. c. Robert Käppeli, Inv. Kä 421)

L'assiette du peintre Psiax
vers 520/10 av. J.-C.
Attique, terre cuite à fond blanc
et figures noires
diamètre 21,5 cm

Le buveur dansant, en costume ionien, pourrait être Anacréon. Ce poète d'Asie Mineure vécut au VIe siècle. Il composa des chants célébrant l'amour et la boisson. Lorsque fut dessinée cette assiette, il était l'hôte révéré de la cour des fils de Pisistrate, à Athènes.
Une aulète lui joue un air de danse. A gauche, suspendu au «mur», l'étui dans lequel la musicienne gardait et transportait les tubes et l'embouchure de son instrument. L'élan musical du danseur est souligné par la statique de la joueuse d'aulos. La forme circulaire de l'assiette a été consciemment utilisée comme élément compositionnel. La forme spéciale et allongée de la lyre crée une diagonale vibrante. L'élégance du danseur s'étend sans faille de la main tenant une coupe en équilibre à la pointe du pied chevauchant le pourtour circulaire.
(Donation Dr. h. c. Robert Käppeli, Inv. Kä 421)

Plate by the Painter Psiax
about 520/10 B.C.
Attic, fired clay with white
ground, black-figured
diameter 21.5 cm

The dancing reveller in Ionian dress may be Anacreon, the 6th century B. C. poet from Asia Minor, who composed drinking and love songs. When this plate was made, he was living at the court of the sons of Peisistratus as an honoured guest.
A woman is playing the aulos for him to dance to. On the "wall" (left) hangs the case for the instrument, in which she keeps and transports the aulos pipes and mouthpieces.
The dancer's musical momentum is heightened by the static quality of the aulos player. The roundness of the plate is consciously used as a compositional element. The special, elongated form of the lyre appears as a vibrating diagonal. The dancer's elegance reaches from his hand, balancing a drinking bowl, to the tips of his toes, extending very slightly past the circular line.
(Gift of Dr. h. c. Robert Käppeli, Inv. Kä 421)

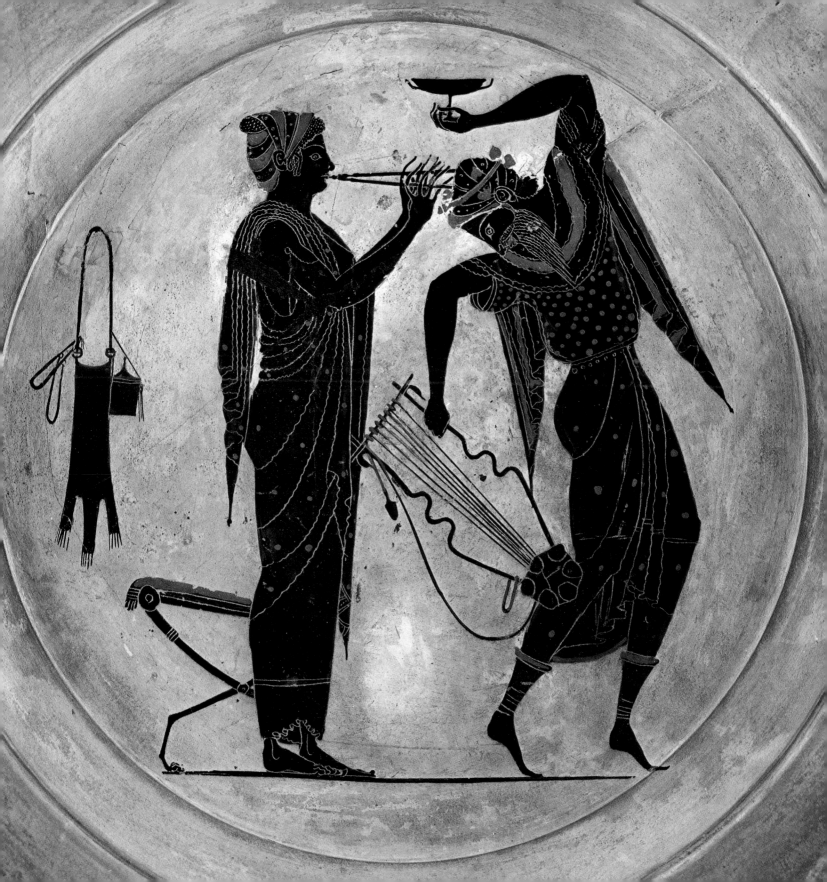

Athena des Berliner Malers
um 490/80 v. Chr.
attische Bauchamphora
gebrannter Ton, rotfigurig
Höhe (mit Deckel) 79 cm
Ausschnitt

Die fast ohne Defekte und mit dem dazugehörenden Deckel erhaltene Amphora zählt zu den Spitzenstücken attischer Vasenmalerei überhaupt. Sie wird dem «Berliner Maler» zugeschrieben, in unserer Zeit so benannt nach einem von ihm bemalten und im Berliner Antikenmuseum aufgestellten Gefäss. Der Berliner Maler ist ein Meister der Linienführung und der exakten Ausarbeitung von Details.
Unsere Amphora ist in derselben Zeit entstanden wie das Arztrelief (Seite 92), bleibt aber dem eben vergangenen Stil später Archaik mehr verhaftet. Denn für die Darstellung der Stadtgöttin Athena mochte der Ausdruck repräsentativer Feierlichkeit besonders gut passen. Die Weiblichkeit der Vertreterin des Geistes erhält durch den Dreiklang des grossen Schildes, des Helmbusches und der königlichen Krug-Geste etwas Machtvolles. Diese Geste gilt Athenas Schützling Herakles, der ihr auf der anderen Seite der Amphora sein Trinkgefäss hinhält.
(Schenkung Ciba AG, Inv. Kä 418)

L'Athéna du «peintre de Berlin»
vers 490/80 av. J.-C.
Attique, amphore
terre cuite à figures rouges
hauteur (avec couvercle) 79 cm
détail

L'amphore exceptionnellement bien conservée possède encore son couvercle original; elle est un des chefs-d'œuvre de l'art pictural de l'Attique. On l'attribue au peintre dit «de Berlin» à cause d'une autre amphore peinte par lui et exposée actuellement au Musée des Antiquités classiques de Berlin. Ce peintre est un maître en ce qui concerne la conduite des lignes et l'élaboration exacte des détails.
L'amphore bâloise est contemporaine du relief du médecin (p. 92), mais comporte plus de caractères archaïques tardifs que ce dernier. L'expression de solennité représentative propre au style archaïque devait être particulièrement bien adaptée à la représentation de la déesse de la cité, à Pallas Athéna. A la féminité bien marquée de la déesse de la sagesse s'ajoute une expression de puissance due au triple accord composé du grand bouclier, du panache et du geste royal avec la cruche. Ce geste est dirigé vers le protégé d'Athéna représenté sur l'autre face de l'amphore: Héraclès, qui tend sa coupe à boire vers la déesse.
(Don Ciba S.A., Inv. Kä 418)

The Berlin Painter's Athena
about 490/80 B.C.
Attic amphora
fired clay red-figured
height (with lid) 79 cm
detail

This amphora, preserved in nearly perfect condition with its lid, is a masterpiece of Attic vase painting. It is attributed to the ''Berlin Painter'', called by this name today after a vessel painted by him that stands in the Berlin Museum of Ancient Art. The Berlin Painter is a master of form and detail.
The amphora pictured here was made during the same period as the grave relief of a Greek physician (page 92) but has stronger links to the preceding, late Archaic style, for a dignified manner was particularly well suited to the portrayal of Pallas Athena. The femininity of the goddess of wisdom is lent power by the combination of the large shield, the crest of her helmet and the regal gesture she is making with a jug. This gesture is directed towards Athena's protegé Heracles, who is holding a drinking vessel out to her on the other side of the amphora.
(Gift of Ciba Inc., Inv. Kä 418)

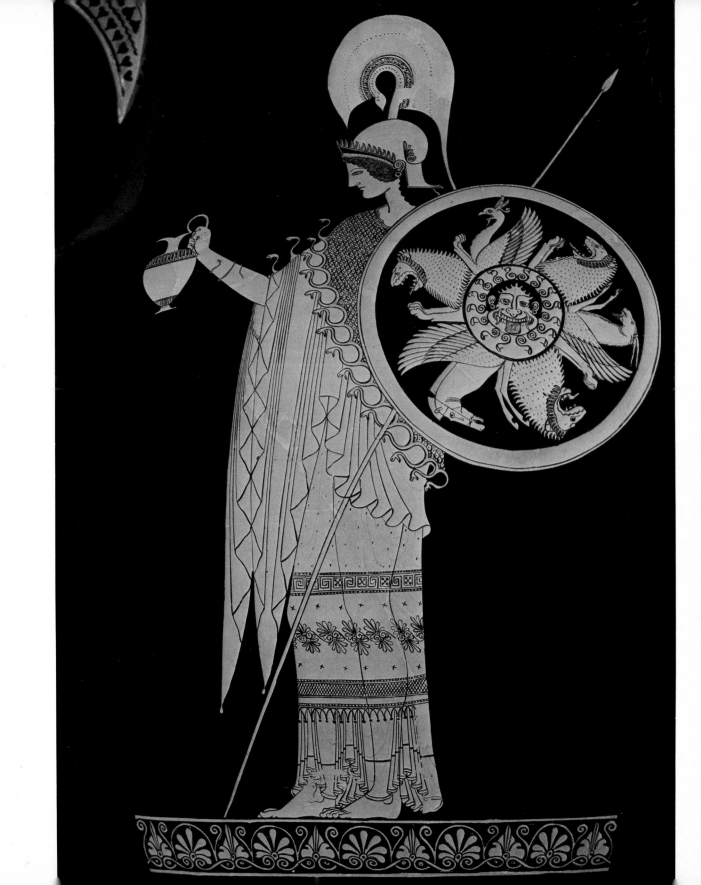

Attisch weissgrundige Lekythos
um 440 v. Chr.
Achilleusmaler
Ton mit weissem Überzug
H. 34 cm
Ausschnitt

Die schmalen Gefässe mit dem wie Kalk wirkenden Grund wurden mit Öl gefüllt und den Toten ins Grab mitgegeben. Auf diesen Lekythen werden oft Begegnungen zwischen Toten und Lebenden dargestellt, so auch auf unserer Vase. Versunken sitzt die Verstorbene, in der Hand hält sie ein Salbengefäss. Die junge Frau erhält durch die präzise Leichtigkeit der Linien und die feine Kolorierung eine stille Anmut.
(Schenkung Ceramica-Stiftung, Inv. BS 454)

Lécythe attique à fond blanc
vers 440 av. J.-C.
peintre d'Achille
argile avec engobe blanc
h. 34 cm
détail

Ces récipients étroits étaient remplis d'huile et déposés auprès des morts. Ils portaient fréquemment la représentation de rencontres entre les morts et les vivants; le vase ci-contre, avec ses lignes sensibles peintes sur un fond pareil à de la chaux, en est un exemple. La morte assise est plongée dans ses pensées; elle tient un récipient de baume dans sa main. La légèreté précise des lignes et le fin coloriage donnent à la jeune femme une expression de grâce tranquille.
(Don de la Fondation Ceramica, Inv. BS 454)

Attic White Lekythos
about 440 B.C.
Achilleus Painter
clay with white ground
h. 34 cm
detail

Narrow vessels with a chalky ground were filled with oil and put in the tomb as grave furnishings. These lekythoi often had meetings of the living and the dead depicted on them, which is also the case with the vase pictured here. The deceased is sitting, engrossed in thought, holding an annointing vessel in her hand. The soft colouring and delicate precision of the lines lend the young woman serene grace.
(Gift of the Ceramica Foundation, Inv. BS 454)

Choenkanne
um 430 v. Chr.
Eretriamaler
attisch, gebrannter Ton
rotfigurig
H. 23 cm

Jeder erwachsene Athener besass ein derartiges Gefäss. Die Form ist typisch für die am Choenfest — einem Athener Dionysosfest im Frühling — verwendeten Weinkannen. Dem dionysischen Anlass entspricht die Darstellung: Eine Mänade hält tändelnd einen Efeuzweig in der linken Hand, lockend und abwehrend zugleich gegenüber dem halb ängstlichen, halb begehrlich zum Sprung bereiten Satyr. Es ist erstaunlich, wieviel psychologisches Spiel die beiden kleinen Figuren aus der Bewegung ihrer Körper verraten. Die breite Fläche zwischen den Akteuren erscheint nicht als Leere, sondern als von erotischer Spannung geladener Raum.
(Ankauf, Inv. BS 407)

Vase de la fête des Choés
vers 430 av. J.-C.
peintre d'Erétrie
Attique, terre cuite
à figures rouges
h. 23 cm

Chaque Athénien adulte possédait un récipient semblable. Cette œnochoé de forme typique était destinée à contenir le vin de la fête printanière dédiée à Dionysos. Le thème de la représentation est lié à l'occasion dionysiaque particulière: une ménade assise, un rameau de lierre dans sa main gauche, tient en respect, par son attitude à la fois attirante et défensive, le satyre partagé entre l'appréhension et la convoitise, prêt à bondir, qui lui fait face. Les attitudes des deux petites figures sont étonnamment révélatrices du jeu psychologique. La large surface séparant les acteurs n'est pas un vide mais un espace chargé de tension érotique.
(Achat, Inv. BS 407)

Attic Jug (Oinochoe)
about 430 B.C.
Eretria Painter
Attic, fired clay
red-figured
h. 23 cm

Every adult Athenian possessed a vessel of this kind. The shape is typical of the wine jugs used at the Anthesteria festival — an Athenian, Dionysian festival in spring. The scene portrayed corresponds to the Dionysian event: a maenad flirtatiously holds a sprig of ivy in her left hand, tempting and at the same time refusing the half frightened, half lustful satyr, who is ready to pounce. It is amazing to see the psychological interplay revealed by these two small figures in the movements of their bodies. The space between the protagonists does not seem to be empty but charged with erotic tension.
(Purchase, Inv. BS 407)

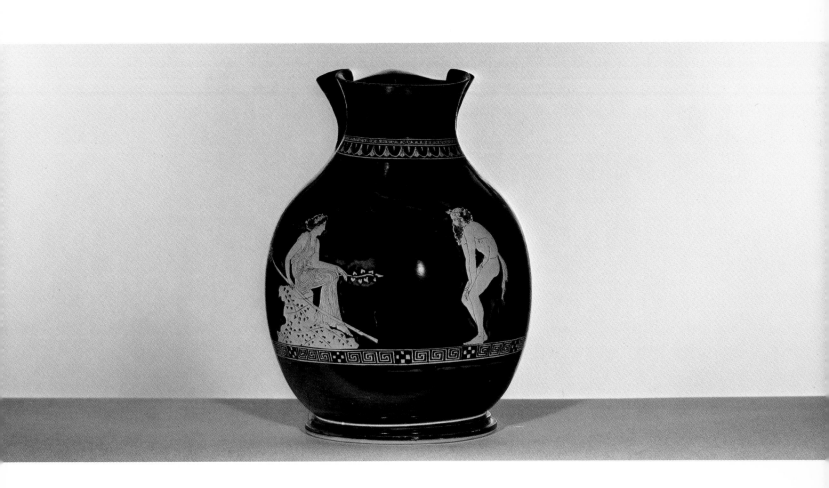

**Verschiedene Vasen
aus Apulien,** Süditalien
zweite Hälfte
des 4. Jahrhunderts v. Chr.
gebrannter Ton
Höhen etwa 120—145 cm

Die Kunst der griechischen Kolonien in Italien ist dadurch gekennzeichnet, dass sich Einflüsse des Mutterlandes mit der Tradition der einheimischen Bevölkerung mischten. Daraus formte sich im 4. Jahrhundert ein eigener, hochdekorativer Stil.
Die apulischen Gefässe haben kunstvolle, oft auch recht hochgezüchtete Formen, wie die zylindrische Amphora mit den geschweiften Henkeln am rechten Bildrand zeigt. Die Bemalung bedeckt in einer Mischung von Realität und Illusion fast die ganze Oberfläche.
Die Basler Sammlung apulischer Vasen besteht aus verschieden grossen Gefässen, die man den Toten in Gruppen in die Grabkammer mitgab. Die Präsentation im Antikenmuseum, von der ein Ausschnitt zu sehen ist, dürfte der ursprünglichen Anordnung auf Bänken, Tischen oder am Boden entsprechen.
(Leihgaben)

Divers vases d'Apulie
Italie méridionale
2e moitié du IVe siècle av. J.-C.
terre cuite
hauteurs de 120 à 145 cm env.

L'art des colonies grecques en Italie est une synthèse des influences de la métropole avec les traditions des populations locales. De cette combinaison naquit, au IVe siècle, un style propre très décoratif.
Les récipients d'Apulie, formés avec art, sont aussi souvent très chargés au point de vue ornemental. L'amphore de droite, avec ses anses cambrées en volutes, en est un exemple typique; le décor pictural mélangeant réalité et illusion recouvre la presque totalité de sa surface.
La collection bâloise de vases d'Apulie comprend des récipients de grandeurs très diverses; à l'origine, ils étaient groupés autour des morts sur des tables et des bancs ou à même le sol, dans les tombes. Au Musée des Antiquités classiques, la présentation tend à restituer la disposition originale de ces objets.
(Prêts)

Various Vases from Apulia
southern Italy
second half
of the 4th century B. C.
fired clay
heights about 120—145 cm

The art of the Greek colonies in Italy is marked by a mixture of the Greek influence with the traditions of the native inhabitants. In the 4th century, an individual, extremely decorative style resulted from this.
Apulian vessels have artful, often very sophisticated shapes, as the cylindrical amphora with curved handles (far right) shows. The painting, combining reality and illusion, covers nearly the whole surface.
The Basel collection of Apulian vases is made up of vessels of various sizes, which were used as grave furnishings. In all likelihood, the way they are presented at the Museum of Ancient Art approaches their original arrangement in the tomb on benches, tables or on the floor.
(On loan)

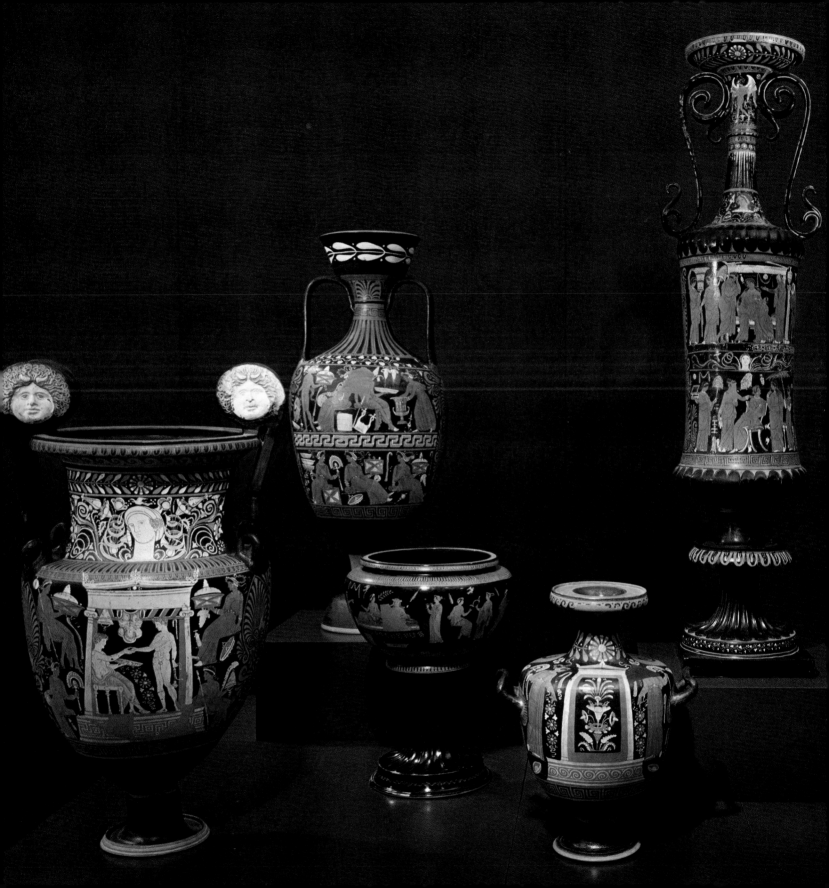

Apulischer Kelchkrater
um 340 v. Chr.
gebrannter Ton, bemalt
Höhe des ganzen Gefässes
47 cm
Ausschnitt

In unserm Ausschnitt ist die Vorderseite eines spätapulischen Mischgefässes zu sehen. Im Zentrum der poetischen Szene sind Dionysos und Ariadne. Dionysos ist nicht der stürmisch göttliche Liebhaber, wie man ihn aus der alten Sage kennt, als er die von Theseus Verlassene eroberte und tröstete. Lässig sitzt er hier, während Ariadne zu ihm tritt. Im Fluss der Linien zeigt der Künstler, wie Ariadne ihr leichtes Kleid rafft und mit erhobenem Arm einen kleinen zeltartigen Raum für sich und den Geliebten bildet. Dionysos wendet sich Ariadne zu und umarmt sie sanft. Ein Eros mit grossen, wie illuminierten Flügeln gibt der Szene mit einem funkelnden Kranz etwas Weihevolles. Die Gabe des Dionysos, den Wein, füllt ein Satyr aus einem Lederschlauch in ein Mischgefäss. Die Maske am Boden erinnert daran, dass Dionysos auch der Herr des Theaters ist.
(Ankauf, Inv. BS 468)

Cratère en calice d'Apulie
vers 340 av. J.-C.
terre cuite peinte
hauteur totale 47 cm
détail

Ce détail représente la face antérieure d'un vase à mélange apulien tardif. Au centre de la scène poétique, Dionysos et Ariane. Dionysos n'est pas l'amant impétueux des vieilles légendes, qui conquit et consola la fille de Minos abandonnée par Thésée. On le voit ici, assis nonchalamment, tandis qu'Ariane s'approche de lui. Avec des lignes sinueuses, l'artiste montre comment Ariane relève une partie de sa robe légère et, de son bras levé, ménage un petit abris en forme de tente pour l'aimé et pour elle. Dionysos se tourne vers Ariane et l'enlace tendrement. Un Eros à grandes ailes enluminées tenant une couronne scintillante donne un caractère solennel à la scène. A droite, un satyre apprête le présent dionysiaque en versant le vin d'une outre de cuir dans un cratère à mélange. Le masque, sur le sol, rappelle que Dionysos est aussi le maître du théâtre.
(Achat, Inv. BS 468)

Apulian Calyx Krater
about 340 B.C.
fired clay, painted
height of the whole vessel
47 cm
detail

This detail is from the front of a late Apulian mixing vessel. Dionysus and Ariadne are at the centre of this poetic scene. Here, comforting and seducing Ariadne, who has been left by Theseus, Dionysus is not the fiery divine lover of the old myths. He is seated casually as Ariadne approaches him. With the flow of the lines the artist shows how Ariadne gathers up her dress and with one arm raised makes a sort of tent for herself and her lover. Dionysus turns toward Ariadne, gently embracing her. An Eros with large wings that look as if they were illuminated holds a glittering wreath that gives the scene a solemn quality. A satyr is pouring wine, Dionysus' gift, from a leather wineskin into a mixing vessel. The mask on the ground is a reminder that Dionysus is also master of the theatre.
(Purchase, Inv. BS 468)

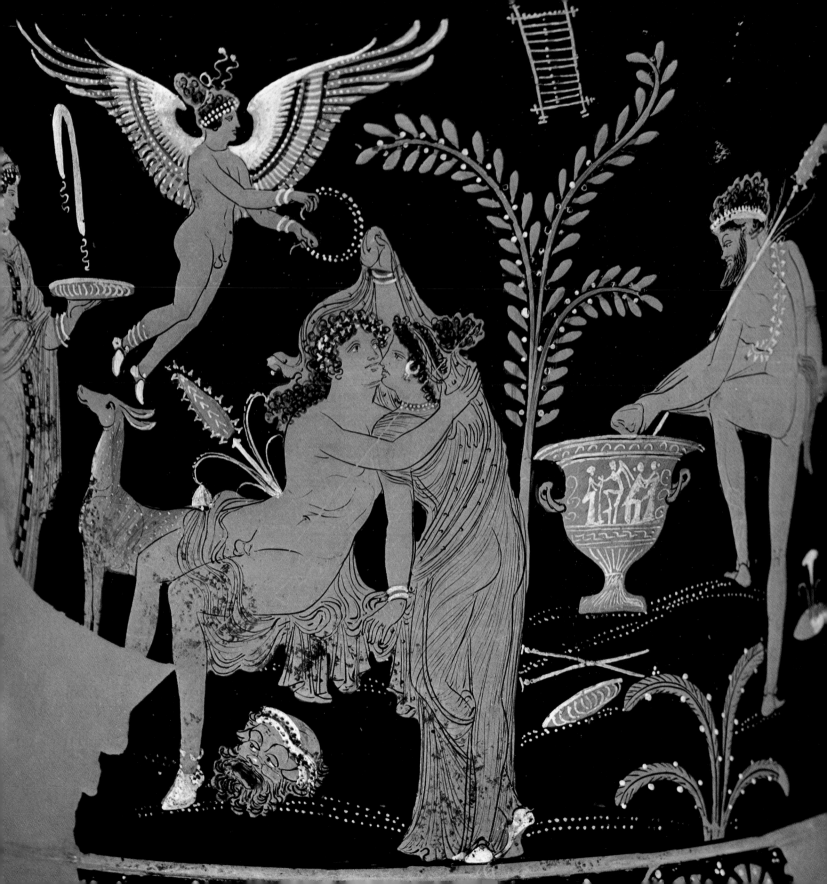

Historisches Museum

Musée historique

Historical Museum

Historisches Museum

«Der heutige Tag ist ein Ehren- und Freudentag, da der Blick sich aufthut in eine Zukunft des Museums, für deren Gedeihen die äusseren Bedingungen nunmehr aufs schönste gegeben sind.»
Der Satz wurde gesprochen am 21. April 1894 von Rudolf Wackernagel zur Eröffnung des Historischen Museums in Basel. Mit den «aufs schönste gegebenen äussern Bedingungen» ist die Barfüsserkirche gemeint, die seit jenem Tag — um nochmals Wackernagel zu zitieren — «durch einen nicht genug zu preisenden Beschluss und die Munificenz der Behörden, wie durch eine grossartige Bethätigung privater Kräfte zur Stätte des Historischen Museums» geworden ist.

Die Vielseitigkeit der alten Sammler

Nicht anders als das heutige Kunstmuseum basiert auch das Historische Museum auf den alten Sammlungen der beiden Basler Gelehrten Amerbach und Faesch, deren Interesse dem von Menschen — und oft auch von der Natur — Gestalteten im weitesten Sinn gehörte. Diese Vielseitigkeit in optischer und wissenschaftlicher Richtung kam den verschiedenen Basler Museen zugute.
Wie die Bilder, Handzeichnungen, Kupferstiche, Geräte, Schnitzereien, Münzen und Manuskripte der alten privaten Sammlungen in den Besitz der Öffentlichkeit gelangten, ist in der Einführung zum Kunstmuseum beschrieben. Diejenigen Bestände, die dem Historischen Museum als Grundstock dienten, waren in der sogenannten «Mittelalterlichen Sammlung» im Museum an der Augustinergasse, später in Nebenräumen des Münsters vereinigt. Im Laufe des 19. Jahrhunderts wurde diese «Mittelalterliche Sammlung» erweitert. So kamen aus staatlichem Besitz verschiedene Zuwendungen. Mit Erwerbungen wie dem Calanca-Altar, einigen Glasbildern und Möbeln wurden die sich abzeichnenden Sammlungsbereiche ausgebaut. Auch auf Geschenke privater Gönner war man angewiesen, oft gingen anfängliche Deposita später in den Besitz des Museums über. So erwähnt ein Jahresbericht aus dem Jahre 1894 einen Georg-Becher von 1600, der «in zuvorkommender Weise von seinen jetzigen Besitzern im Museum deponiert» worden sei. Und der Chronist vermerkt dazu mit deutlichem Hintersinn, dies sei «eine Art der Ausstellung, welche wir gerne auch noch weiteren Eigentümern von derartigen Kunstwerken anempfehlen möchten». Tatsächlich trafen auch immer wieder Geschenke von Privaten, Zünften und gemeinnützigen kulturellen Institutionen ein.
So ist es denn nicht verwunderlich, dass die Räume an der Augustinergasse und beim Münster zu eng wurden und man in die bereits erwähnte Barfüsserkirche umziehen musste, die seither eng mit der Geschichte des Museums verknüpft ist.

Die Barfüsserkirche

Die «barfüssigen» Brüder des Franziskus von Assisi sind die Begründer der Barfüsserkirche. «Sie erfüllten plötzlich die Welt», hiess es von ihnen im 13. Jahrhundert. 1231 kamen sie auch nach Basel und richteten sich

132

vorerst ausserhalb der Stadtmauern ein. 1250 wurde ihnen vom Bischof die Erlaubnis erteilt, sich in der Stadt am rechten Birsigufer niederzulassen. Drei Jahre später bezogen sie hier ihr Kloster, 1256 wurde die Kirche fertiggestellt.

Diese Kirche ist allerdings nicht identisch mit unserer heutigen Barfüsserkirche. Der erste Bau war etwas südlich der jetzigen Kirche gelegen, das wurde erst durch die Ausgrabungen dieses Jahrzehnts erwiesen. Mehrere Brände haben die ursprüngliche Kirche schon in der Zeit um 1300 grossenteils zerstört und die komplizierte Baugeschichte beeinflusst. Neubauten und Wiederherstellungsarbeiten haben bis 1400 das architektonische Gesicht der Kirche immer wieder verändert.

Der auf Einfachheit gerichteten Lebensauffassung der Bettelmönche entspricht der schlichte Innenraum ohne Querschiff, das Fehlen behauener Kapitelle. Um so eindrücklicher kommen die ausgewogenen Proportionen zur Geltung. An Höhe und Länge übertrifft die Barfüsserkirche sogar das Basler Münster. Jacob Burckhardt hat «die grossartige Perspektive des Innern» und den «Atemzug der Grösse» der Barfüsserkirche hervorgehoben.

Dem franziskanischen Gelübde der Armut mag die heutige Verwendung der Kirche als Aufbewahrungsort glanzvoller Kostbarkeiten vielleicht nicht ganz entsprechen. Die geistigen Voraussetzungen aber für ein stadtbaslerisches Museum dürften gerade an diesem Ort gegeben sein. Deshalb ein kurzer Blick auf einen geistesgeschichtlichen Zusammenhang. In den blutigen Wirren der Reformation gingen von der Barfüsserkirche kritisches Denken und Sinn für die neue Freiheit aus. Der Vorsteher des Klosters und sein Prediger nämlich kannten, ja verbreiteten sogar Luthers Schriften. Sie standen in Verbindung mit dem die evangelischen Bücher druckenden Froben. Ihnen war zu verdanken, dass sich 1528 der Konvent fast ganz auflöste und die Kirchensymbole ohne Gewalt weggeräumt und gerettet werden konnten. Nun hörten im Schiff der Kirche die Evangelischen bis 1782 die Wochenpredigten.

In der Barfüsserkirche wurden 1666 Bürgermeister Johann Rudolf Wettstein und 1705 der Mathematiker Jacob J. Bernoulli beerdigt. Dem Politiker und dem Wissenschafter galt gleichermassen Basels Wertschätzung. Ihre Epitaphe sind heute im Kreuzgang des Münsters zu besichtigen.

Obwohl das Schiff noch in Gebrauch war, wurde die Kirche als Baudenkmal immer weniger gewürdigt. Schon im 16. Jahrhundert diente der abgetrennte Chor als obrigkeitliche Fruchtschütte. 1794 vermietete man gar den gesamten Kirchenraum zur Lagerung von Waren. Am verhängnisvollsten aber erwies sich der Beschluss des Helvetischen Directoriums, im Kircheninnern eine Salzablage einzurichten. Die Wirkung von sechzehn Jahren Salzaufbewahrung war verheerend. Das Salz frass den Stein an, die Folgen reichen bis in unsere Gegenwart.

Der 1888 von der Basler Regierung gefasste Beschluss, die Barfüsserkir-

Die Kirche wird Warenlager

che dem Historischen Museum als Ausstellungsgebäude zur Verfügung zu stellen, rettete das Bauwerk knapp vor dem Abbruch. Eine erste Restaurierung machte die Kirche bezugsfähig. Allerdings wurden nicht alle vom Salzmagazin hinterlassenen Schäden beseitigt. Denn was man damals nicht bemerkt hatte, war, dass während der Lagerung Salz in der Erde versank. Durch Diffusion, vom geheizten Museum begünstigt, stieg von den bis 300 Tonnen geschätzten Salzrückständen ein beträchtlicher Teil in die Sandsteinpfeiler und sogar ins Fassadenmauerwerk. Allmählich wurde das Steingefüge immer mehr zerstört.

Wende zum Guten

Als man nach verschiedenen Untersuchungen das Ausmass der Schäden an der Barfüsserkirche erkannt hatte, vermochte 1974 ein grosszügiger Beschluss von Regierung und Grossem Rat die so kläglich erscheinende Situation zu wenden und in eine mehrfach günstige Konstellation überzuführen. Es konnten nämlich drei ineinandergreifende Operationen ausgelöst werden:
1. Die notwendige Konsolidierung der Kirchenkonstruktion.
2. Die erwünschte Restaurierung des Innern und Äussern des Bauwerks.
3. Eine Neukonzipierung des Historischen Museums unter Einbezug des Kirchenraumes als Einzelkunstwerk.
Die Wechselwirkung zwischen Notwendigkeiten der Technik und den denkmalpflegerischen Forderungen zeigt sich darin, dass für die Museumsbestände neue Ausstellungsflächen im Untergeschoss geschaffen werden konnten, weil der Wegtransport der salzigen Erde bis tief hinunter freien Raum anbot. Dies war erwünscht, weil im Kirchenschiff selbst durch die Entfernung der im 19. Jahrhundert für die Präsentation des Ausstellungsgutes angebrachten hässlichen Einbauten und Emporen Ausstellungsraum verlorenging. So war es möglich, die Kirche weitgehend auf den mittelalterlichen Zustand zurückzuführen. Nach verschiedenen Diskussionen wurde auch der Lettner wieder eingefügt.
Die völlig anders geartete räumliche Situation erlaubte es nun, die Sachgebiete der Sammlung neu zu gliedern und sie überschaubar und organisch einzuordnen.
Wie oft in der Basler Museumsgeschichte gab auch hier eine Bürgertat einen entscheidenden Anstoss. Die Christoph Merian Stiftung, die schon bei der ersten Instandstellung 1890 ein Drittel der Ausgaben übernommen hatte, erklärte sich von neuem bereit, die Kosten der Restaurierung mittragen zu helfen. Daran knüpfte sie die Bedingung, Basels Stadtgeschichte müsse in der Neuaufstellung anschaulich gemacht werden. Und diese Forderung trifft sich aufs beste mit den in der Sammlung angelegten und nun zu beschreibenden Tendenzen.

Besinnen auf Regionales

Glück und Unglück scheinen in der Entwicklung des Historischen Museums seltsam miteinander verhängt, wobei meist ein zuerst negativ erscheinender Umstand eine Wendung zum Guten einleitete. So war es

auch 1888, als die Barfüsserkirche den eidgenössischen Behörden als Sitz des künftigen Nationalmuseums angeboten wurde. Als Gründe gab man erstens das Bestehen der «Mittelalterlichen Sammlung» an, die keineswegs nur von lokalen Interessen ausgehe, sondern das deutsche Mittelalter und die Altertümer der gesamten Schweiz repräsentiere. Und zweitens eigne sich die Barfüsserkirche «vermöge ihrer hohen Schönheit, ihrer historischen Bedeutsamkeit, endlich nicht zum mindesten ihrer gewaltigen Dimensionen zur Verwendung als Sammlungsgebäude vortrefflich». Mit diesen Worten wandte sich der Basler Regierungsrat an den Bundesrat in einem mit Plänen der Kirche versehenen Schreiben.

Mit Bitterkeit wurde in Basel der ablehnende Beschluss des Bundesrates aufgenommen. Heute trauert man dem alten Wunsch nicht mehr nach. Denn der eidgenössische Entscheid gab für Basel die eigene Marschrichtung an: Man strebte nun weniger nach nationaler Vielfalt als nach der Darstellung der Kultur in der eigenen Stadt und am Oberrhein, also jener heimatlichen Region, die auch das Gesicht der alten Sammlung des Kunstmuseums prägt.

Das führte zu einer Verdichtung, zum Ausbau der Tiefen- anstelle der Breitendimension. Ankäufe und Forschungsarbeit wurden vorwiegend auf die regional baslerischen Gesichtspunkte hin ausgerichtet. Auch in der Gegenwart pflegt und erweitert Direktor Hans Lanz mit Erwerbungen und Publikationen hauptsächlich die Bestände rund um die mittelalterliche Metropole Basel. Sein weiteres wichtiges Anliegen betrifft die baslerische Wohnkultur des 18. Jahrhunderts.

Diese bewusste Beschränkung soll keineswegs den Eindruck erwecken, dass das Museum heute provinzielle Züge trägt. Vielmehr erweist sich die eigene Region von der Urzeit über Mittelalter und Renaissance bis heute so ergiebig, dass eine Konzentration beim Ausbau angesichts der räumlichen und finanziellen Mittel als die einzige Lösung erscheint, um nicht an der Oberfläche haften zu bleiben. Schliesslich gelangen auch heute immer wieder — meist als hochwillkommene Geschenke privater Basler Sammler — internationale Objekte von hohem Wert ins Museum. Sie schaffen die notwendigen Bezugspunkte in den Vergleichsebenen zum regionalen Kulturgut.

Der Bildteil soll Hinweise auf die Sammlungskreise geben, hier seien kurz einzelne Sektoren erwähnt.

Basels Boden ist reich an Funden aus gallischer und römischer Zeit. Aus den Grabfeldern der Völkerwanderung kamen zudem prächtige Waffen und Schmuckgegenstände ins Museum. Sie bilden sozusagen die Einleitung zum Reichtum des Mittelalters. Aus der Gotik sind die wahrscheinlich in Basel gearbeiteten Wirkteppiche hervorzuheben mit ihren mythologischen oder heiter anekdotischen Szenen.

Der berühmte Basler Münsterschatz ist nicht vollständig erhalten. Bei der Teilung Basels in Halbkantone 1833 wurde auch er zum Leidwesen der

Die Sammlungen
im Überblick

Städter aufgeteilt. Basel-Landschaft, durch die Gründung eines neuen Kantons in Geldnöten, sah sich gezwungen, seinen Anteil zu versteigern, was die Stadt übel vermerkte. Immerhin gelang es Basel-Stadt, später einen Teil zurückzukaufen, so erst in jüngster Zeit das plastisch eindrücklich durchgebildete Reliquiar der heiligen Ursula. Heute befinden sich zwei Drittel des Münsterschatzes im Historischen Museum.

Hervorragend ist eine Sammlung von Goldschmiedemodellen. Basilius Amerbach hatte sie aus dem Nachlass des Meisters Jörg Schweiger von dessen Söhnen gekauft. Später erwarb Remigius Faesch ähnliche Stücke. Zudem lag seiner Sammlung bereits der wertvolle Werkstattbestand seines Urgrossvaters zugrunde, des Goldschmieds Hans Rudolf Faesch (1510 bis 1564).

Die Waffensammlung mit den wichtigsten Beständen aus dem Basler Zeughaus wird ergänzt mit zwei Geschützen von Karl dem Kühnen, Basels Anteil an der Burgunderbeute. Von hohem Rang sind die Glasgemälde aus dem Mittelalter und der Renaissance. Und für die Schweiz einzigartig in ihrer Feinheit dürften die in Basel geschaffenen Skulpturen aus der Wende des 15. zum 16. Jahrhundert sein.

Die Basler Wohnkultur des 18. und frühen 19. Jahrhunderts ist in dem wenige Fussminuten entfernten Haus «Zum Kirschgarten» zu besichtigen, das zum Historischen Museum gehört. Das 1775 bis 1780 von Johann Rudolf Burckhardt erbaute frühklassizistische Wohnhaus besitzt zwar nicht mehr die originale Einrichtung. Aber Fayenceöfen aus Strassburg, Aubusson-Tapisserien, Uhren, Möbel und Spiegel geben einen charmanten Eindruck, wie man vor zweihundert Jahren in Basel wohnte. En miniature und bis in alle Details wird dieser Eindruck noch bestätigt durch vollständig ausstaffierte baslerische Puppenhäuser. Neuerdings bietet eine dem Museum geschenkte Privatsammlung mit Porzellanfiguren aus dem 18. Jahrhundert eine besondere Attraktivität.

Die Sammlung alter Musikinstrumente des Museums ist in einem Haus an der Leonhardstrasse untergebracht. Sie hat sich zur umfangreichsten Schweizer Musikinstrumentensammlung von inzwischen internationaler Bedeutung entwickelt.

Ausdruck historischer Bewusstwerdung

Im restaurierten und neugeordneten Museum in der Barfüsserkirche werden die in der Sammlung angelegten Bezüge so anschaulich dargelegt, dass das geschichtliche Verständnis für die eigene Stadt und Region dem einheimischen Beschauer gestärkt und dem auswärtigen Besucher bewusstgemacht wird. Dabei werden auch allgemeine künstlerische und gesellschaftliche Bezüge angesprochen. So geben die ausserordentlich schönen Objekte der Zünfte Aufschluss über deren Geschichte überhaupt. Ähnliches gilt für das Mittelalter im kirchlichen und weltlichen Bereich. Viele Objekte stehen dafür, dass Basel von 1420 bis 1560, also zur Zeit des Konzils und der berühmten Offizinen und Werkstätten, kulturell durchaus weltstädtische Bedeutung besessen haben muss.

Gleichzeitig spielt die Barfüsserkirche eine künstlerische Eigenrolle, repräsentiert ganz direkt Kultur- und Geistesgeschichte des Ortes.

Das regionale und lokale Kolorit der Sammlung macht die formalen und geistigen Zusammenhänge nicht nur überschaubarer, es sind auch Vergleiche zwischen den Epochen besser möglich als in einer international ausgespannten Schau, deren Objekte aus völlig veränderten geographischen und politischen Bedingungen hervorgegangen sind. So wird anhand der vielen, von Menschen einer Region gestalteten Dinge deutlich, dass die Entwicklung nicht auf einer Zielgeraden «fortschrittlich» voransaust. Es gibt Ritardandi und Accelerandi, tiefe und höhere Lagen. Ein einmal erreichter Zustand, auch wenn er von Idealisten als bester angesehen würde, lässt sich nie verewigen — und aus historisch distanzierter Sicht scheint dies gut so. Fortschritt und Beharren, für die Gegenwart recht umstrittene Extrempositionen, verschränken sich beim Durchschreiten der Sammlung. Was hindurchleuchtet, ist eine stetige Spiralbewegung innerhalb einer recht konstanten menschlichen Substanz.

Musée historique

« Nous vivons un jour d'honneur et de joie, puisque nos regards s'ouvrent sur l'avenir d'un Musée destiné à prospérer dans le plus beau des cadres. » Cette phrase fut prononcée le 21 avril 1894 par Rudolf Wackernagel lors de l'inauguration du Musée historique de Bâle. En parlant du « plus beau des cadres », il pensait à l'église des Cordeliers (Barfüsserkirche) qui, à partir de ce moment, devint Musée historique, « On n'aura jamais assez loué », dit encore R. Wackernagel, « la générosité des autorités et le merveilleux enthousiasme des particuliers. »

L'universalité des anciens collectionneurs

Le Musée historique, de même que le Musée des Beaux-Arts, tire ses origines des anciennes collections fondées par les deux savants bâlois Amerbach et Faesch; leur intérêt s'étendait à tout ce que l'homme et la nature ont créé et façonné. L'universalité de leurs préoccupations d'ordre tant optique que scientifique fut très favorable au développement des divers musées de la ville.

Les fonds qui servirent de base au Musée historique furent réunis dans la collection dite « médiévale », au Musée de l'Augustinergasse; elle fut transférée plus tard dans les salles attenantes à la cathédrale de Bâle (Münster). Au cours du XIXe siècle, cette collection médiévale fut considérablement élargie.

Suivirent des acquisitions telles que l'autel de Calanca, des vitraux et des meubles, entraînant un développement des divers domaines de la collection. Souvent, les dépôts que des particuliers confièrent au Musée devinrent ultérieurement la propriété de celui-ci. Les dons faits par des collectionneurs, des corporations et des institutions culturelles publiques affluaient également.

Il n'est donc pas étonnant que les locaux de l'Augustinergasse et les quelques salles annexes de la cathédrale soient devenus trop étroits; on transféra alors les fonds à l'église des Cordeliers, au centre même de la ville. Depuis, cette église est restée intimement liée à l'histoire du Musée historique.

L'église des Cordeliers

Les frères mineurs (barfüssige Brüder) de saint François d'Assise furent les fondateurs de l'église des Cordeliers. « Ils remplirent soudain le monde », disait-on d'eux au XIIIe siècle. Ils arrivèrent à Bâle en 1231 et s'installèrent tout d'abord hors les murs. En 1250, l'évêque les autorisa à s'établir en ville, sur la rive droite du Birsig. Trois ans plus tard, ils entraient dans leur monastère; leur première église fut achevée en 1256. Elle ne correspond cependant pas à l'église des Cordeliers actuelle. Les fouilles effectuées durant la dernière décennie ont montré que la première construction était située légèrement plus au sud. Vers la fin du XIIIe siècle, plusieurs incendies endommagèrent gravement la première église. Constructions, reconstructions et remises en état successives durèrent jusque vers 1400 et modifièrent considérablement l'aspect du bâtiment.

L'intérieur simple, sans transept et sans chapiteaux ornés, correspond

138

bien à l'idéal de simplicité que prêchaient les moines mendiants. Ce style dépouillé met en valeur les proportions bien équilibrées de tout l'édifice. Par sa hauteur et par sa longueur, l'église des Cordeliers dépasse même la cathédrale de Bâle. Jakob Burckhardt a évoqué «la perspective magnifique de l'intérieur» et «le souffle de grandeur» de cette église.

Il se peut qu'en servant d'abri aux précieux objets de valeur historique, cette église ne fût plus tout à fait conforme au vœu de pauvreté des frères franciscains. Et pourtant, on trouverait difficilement un endroit dont l'esprit convienne mieux à un musée de la ville de Bâle. Un bref aperçu aidera à mieux comprendre le rapport historique. Lors des troubles sanglants de la Réforme, les frères mineurs de l'église des Cordeliers divulguèrent des pensées critiques et témoignèrent beaucoup de sympathie pour les idées nouvelles. Le supérieur du couvent et son prédicateur connaissaient et même répandaient les écrits de Martin Luther. Ils étaient en relation avec Johannes Froben, l'imprimeur des ouvrages protestants. Grâce à eux, le couvent fut pratiquement dissous en 1528; les symboles ecclésiastiques purent être mis à l'abri sans violence. Jusqu'en 1782, la nef servit de lieu de culte réformé.

L'église fut de moins en moins considérée comme monument d'architecture. Déjà au XVIe siècle, le chœur servit de dépôt pour les provisions de la magistrature. En 1794, elle fut tout entière louée comme dépôt de marchandises. Mais le coup le plus fatal lui fut porté par la décision du Directoire helvétique d'y installer un dépôt de sel. Le sel dissous par l'humidité ambiante fut absorbé par les pierres et les fit se désagréger.

En 1888, en décidant de mettre l'église des Cordeliers à la disposition du Musée historique pour y exposer ses collections, le Gouvernement du canton de Bâle-Ville sauva de justesse le bâtiment de la démolition. Une première restauration rendit l'église utilisable, même si elle n'effaça pas tous les dommages causés par l'emmagasinage du sel. Ce n'est qu'en 1974 que, grâce à la générosité du Gouvernement et du Grand Conseil de Bâle-Ville, on put entreprendre une restauration radicale tenant compte des trois points suivants:

1. La consolidation de la construction.
2. La restauration nécessaire tant de l'intérieur que de l'extérieur du bâtiment.
3. La mise au point d'une conception nouvelle du Musée historique, intégrant l'église elle-même en tant qu'œuvre d'art individuelle.

L'action synergique, déclenchée d'une part par les exigences de caractère technique et d'autre part par l'impératif des travaux de restauration et de conservation, a eu pour heureuse conséquence l'aménagement de nouveaux locaux au sous-sol, offrant des aires supplémentaires pour l'exposition des objets. Pour enlever toute la terre imprégnée de sel, on dut excaver profondément le sol. Cet espace bienvenu remplace les tribunes et autres aménagements construits au XIXe siècle. Leur suppression a permis le rétablissement presque intégral de l'aspect médiéval de

l'église. La réinstallation du jubé a donné lieu à quelques controverses. Cette nouvelle répartition de l'espace a permis de réviser les sections de la collection; les objets sont mieux ordonnés et la structure de la présentation est plus organique.

Réflexions
sur le caractère régional

Dans le destin du Musée historique, chance et malchance semblent se rejoindre curieusement. Une circonstance apparemment négative se révéla être l'amorce d'un tournant favorable: en 1888, le Gouvernement de Bâle-Ville offrit l'église des Cordeliers à la Confédération pour en faire le siège du futur Musée national; l'offre dûment accompagnée de plans mettait l'accent sur la valeur de la collection médiévale et sur la beauté du bâtiment. Le refus du Conseil fédéral fut accueilli à Bâle avec amertume. Aujourd'hui, on ne pense plus au désappointement d'alors; c'est en effet la décision fédérale qui a déterminé la nouvelle orientation du Musée historique: insister moins sur la diversité de caractère national et présenter plutôt la culture issue de la ville et du Haut-Rhin, donc propre à la région. Cette même région avait déjà donné sa physionomie à l'ancienne collection du Musée des Beaux-Arts.

Cette réorientation entraîna une condensation visant à l'approfondissement plutôt qu'à l'extension. Les acquisitions et les travaux de recherche furent centrés surtout sur les aspects de la région de Bâle. Et, aujourd'hui encore, Hans Lanz, l'actuel directeur du Musée historique, continue à développer les collections par des achats et des publications gravitant autour du thème de Bâle, métropole moyenâgeuse. Son second pôle d'intérêt est constitué par l'art de vivre bâlois au XVIIIe siècle. Cette limitation consciente ne peut en aucune manière conférer un caractère provincial au Musée historique car, de la Préhistoire jusqu'à nos jours en passant par le Moyen Age et la Renaissance, la région bâloise abonde en richesses. Il faut concentrer les efforts en fonction de l'espace et des moyens financiers disponibles. Seule cette solution permet de ne pas s'arrêter à la superficie. Aujourd'hui encore, des collectionneurs privés continuent d'offrir au Musée des objets de grande valeur provenant du monde entier. Ces objets créent des points de repère et permettent de mieux situer les biens culturels régionaux.

Vue d'ensemble
sur les collections

Le sol bâlois est riche en objets des époques gauloises et romaines. Les champs de sépultures de l'époque des grandes migrations des peuples contenaient des armes et des objets de parure superbes. Au Musée, ces objets forment une sorte d'introduction aux richesses du Moyen Age. Parlant de l'époque gothique, il convient de mentionner les tapis tissés vraisemblablement à Bâle, avec leurs compositions impressionnantes présentant des scènes mythologiques ou gaiement anecdotiques. Le célèbre trésor de la cathédrale de Bâle ne s'est pas conservé dans son intégralité. Lorsqu'en 1833 l'ancien canton de Bâle fut divisé en deux demi-cantons — Bâle-Ville et Bâle-Campagne —, le trésor fut lui aussi

partagé, au grand regret des citoyens de Bâle-Ville. Vu le manque d'argent résultant de la fondation du nouveau canton de Bâle-Campagne, le Gouvernement de ce dernier se vit contraint de vendre aux enchères sa part du trésor, ce qui froissa la ville. Toutefois, le canton de Bâle-Ville réussit plus tard à en racheter une partie, comme par exemple à une date toute récente, le reliquaire de sainte Ursule. A l'heure actuelle, deux tiers du trésor de la cathédrale se trouvent au Musée historique.

La collection de modèles d'orfèvrerie provenant de la succession du Maître Jörg Schweiger et achetée à ses fils par Basilius Amerbach est remarquable. Remigius Faesch acquit lui aussi des pièces du même genre.

La collection d'armes comprenant les objets les plus importants de l'arsenal de Bâle (Zeughaus) est complétée par deux canons de Charles le Téméraire, la part des Bâlois au butin des guerres de Bourgogne. Les vitraux du Moyen Age et de la Renaissance sont très beaux. Quant aux sculptures bâloises datant de la fin du XVe et du début du XVIe siècle, leur finesse est inégalée en Suisse.

Pour voir l'habitation bâloise du XVIIIe et de la première moitié du XIXe siècle, il faut faire quelques pas et passer dans la maison nommée «Zum Kirschgarten», qui dépend directement du Musée historique. Cette demeure de style Louis XVI fut construite de 1775 à 1780 par le jeune architecte Johann Ulrich Büchel pour Johann Rudolf Burckhardt. L'aménagement intérieur a été modifié. Cependant, les poêles en faïence de Strasbourg, les tapisseries d'Aubusson, les horloges, les meubles et les miroirs illustrent bien comment on vivait à Bâle il y a quelque deux cents ans. Cette impression est encore renforcée par les maisons de poupées complètement équipées, reproduisant en miniature et dans tous leurs détails les demeures de jadis. Le visiteur sera également charmé par un ensemble de délicates figures de porcelaine du XVIIIe siècle, offertes récemment au Musée par un collectionneur particulier.

Les instruments de musique anciens sont installés dans une maison de la Leonhardstrasse. A l'heure actuelle, ils constituent la plus riche collection d'instruments de musique anciens de toute la Suisse.

Dans le Musée restauré et réinstallé à l'église des Cordeliers, les collections seront présentées, dès 1980, de manière didactique afin de renforcer la compréhension historique des visiteurs pour le passé de la ville et de la région. Les aspects artistiques et sociaux ne sont pas négligés. Ainsi, les magnifiques objets des corporations d'artisans permettent de se pencher de plus près sur leur histoire en général. Il en va de même des domaines profane et ecclésiastique au Moyen Age. Beaucoup d'autres objets prouvent l'importance culturelle absolument capitale de Bâle entre 1420 et 1560, c'est-à-dire au temps du concile et durant l'essor des nombreuses imprimeries et célèbres ateliers. De même, l'église des Cordeliers, de par sa valeur artistique, représente directement l'histoire culturelle et spirituelle de la ville.

Historical Museum

"Today is a proud and happy day because we can look forward to the future of a museum for which all the outward requirements have been most perfectly fulfilled."
These words were spoken on 21 April 1894, by Rudolf Wackernagel at the opening of the Basel Historical Museum. What he meant by the "perfect fulfilment" of "outward requirements" was the Barfüsserkirche (Franciscan Church) which has housed the Historical Museum since that day.

Historical Background

Like the Museum of Fine Arts, the Historical Museum was based on the old collections of the two Basel scholars Amerbach and Faesch, who were both interested in man's — and often in nature's — creations in the broadest sense. This scholarly diversity benefited many of Basel's museums.
The objects that formed the basis of the Historical Museum belonged to the so-called Medieval Collection of the Museum an der Augustinergasse and were later united in rooms adjacent to the Basler Münster (Cathedral). In the course of the 19th century the Medieval Collection was expanded, for example, by some town-owned objects which were donated to it. Through the acquisition of pieces like the Calanca Altar, some stained glass and pieces of furniture, the range of the collection was broadened. Often objects lent by private patrons later became the possession of the museum. Again and again gifts were received from private persons, guilds and public-spirited cultural organizations.
Thus it is not surprising that the rooms at Augustinergasse and the Münster became too small and that the museum had to move into the Barfüsserkirche, which is now closely associated with its history.
The Franciscan "barfüssigen" (barefoot) friars were the founders of the Barfüsserkirche. "Suddenly the world was filled with them," was said of them in the 13th century. In 1231 they came to Basel, at first remaining outside the town walls. In 1250 the Bishop of Basel gave them permission to settle in the town, on the right bank of the Birsig River. Three years later they moved into their monastery there, and in 1256 the church was completed.
The simple life of these mendicants is expressed in the modest interior with neither transept nor capitals. But the well-balanced proportions of the church are all the more impressive for that. As far as height and length the Barfüsserkirche even surpasses the Basler Münster. What Jacob Burckhardt emphasized about the Barfüsserkirche was "the marvellous perspective of its interior" and its "breath of size".
Today's use of the church as a repository for magnificent treasures may not be quite in keeping with the Franciscan vow of poverty. But this particular spot certainly fulfils the spiritual requirements of a museum for the town of Basel. Let us then cast a quick glance at the historical context. During the bloody upheavals of the Reformation a spirit of critical thinking

and the feeling for a new kind of freedom emanated from the Barfüsserkirche. In fact, leading members of the monastery knew and even disseminated Luther's writings, and they were acquainted with Froben, who printed Protestant books. It was to their credit that, in 1528, the monastery was almost completely dissolved and that in the midst of the era of iconoclasm the symbols of the church could be removed without violence and destruction.

Although the nave was still used, the church was less and less appreciated as an architectural monument. In the 16th century the choir, which was separated from the nave, served as a town fruit store-room. In 1794 the whole church was let as a warehouse. The most disastrous step, however, was the decision of the Swiss Directory to use the inside of the church to store salt. The effects of sixteen years of storing salt were devastating. The consequences have made themselves felt up to the present day.

When the government of Basel decided to put the Barfüsserkirche at the disposal of the Historical Museum as an exhibition building in 1888, they just barely saved it from being pulled down. A first restoration made it possible to move into the church. But it did not repair all the damage done by the salt. This only became possible in 1974, when the government and town council allocated a generous sum for that purpose. Three interdependent operations could consequently be begun:

1. The necessary consolidation of the structure of the church.
2. The desired restoration of the inside and outside of the edifice.
3. The formulation of a new concept of the Historical Museum incorporating the church itself as a work of art.

The interaction of technological necessities and conservationist demands can be seen in the new exhibition space in the basement. It could be created because clearing away the salty earth under the church offered room for a basement. Additional space was desirable as the unattractive fittings and galleries in the nave that had been added in the 19th century to exhibit objects were removed, thus decreasing the available exhibition space. Now it was to a great extent possible to return the church to its original medieval condition. After some discussion the rood screen was also installed again.

The totally new structuring of the space in the church allowed the collection to be rearranged according to new, comprehensible and organic principles.

Good luck and bad seem to be strangely intertwined in the development of the Historical Museum, although circumstances which initially appeared negative generally ended up to the good. This was also the case in 1888, when the Barfüsserkirche was offered to the Swiss government as a future National Museum. The government of Basel appealed to the Federal Council in Bern in a letter enclosing plans of the church.

The people of Basel received the Federal Council's refusal with bitterness.

Today, however, they are not sorry that this wish, once so dear to them, did not come true. The federal decision gave Basel the possibility to go its own way. Now it was not so much national diversity that they strove for as representation of culture in and around their own town — the region that had determined the style of the old collection of the Museum of Fine Arts. This led to greater concentration, development in depth rather than in breadth. Acquisitions and research were mainly keyed to aspects of the Basel area. Today the museum's director Hans Lanz continues to keep up and expand the collection of objects relating to the medieval metropolis of Basel through acquisitions and publications. His other special interest is the Basel style of life in the 18th century. This conscious limitation of scope by no means makes the museum provincial. On the contrary, it contains so much relating to its own region from prehistoric times through the Middle Ages and Renaissance up to the present day that this kind of concentration seems to be the only way of not just scratching the surface, considering the space and financial means at its disposal.

Again and again — usually as welcome gifts from private Basel collectors — valuable international objects are acquired by the museum. They create the necessary points of comparison with the regional material.

The Collection

Basel's soil is rich in finds from Gallic and Roman times. Tombs from the time of the nomadic migration of the Aryan tribes have provided the museum with magnificent weapons and pieces of jewelry. They form a kind of introduction to the treasures of the Middle Ages.

Tapestries with scenes from mythology or amusing anecdotes, which were probably woven in Basel, are particularly impressive pieces from the Gothic Age.

The famous Basler Münsterschatz (Cathedral Treasure) has not been preserved in its entirety. When Basel was divided into two half-cantons in 1833, the Münsterschatz, to the town's dismay, was also divided. Having founded a new canton, Basel-Land found itself in financial straits and was forced to sell its share at auction, something the town of Basel very much resented. Basel-Stadt managed to buy back part of it later; for example, only recently it re-acquired the magnificent reliquary of St. Ursula. Today two thirds of the Münsterschatz are in the Historical Museum.

The collection of goldsmiths' models is extraordinary. Master Jörg Schweiger's sons had sold them to Basilius Amerbach from their father's estate. Later Remigius Faesch acquired similar pieces.

The collection of arms contains the most important objects from the Basel arsenal plus two of Charles the Bold's cannons, Basel's share of the booty captured from the Duke of Burgundy. The stained glass from the Middle Ages and Renaissance is very good, and the delicacy of the sculptures from Basel at the end of the 15th and beginning of the 16th centuries is unique for Switzerland.

The way people in Basel lived in the 18th and early 19th centuries can be

seen at the house "Zum Kirschgarten", which is part of the Historical Museum and only a few minutes' walk from it. The early classicistic house, built for Johann Rudolf Burckhardt by the architect Joh. Ulrich Büchel from 1775 to 1780, does not have its original furnishings anymore. But the Faience stoves from Strassburg, Aubusson tapestries, clocks, furniture and mirrors give a charming impression of Basel's style of life 200 years ago. This impression is strengthened by the Basel doll's houses, furnished and fitted in all detail. A recent acquisition is a private collection of 18th-century porcelain figurines of international stature, which was given to the museum.

The museum's collection of ancient musical instruments is to be found in a house in Leonhardstrasse. It is now the most comprehensive collection of musical instruments in Switzerland and has acquired international significance.

In the restored and newly organized museum in the Barfüsserkirche the collection has been ordered in such a way that the historical awareness of the visitor from the Basel area with respect to his own town or region is deepened and that of the visitor from further away is awakened. Naturally all generally artistic and social realms are taken into account. Thus the extraordinarily beautiful objects from the guilds give information about their history. The case is similar for the spiritual and secular worlds of the Middle Ages. There are many objects to illustrate that between 1420 and 1560, the time of the council of Basel and of the famous printing-houses and workshops, Basel must have had international cultural significance. At the same time the church itself plays an independent artistic rôle, directly representing the cultural history of the town.

Keltische Tongefässe
aus Basel
1. Jahrhundert v. Chr.
gebrannter Ton
Höhen von links nach rechts
9,5 37,5 32 11 cm

Die drei rot und weiss bemalten Gefässe wurden auf der Töpferscheibe gedreht, der kleine dunkle Kochtopf ist von Hand aus gröberem Ton geformt. Die kleine Auswahl zeigt, welche Formenvielfalt die Kelten entwickelten. Eine ungewöhnlich grosse Zahl in Basel gefundener ähnlicher Gefässe, zum grösseren Teil noch in Scherben, wird im Basler Seminar für Ur- und Frühgeschichte bearbeitet.
Als eines der besten Stücke seiner Art gilt der kugelige Topf im Hintergrund. Die weitschwingenden, schwellenden Linien passen sich in grosszügigem Fluss der Gefässform an. Die Schlankheit des becherförmigen Gefässes rechts vorne wird durch das geometrische Muster mit den von Wellen unterbrochenen Vertikalstreifen noch betont. Auf der breiten Schale im Vordergrund hat sich die dunkle Musterung nicht erhalten.
(Mit einer Ausnahme bei Grabungen in der Nähe des Voltaplatzes gefunden, Inv.-Nrn. 1932.507, 1915.362, 1968.2169 [Münsterhügel], 1917.251.
Die Gefässe sind zum Teil stark ergänzt)

Récipients celtes en argile
provenant de Bâle
Ier siècle av. J.-C.
terre cuite
hauteurs de gauche à droite
9,5 37,5 32 11 cm

Les trois récipients rouges et blancs ont été exécutés sur un tour de potier, la petite marmite sombre a été modelée directement à la main. Ce choix d'objets indique quelle richesse formelle atteignit la civilisation celte. Le nombre des récipients de ce type retrouvés à Bâle est peu commun; leurs tessons partiellement remontés sont actuellement traités et étudiés à l'Institut d'archéologie préhistorique et gallo-romaine.
Le pot sphérique, à l'arrière-plan, est un des plus beaux exemplaires de ce genre. Le flux généreux des lignes élancées, amples et gonflées de l'ornementation épouse étroitement la forme du récipient. La sveltesse du contenant en forme de gobelet, à droite, est soulignée par le motif géométrique — des groupes de fines lignes ondulées ascendantes alternant avec des faisceaux de verticales, enserrés par deux larges bandeaux horizontaux. L'ornementation de la marmite évasée ne s'est pas conservée.
(A une exception près, ces récipients furent retrouvés lors des fouilles effectuées à proximité du Voltaplatz,
Nos d'inv. 1932.507, 1915.362, 1968.2169 [Münsterhügel], 1917.251.
Les récipients reconstitués sont partiellement complétés)

Celtic Clay Vessels
from Basel
1st century B.C.
fired clay
heights from left to right
9.5 37.5 32 11 cm

The three vessels painted red and white were made on a potter's wheel; the small, dark pot was formed by hand out of coarser clay. This small selection shows the diversity of forms the Celts developed. An extremely large number of similar vessels found in Basel, to a great extent as sherds, are being studied at the Basel Institute of Prehistory and Early History.
The round jar at the back is considered one of the best pieces of its kind. The sweeping, expanding lines conform to the vessel's generous flow of form. The slimness of the cup-shaped vessel (front right) is emphasized by the geometrical pattern with vertical stripes interrupted by waves. The dark patterning of the broad dish in front has hardly survived.
(All but one found during excavations near Voltaplatz, Basel,
Inv. Nos 1932.507, 1915.362, 1968.2169 [Münsterhügel], 1917.251.
Far-reaching restoration has been done on some of the vessels)

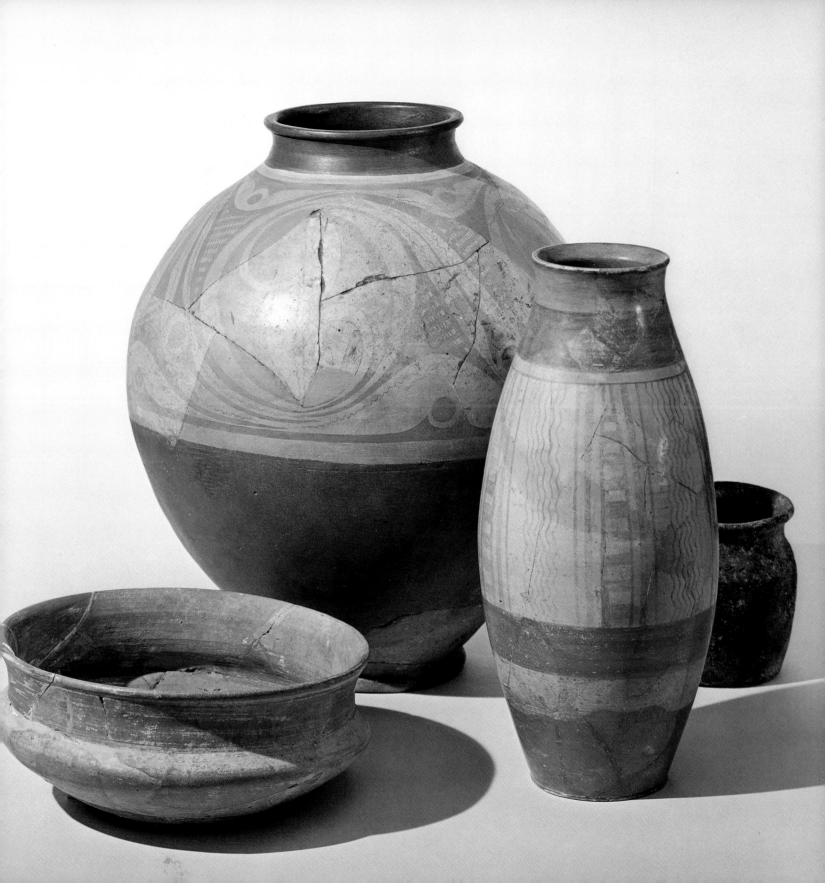

Kelch des Gottfried
von Eptingen
nach 1213
Silber, vergoldet
auf einer Decke
mit Weißstickerei von 1681
Durchmesser 15,5 H. 18 cm

Mit der Inschrift «+CALICEM ISTVM DEDIT GOTFRIDVS DE EPTINGEN BEATAE MARIAE+» erhielt der Bischof am Basler Münster in den ersten Jahrzehnten des 13. Jahrhunderts den Abendmahlskelch von Gottfried von Eptingen. Das grosszügige Geschenk lässt etwas von der Wichtigkeit und dem Glanz des damaligen Bistums Basel sichtbar werden, das die Stadt in der Zeit vom Mittelalter bis zur Reformation zu einem machtvollen Zentrum der Kunst und des Geistes machte.
Weit über die regionale Bedeutung hinaus handelt es sich um einen der schönsten erhaltenen Kelche und um eines der beispielhaften Werke europäischer Goldschmiedekunst des 13. Jahrhunderts. Die Feinheit der Filigranarbeit am kugelförmig umwölbten Schaft (Nodus), die strengen Evangelistenzeichen am Fuss mögen dem messelesenden Priester die göttliche Ordnung unmittelbar vor Augen geführt haben. Die volle, ausgewogene Gesamtform konnte von den im Schiff sitzenden Kirchgängern als goldstrahlende Erscheinung wahrgenommen werden.
(Aus dem Basler Münsterschatz; Historisches Museum Basel, Inv.-Nr. 1882.84)

Calice de Gottfried
von Eptingen
après 1213
argent doré
sur une nappe blanche
à broderie blanche, 1681
diamètre 15,5 h. 18 cm

Ce calice portant l'inscription «+CALICEM ISTVM DEDIT GOTFRIDVS DE EPTINGEN BEATAE MARIAE+», fut offert à l'évêque de Bâle durant les premières décennies du XIIIe siècle par Gottfried von Eptingen. Ce présent généreux révèle quelque peu l'importance et la splendeur de l'Evêché de Bâle à cette époque. Entre le Moyen Age et la Réformation, la puissance des princes-évêques fit de la ville un véritable centre artistique et spirituel. Par-delà toute signification régionale, ce beau calice très bien conservé est aussi une des œuvres les plus exemplaires de l'orfèvrerie européenne au XIIIe siécle. La finesse du filigrane du nœud renflé en circonférence et les sévères symboles des évangélistes sur le pied devaient rappeler l'ordre divin au prêtre lisant la messe. La forme d'ensemble pleine et équilibrée de ce calice liturgique pouvait être perçue par les fidèles assis dans la nef comme une apparition dorée rayonnante.
(Provient du trésor de la cathédrale de Bâle; Musée historique de Bâle,
No d'inv. 1882.84)

The Chalice of Gottfried
von Eptingen
after 1213
gilded silver
shown on a cloth
with white embroidery, 1681
diameter 15.5 h. 18 cm

In the early 13th century the Bishop of the Basel Münster received this communion chalice from Gottfried von Eptingen with the inscription "+CALICEM ISTVM DEDIT GOTFRIDVS DE EPTINGEN BEATAE MARIAE+". This generous gift gives some indication of the significance and splendour of the bishopric of Basel, which made the town an important centre both artistically and spiritually during the period from the Middle Ages to the Reformation.
But this chalice has more than regional significance. It is one of the most beautiful of all surviving chalices and an exemplary specimen of European goldsmiths' work in the 13th century. The delicacy of the filigreed bead surrounding the stem and the sober representations of the Evangelists at the foot may have been a direct demonstration of the divine order of things to the priest reading the mass. The full, balanced form of the chalice could be perceived as a shining gold vision by the church-goers sitting in the nave.
(From the Basel cathedral treasure; Basel Historical Museum,
Inv. No. 1882.84)

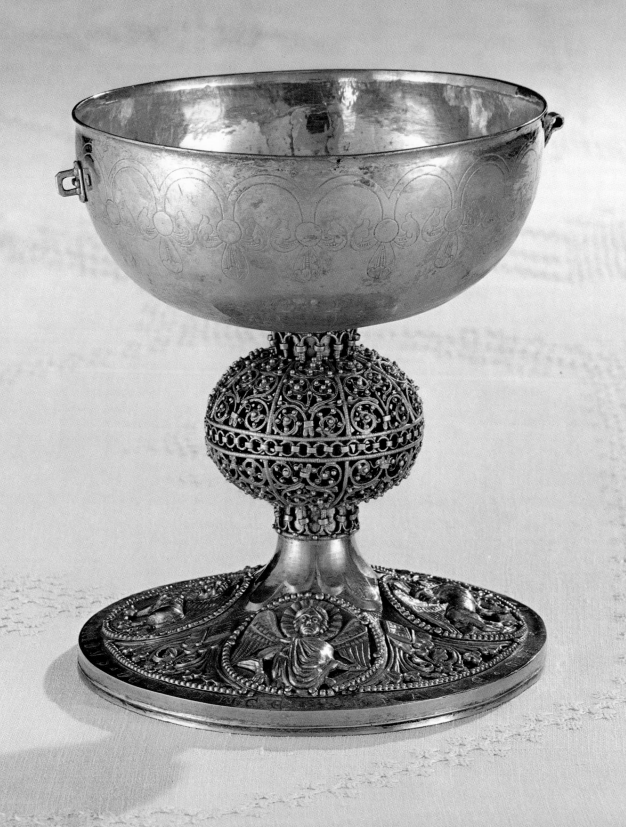

Kreuz aus Katharinental
Mitte des 13. Jahrhunderts
Tempera auf Buchenholz
Blattvergoldung und Glaseinlagen
Oberrheinische Arbeit
99 × 66 × 2,5 cm

Seit im Jahre 1904 das Kreuz der Dominikanerinnen von St. Katharinental (Kanton Thurgau) durch eine Schenkung in den Besitz des Historischen Museums gekommen ist, wurde in einer ganzen Reihe von Publikationen seine hohe kunstgeschichtliche Bedeutung hervorgehoben. Das 1 m hohe Kreuz mit den breiten Balken ist kostbar verziert mit Bergkristallen, Perlen und Glasflüssen. Die Kreuz-Enden lösen sich in klee-blattähnliche Formen auf. Um das Kreuz läuft ein Goldrand mit perlförmigen Erhöhungen. Auf diesem Reichtum ist Christus selbst nicht als plastische Figur angebracht, sondern zweidimensional aufgemalt. So wirkt er vorerst fast als Bestandteil des Kreuzes selbst, löst sich aber durch Überschneidungen mit dem Kreuzumriss aus seinem Untergrund und wird in seiner ganzen schmerzlichen Erscheinung sichtbar. Mit Betroffenheit erkennt man am schmuckhaften Kreuzesstamm keinen Triumphierenden, sondern einen zutiefst Leidenden.
(Schenkung des Vereins für das Historische Museum Basel 1904, Inv.-Nr. 1905.70)

Crucifix de Katharinental
milieu du XIIIe siècle
détrempe sur bois de hêtre
doré à la feuille
et incrusté de verre
travail d'un atelier du Haut-Rhin
99 × 66 × 2,5 cm

Depuis son entrée — grâce à une donation en 1904 — au Musée historique, le crucifix des Dominicaines du Katharinental, en Thurgovie, a fait l'objet de toute une série de publications soulignant son importance pour l'histoire de l'art. La croix à larges branches mesure près de 1 m de haut; elle est richement décorée avec des incrustations de cristal de roche, de perles et de verre; son pourtour est orné d'une bordure dorée perlée. Les terminaisons des quatre branches ressemblent à des feuilles de trèfle. Le Christ posé sur tant de magnificence est une figure peinte sur la surface plane de la croix. Au premier abord, cette figure semble presque participer de la croix; elle s'en détache cependant par l'intersection de ses contours avec ceux de son support et devient une manifestation de la souffrance. Au lieu de la gloire attendue du Triompha-teur, on reconnaît sur la croix richement ornée une représentation bouleversante de la douleur la plus profonde.
(Don de la société pour le Musée historique de Bâle en 1904, No d'inv. 1905.70)

Cross of Katharinental
mid-13th century
tempera on beech-wood
gold leaf and glass inlay
Upper Rhine work
99 × 66 × 2.5 cm

Since the cross of the Dominican nuns of the St. Katharinental (Canton of Thurgau) was donated to the Historical Museum, a succession of publications have pointed out its great art historical significance. The broad beams of the one metre high cross are decorated with costly crystallized quartz, pearls and glass flux. The ends of the cross resolve in trefoils. A gold rim with pearl-shaped elevations runs around the cross. The figure of Christ is not a sculpture mounted on the cross; it is painted on it. Thus, at first, He seems to be an integral part of the cross, but slowly emerges from the background because of the way His body projects past the actual contours of the cross until He becomes visible in the totality of His sorrow. Distressed, the viewer realizes that it is not a triumphant but a deeply suffering figure portrayed on this ornamental cross.
(Gift of the Historical Museum Association 1904, Inv. No. 1905.70)

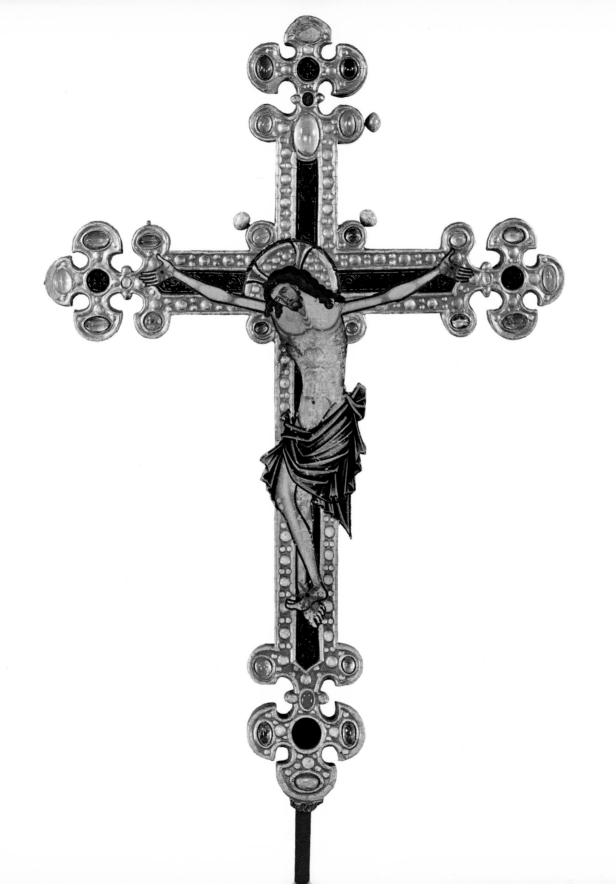

Reliquiar des heiligen Pantalus, nach 1270
Kupfer und Silber
getrieben und vergoldet
spätantike Cameen
H. 49,2 B. 36,5 T. 20,8 cm

Der heilige Pantalus, legendärer Bischof von Basel, soll mit den 11 000 Jungfrauen in Köln den Märtyrertod erlitten haben. 1270 wurde seine Schädelreliquie den Baslern überbracht. Für diesen kostbaren Besitz musste sogleich ein entsprechend wertvolles Gefäss geschaffen werden. Es wurde in Form der Vorstellung des Gesichtes des Heiligen gestaltet. Der Goldschmied hat offensichtlich Anregungen von den Prophetenbüsten in den Archivolten des Hauptportals des Basler Münsters verarbeitet. Damit liegt mit grosser Wahrscheinlichkeit eine in Basel hergestellte Arbeit vor.
Die das Gesicht ornamental umrahmenden Wellen von Bart und Haar, die schwarz gemalten Augen und roten Lippen, die strenge Frontalität verleihen der Büste den Ausdruck einer höheren, jenseitigen Existenzform mit magischer Kraft.
Der heilige Pantalus sowie der vorher gezeigte Eptinger Kelch geben einen knappen Einblick in den im Museum aufbewahrten Münsterschatz. Obwohl bei der Trennung von Basel-Stadt und Basel-Landschaft auch der Schatz halbiert wurde, besitzt das Museum heute wieder zwei Drittel des ursprünglichen Bestandes.
(Aus dem Basler Münsterschatz; Historisches Museum Basel, Inv.-Nr. 1882.87)

Reliquaire de saint Pantale
après 1270
cuivre et argent repoussé
et doré, camées antiques
h. 49,2 l. 36,5 p. 20,8 cm

Selon la légende, saint Pantale, un des premiers évêques de Bâle, souffrit le martyre à Cologne, avec les onze mille vierges. En 1270, son crâne fut rapporté aux Bâlois. Une telle relique méritait un réceptacle précieux; on donna au reliquaire la forme imaginée du visage du saint. L'orfèvre s'est sans aucun doute inspiré des bustes de prophètes des archivoltes du grand portail de la cathédrale de Bâle, d'où l'on peut conclure qu'il s'agit vraisemblablement d'un travail réalisé sur place. Les ondulations ornementales de la barbe et des cheveux encadrant le visage, les yeux peints en noir et les lèvres rouges ainsi que la disposition frontale stricte, confèrent au buste une expression d'existence transcendante douée de force magique.
Le reliquaire de saint Pantale et le ciboire d'Eptingen montré plus haut représentent succintement le trésor de la cathédrale conservé au Musée. Lors de la séparation de Bâle-Ville et de Bâle-Campagne, ce trésor fur divisé en parts égales; le Musée possède actuellement les deux tiers de l'ensemble d'origine.
(Provient du trésor de la cathédrale de Bâle; Musée historique de Bâle, No d'inv. 1882.87)

Reliquary of St. Pantalus
after 1270
copper and silver
chased and gilded
late Roman cameos
h. 49.2 w. 36.5 d. 20.8 cm

St. Pantalus, the legendary bishop of Basel, is said to have died as a martyr in Cologne. In 1270 his skull was brought to the people of Basel as a relic.
For this valuable posession a correspondingly costly casket had to be made, and it was designed to represent the saint's face. As the goldsmith was obviously inspired by the busts of the prophets in the archivolts of the main portal of the Basler Münster, it can be assumed that the reliquary was produced in Basel.
The wavy beard and hair ornamentally framing the face, the painted black eyes and red lips, the strict, frontal pose of the bust — all of these convey a feeling of transcendence and mystical power.
Like the Epting Chalice shown above, the Reliquary of St. Pantalus conveys a general impression of the Münsterschatz (cathedral treasure) to be found at the museum. Although the Münsterschatz was divided up when the cantons of Basel-Stadt and Basel-Land separated, the museum possesses two thirds of the original treasure today.
(From the Basel cathedral treasure; Basel Historical Museum, Inv. No. 1882.87)

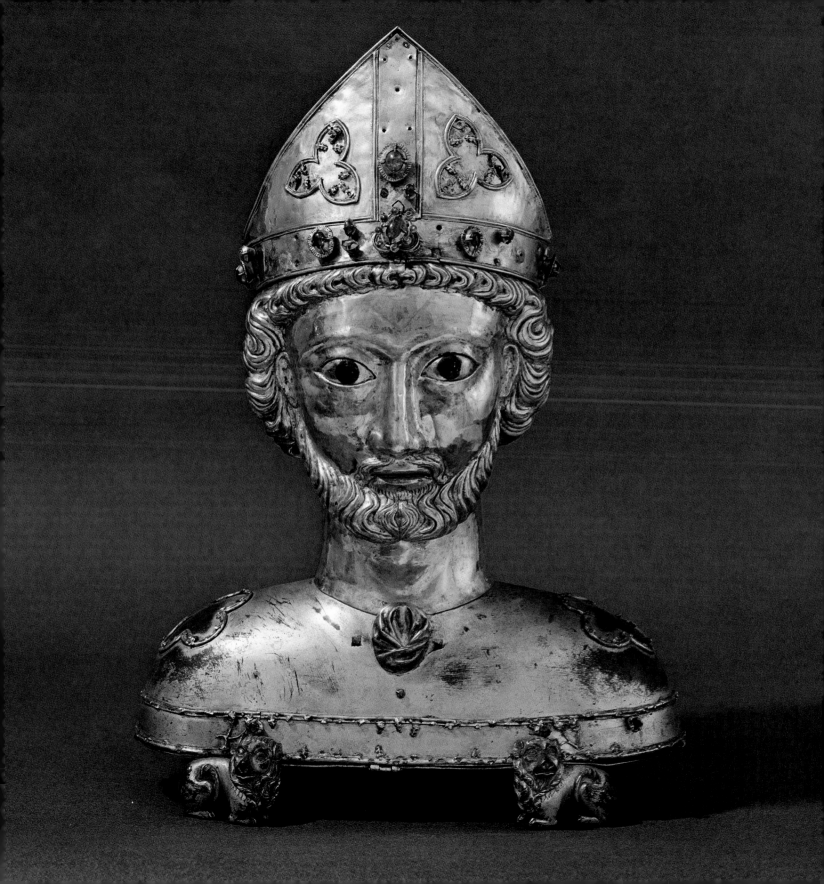

Sittener Tapete
zweite Hälfte
des 14. Jahrhunderts
Zeugdruck
(Modeldruck auf Leinwand)
103,5 × 264 cm

Das Verfahren, Stoffe und später Tapeten mit Hilfe von Stempeln manuell zu bedrukken, kennt man seit vorchristlicher Zeit. Man bezeichnet heute diesen Vorläufer des Buchdrucks als «Zeugdruck», die Form als «Model».
Vermutlich in Oberitalien gedruckt, soll die bilderreiche Tapete aus dem Bischofspalais in Sitten stammen. Man hatte dafür 17 verschiedene Holzmodel verwendet, davon vier in Rot für die Bordüren. Der Entwerfer und Holzschneider muss einen starken Sinn gehabt haben für die grafische Verteilung von Flächen und Linien. Seine Gabe für eine wandgerechte Wiederholbarkeit der Motive ist in den roten Bordüren erkennbar, sie gilt auch für die schwarzen Druckstöcke. Die Darstellungen mit mythologischen Szenen belegen als eine der raren Bildquellen das Fortleben antiker Sagen im Mittelalter.
Kleine Fragmente, mit denselben Modeln bedruckt, befinden sich in Zürich und Bern. Das über zweieinhalb Meter breite Basler Exemplar ist das bei weitem grösste und noch zusammenhängende erhaltene Stück; es bedeutet eine Inkunabel des Zeugdrucks von allererstem Rang.
(Über einen Händler in Vivis aus Sitten erworben, Historisches Museum Basel, Inv.-Nr. 1897.48)

Tapisserie de Sion
2ᵉ moitié du XIVᵉ siècle
toile imprimée
(avec des planches gravées)
103,5 × 264 cm

Le procédé d'impression sur étoffe, et plus récemment des papiers peints, par l'application manuelle de planches gravées en relief était connu dès avant l'ère chrétienne. Il est un précurseur de l'imprimerie.
La tapisserie très imagée provenant probablement du palais épiscopal de Sion a été imprimée, selon toute vraisemblance, en Italie du Nord. Son impression a nécessité l'utilisation de 17 planches différentes dont quatre pour les bordures rouges. Le dessinateur-graveur doit avoir possédé un sens parfait de la répartition des lignes et des surfaces. Ses motifs répétitifs respectant la bidimensionnalité du mur témoignent de son talent; on peut s'en persuader à la vue des bordures rouges et des motifs noirs. Les scènes mythologiques sont un des rares témoignages illustrant la survivance des légendes de l'Antiquité au Moyen Age.
Des petits fragments avec les mêmes motifs se trouvent à Zurich et à Berne. L'exemplaire de Bâle, large de plus de deux mètres et demi, est la plus grande pièce conservée d'un seul tenant et représente un incunable de tout premier ordre de l'impression sur étoffe.
(Acquis à Vivis par l'entremise d'un marchand de Sion, 1897, Musée historique de Bâle, No d'inv. 1897.48)

The Sitten Tapestry
2nd half of the 14th century
textile print
(block printing on canvas)
103.5 × 264 cm

The technique of printing textiles and, later, tapestries manually with the help of stamps, a precursor of book-printing, has been known since pre-Christian times.
This richly illustrated tapestry, probably printed in northern Italy, is said to have come from the bishop's palace in Sitten (Switzerland). 17 different wooden blocks were used for it, including four red ones for the borders. The designer and cutter of the block must have had an excellent sense for the graphic distribution of spaces and lines. His talent for repeating patterns so that the whole would look well on a wall can be recognized in the red borders as well as the black blocks. The representation of mythical scenes provides a rare piece of graphic evidence of the survival of ancient myths in the Middle Ages.
There are fragments of tapestries printed with the same blocks in Zürich and Bern. The more than two and a half metre wide Basel specimen is by far the largest that is still in one piece, making it an incunabulum of textile printing of the first order.
(Acquired through a dealer in Vivis from Sitten, 1897, Basel Historical Museum, Inv. No. 1897.48)

154

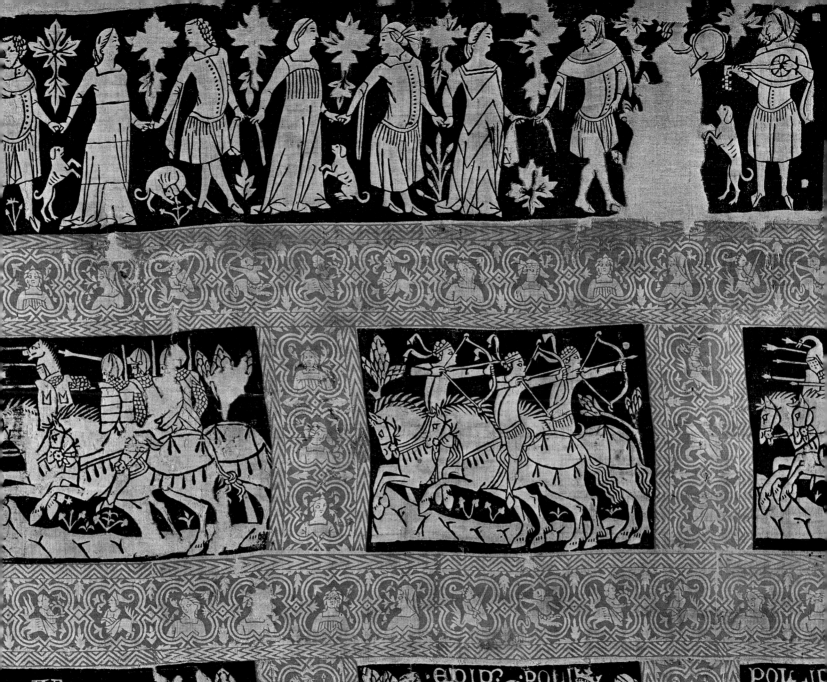
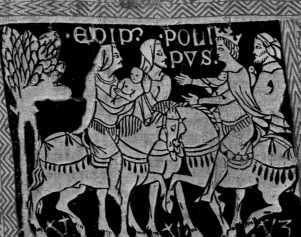
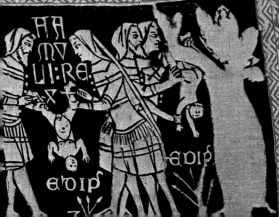

**Heiliger Christophorus
aus Läufelfingen,** um 1460
Glasgemälde
H. 59 B. 42 cm

Aus der grossen Anzahl kirchlicher und weltlicher Glasgemälde des Historischen Museums haben wir ein Beispiel aus Baselland herausgegriffen: die eindrucksvolle Glasmalerei eines Christophorus aus Läufelfingen. Der Heilige ist hier als bärtiger Furtgeselle dargestellt, der sich durchs weisskalte Wasser kämpft. Mit diesem Mann mit den schweren Händen konnten sich die ländlichen Kirchgänger identifizieren. Sie spürten die standfeste Beharrlichkeit der Figur mit dem grossen Stock gegenüber den ungut wehenden Winden, die den Mantel fast zur drohenden Wolke aufblähen.
(1880 aus der Sammlung Bürki erworben, Historisches Museum Basel,
Inv.-Nr. 1881.77)

**Le saint Christophe
de Läufelfingen,** vers 1460
vitrail
h. 59 l. 42 cm

Parmi le grand nombre de vitraux religieux et profanes du Musée historique, nous avons choisi un exemple provenant de Bâle-Campagne: le saint Christophe de Läufelfingen. Le saint ressemble ici à un passeur à gué barbu luttant pour traverser l'eau blanche et froide. Les fidèles pouvaient s'identifier sans peine avec cet homme aux mains lourdes. Ils ressentaient la persévérance stable de la figure s'opposant, avec son gros bâton, aux vents mauvais soufflant dans le manteau et le gonflant presque comme un nuage menaçant.
(Collection Bürki. Achat du Musée historique de Bâle en 1880, No d'inv. 1881.77)

**St. Christopher
from Läufelfingen,** about 1460
glass painting
h. 59 w. 42 cm

We have chosen a piece from Baselland as an example of the large collection of sacred and secular glass paintings at the Historical Museum: St. Christopher from Läufelfingen, one of the most impressive 15th century glass paintings. The bearded saint is portrayed here fording cold white water. Rural churchgoers could identify with a man who had such rough hands. They felt the steady tenacity of the figure with the large staff, facing strong winds that nearly swell his cloak into threatening clouds.
(Acquired from the Bürki Collection in 1880, Basel Historical Museum,
Inv. No. 1881.77)

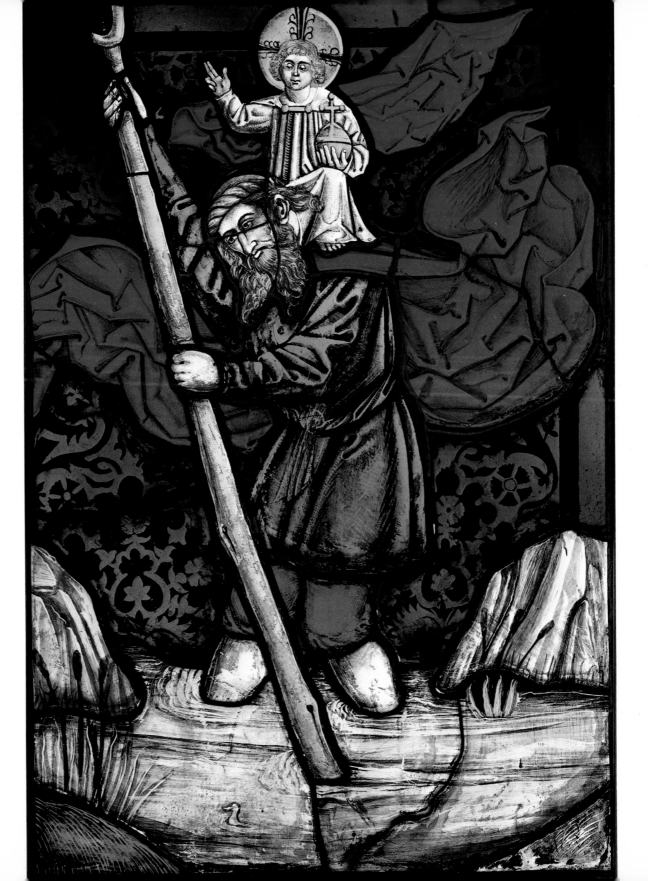

Anhänger, um 1480
Basler oder Strassburger Arbeit
Silber, teilweise vergoldet
auf einer Decke
aus Seidendamast
16. Jahrhundert
Durchmesser 7 cm

Der am Ausgang des Mittelalters entstandene Schmuck von europäischem Rang war wohl für eine adlige oder doch patrizische Trägerin bestimmt. Das von der sitzenden Edeldame gehaltene Wappen war bisher nicht zu identifizieren.
Anfang des 16. Jahrhunderts wurde der Anhänger von Urs Graf durch einen rückwärtig angefügten, mit einer Marienkrönung gravierten gewölbten Deckel in eine Reliquienkapsel umgearbeitet (monogrammiert und datiert: VG 1503).
Der für weltliche Pracht bestimmte Schmuck wurde so zum Gegenstand der Meditation. Damit kommt man den frühen christlichen Materie-Geist-Übertragungen wieder nahe. So hatte etwa der Abt Suger von St-Denis (1081–1151) geschrieben, dass «die Lieblichkeit der vielen farbigen Steine mich von den äusseren Sorgen weggerufen und innige Meditation mich bewogen hatte, die Verschiedenheit der heiligen Tugenden zu bedenken, indem ich das, was materiell ist, auf das nicht Materielle übertrug».
(Schenkung eines Basler Kunstfreundes, Historisches Museum Basel, Inv.-Nr. 1934.484)

Pendentif, vers 1480
travail d'un atelier bâlois
ou strasbourgeois
argent, partiellement doré
sur une nappe de damas de soie
du XVIe siècle
diamètre 7 cm

Ce bijou de grande valeur datant de la fin du Moyen Age était sans doute destiné à être porté par une noble ou plutôt par une patricienne. Le blason que tient la noble dame assise n'a pas encore pu être identifié.
Au début du XVIe siècle, Urs Graf transforma le pendentif en une capsule à relique en lui adjoignant un couvercle bombé fixé au verso (monogrammé et daté: VG 1503). Le bijou destiné aux fastes du monde devint un objet se rattachant à la méditation. On se rapproche ainsi de la notion de transfert entre matière et esprit fréquente au début de l'ère chrétienne. Suger, l'abbé de Saint-Denis (1081–1151), écrivit: «La grâce des nombreuses pierres colorées m'écartait des soucis extérieurs, et la méditation profonde m'engagea à prendre en considération la diversité des saintes vertus en transposant ce qui est matériel dans le non-matériel».
(Don d'un ami des arts bâlois, Musée historique de Bâle, No d'inv. 1934.484)

Pendant, about 1480
made in Basel or Strassburg
silver, partly gilded
shown on a silk damask
cloth from the 16th century
diameter 7 cm

This piece of jewelry of European stature was made at the end of the Middle Ages, probably for a woman of noble birth or at least of the upper classes. The coat of arms held by the seated noblewoman has not been identified up to now.
At the beginning of the 16th century Urs Graf made the pendant into a reliquary capsule by adding a domed cover at the back, with the coronation of Mary engraved in it (monogram and date VG 1503).
A piece of jewelry originally meant for worldly magnificence thus became an object of Christian meditation.
(Gift of a Basel patron of the arts, Basel Historical Museum, Inv. No. 1934.484)

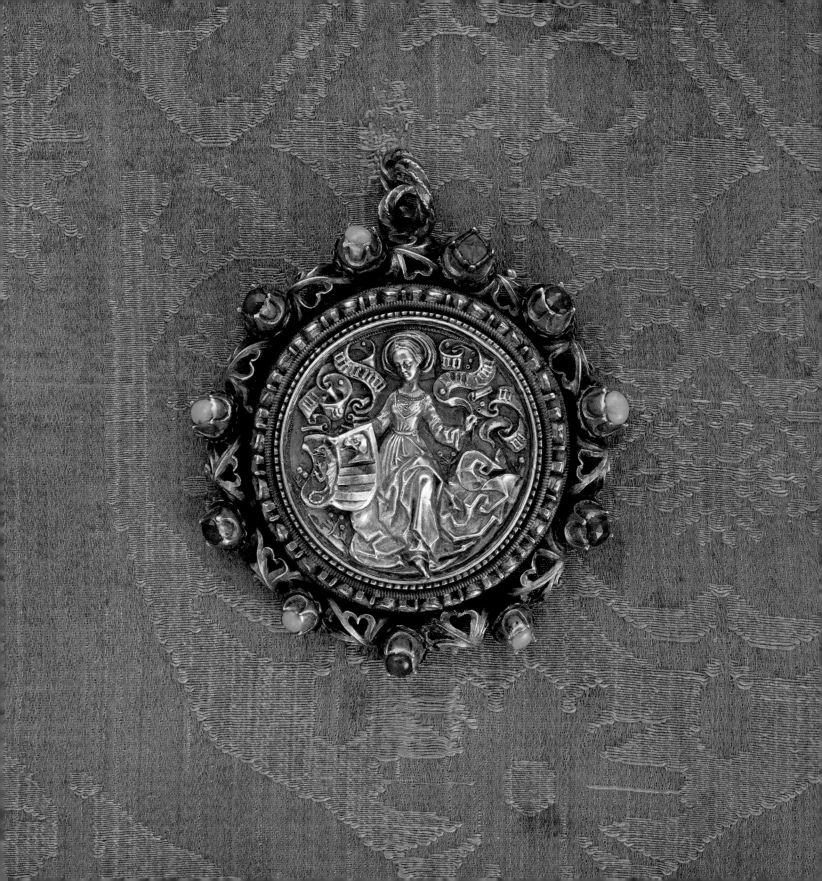

**Sitzende Madonna mit Kind
aus Rheinfelden**
gegen 1500
Lindenholz mit Resten alter
Fassung
H. 72 cm
Ausschnitt

Die Darstellung der Muttergottes war im 15. Jahrhundert, einer Zeit der gesteigerten Marienverehrung, besonders beliebt. So zahlreich die Bildwerke gewesen sein müssen, die «Rheinfelder Madonna» gehört doch zu den Seltenheiten für Basel, wo die meisten Heiligenfiguren aus Holz im Bildersturm 1529 auf den Scheiterhaufen geworfen wurden. Sie stellt heute eines der kostbar gewordenen Dokumente für den Stil der spätgotischen Basler Bildschnitzerwerkstätten dar.
Der geschlossene Umriss der Figur, das still auf ihr Kindlein blickende Gesicht der Maria entsprechen der nach 1490 eingetretenen stilistischen Beruhigung der Plastik nach einer Phase der Bewegtheit und Formverflechtung. Die ungewöhnliche Intimität der in sich ruhenden jungen Mutter ist vor allem in der zarten Modellierung des Gesichts abzulesen.
(Aus der abgebrochenen Bruderkapelle in Rheinfelden, Schenkung Dr. R. F. Burckhardt, Historisches Museum Basel, Inv.-Nr. 1917.49)

**La Vierge à l'Enfant
de Rheinfelden**
vers 1500
bois de tilleul avec des restes
de l'ancienne polychromie
h. 72 cm
détail

La représentation de la Mère de Dieu était particulièrement populaire au XVᵉ siècle, à cause de l'intensification du culte dédié à Marie. Quelque nombreux qu'aient pu être les ouvrages de sculpture, la «Madone de Rheinfelden» est une rareté car à Bâle, la plupart des statues de saints en bois furent jetées sur les bûchers iconoclastes de 1529. Cette Madone représente un document précieux pour l'étude du style des ateliers de sculpture sur bois bâlois. Les contours serrés de la figure et le visage de Marie penché doucement sur son petit enfant correspondent à l'apaisement stylistique intervenu dans la sculpture après 1490, c'est-à-dire après une phase d'agitation et de formes entrelacées. L'intimité inaccoutumée de la jeune mère plongée dans ses pensées est surtout visible dans le modelé délicat de son visage serein.
(Provient d'une chapelle démolie à Rheinfelden, don de R. F. Burckhardt, Musée historique de Bâle, No d'inv. 1917.49)

**Seated Madonna and Child
from Rheinfelden**
about 1500
lime-wood with remains
of old setting
h. 72 cm
detail

During the 15th century, when the cult of the Virgin Mary was at its height, representations of the Mother of God were particularly popular. As numerous as these statues must have been, this ''Rheinfelder Madonna'' is a rarity in Basel, where most wooden images of saints were burnt during the iconoclasm of 1529. It is a valuable document of the style of Basel's late Gothic statue-carving workshops.
The compact contours of the figure and the face of Mary looking down mildly at her child reflect the beginning of stylistic restraint in sculpture after 1490, following a phase of turbulence and complexity of forms. The uncommon intimacy of the serene young mother can be seen above all in the delicate modelling of her face.
(From a chapel in Rheinfelden, gift of R. F. Burckhardt, Basel Historical Museum, Inv. No. 1917.49)

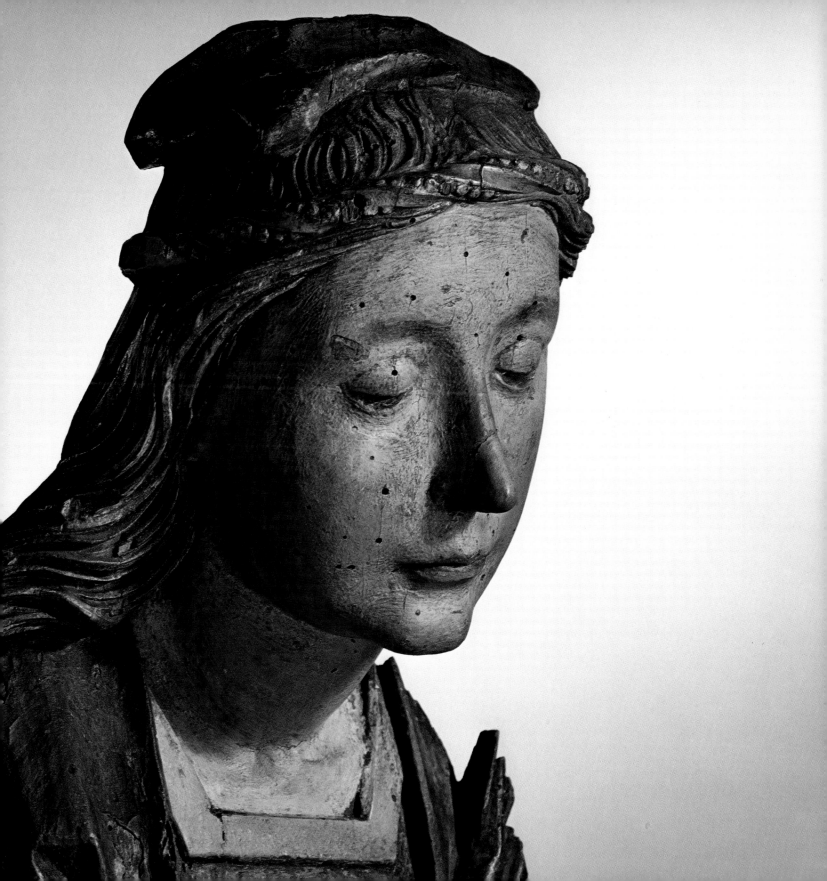

Weibermacht, um 1470
Ausschnitt aus einem Wirk-
teppich, Kette Leinen, Schuss
Wolle, etwas Seide
H. 62 B. 215 cm

Zu den grossen Kostbarkeiten des Historischen Museums gehören die Bildteppiche aus dem 15. Jahrhundert. Die Mehrzahl der heute erhaltenen Tapisserien, die damals in der Stadt Basel oder am Oberrhein entstanden sind, befinden sich in der Sammlung des Hauses. Typisch sind die friesartig angeordneten Szenen, die Fabeltiere und die ornamentalen Pflanzen.
In vier Episoden wird in unserm Teppich «von der Weiber List und Macht» erzählt: Pilger und Frau — Frau mit einem Manne «hausse pied» spielend — Aristoteles und Phyllis — Simson und Delila. Die weltliche Behandlung antiker und kirchlicher Themen mochte das schmunzelnde Verständnis der Basler Humanisten gefunden haben. Auf dem Ausschnitt geht es um die Emanzipation der Frau zur Zeit der Griechen, gefiltert durch das 15. Jahrhundert. Die üppig aufgeputzte Phyllis treibt ihr Reittier, den Philosophen Aristoteles, mit dem Peitschchen an. Im Spruchband klagt der die Narrenkappe tragende Weise:
«Mich · über · kam · ein · reine · meit ·
d(a)z · si · mich · als · ei(n) pfert · reit.»
Und Phyllis stellt ihre eigene Philosophie entgegen:
«Wer · scho(n)en · wibe(n) · pflege(n) · wil ·
der · muos · in · gestaten · vil.»
(Historisches Museum Basel, Inv.-Nr. 1870.743)

**Des ruses et du pouvoir
des femmes,** vers 1470
détail d'une tapisserie
chaîne en lin, trame en laine
avec un peu de soie
h. 62 l. 215 cm

Les tapisseries du XVe siècle font partie des objets les plus précieux du Musée historique. La plupart des tapisseries qui furent alors tissées dans la ville de Bâle ou dans la région du Haut-Rhin, sont actuellement conservées dans la collection du Musée. La disposition en frise des scènes, des animaux fabuleux et des plantes ornementales est caractéristique.
Sur cette tapisserie, quatre épisodes content «les ruses et le pouvoir des femmes», soit dans l'ordre: pélerin et femme — femme jouant au «hausse-pied» avec un homme — le Lai d'Aristote — Samson et Dalila. La manière profane de traiter des thèmes d'origine antique et religieuse reçut peut-être l'approbation amusée des humanistes bâlois. Le détail de la photographie représente l'émancipation de la femme chez les Grecs, vue par un œil du XVe siècle. Phyllis, richement accoutrée, pousse sa monture — le philosophe Aristote — à coups de fouet. Sur la banderole, les lamentations du sage affublé du bonnet des fous: «Une belle m'a subjugué, qui me mène comme un cheval.» A quoi Phyllis oppose sa propre philosophie: «Qui veut servir de belles femmes, leur doit bien permettre beaucoup!»
(Musée historique de Bâle, No d'inv. 1870.743)

The Guile and Power of Women
about 1470
detail from a woven tapestry
linen warp, wool weft, some silk
h. 62 w. 215 cm

The Historical Museum's 15th century tapestries are among its greatest treasures. Most of the well-preserved tapestries made in the town of Basel or the Upper Rhine area belong to its collection. The frieze-like arrangement of scenes, mythical animals and decorative plants are typical features.
This tapestry shows woman's guile and power (''von der Weiber List und Macht'') in four episodes: a pilgrim and his wife; a woman playing ''hausse pied'' with a man; Aristotle and Phyllis; Samson and Delilah. Such secular treatment of classical and sacred themes was probably received with amusement by the humanists of Basel. The detail deals with the emancipation of women in the time of classical Greece as filtered through the 15th century. Phyllis, decked out in her finery, is driving her riding animal, the philosopher Aristotle, with a small whip.
(Basel Historical Museum, Inv. No. 1870.743)

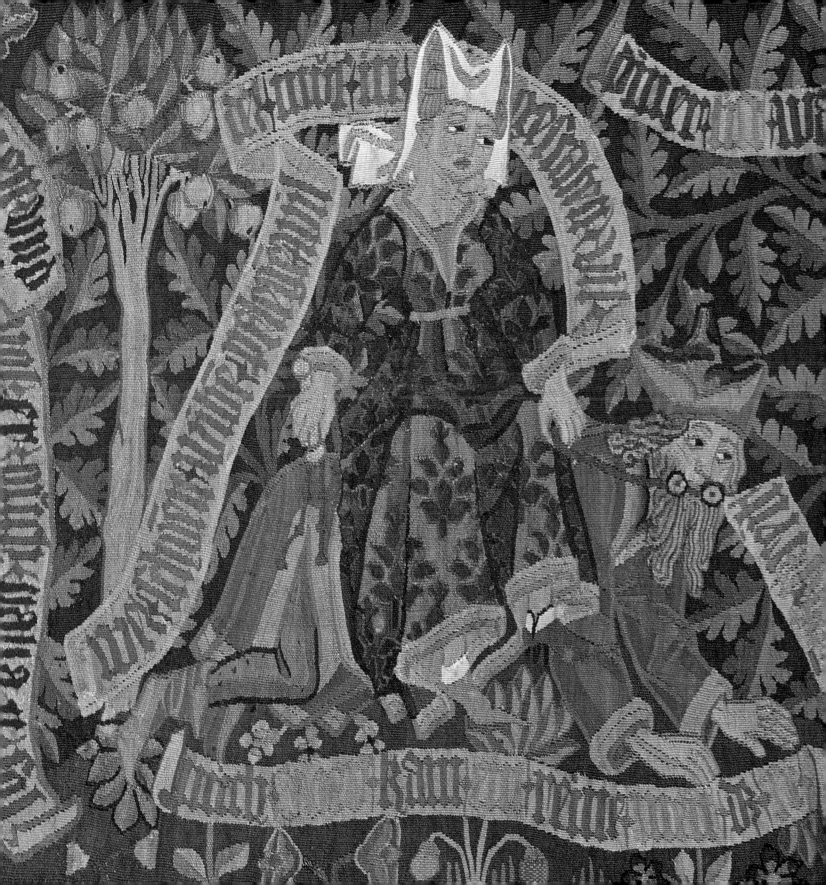

Junker als Wildmännlein
um 1490
Ausschnitt
aus dem «Feerteppich»
Wirkteppich, Kette Leinen
Schuss Wolle, etwas Seide
H. 120 B. 350 cm

Petermann Feer, der nachmalige Schultheiss von Luzern, liess sich den Teppich 1490 vermutlich in Basel anfertigen. Dargestellt sind drei Junker und vier Edelfräulein auf der Falkenjagd. Der Jüngling trägt eine Wildleutetracht, wie sie bei den Maskeraden des 15. Jahrhunderts beliebt war. Die Jagd findet in einem ornamentalen Geranke von Hopfenstauden statt; selbstverständlich wie im Märchen fügen sich die realen Tiere in das stilisierte Geäst.
Das Wildmännlein strahlt etwas vom Hochgefühl spätmittelalterlichen Lebens aus. Es schlägt aber auch eine Brücke zur Tapisserie der ersten Hälfte unseres Jahrhunderts, als Lurçat die kraftvolle Zeichenhaftigkeit von Form und Farbe jener Künstler in unsere Zeit umsetzte.
(Ankauf aus der Sammlung Meyer am Rhyn, Luzern, Historisches Museum Basel, Inv.-Nr. 1905.540)

Hobereau déguisé
en homme sauvage
vers 1490
détail de la «Tapisserie Feer»
chaîne en lin, trame en laine
avec un peu de soie
h. 120 l. 350 cm

Petermann Feer, qui devint plus tard maire de Lucerne, se fit exécuter la tapisserie en 1490, probablement à Bâle. Elle représente trois hobereaux et quatre damoiselles à la chasse au faucon. Le jeune homme porte un déguisement de sauvage, comme on les aimait dans les mascarades du XVe siècle. La chasse a lieu dans un décor de feuillages grimpants et de buissons de houblon; les animaux concrets se coulent entre les branchages stylisés aussi facilement que dans un conte. L'homme sauvage de la reproduction dégage un peu du sentiment hautain propre à la vie de la fin du Moyen Age. Durant la première moitié du XXe siècle, Lurçat ranima l'art de la tapisserie en transposant dans notre temps l'expressivité de la forme et de la couleur des artistes du Moyen Age.
(Collection Meyer am Rhyn, Lucerne. Achat du Musée historique de Bâle en 1905, No d'inv. 1905.540)

Squire as Hunter
about 1490
detail from the "Feer" tapestry
woven tapestry, linen warp
wool weft, some silk
h. 120 w. 350 cm

Petermann Feer, a former mayor of Lucerne, had this tapestry made in 1490, probably in Basel. Three squires and four noblewomen hawking are depicted on it. The boy is wearing hunting dress as it was popular at 15th century masquerades. The hunt takes place among ornamentally intertwined hops; as in a fairy-tale, realistic animals are found among stylized branches.
The hunter radiates something of the elation of late medieval life. But a connection is also established here to the tapestries of the first half of the 20th century, when Lurçat adapted the powerful symbolism of form and colour of medieval artists to our time.
(Purchased from the Meyer am Rhyn Collection, Lucerne, Basel Historical Museum, Inv. No. 1905.540)

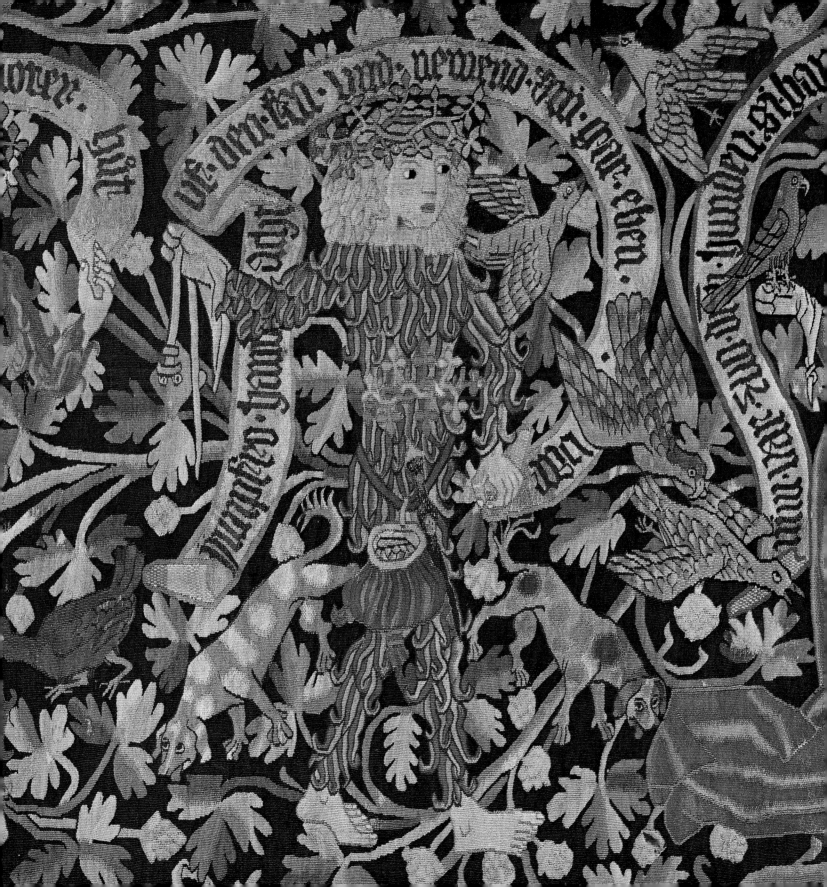

Eckquartier des Basler Juliusbanners, 1513
Verkündigung an Maria
Stickerei auf weissem italienischem Seidendamast
37,5 × 37,5 cm

Das Juliusbanner erhielt die Stadt Basel als Anerkennung geleisteter Dienste von Papst Julius II. geschenkt, jenem Mäzen, der auch Bramante, Raffael und Michelangelo an seinen Hof berufen hatte (1443–1513). Vom Original, das seither verlorenging, wurde 1513 im Auftrag des Basler Rates eine Gebrauchskopie hergestellt. Das Eckquartier — das heisst das quadratische Feld am obern Eck bei der Fahnenstange — war mit einer wie ein Gemälde gestalteten Verkündigungsszene geschmückt. Die Kopie blieb in gutem Zustand erhalten und stellt heute nicht nur ein wichtiges Stück der Fahnensammlung des Museums dar, sondern ist auch das in der künstlerischen und technischen Qualität kostbarste Eckstück aller schweizerischen Juliusbanner. Die leicht plastische Stickerei ist ungemein reich: Relief- und Lasurstickerei, Nadelmalerei, Spaltstich, üppig verziert mit Flussperlen, silbervergoldeten Pailletten und Goldfäden. Das metallene Szepter wurde nach einem in der Amerbachsammlung noch erhaltenen Goldschmiedemodell abgegossen und eingesetzt.
(Historisches Museum Basel, Inv.-Nr. 1882.92)

Quartier de la bannière du Pape Jules II, 1513
Annonciation à Marie
broderie sur damas de soie blanc italien
37,5 × 37,5 cm

La ville de Bâle reçut la bannière de Jules II des mains de ce Pape en signe de reconnaissance des services rendus. — Ce prélat (1443–1513), un mécène, appela entre autres Bramante, Raphael et Michel-Ange à sa cour.
En 1513, le Conseil bâlois donna l'ordre d'exécuter une copie de l'original, perdu depuis, destinée à l'usage courant. Le quartier — c'est-à-dire la surface carrée située à l'angle supérieur de la bannière et fixée à la hampe — était décoré avec une scène représentant l'Annonciation, composée comme un tableau. Cette copie, bien conservée, représente aujourd'hui une pièce importante de la collection de drapeaux du Musée; de par ses qualités artistiques, et techniques, elle est aussi la pièce d'angle la plus précieuse de toutes les bannières suisses de Jules II. La broderie est extrêmement riche: broderie en relief, peinture à l'aiguille, points richement décorés avec des perles et des applications de paillettes en argent doré et de fils d'or. Le sceptre surajouté en métal a été coulé d'après un modèle d'orfèvrerie encore conservé dans la Collection Amerbach.
(Musée historique de Bâle, No d'inv. 1882.92)

"Eckquartier" of Basel's Banner of Julius, 1513
the Annunciation, embroidered on white, Italian silk damask
37.5 × 37.5 cm

Pope Julius II (1443–1513), a patron of the arts who summoned Bramante, Raffael and Michelangelo to his court, presented this banner to the town of Basel in recognition of services rendered. In 1513 a copy of the original (the original has since been lost) was made at the behest of the Basel town council. The "Eckquartier" — a square field at the upper corner closest to the flag-staff — had an Annunciation scene on it that was designed like a painting. The copy has survived in good condition and is an important piece in the museum's collection of flags. But it is more than that, for it is artistically and technically the most valuable corner piece of all Swiss banners of Julius. The embroidery has a sculptural quality and is exceptionally rich: relief and layered embroidery, split stitch, elaborately ornamented with pearls, gilded silver paillettes and gold threads — embroidery that gives the impression of a painting. The inset metal scepter was cast from a goldsmith's model that can still be found in the Amerbach Collection.
(Basel Historical Museum, Inv. No. 1882.92)

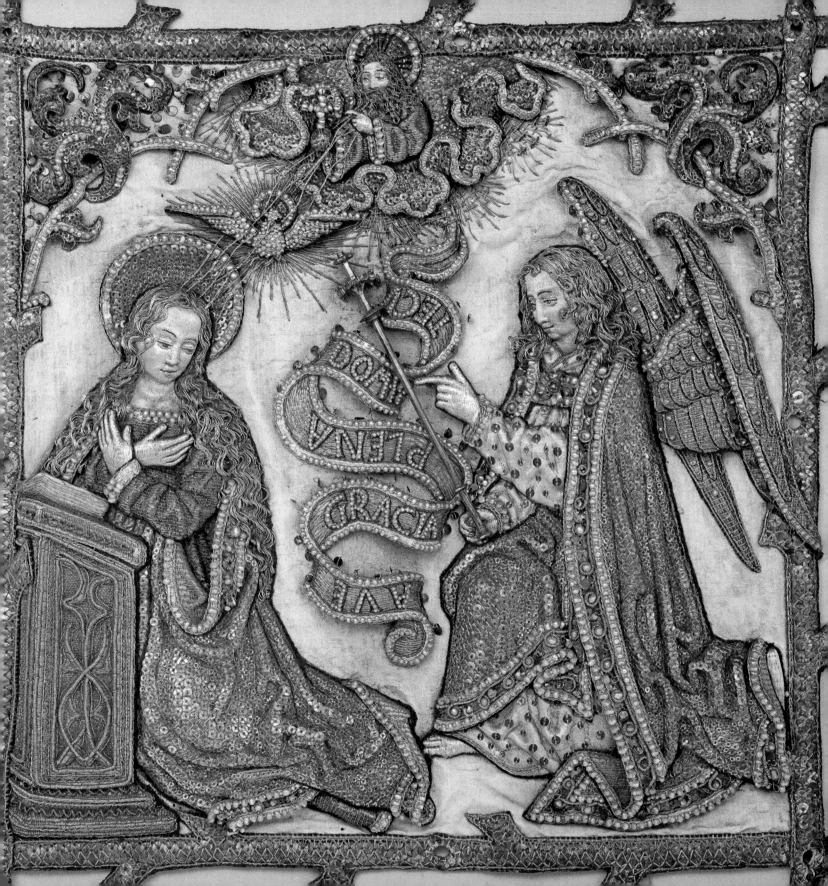

Venus mit Spiegel und Gürtel
oberitalienisch, um 1500
Bronze, Gürtel Silber vergoldet
H. 27 cm

Die Ursprünge der Basler Museen gehen auf die Privatsammlungen des Gelehrten Basilius Amerbach (1533–1591) und seiner Vorfahren zurück (Seite 9). Zum Besitz des leidenschaftlichen Kunstfreundes gehörte diese Bronzevenus, die laut dem von Basilius selbstverfassten Inventar von 1586 im abgebildeten Kasten aufgestellt war. Er schreibt dazu, in diesem Teil «des viereckten Kastens sind dry gewelbte blindfensterlin und dorunter dry schubledlin. Hierin stond auf dry von Alabaster gedreiten fuslin ein Venus von glockenzüg hol, mit ein silbern cesto ...»
Diese Venus ist ein typisches Ergebnis humanistischer Beschäftigung mit der Antike zur Zeit der italienischen Hochrenaissance. Zugleich vermittelt das ausgesprochen bürgerlich-feudale Sammlungsobjekt einen Einblick in die Ambiance des legendären Amerbach-Kabinetts.
(1662 Ankauf auf Empfehlung des Bürgermeisters Wettstein, Historisches Museum Basel, Inv.-Nr. 1909.243)

Vénus avec miroir et ceinture
Italie du Nord, vers 1500
bronze, ceinture en argent doré
h. 27 cm

Les origines des Musées bâlois remontent aux collections de l'érudit Basilius Amerbach (1533–1591) et de ses ancêtres (p.16). La Vénus en bronze appartenait à cet ami passionné des arts. D'après l'inventaire écrit par Basilius lui-même en 1586, elle se trouvait alors déjà dans la même armoire. Il écrit à ce sujet que, dans cette partie «de l'armoire, il y a trois petites fenêtres aveugles voûtées et trois tiroirs en-dessous. Là-dedans se dresse sur trois petits pieds en albâtre tournés, une Vénus creuse du matériau dont on fait les cloches, avec une ceinture en argent ...»
Cette Vénus est un produit typique de l'intérêt que portaient les humanistes à l'Antiquité, au moment du plein épanouissement de la Renaissance en Italie. En même temps, l'objet au caractère à la fois bourgeois et féodal donne un aperçu de l'ambiance du célèbre Cabinet Amerbach.
(Acheté en 1662, sur la recommandation du bourgmestre Wettstein, Musée historique de Bâle, No d'inv. 1909.243)

Venus with Mirror and Belt
northern Italy, about 1500
bronze, gilded silver belt
h. 27 cm

The origins of the museums of Basel go back to the private collections of the scholar Basilius Amerbach (1533–1591) and his forefathers (see p. 21). The bronze Venus pictured here was in Amerbach's possession, and according to the inventory list he himself made in 1586, it stood in the cabinet the photograph shows it in.
This Venus is a typical result of the humanistic interest taken in ancient times during the Italian Renaissance. At the same time, this typically bourgeois-feudal collector's item gives us a glimpse of the atmosphere of the legendary Amerbach Collection.
(Purchased from the Amerbach Collection by the government of Basel in 1662, Basel Historical Museum, Inv. No. 1909.243)

Himmelsglobus von Mercator
1551
Kupferstich über Holzkugel
Horizont auf 4 Säulen
unten Kompass
beweglicher Messingmeridian
Durchmesser der Kugel 41,8 cm

Der flandrische Geograph Gerard de Cremer (1512–1594), bekannt unter dem Namen Mercator, schuf diesen Himmelsglobus als astronomisches Lehrmodell. Die Sternbilder sind nach den Angaben des Ptolemäus gestochen, zusätzlich fügte Mercator «das Haar der Berenice» und «das Bild des Antinous» bei. Zusammen mit dem ebenfalls von Mercator hergestellten Erdglobus von 1541 besitzt das Historische Museum ein selten schön und komplett erhaltenes Paar dieses berühmten Geographen, der noch heute durch die Reformierung der Kartographie mit Hilfe einer winkeltreuen Zylinderprojektion, der «Mercator-Projektion», unvergessen ist.
Der Globus soll auch für die zahlreichen anderen wissenschaftlichen Instrumente der Museumssammlung stehen und auf die für Basel wichtige Institution der seit 1460 bestehenden Universität hinweisen.
(Schenkung 1879 von Amadeus Merian, Historisches Museum Basel, Inv.-Nr. 1879.34)

Globe céleste de Mercator
1551
gravure au burin
sur sphère en bois
horizon sur 4 colonnes
boussole en-dessous
méridien mobile en laiton
diamètre de la sphère 41,8 cm

Le géographe flamand Gerard de Cremer (1512–1594), connu sous le nom de Mercator, créa ce globe céleste pour illustrer l'enseignement de l'astronomie. Les constellations sont gravées d'après les indications de Ptolémée; Mercator y ajouta celles du «Cheveu de Bérénice» et de l'«Image d'Antinoüs». Le Musée historique de Bâle possède aussi le globe terrestre de Mercator, réalisé en 1541. Cette belle paire, rarement complète, est un témoignage précieux de l'activité du géographe inoubliable qui réforma la cartographie avec son système de projection cylindrique respectant les angles. Son système est immortalisé sous le nom de «Projection de Mercator».
Dans le cadre de cet ouvrage, ce globe doit aussi représenter les nombreux autres instruments scientifiques de la collection du Musée et renvoyer à une des institutions les plus importantes pour Bâle: l'Université, fondée en 1460.
(Don d'Amadeus Merian en 1879, Musée historique de Bâle, No d'inv. 1879.34)

Mercator's Celestial Globe
1551
etching over a wooden globe
horizon on 4 columns
compass at the bottom
movable brass meridian
diameter of globe 41.8 cm

The Flemish geographer Gerard de Cremer (1512–94), better known as Mercator, made this celestial globe as an aid to astronomical study. The constellations were engraved according to the Ptolemaic system with Mercator's addition of "the hair of Berenice" and "the constellation of Antinous". Mercator will always be remembered for reforming cartography with the "Mercator projection", which has the parallels and meridians at right angles. Also owning the terrestrial globe issued by Mercator in 1541, the Historical Museum possesses a very well preserved, complete pair of globes by this famous geographer.
This globe represents the numerous other scientific instruments in the museum's collection and is a reminder of one of Basel's most important institutions — the university, founded in 1460.
(Gift of Amadeus Merian in 1879, Basel Historical Museum, Inv. No. 1879.34)

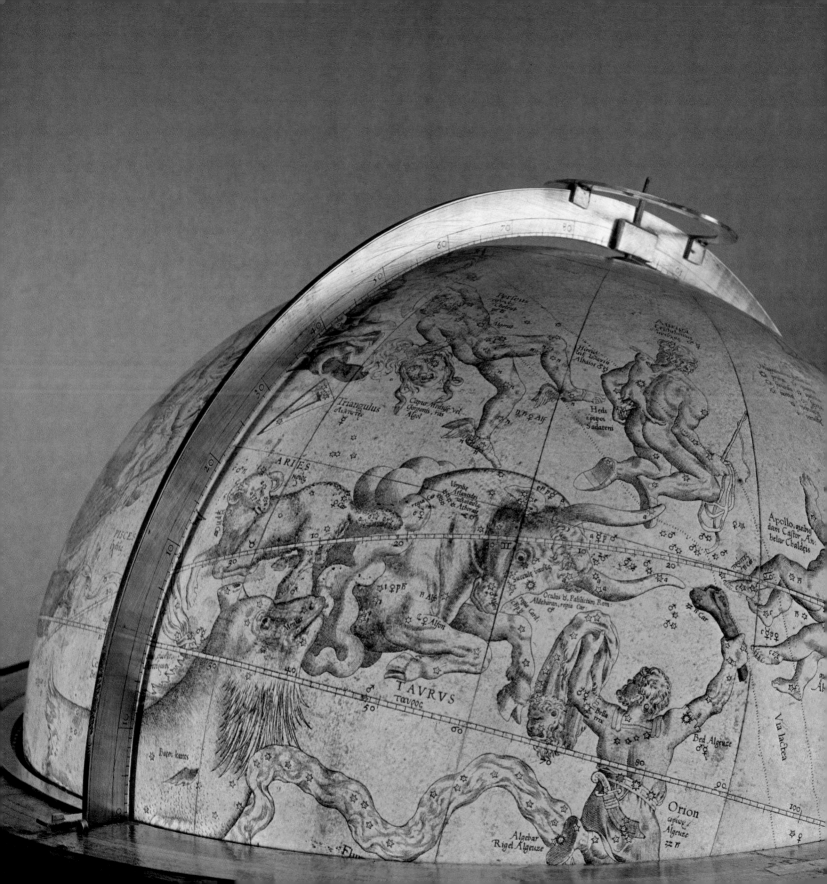

Drei Schweizer Dolche
16. Jahrhundert
Dolche aus Stahl
Scheiden vergoldetes Kupfer
und Silber
Länge der Dolche ohne Scheide
39 44 39 cm

Der Dolch war eine gefürchtete Mehrzweckwaffe, besonders geeignet zum Durchdringen des Kettenpanzers oder zum Durchschneiden der Helmriemen. Eine der Eigenarten des Schweizer Dolchs ist die nach oben geschwungene Parierstange. Während die Waffe links auf funktionale Einfachheit ausgerichtet ist, sind die zwei andern Dolche in der Ausführung Prunkwaffen. Die Scheide des mittleren Dolchs (1572) stellt in durchbrochener Arbeit Szenen aus dem Totentanz von Holbein dar, ein damals beliebtes Motiv für anspruchsvolle Dolche. Engels- und Widderköpfe bilden den Knauf. Nicht weniger prächtig ist die Scheide des andern Dolchs mit der Geschichte des verlorenen Sohns. In der Scheidenwölbung stecken zwei Messerchen, deren Griffe zu vergoldeten Büsten ausgearbeitet wurden. Auf der Rückseite ist das Wappen der Familie Faesch mit der Jahreszahl 1585 eingraviert.
Von links nach rechts:
Ankauf 1891, Historisches Museum Basel, Inv.-Nr. 1891.100
Schenkung 1826, Inv.-Nr. 1882.107
Schenkung aus dem Museum Faesch, Inv.-Nr. 1882.108

Trois poignards suisses
XVIe siècle
poignards en acier
fourreaux en cuivre
et en argent doré
longueur des poignards sans
fourreau 39 44 39 cm

Le poignard était une arme à usage multiple redoutée, particulièrement appropriée pour transpercer la cotte de mailles ou pour couper les lanières du heaume. Le quillon incurvé est une des caractéristiques formelles des poignards suisses. L'arme de gauche fait montre d'une simplicité fonctionnelle, tandis que les deux autres sont, de par leur exécution, des armes d'apparat. Le fourreau finement ajouré du poignard central (1572) représente des scènes de la danse macabre de Holbein, un motif très apprécié pour la décoration des poignards de grande valeur. Le pommeau est constitué par des têtes de béliers et d'anges. Le fourreau du poignard de droite n'est pas moins luxueux; il porte la représentation de l'histoire de l'Enfant prodigue. Dans sa forme galbée, ce fourreau contient en outre deux petits couteaux aux manches en forme de bustes dorés. Les armoiries de la famille Faesch et la date 1585 sont gravées sur le verso.
De gauche à droite:
Achat 1891, Musée historique de Bâle, No d'inv. 1891.100
Donation 1826, No d'inv. 1882.107
Donation du Musée Faesch, No d'inv. 1882.108

Three Swiss Daggers
16th century
daggers made of steel, sheaths
of gilded copper and silver
length of the daggers without
sheath 39 44 39 cm

The dagger was a feared, multi-purpose weapon particularly well-suited to piercing chain mail or cutting through the strap of a helmet. One of the special features of the Swiss dagger is the upturned quillon.
Whereas the weapon on the left was intended to be functional and simple, the other two daggers were designed as ceremonial weapons. On the sheath of the dagger in the middle (1572), scenes from Holbein's Totentanz (Dance of Death), a popular motif for costly daggers at the time, are represented in pierced work. Angels' and rams' heads form the pommel. The sheath of the other dagger, with the story of the prodigal son on it, is no less beautiful. In the curve of the sheath there are two small knives whose handles were modelled as gilded busts. On the back the Faesch family coat of arms and the date 1585 are engraved.
From left to right:
Purchase 1891, Basel Historical Museum, Inv. No. 1891.100
Gift 1826, Inv. No. 1882.107
Gift of the Faesch Museum, Inv. No. 1882.108

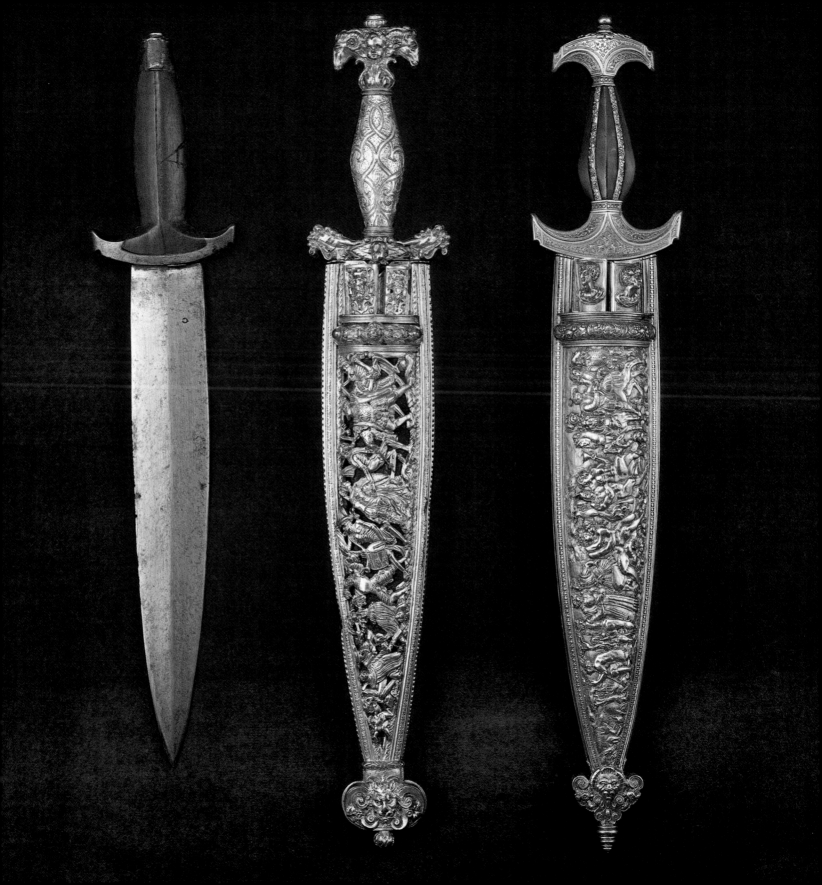

Hohes Kelchglas
Anfang des 17. Jahrhunderts
Glas Venedig [?], auf
vergoldeter Silbermontierung
Gesamthöhe 47 cm

Der hauchdünne Glaskelch hat sich durch die Gefährdung der Jahrhunderte hindurch retten können. Die Schraubzwinge der filigranzarten Montierung wurde gelegentlich für hohe Kelchgläser angefertigt, deren Fuss abgebrochen, deren Verdickung am Kelchstiel aber noch vorhanden war. Möglicherweise stellte man aber später eigens Kelche mit solchen Silberfassungen her. Jedenfalls begegnet man ihnen auch auf Stillebenbildern der Epoche. Der kultivierte Sinn jener Zeit für Gläser wird auf dem Bild im Hintergrund von Willem Claesz Heda von 1655 ebenfalls sichtbar.
(Museum Faesch, seit 1823 im Inventar des Historischen Museums Basel, Inv.-Nr. 1913.72)

Grande Flûte
début du XVIIe siècle
verre de Venise [?], monté
sur un pied en argent doré
hauteur totale 47 cm

La flûte extrêmement fine a pu subsister à travers les aléas des siècles. De tels pieds en filigrane délicat étaient occasionnellement fabriqués pour des verres dont le pied s'était cassé, mais possédant encore le renflement de leur tige. Peut-être, par la suite, fabriqua-t-on aussi intentionnellement des verres munis de telles montures. En tout cas, on les trouve aussi sur les natures mortes de l'époque. Le tableau visible à l'arrière-plan, peint par Willem Claesz Heda en 1655, illustre bien le goût raffiné de ce siècle pour les verres précieux.
(Musée Faesch, depuis 1823 dans l'inventaire du Musée historique de Bâle, No d'inv. 1913.72)

Tall Crystal Goblet
beginning of the 17th century
Venetian [?]
glass on gilt silver base
total height 47 cm

In spite of its extreme delicacy, this crystal goblet has managed to survive intact over the centuries. This type of filigreed base was sometimes made for tall goblets when the foot had broken off but the thicker part of the stem still remained unbroken. Later goblets with such silver bases may have been produced in that form. In any case, glasses of this sort can be found in still lives of the period. The picture in the background, painted by Willem Claesz Heda in 1655, reflects the cultivated taste in glasses that prevailed at the time.
(Faesch Museum, in the possession of the Historical Museum since 1823, Inv. No. 1913.72)

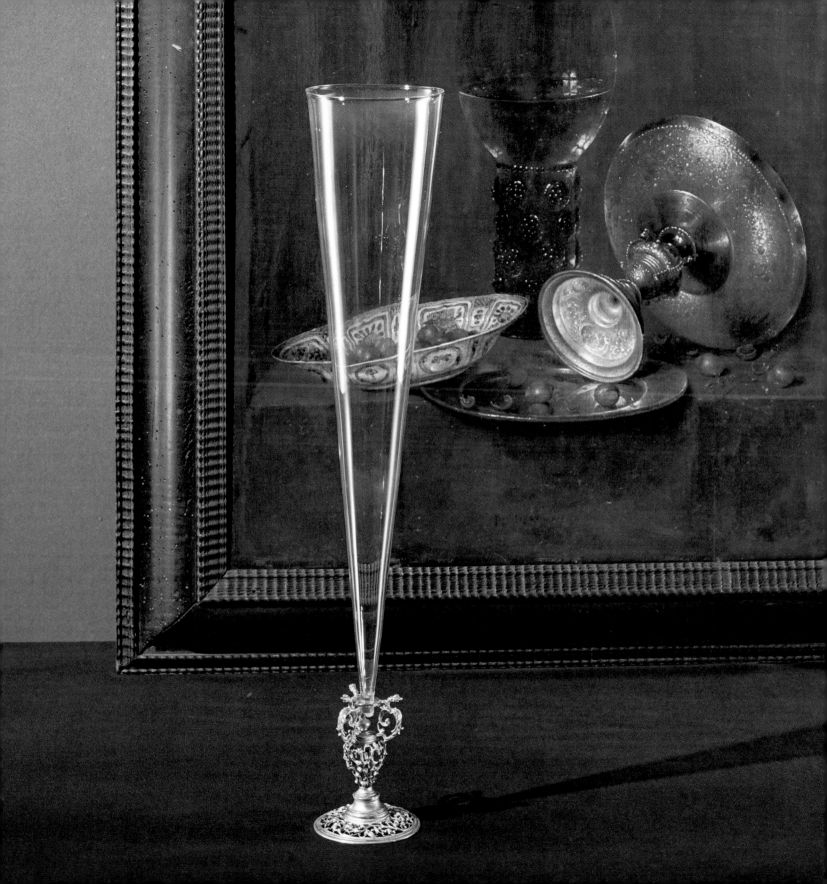

**Zylinderanamorphose
des Bürgermeisters Wettstein**
1650/60
Öl auf Holz
39×39 cm

Der Bürgermeister Johannes Rudolf Wettstein ist der Initiator der ersten bürgerlichen Kunstsammlung der Welt: Unter seiner Ägide beschloss der Basler Rat gemeinsam mit der Universität den Erwerb des vom Verkauf ins Ausland bedrohten Amerbach-Kabinetts.
Das Porträt des Bürgermeisters erscheint hier verschlüsselt in der Anamorphose, gemalt von Johann Heinrich Glaser (1585/95–1673). Das heisst: ein Bild kann durch Ausdehnen einer Dimension bis zur Unkenntlichkeit verzerrt werden, findet sich aber beim Betrachten von bestimmten Sichtwinkeln oder — wie hier — in einem Spiegelzylinder wieder zur ursprünglichen Form zusammen. Die auf einem Holzbrett gemalte Verzerrung wird im daraufgestellten Rundspiegel zum Denkmal Wettsteins entzerrt. Das Verwirrspiel zwischen Realität und Schein mitsamt der rationalen Durchschaubarkeit gehört zu jener Zeit. Zugleich mag das Objekt auf den Humor des damals mächtigsten Mannes im kleinen Stadtstaat deuten.
(Ursprünglich im Besitz von Bürgermeister Wettstein, 1907 Schenkung von Daniel Burckhardt-Werthemann, Historisches Museum Basel, Inv.-Nr. 1907.244.2)

**L'anamorphose cylindrique
du bourgeois Wettstein**
1650/60
huile sur bois
39×39 cm

Le bourgmestre Wettstein est l'initiateur de la première collection d'art bourgeoise du monde. Sous son égide, le Conseil bâlois décida conjointement avec l'Université, d'acheter le Cabinet Amerbach qui eût sinon été vendu à l'étranger. Les objets de cette collection d'art furent acquis pour la cité. Ce portrait chiffré du bourgmestre, une anamorphose, a été peint par Johann Heinrich Glaser (1585/95–1673). Une anamorphose est une image déformée et rendue méconnaissable par l'extension d'au moins une de ses coordonnées mais dont on peut retrouver l'image initiale lorsqu'on l'observe à partir d'un point de vue précis ou, comme ici, lorsqu'on considère son reflet sur un miroir cylindrique. La vision déformée de la déformation peinte sur la planche est un monument dédié à la mémoire de Wettstein. Le jeu déroutant entre la réalité et l'illusion, combiné à une vision claire et rationnelle, appartient au XVIIe siècle. En même temps, cet objet peut montrer ce qu'était l'humour de l'homme le plus influent du petit Etat citadin.
(A l'origine en possession du bourgmestre Wettstein, don de Daniel Burckhardt-Werthemann en 1907, Musée historique de Bâle, No d'inv. 1907.244.2)

**Cylinder Anamorphosis
of Mayor Wettstein**
1650/60
oil on wood
39×39 cm

Under the aegis of Mayor Johannes Rudolf Wettstein, Basel acquired the world's first civic art collection.
The portrait of Mayor Wettstein appears here in an anamorphosis painted by Johann Heinrich Glaser (1585/95–1673). The principle is the following: the dimensions of a drawing are distorted to such an extent that it becomes unrecognizable, but when viewed from a particular angle or when reflected in a cylindrical mirror, as is the case here, it appears properly proportioned. In the mirror placed on it, the distorted painting on the wooden board becomes Wettstein's face.
This interplay of appearance and reality together with the knowledge that confusion is penetrable is characteristic of that time. The work may also be an indication of the sense of humour of the most powerful man in the small city-state at the time.
(Originally in the possession of Mayor Wettstein, gift of Daniel Burckhardt-Werthemann in 1907, Basel Historical Museum, Inv. No. 1907.244.2)

Grosser Nautiluspokal
der Safranzunft
1668 bzw. 1676
Silbervergoldete Fassung
eines Nautilus-Gehäuses
als Trinkpokal
H. 42 cm

In der Geschichte der Stadt Basel haben die Zünfte wesentlich das wirtschaftliche und politische Geschick des Stadtstaates vom frühen Mittelalter bis zur Reformation bestimmt. Auch heute treffen sich die Angehörigen einzelner Zünfte jährlich zu einem festlichen Anlass, sechs Zünfte besitzen noch eigene Häuser.
Der Pokal aus einer echten Nautilusschale wurde 1676 von Hans Jakob Birr, als er Sechser wurde, der Basler Zunft zu Safran geschenkt (Gravur auf dem Fuss «Hansz Jacob Birr wardt / sechszer A.° 1676» und auf dem Nautilus «Hansz Jacob Birr 1668»). Die Trägerfigur stellt die legendäre Gestalt des Basler Stadtgründers Munatius Plancus dar, nach dem Vorbild des Standbildes im Rathaushof. Auf dem Nautilusgehäuse ist eine Seeschlacht eingraviert. Der ovale Fuss trägt die Wappen der Familie Birr und der Zunft. Die Silberarbeit wurde vom Basler Goldschmied Sebastian Fechter (1633–1692) ausgeführt.
(Depositum E. E. Zunft zu Safran, Historisches Museum Basel, Inv.-Nr. 1894.165.1)

Le grand nautile monté
en coupe de la «Safranzunft»
1668, respectivement 1676
coquille de nautile
sur monture en argent doré
coupe à boire
h. 42 cm

Du Moyen Age à la Réformation, l'histoire de la ville de Bâle est étroitement liée à celle des corporations qui déterminèrent le sort économique et politique de l'Etat citadin. Aujourd'hui encore, les membres de certaines corporations se rencontrent une fois par an, à l'occasion de réunions solennelles; six corporations possèdent encore leurs maisons.
La coupe taillée dans une vraie coquille de nautile, fut offerte par Hans Jakob Birr à la corporation bâloise «zu Safran» en 1676, lorsqu'il fut investi d'une charge corporative (Gravure sur le pied: «Hansz Jacob Birr wardt / sechszer A° 1676» et sur le nautile: «Hansz Jacob Birr 1668»). La figure portant la coquille représente Munatius Plancus, le fondateur légendaire de Bâle, et est formée d'après sa statue dans la cour de l'Hôtel de Ville. Une bataille navale est gravée sur la coquille du nautile. Le pied ovale porte les armoiries de la famille Birr et de la corporation. L'ouvrage en argent fut exécuté par l'orfèvre bâlois Sebastian Fechter (1633–1692).
(Dépôt de la corporation «zu Safran», Musée historique de Bâle, No d'inv. 1894.165.1)

Large Nautilus Cup
from the "Safranzunft" (Guild)
1668, resp. 1676
nautilus shell as a drinking
cup in a gilded silver setting
h. 42 cm

The guilds played an important rôle in determining the economic and political fate of the city-state of Basel from the early Middle Ages to the Reformation. Today, too, the annual meetings of the individual guilds are festive occasions; six guilds still have their own guild-houses.
This cup, made from a genuine nautilus shell, was given to the Basel Zunft zu Safran by Hans Jakob Birr in 1676, when he became "Sechser" (engraved on the foot: "Hansz Jacob Birr wardt / sechszer A.° 1676"; on the shell: "Hansz Jacob Birr 1668"). The supporting statuette represents the legendary figure of the founder of the town of Basel, Munatius Plancus, after the statue in the courtyard of the town hall. There is a sea battle engraved on the nautilus shell. The oval foot has the coat of arms of the Birr family and the guild. The silver-work was done by the Basel goldsmith Sebastian Fechter (1633–1692).
(On loan from the E. E. Zunft zu Safran, Basel Historical Museum, Inv. No. 1894.165.1)

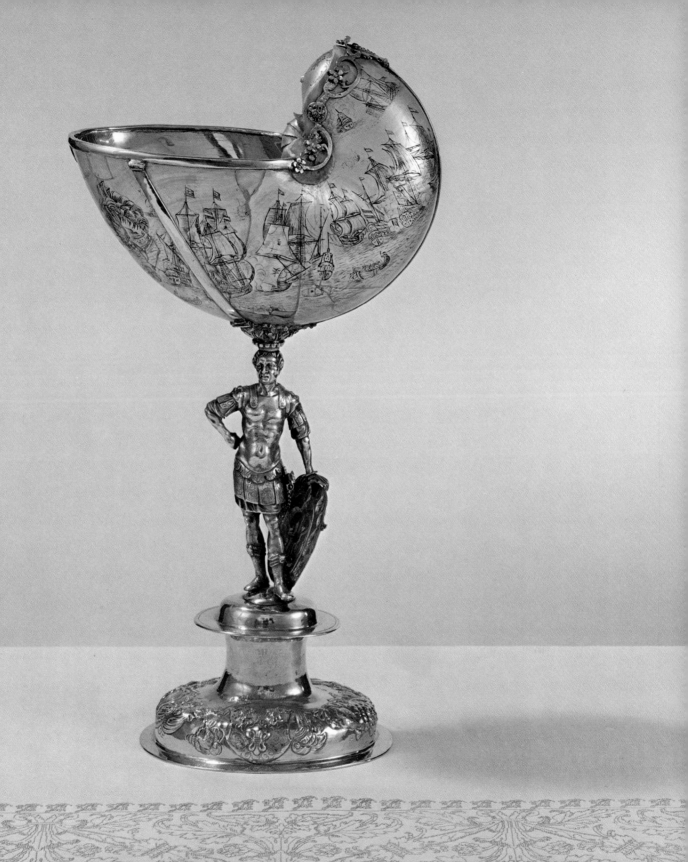

«Fluntern-Orgel»
Positiv, um 1700
Kanton St. Gallen
Holz, bemalt und teilweise
vergoldet, Innenflächen
der Flügel Hinterglasmalerei
H. 271 B. 163 T. 90 cm

« Positiv » nennt man eine kleine Orgel, die nicht fest in den Kirchenraum eingebaut ist, sondern je nach Grösse auf einen Tisch oder — wie unser Instrument — auf den Boden gestellt wird.
Die jetzt im Kirschgarten zu sehende Orgel wird dem Orgelbauer Johann Jakob Messmer (1648—1707) in Rheineck, Kanton St. Gallen, zugeschrieben. 1756 wurde sie von Christian Jacob Kühlwein von Rappoltsweiler im Elsass überholt und etwas erweitert. Ursprünglich für ein Zürcher Privathaus gearbeitet, gelangte die kleine Orgel 1763 als Legat in das Bethaus Fluntern. Dort erhielt sie die Kartusche über dem Mittelfeld des Prospektes und den giebelartigen Aufbau mit den Wappen der Stifter und der neuen Besitzer. Da in Zürich, der Stadt Zwinglis, das kirchliche Orgelspiel verboten war, wurde das Positiv lediglich für Aufführungen der Musikgesellschaft Fluntern verwendet. Erst im 19. Jahrhundert durfte es auch als Kircheninstrument dienen. 1868 wurde die Orgel durch ein Harmonium ersetzt und kam 1879 nach Basel.
Seit der Restaurierung des Orgelwerkes von 1965—1969 wird das klangschöne Instrument bei Hauskonzerten und Führungen wieder gespielt.
(Ankauf 1879, Historisches Museum Basel, Inv.-Nr. 1879.62)

L'orgue de Fluntern
positif, vers 1700
canton de St-Gall
bois peint et partiellement doré
surfaces intérieures
des ailes décorées
de peintures sous verre
h. 271 l. 163 p. 90 cm

Un positif est un petit orgue ancien qui n'avait pas sa place fixe dans l'église mais qui, selon sa grandeur, était posé sur une table ou — comme dans le cas présent — directement sur le sol.
L'orgue que l'on peut voir actuellement au Musée «Zum Kirschgarten» est attribué au facteur d'orgue Johann Jakob Messmer (1648—1707) de Rheineck, dans le canton de St-Gall. Il fut révisé et quelque peu agrandi en 1756 par Christian Jakob Kühlwein de Rappoltsweiler en Alsace. Le petit orgue, prévu à l'origine pour une maison particulière de Zurich, fut offert en legs à la Société de Musique de Fluntern en 1763 et on l'installa dans le nouveau temple du lieu. Il reçut alors le cartouche ornant le panneau central du buffet et la construction en forme de fronton portant les armoiries du donateur et des nouveaux propriétaires. Cependant, l'instrument ne fut utilisé que pour les concerts de la Société de Musique car, à Zurich, la cité réformée de Zwingli, le jeu d'orgue était banni des offices religieux et ne fut réintroduit peu à peu qu'au cours du XIXe siècle. En 1868, cet orgue dut céder sa place à un harmonium et en 1879 déjà, le Musée historique de Bâle en fit l'acquisition.
Depuis la restauration de son mécanisme en 1965—1969, on rejoue de cet instrument à la tonalité harmonieuse lors de récitals et de visites commentées.
(Achat en 1879, Musée historique de Bâle, No d'inv. 1879.62)

''Fluntern Organ''
Positive, about 1700
Canton of St. Gallen
wood, painted and partly gilded
glass painting on the inner
surfaces of side panels
h. 271 w. 163 d. 90 cm

A ''positive'' is a small organ that is not built into a church but, according to size, can be placed on a table or — as is the case with our instrument — stood on the floor.
This organ, which can now be seen in the Kirschgarten Museum, is ascribed to the organ-builder Johann Jakob Messmer (1648—1707), Rheineck, Canton of St. Gallen. In 1756 it was renovated and enlarged by Christian Jacob Kühlwein from Rappoltsweiler in the Alsace. Originally constructed for a private home in Zürich, the small organ reached the chapel of Fluntern as a legacy. There the cartouche over the centre-front and the gable-like construction with the coats of arms of the donor and the new owner were added. Since playing the organ in church was forbidden in Zürich, home of the Zwinglian Reformation, the positive was only used for performances of the Fluntern Music Society. It was only in the 19th century that it was also allowed to be used as a church instrument. In 1868 the organ was replaced by a harmonium and was brought to Basel in 1879.
Since the restoration of the organ (1965—69), the sound of this wonderful instrument has been heard at recitals and tours once again.
(Purchased in 1879, Basel Historical Museum, Inv. No. 1879.62)

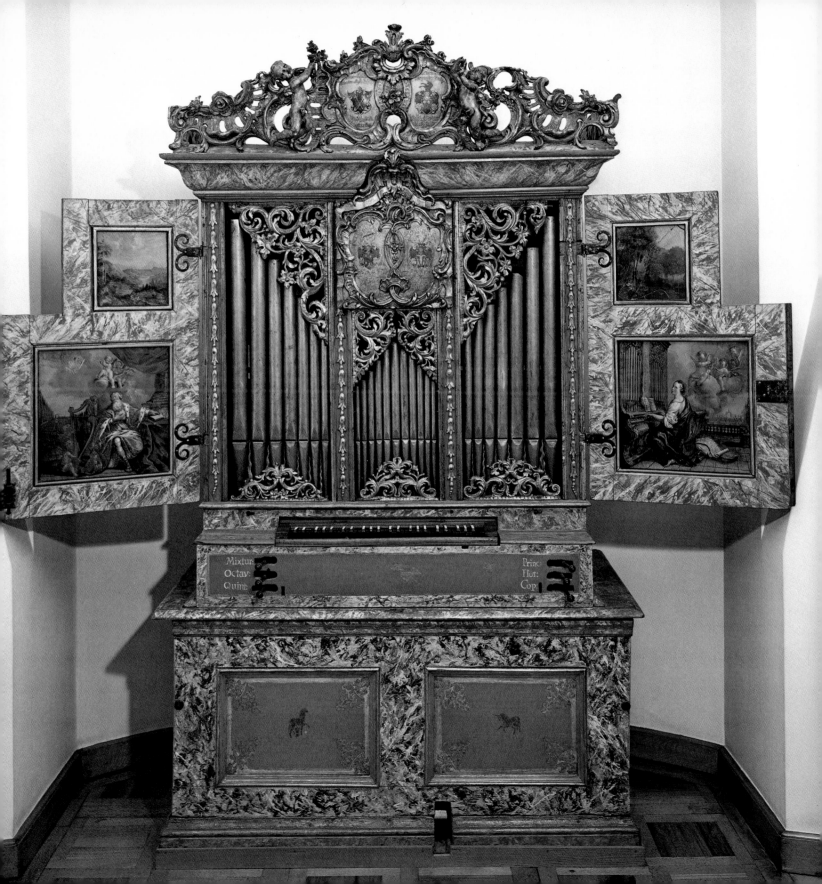

Kachelofen
um 1760
Fayence mit Aufglasurmalerei
H. 310 B. 117 T. 65 cm
Ausschnitt

Drei der heute äusserst selten gewordenen Strassburger Rokokoöfen befinden sich im «Kirschgarten», der Dépendance des Historischen Museums, eingebaut. Sie wurden vom Strassburger Fayencier Paul Anton Hannong in Zusammenarbeit mit seinem Schwager, dem Hafner Franz Paul Acker, für ein vornehmes Bürgerhaus in Basel geschaffen. Da der Ofen ursprünglich an einer Aussenwand stand, musste man ihn vom Zimmer her heizen, was man sonst des Schmutzes wegen vermied. Deshalb besitzt der breite kaminartige Unterteil zwei Messingtürchen. Der elegant sich verjüngende Oberbau trägt eine Rocaillevase.
Die beiden musizierenden Putten wurden von Johann Wilhelm Lanz modelliert. Sie trafen offenbar genau den Geschmack des Dixhuitième, denn ein heute zerstörter Ofen der Würzburger Residenz von 1764 entspricht unserem Modell.
(Schenkung Frau Valerie Burckhardt-de Bary, Historisches Museum Basel, Inv.-Nr. 1921.267)

Poêle de faïence
vers 1760
faïence avec peinture
exécutée au feu de moufle
h. 310 l. 117 p. 65 cm
détail

Trois poêles rococo de Strasbourg — ce type de poêle est devenu aujourd'hui extrêmement rare — sont installés au «Kirschgarten», la dépendance du Musée historique. Ils ont été créés par le faïencier Paul Anton Hannong en collaboration avec son beau-frère, le poêlier Franz Paul Acker, pour une demeure élégante de Bâle. Comme le poêle était appuyé à l'origine contre un mur extérieur, on était contraint d'entretenir le feu depuis la chambre même, procédé que l'on évitait généralement à cause de la saleté. Ceci explique pourquoi la base en forme de cheminée possède deux petites portes en laiton. La partie supérieure, élégamment amincie, porte un vase rocaille.
Les deux putti jouant de la musique furent modelés par Johann Wilhelm Lanz. Ils devaient être exactement dans la note du goût du XVIIIe siècle, car un poêle aujourd'hui détruit de la Résidence de Wurtzbourg était la réplique parfaite de celui de Bâle.
(Don de Madame Valérie Burckhardt-de Bary, Musée historique de Bâle, No d'inv. 1921.267)

Tiled Stove
about 1760
faience with over-glaze painting
h. 310 w. 117 d. 65 cm
detail

Three Strassburg Rococo stoves, which are extremely rare today, are built in at the ''Kirschgarten'', a branch of the Historical Museum. They were made by the Strassburg Faience producer Paul Anton Hannong with his brother-in-law, the stove-builder Franz Paul Acker, for a fashionable ''Bürgerhaus'' in Basel. As the stove originally stood at an outside wall, it had to be fired from the room it heated, something that was generally avoided because of the resulting dirt. That is why the broad, chimney-like bottom part has two small brass doors. The upper section, as an elegant, tapering sculpture, has a rocaille vase on it.
The two music-making putti were modelled by Johann Wilhelm Lanz. Evidently they were perfectly suited to the taste of the 18th century, for a 1764 stove, now destroyed, from the Würzburger Residenz, corresponds to our model.
(Gift of Mrs. Valerie Burckhardt-de Bary, Basel Historical Museum, Inv. No. 1921.267)

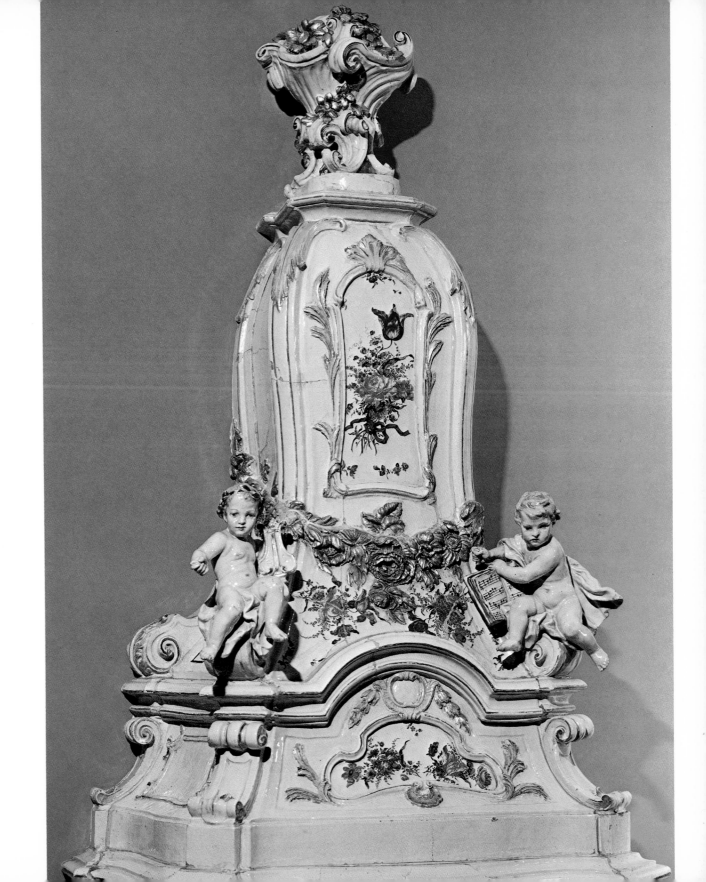

**Dame und Harlekin
die zwei Papageien mit
Kirschen füttern**
Meissner Porzellan
bunt bemalt, ohne Marke
Modell von
Johann Joachim Kaendler, 1746
H. 20 cm

Die kleine Gruppe könnte ein galantes Singspiel darstellen. Die Dame füttert kokett ihren Papagei mit Kirschen aus dem Körbchen im Schoss, während der Harlekin die Schöne grotesk imitiert. Der Schöpfer der Gruppe ist Johann Joachim Kaendler (1706—1775). Er arbeitete in der Meissner Manufaktur und modellierte die Dame mit Papagei in der Freizeit. Er bezeichnete die Figuren als «Watteausches Grouppen», in der «ein Wohl geputztes Frauenzimmer in ein Andriene auff einem Rasen sitzt». Die Grazie der beiden mag denn auch an Watteaus Rokoko denken lassen.
Die Gruppe ist Bestandteil der dem Museum als Stiftung überlassenen Sammlung Pauls-Eisenbeiss. Die Stiftung ist berühmt durch ihren Bestand an über 500 Porzellanfiguren und Figurengruppen der Manufakturen Meissen, Frankenthal, Höchst und Ludwigsburg. Schwerpunkte bilden die sogenannten Krinolinengruppen und die Figuren der Commedia dell'Arte.
(Depositum Pauls-Eisenbeiss-Stiftung Basel im Historischen Museum Basel)

**Dame et Arlequin
donnant des cerises
à deux perroquets**
porcelaine de Saxe polychrome
modèle non marqué de
Johann Joachim Kaendler, 1746
h. 20 cm

Le petit groupe pourrait être la représentation d'une scène galante de vaudeville. La dame prend les cerises d'un panier posé sur ses genoux et les donne à manger à son perroquet en faisant des mines de coquette, tandis qu'Arlequin singe grotesquement la belle. Ce petit saxe est l'œuvre de Johann Joachim Kaendler (1706—1775). Ce dernier était employé dans la manufacture de Meissen et modela la dame au perroquet durant son temps libre. Il qualifiait ces figures de «groupe à la Watteau», dans lequel «une donzelle pomponnée portant une adrienne est assise sur le gazon». La grâce des deux personnages peut en effet faire penser au style rococo de Watteau.
Le groupe appartient à la collection Pauls-Eisenbeiss, déposée comme Fondation au Musée historique. Cette Fondation célèbre comprend plus de 500 figures et groupes de figures provenant des manufactures de Meissen, Frankenthal, Höchst et Ludwigsburg. Le centre de la collection est constitué par ce qu'on appelle les groupes à crinolines et par les personnages de la comédie italienne.
(Dépôt de la Fondation Pauls-Eisenbeiss au Musée historique de Bâle)

**Lady and Harlequin
feeding cherries to two parrots**
Meissen porcelain
painted polychromatically
unmarked, modelled by
Johann Joachim Kaendler, 1746
h. 20 cm

This is a small group of gallants. Coquettishly the lady is feeding her parrot cherries from the basket in her lap while the harlequin imitates the lovely woman grotesquely. The group was made by Johann Joachim Kaendler (1706—1775). He worked at the Meissen factory and modelled the lady with the parrots in his spare time. He called the group a "Watteauesque group"; and, indeed, the grace of the figures does remind one of Watteau's Rococo style.
The group is part of the Pauls-Eisenbeiss Collection, which is on loan to the museum. The collection is famous for its over 500 porcelain figures and groups from the Meissen, Frankenthal, Höchst and Ludwigsburg factories. The central works are the so-called crinoline groups and the Commedia dell'Arte figures.
(Pauls-Eisenbeiss, Loan Collection at the Basel Historical Museum)

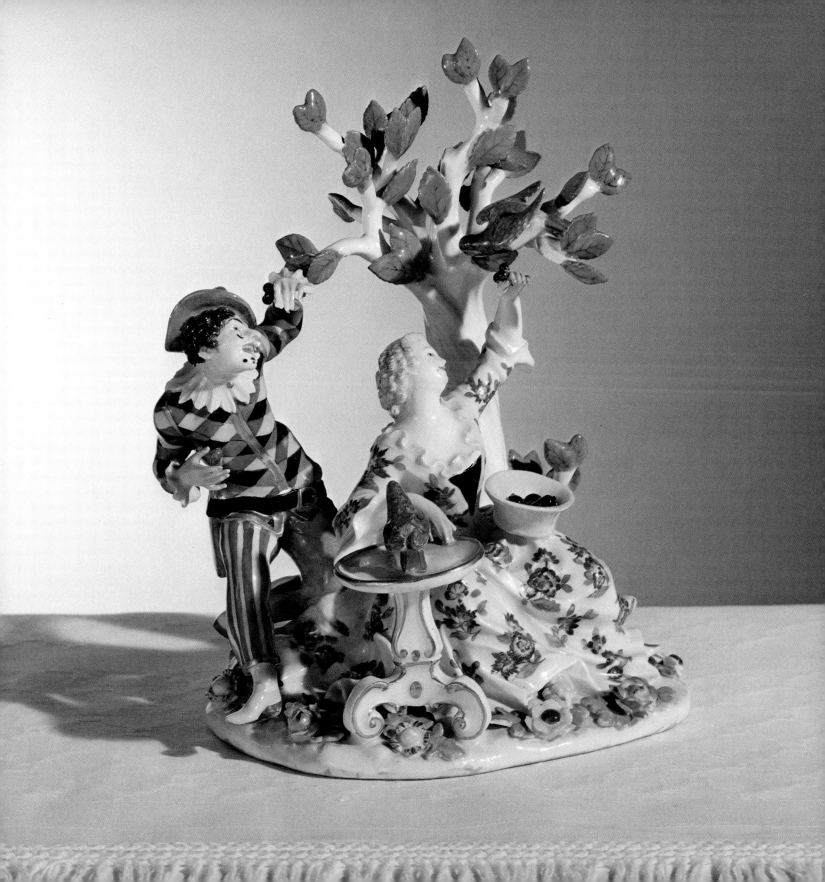

Museum für Völkerkunde Schweizerisches Museum für Volkskunde

Musée d'Ethnographie
Musée suisse des Arts et Traditions populaires

Museum of Ethnography
Swiss Museum for European Folklife

Museum für Völkerkunde
Schweizerisches Museum für Volkskunde

Wer durch die hohe, schwere Türe des Hauses an der Augustinergasse 2 tritt, befindet sich auf altem Museumsboden Basels. Das monumentale Haus wurde im Auftrag von Universität und Bürgerschaft 1844 bis 1849 vom berühmten Basler Architekten Melchior Berri im damals modernen klassizistischen Stil erbaut mit der Bestimmung, die Kunstsammlung sowie die historisch-antiquarische und die naturhistorische Sammlung aufzunehmen. Im selben Haus waren bei der Eröffnung auch die Universitätsbibliothek und die chemischen und physikalischen Institute der Universität untergebracht.

Die Konzentration kultureller und wissenschaftlicher Institutionen war zur Zeit der Museumsgründungen im letzten Jahrhundert beliebt. Die zunehmende Spezialisierung sprengte später den gemeinsamen Rahmen. Vertieft man sich in die Geschichte des Museums für Völkerkunde und des Schweizerischen Museums für Volkskunde, wird man bald einmal von einer durchgehenden Melodie ergriffen: einem Cantus firmus des Dankes an grosszügige private Spender.

Reisen
Erkennen
Sammeln

Der Kern der ethnographischen Sammlung reicht in die erste Hälfte des 19. Jahrhunderts zurück: Gegenstände, die reisefreudige Basler aus Übersee ihrer Vaterstadt heimbrachten. Und seit jener Zeit bis heute trafen und treffen immer neue Geschenke ein, und zwar keineswegs nur von Wissenschaftern, sondern auch von Leuten verschiedenster Berufe. Das Interesse für fremde Völker und Kulturen war allerdings in einzelnen Baslern schon längst lebendig. Der 1590 geborene Chirurg Samuel Brun bereiste während zwölf Jahren die westafrikanische Küste und hat seine Beobachtungen in einem Büchlein festgehalten, das als Vorläufer ethnographischer Forschung gelten darf. Zweihundert Jahre später zog ein anderer abenteuerlich gesinnter Basler in die Fremde, Johann Ludwig Burckhardt (1784–1817), besser bekannt als legendärer «Scheik Ibrahim». Er wurde in acht kurzen Jahren zum profunden Kenner der arabischen Welt, nahm als erster Europäer an den Zeremonien in Mekka und Medina teil. Erschöpft von den Strapazen auf unbekannten Routen, starb er an Dysenterie. Auf seinen Reisen hat er trotz Durst, Hunger, Müdigkeit immer gezeichnet und geschrieben.

Von diesen beiden kühnen Persönlichkeiten sind zwar keine Ethnographica ins Museum für Völkerkunde gelangt, vielleicht haben sie gar nicht gesammelt. Was sich aber vererbt hat, ist ihr Drang zu entdecken, zu vergleichen.

Dass man in Basel im Verhältnis zu ausländischen Museen relativ spät zu sammeln begann, tut keinen Abbruch: Man umging damit die Phase der puren ethnographischen Kuriositätenkabinette. Als erster für das Museum bedeutungsvoller Sammler ist der Kaufmann Lukas Vischer zu nennen, der in den Jahren 1828 bis 1837 Objekte aus Mittelamerika heimbrachte. Vor allem die Steinskulpturen mexikanischer Gottheiten bilden einen der kostbaren Kerne des Museums. 1878 erfolgte ein weite-

rer wichtiger Zuwachs: Der Basler Arzt und Botaniker Gustav Bernoulli hatte in den Ruinen eines Mayatempels im heutigen Nordguatemala 1230 Jahre alte Holzschnitzereien entdeckt, die er dem Museum seiner Heimatstadt zukommen liess.

Diese frühen Stücke wurden weniger von Wissenschaftern zusammengetragen als von musisch orientierten Augenmenschen mit Sinn für die originale Form. Die folgenden Generationen haben auch die wissenschaftlichen Aspekte erschlossen. Dieser Zweiklang aus künstlerischem Schauen und wissenschaftlichem Interesse bestimmt aufs glücklichste die Sammlungen des Völkerkundemuseums.

Die Sammlung
wird selbständig

Die verschiedenen Ethnographica wurden alle aufbewahrt in der sogenannten «Mittelalterlichen Sammlung» neben archäologischen und prähistorischen Funden sowie baslerisch Historischem und Antikem. Während es in Europa schon seit Jahrzehnten spezifische Völkerkundemuseen gab, wurde die ethnographische Sammlung in Basel erst 1893 abgetrennt, als das Historische Museum in die Barfüsserkirche verlegt wurde.

Dass es damals zu einer selbständigen ethnographischen Sammlung kam, ist dem Arzt Leopold Rütimeyer zu verdanken. Er hat den Basler Anatomen Julius Kollmann, der sich eingehend mit anthropologischen Studien befasste, zur Mitarbeit gewonnen; eine Kommission Sachverständiger wurde gegründet. Rütimeyer selbst hat an jenen freien Nachmittagen und Abenden, die ihm neben der Arztpraxis und der Arbeit als ausserordentlichem Professor für innere Medizin blieben, die ethnographischen Objekte geordnet, katalogisiert und in Abteilungen geschieden: Prähistorie, Asien, Afrika, Australien-Ozeanien, Amerika. Von eigenen Reisen brachte er dem Museum Objekte mit. Der Aufbau der afrikanischen Sammlung ist sein persönliches Werk. Gleichzeitig unternahm er in damals neuer Art systematische Untersuchungen über Volkskunde, wozu er in den Bergtälern der Schweiz eigenes Anschauungsmaterial sammelte. Er wies in Publikationen auf Parallelerscheinungen zwischen fremden und eigenen Kulturen hin.

Mit Geld war man nicht gesegnet. So entstand damals die bemerkenswerte Einrichtung des «Fünfliberklubs», eines Vereins ohne Statuten und Sitzungen. Die Mitglieder bezahlen einfach jährlich einen oder mehrere Fünfliber und werden zu Vernissagen und Führungen eingeladen. Freiheitlich, förderungsfreudig, bescheiden und äusserst effizient, ist der Fünfliberklub eine echt baslerische Erfindung, die noch heute funktioniert.

Gründervitalität

In den folgenden Jahren und Jahrzehnten erhielt das Museum sein einzigartiges, bis heute gültiges Gesicht. Der entscheidende Anteil daran kommt den Vettern Paul und Fritz Sarasin zu. 1896 hatten sie sich in ihrer Heimatstadt Basel niedergelassen, nachdem sie in Würzburg in Zoologie promoviert und bereits Forschungsreisen in Ceylon unternommen hatten.

Finanziell unabhängig, hochgebildet, weitgereist und ebenso eigenwillig, stellten sie neben privatwissenschaftlichen Studien ihre ganze Tatkraft dem Museum zur Verfügung, das sechsundvierzig Jahre lang unter Sarasinscher Leitung stehen sollte.

Man erzählt gern von den risikofreudigen und autoritären Industriegründern des letzten Jahrhunderts. Auf dem Gebiet der Wissenschaft müssen die Vettern Sarasin von ähnlichem Holz gewesen sein. Denn wie jene Materielles erobern wollten, war der Impetus der ersten Museumsleiter Eroberungsdrang geistiger Art. Er trieb sie zu beschwerlichen Reisen in unerforschte Gegenden. Ihre Phantasie war noch nicht durch viele bereitgestellte Methoden kanalisiert, ihre Neugier hatte etwas Ursprüngliches, ja Schöpferisches.

Gründerpersönlichkeiten waren die beiden Vettern aber auch ihrer übrigen Contenance nach. So hat Felix Speiser, der mit ihnen zusammenarbeitete und nach ihnen das Museum leitete, in einer «Geschichte des Museums» geschrieben, dass unter Fritz Sarasin ein recht patriarchalisches Leben geführt wurde. Meist hätte im Jahr nur eine einzige Sitzung stattgefunden, «in welcher in gehobener Stimmung die Jahresberichte der einzelnen Abteilungsvorsteher verlesen und genehmigt wurden. Weitere Sitzungen waren kaum notwendig, da die eigentlichen Leiter, die beiden Herren Sarasin, alles unter sich schon beschlossen hatten ..., und das hohe Ansehen der Herren Sarasin liess es sowieso nicht ratsam erscheinen, ihnen Opposition zu machen.» Felix Speiser fügt sogleich hinzu, dass «im übrigen die Geschicke des Museums bei ihnen in guten Händen» waren.

Das kann man wohl sagen. So brachten es die Vettern zustande, dass die gesamte wissenschaftliche und administrative Leitung der einzelnen Abteilungen von den Kommissionsmitgliedern ehrenamtlich, also ohne irgendwelche Vergütung, durchgeführt wurde. Und darunter ist keineswegs nur Überwachung zu verstehen, wurde doch das Museum bald zu einem international anerkannten Forschungsinstitut ausgebaut. Zudem wurden die Sammlungen so gezielt vervollkommnet, dass sie auch heute unter teilweise veränderten wissenschaftlichen und optischen Anschauungen voll verwertbar sind.

Anvisierung neuer Ziele

Unter den Nachfolgern Felix Speiser und Alfred Bühler ist die Organisation demokratischer geworden. Die einzelnen Abteilungen werden nun von besonders ausgebildeten Fachleuten betreut.

Vor allem hat sich die Beziehung des Museums zum Publikum geändert. Den Vettern Sarasin dienten ebenso wie den Kommissionsmitgliedern die Sammlungen in erster Linie für eigene wissenschaftliche Arbeiten. Als aber von 1931 an die ersten vom Staat besoldeten wissenschaftlichen Mitarbeiter in den Museumsstab aufgenommen wurden, sah man es als Verpflichtung an, das Museum gegenüber der Allgemeinheit vermehrt zu öffnen.

Der Öffnung nach aussen entspricht eine geistige Neuorientierung der Ethnographie selbst. Die Sarasins nämlich waren — wie die damalige Generation — vorwiegend auf evolutionistisch-naturwissenschaftliche Gesichtspunkte ausgerichtet. Für sie, ursprünglich Zoologen, bedeuteten die primitiven Völker — vereinfacht gesagt — den Übergang vom Gemeinschaftsverhalten der Tiere zu den Hochkulturen der zivilisierten Menschheit, also Naturwissenschaft. Heute aber ist Völkerkunde auch Geisteswissenschaft. Alfred Bühler sei dazu zitiert: «Für die Ethnologie ist vielmehr als früher die Daseinsform des Menschen, mit seinen Lebens- und Verhaltensformen das Gegebene, das Einmalige, durch das Vorhandensein von Kultur Gekennzeichnete, von dem sie ausgeht.» (Aus «Die Entstehung des Museums für Völkerkunde und des schweizerischen Museums für Volkskunde in Basel» 1960.)

Administrativ gehört das Schweizerische Museum für Volkskunde zum Museum für Völkerkunde, es erscheint auch örtlich im selben Gebäudekomplex. Nach Titel und Sammlungsbeständen aber besitzt es den Stellenwert eines eigenen Museums.

Das Schweizerische Museum für Volkskunde

Auch den Volkskundesammlungen standen wichtige Einzelpersönlichkeiten Gevatter. Leopold Rütimeyer wurde bereits erwähnt. Entscheidenden Anteil an der Gestaltung des Museums hatte Eduard Hoffmann-Krayer. Er hatte 1890 über die Mundart seiner Vaterstadt Basel promoviert. In seiner Arbeit als Sprachwissenschafter interessierten ihn zusehends nicht nur die philologischen, sondern auch die volkskundlichen Erklärungen der zu behandelnden Wörter. Er erkannte hellsichtig die Notwendigkeit einer systematischen Sammlung volkskundlichen Materials, um den Weg zwischen Wort und Sache freizulegen. Damit hat er die Volkskunde auf internationaler Ebene entscheidend geprägt. Und als 1904 die «Abteilung Europa» der Sammlung für Völkerkunde in Basel gegründet wurde, war er der geeignete Mann, sie zu übernehmen — nach damaligem Basler Brauch ehrenamtlich.

In unermüdlichem Einsatz schuf Hoffmann-Krayer sein — wie er es nannte — «Museum für Ergologie», das 1936 bei seinem Tod 12 000 Nummern umfasste.

Im Laufe der folgenden Jahrzehnte ist das Museum vor allem unter Robert Wildhaber zum grössten seiner Art angewachsen, wenn auch die Ausstellungsfläche mit dem erfreulichen Zuwachs nicht Schritt hält. Man hat denn auch in jüngster Zeit nach Ausweitungen ausserhalb des Hauses gesucht. Im reizenden Spielzeugmuseum in Riehen kann Spielzeug aus Europa als Dauerausstellung gezeigt werden. Den Grundstock des Jüdischen Museums der Schweiz in Basel bilden die Dauerleihgaben von Judaica des Museums für Volkskunde. Auch grosse Teile des Feuerwehrmuseums stammen als Leihgaben aus den Volkskundesammlungen.

In Anbetracht der hohen Bedeutung der Bestände wurde die Volkskundesammlung im Jahre 1944 durch Beschluss der Bundesbehörden berech-

191

tigt, die Bezeichnung «Schweizerisches Museum für Volkskunde» zu führen.

Theo Gantner, Leiter des Schweizerischen Museums für Volkskunde, führt die Sammlungen in möglichst umfassender Weise fort. Der europäische Raum steht im Zentrum, wird aber in Ausblicken auf Kulturen ausgeweitet, die von Europa mitgeprägt wurden. Objekte aus ländlichen, städtischen, industriellen Gemeinschaften, traditionelle Selbstverständlichkeiten und kurzfristige modische Sonderverhalten interessieren das Museum gleichermassen. Durch die gleichzeitige Präsentation von ähnlichen Objekten aus verschiedenen Volksgruppen werden unabhängig vom ästhetischen Wert Vergleichsebenen geschaffen, um Ähnlichkeiten und Unterschiede im Verhalten bewusstzumachen.

Museum — Öffentlichkeit

Die neuen Erkenntnisse mit dem Einbezug von Fragen der Gesellschaftsordnung, von Problemen der Beziehungen zwischen Menschen einer Gruppe und von psychologischen Verhaltensmustern geben der Öffentlichkeitsarbeit des Völkerkundemuseums und des Museums für Volkskunde die Richtlinien.

Heute werden nicht mehr Einzelstücke einer Kultur isoliert ausgestellt. Vor allem in Wechselausstellungen versucht man, funktionale kulturelle Zusammenhänge hervorzuheben, etwa die Herstellung und Verwendung von Alltags- und Zeremonialgeräten. In fotografischen Dokumentationen und Tonbildschauen werden die Objekte im täglichen Gebrauch gezeigt. Hinter diesen Veranstaltungen steht das Bemühen, beim Besucher Verständnis für die Lebens- und Denkweisen von Menschen anderer Kulturen zu wecken. Für Direktor Gerhard Baer geht es nicht zuletzt um Toleranz, die durch vergleichendes Schauen zu lernen sei: «Die Völkerkunde gewinnt ihre Einsichten in die Kultur und in die Kulturen durch fortgesetzten Vergleich, wobei sie von der Annahme ausgeht, dass keine der untersuchten Kulturen, gesamthaft gesehen, einer andern überlegen ist. Wer nur von der eigenen Verhaltensweise, nur vom eigenen Wertmuster, nur von der eigenen Kultur oder Subkultur ausgeht, ist ethnozentrisch; er fürchtet sich letztlich vor dem Vergleich. Ethnozentrismus führt zu Spannungen und Konflikten, wie das die Geschichte hundertfach belegt. Wir handeln also in einem für die gesamte Gesellschaft nützlichen Sinn, wenn wir die Methode des kulturellen Vergleichens, die Technik der Toleranz lehren.» (Ethnologische Zeitschrift, Zürich 1972.)

Von dieser Aufgabenstellung her ist auch die seit einigen Jahren erfolgte neue didaktische Öffnung des Museums gegenüber der dritten Welt zu verstehen. Die ehemaligen Naturvölker werden heute zu Staatsgemeinschaften mit problematischem Verhältnis zur eigenen Geschichte. Hier warten der Ethnologie Aufgaben abseits vom Touristischen, aber auch abseits vom Ökonomischen. Einerseits sollen dem Europäer Hintergrund und Herkommen der Entwicklungsländer von der gestalteten Form her erschlossen werden. Andererseits müssen die Ursprungsländer selbst an

192

den Dokumentationen der europäischen Ethnologen Anteil haben, um zu einem geschichtlichen Eigenbewusstsein zu gelangen. Deshalb werden Ethnographica nur noch zum Teil nach Europa ausgeführt, nachdem das Ursprungsland selbst eine vom europäischen Feldforscher zusammengestellte und wissenschaftlich bearbeitete Sammlung erhalten hat. Das Basler Museum hat in Neuguinea bereits in dieser Weise gearbeitet.

Der systematische Ausbau einzelner geographisch-kultureller Gebiete hat zu ausgesprochenen Schwerpunkten der heutigen Sammlung des Museums für Völkerkunde und des Schweizerischen Museums für Volkskunde geführt.

Die umfangreichste und bedeutendste Sammlung des Völkerkundemuseums stellt die Abteilung Südsee dar. Sie geniesst Weltruf. Innerhalb des umfangreichen Gebietes Ozeanien ist es Melanesien — vor allem mit den Kulturen des Inselstaates Papua-Neuguinea —, dessen Sammlungen am reichsten und besten dokumentiert sind. Einen weiteren Schwerpunkt bildet Indonesien, wobei einige Regionen wie zum Beispiel die Insel Bali besonders in Erscheinung treten. Die afrikanische Sammlung hat sich im Laufe der Jahrzehnte immer wieder um seltene Objekte von künstlerischem und ethnographischem Interesse erweitert, so dass sie ebenfalls einen bedeutenden Sektor des Museums bildet.

Neben den weltberühmten Mayatürstürzen von Tikal befinden sich in der Altamerika-Abteilung andere nicht minder spektakuläre Objekte wie die mexikanischen Steinskulpturen der aztekischen Epoche (Sammlung Lukas Vischer) und eine repräsentative Sammlung präkolumbischer Tonfiguren und Gefässe. Daneben sind auch die Indianerkulturen durch eindrucksvolle Objektgruppen vertreten.

Von internationalem Rang ist die Textilsammlung, begründet durch die Schenkung Fritz Iklé-Huber und vorbildlich weitergeführt durch Alfred Bühler. Heute ist in Basel eine Orientierung über fast alle bekannten Textilverfahren möglich an besten Beispielen von technisch primitiven Formen bis zu kompliziertesten Webereien.

Das Schweizerische Museum für Volkskunde umfasst 50 000 Nummern. Dazu gehören eine Pflugsammlung, wie sie wohl kein zweites Museum besitzt, volkstümliche Malereien, Masken aus Europa, Spielzeug, Zeichen des Heiligen aus verschiedensten Gegenden Europas, Keramik, Sennenmalerei, volkskundliche Textilien, Ostereier, Krippen. Hier kommt auch die unmittelbare Gegenwart zum Zug, denn das Volk schafft sich immer neue eigene Zeichen.

Im Museum für Volkskunde ebenso wie in den vielen Sektoren des Völkerkundemuseums erkennt der ruhig Schauende, dass menschliches Denken und Handeln sich immer wieder in gestalteter zeichenhafter Form ausdrückt. Die Erfassung dieses grossen Weltlexikons der Zeichen könnte einen Beitrag dazu leisten, dass Menschen sich über Sprachen und Sitten und über die Massenmedienschlagzeilen hinweg ein bisschen besser verstehen lernen.

Musée d'Ethnographie
Musée suisse des Arts et Traditions populaires

Celui qui pousse la haute et lourde porte du numéro 2 de l'Augustinergasse, aura pénétré dans un des plus anciens musées de Bâle. Université et bourgeoisie confièrent la construction de cet imposant bâtiment de style néo-classique au fameux architecte bâlois Melchior Berri. Les travaux durèrent de 1844 à 1849. Le nouvel édifice était destiné à abriter les collections d'art, d'histoire et d'histoire naturelle ainsi que la Bibliothèque universitaire et les Instituts de chimie et de physique de l'Université. Au XIXe siècle, lorsque l'on fondait des musées, on aimait à réunir les institutions culturelles et scientifiques en un lieu. Par la suite, les spécialisations de plus en plus poussées firent éclater ce cadre commun.

Les fondateurs

Le noyau de la collection ethnographique date de la première moitié du XIXe siècle; il est formé des objets que des voyageurs bâlois ramenaient de leurs voyages outre-mer. Depuis cette époque, les dons affluent. Ils sont le fait non seulement de savants et d'universitaires mais aussi de collaborateurs du Musée et de particuliers.

Le premier collectionneur important fut un commerçant nommé Lukas Vischer, qui, dans les années 1828 à 1837, ramena des objets d'Amérique centrale: les statues de pierre représentant des divinités mexicaines. En 1878, nouvel apport: dans les ruines de deux temples mayas de Tikal, dans le nord de l'actuel Guatemala, Gustav Bernoulli, médecin et botaniste bâlois, avait découvert des sculptures sur bois vieilles de 1230 ans; il les fit parvenir au Musée de sa ville natale.

Dans les premières années, le choix des objets fut moins l'affaire de savants que celui de personnes qui, sensibles aux impressions visuelles, étaient attirées par l'originalité des formes. Les générations suivantes surent intégrer les aspects scientifiques. Les collections du Musée d'Ethnographie sont heureusement déterminées par une harmonieuse combinaison de sens esthétique et d'intérêt scientifique.

Musée d'Ethnographie

Les collections ethnographiques bâloises ne devinrent autonomes qu'en 1893, lorsque les collections du Musée historique furent transférées aux Cordeliers. C'est grâce aux sacrifices et aux efforts du docteur Leopold Rütimeyer qu'elles purent prendre forme. Il passait toutes les heures dont il pouvait disposer à côté de sa charge de professeur extraordinaire de médecine interne à trier les divers objets, à les cataloguer et à les classer en sections distinctes telles que Préhistoire, Asie, Afrique, Australie-Océanie et Amérique. Il rapporta aussi de nombreux objets de ses voyages. Ainsi, la collection africaine est son œuvre personnelle. Simultanément il entreprit une étude systématique des arts et traditions populaires selon une méthode nouvelle pour l'époque, en se rendant personnellement dans les vallées des montagnes suisses pour déterminer le choix des objets devant être recueillis. Dans ses publications, il a mis en évidence les points communs entre cultures étrangères et cultures autochtones.

194

Or, l'argent était rare. Pour pallier cet inconvénient, on fonda le « Club des écus » (« Fünfliberklub »), association unique en son genre, ne connaissant ni statuts, ni séances. Ses membres versent chaque année une ou plusieurs pièces de cinq francs et sont, en contrepartie, invités aux vernissages et aux visites commentées. Cette association éprise de liberté, prête à aider et à soutenir, à la fois modeste et très efficiente, est une institution typiquement bâloise et s'est perpétuée jusqu'à nos jours.

Au cours des décennies suivantes, le Musée prit peu à peu sa physionomie singulière actuelle. Le plus grand mérite en revient aux cousins Paul et Fritz Sarasin, qui vinrent s'établir à Bâle, leur ville natale, en 1896, après avoir soutenu leur thèse de zoologie à Wurtzbourg et fait plusieurs voyages d'exploration à Ceylan. Ils étaient à la fois financièrement indépendants, érudits, volontaires et pleins de l'expérience de leurs voyages. En dehors de leurs études scientifiques privées, Paul et Fritz Sarasin se consacrèrent au Musée qui, pendant 46 ans, évolua sous leur direction patriarcale. Ils entreprirent à leurs frais de longs voyages et enrichirent si sciemment les collections qu'elles n'ont, à ce jour, rien perdu de leur valeur, malgré les changements survenus depuis dans les critères d'appréciation scientifique et dans le mode de présentation des objets.

Sous la direction des successeurs, Felix Speiser et Alfred Bühler, l'organisation du Musée devint plus démocratique; 1931 vit les premiers assistants rétribués par l'Etat. Dès lors, on ressentit la nécessité d'ouvrir les collections au grand public. L'attitude scientifique et culturelle évolutionniste si caractéristique pour le début du siècle, fit place à une étude aussi peu partiale que possible du mode de vie, du comportement et de la spiritualité, de l'adaptation unique et toujours différente de l'homme à son milieu.

Au point de vue administratif, le Musée suisse des Arts et Traditions populaires est rattaché au Musée Ethnographique; il est aussi installé dans le même groupe de bâtiments. Sa dénomination et la richesse de ses collections en font cependant un Musée indépendant.

Ses collections ont également été parrainées par des personnalités illustres. Leopold Rütimeyer a déjà été mentionné ci-dessus. Eduard Hoffmann-Krayer contribua, lui aussi, de manière importante à l'essor de ce Musée. En 1890, il présenta sa thèse sur le dialecte de Bâle, sa ville natale. En tant que linguiste, il attachait une grande importance non seulement aux bases philologiques des expressions qu'il étudiait mais encore aux aspects folkloriques dont elles portaient l'empreinte. En prévoyant la nécessité de l'établissement d'une collection systématique du matériel folklorique permettant de relier l'objet au mot, il imprima à l'étude des arts et traditions populaires une orientation nouvelle bientôt reconnue internationalement. Et en 1904, la direction de la section européenne nouvellement créée du Musée d'Ethnographie de Bâle fut confiée à Eduard Hoffmann-Krayer — à titre honorifique, comme il était d'usage à l'époque.

Sous la direction de Theo Gantner, la collection continue de s'agrandir. La section européenne, élargie par la prise en considération de cultures influencées par l'Europe, forme la partie centrale du Musée. Qu'ils soient le fruit d'une longue tradition ou d'une mode éphémère, qu'ils proviennent des milieux ruraux, urbains ou industriels, tous les types d'objets sont susceptibles d'être collectionnés, tous les comportements d'être photographiés, filmés et enregistrés. En 1944, les autorités fédérales reconnurent l'importance et le haut niveau de ces collections en leur accordant le titre de « Musée suisse des Arts et Traditions populaires ».

Le musée et son public

Les activités actuelles du Musée d'Ethnographie et du Musée suisse des Arts et Traditions populaires dénotent une prise en considération des études récentes des systèmes sociaux, des problèmes issus des rapports mutuels entre individus au sein d'un groupe et des comportements psychologiques typiques.

Ainsi, on n'expose plus des objets hors de leur contexte. Dans les expositions temporaires, on cherche à mettre en relief les rapports culturels et fonctionnels, par exemple en montrant la fabrication et l'utilisation d'instruments d'usage courant et d'objets de culte. Une documentation photographique et des programmes audio-visuels montrent ces objets dans leur usage quotidien.

Tous ces moyens ont pour but d'éveiller la compréhension du visiteur pour la manière de vivre et de penser d'hommes issus de cultures autres que la sienne. Pour Gerhard Baer, directeur du Musée suisse des Arts et Traditions populaires, la tolérance, qui s'apprend par l'observation comparée permet seule de mettre l'ethnocentrisme en échec. L'ouverture didactique du Musée, depuis quelques années, au Tiers-Monde, illustre la nouvelle orientation des recherches. Les peuples de jadis ont formé des Etats; l'attitude actuelle de ces communautés à l'égard de leur propre passé historique est problématique. Les devoirs qui attendent l'ethnologue sont aussi éloignés du domaine touristique que du domaine économique. D'une part, l'Européen doit accéder à l'arrière-plan et à la genèse des pays en voie de développement, et ce à travers la forme achevée actuelle. D'autre part, les pays d'origine doivent participer eux-mêmes à l'élaboration de la documentation des ethnologues européens afin d'atteindre à leur propre conscience historique. D'où il résulte que les pays qui ont obtenu une collection rassemblée et scientifiquement élaborée par des chercheurs européens sur le terrain même, exportent moins d'objets de caractère ethnographique vers l'Europe que par le passé. Dans cet ordre d'idées, le Musée d'Ethnographie de Bâle a déjà travaillé en Nouvelle-Guinée.

Les collections,
telles que le visiteur les voit

Le développement systématique de certains secteurs géographiques et culturels a abouti à la création de points d'attrait majeurs dans les collections des deux musées.

196

La collection la plus riche et la plus impressionnante du Musée d'Ethno-graphie est celle de l'Océan Pacifique. Dans l'immense Océanie, c'est de Mélanésie et plus particulièrement des cultures de l'Etat insulaire de Papouasie-Nouvelle-Guinée, que provient la collection la mieux documen-tée. La section consacrée à l'Indonésie est remarquable; l'île de Bali, par exemple, est très bien représentée. Au cours des dernières décennies, la collection africaine a acquis de nombreux objets rares d'un grand intérêt artistique et ethnographique, si bien qu'elle forme actuellement un autre des secteurs importants du Musée.

Outre les célèbres linteaux des temples mayas de Tikal, on trouve dans la section sur l'Amérique ancienne des objets spectaculaires, telles les sculptures de pierres mexicaines datant de l'époque aztèque (Collection Lukas Vischer) et une collection de figures et de vases précolombiens en argile. Quant aux cultures indiennes de l'Amérique du Sud, elles sont représentées par d'importants groupes d'objets.

La collection de textiles, très riche, a donné lieu à des études systémati-ques. On peut se documenter à Bâle sur presque toutes les techniques permettant la réalisation de textiles, grâce à un vaste choix d'échantillons allant des procédés les plus primitifs aux formes de tissages les plus compliquées.

Le Musée suisse des Arts et Traditions populaires comprend environ 50 000 objets catalogués, notamment une collection de charrues, des peintures populaires, des masques européens, des jouets, des objets relevant du domaine du sacré provenant de diverses régions d'Europe, des céramiques, des peintures pastorales, des tissus folkloriques, des œufs de Pâques, des crèches. L'époque la plus récente ne demeure pas inaperçue et l'on collectionne aussi les signes nouveaux que l'homme ne cesse de se créer.

A Riehen, à quelques pas de Bâle, se trouve le Musée des Jouets; ses collections sont la propriété du Musée des Arts et Traditions populaires. En visitant les nombreuses sections des deux Musées, un observateur attentif peut reconnaître comment, à travers le temps, la pensée et l'ac-tion humaines ont trouvé leur mode d'expression dans des formes plasti-ques ayant aussi la valeur de signes.

Un tel lexique réunissant les signes du monde entier pourrait contribuer à une meilleure compréhension mutuelle des hommes par-delà les slogans déversés par les moyens d'information, les barrières linguistiques et les différences de mœurs et, projet non moindre, permettre aux hommes de mieux comprendre leur propre culture.

197

**Museum of Ethnography
Swiss Museum
for European Folklife**

The visitor who steps through the imposing doorway of the building at Augustinergasse 2 will find himself inside Basel's oldest museum. The monumental edifice was commissioned by the university and citizens of the town to house its various collections — art, ancient art, history, natural science. It was built between 1844 and 1849 by Melchior Berri in the classicistic style modern at the time. When the building was opened, it also contained the university library and institutes of physics and chemistry. This kind of concentration of cultural and scientific institutes was popular when the museum was founded in the 19th century. Increasing specialization later led to a separation of the facilities.

Historical Background

The core of the ethnographic collection dates back to the first half of the 19th century: the objects that Basel travellers brought back from overseas. Since then new gifts have continued to pour into the museum — not only from scholars but also from people of all sorts of other professions. The first collector to be important to the museum was the merchant Lukas Vischer, who brought home objects from Central America between 1828 and 1837. The stone sculptures of Mexican deities he gave the museum form one of its valuable focal points. In 1878 there was a further important addition. In the ruins of a Maya temple in what is today northern Guatemala, the Basel physician and botanist Gustav Bernoulli discovered 1230 year old wood carvings and gave them to the museum of his native town.
These early pieces were collected not so much by scholars as by artistic, visually oriented people who had an intuitive grasp of original form. Later generations went on to develop the scholarly aspects of the collection. The Museum of Ethnography's collection is the result of a successful harmonization of the artistic view with scholarly interest.

Museum of Ethnography

Although there had already been proper museums of ethnography in Europe for decades, Basel's ethnographic collection only became independent in 1893, when the Historical Museum moved into the Barfüsserkirche.
That the ethnographic collection became independent at that time was due to the efforts of the physician Leopold Rütimeyer. Whenever he could find time off from his medical practice and his work as senior lecturer in Internal Medicine, he arranged and catalogued the ethnographic objects, dividing them into departments: Prehistory, Asia, Africa, Australia-Oceania, America. He brought back pieces to the museum from his trips: the African Collection was his own achievement. He also made studies of folklife using a systematic method which was new at the time.
The museum did not have very much money, so the unusual "Fünfliberclub" (5-franc-piece Club) — an organization with neither statutes nor meetings — was founded. The members simply pay one or more 5-franc pieces each year and are invited to openings of exhibitions and

tours. Democratic, public-spirited, modest and extremely efficient, this "Fünfliberclub" is typical of Basel and is still in operation now.

Around the turn of the century the museum began to take on the unique character it still has today. The decisive part in this process was played by two cousins, Paul and Fritz Sarasin. In 1896 they settled in their native town of Basel after having taken their doctoral degrees in Zoology at Würzburg and having done research in Ceylon. As financially independent, extremely well educated, widely travelled and very strong-willed men, they decided that apart from doing scientific research on a private basis, they would put their energies at the disposal of the museum. It was to be under Sarasin guidance for 46 years. They undertook extended trips at their own expense and expanded the collection so systematically that all of it can be used today, though perhaps not always under its original aspect.

From the administrative point of view the Swiss Museum for European Folklife belongs to the Museum of Ethnography. It is also housed in the same building. But judging by its name and collection it is an independent museum.

The folklife collection, too, was furthered by individuals. Leopold Rütimeyer has already been mentioned. Eduard Hoffmann-Krayer also played a decisive part in shaping the museum. In 1870 he took his doctoral degree, writing his thesis on the dialect of his native town of Basel. As a linguist he became increasingly interested not only in the philological but also the folkloristic explanations of the words to be treated. He was clear-sighted enough to recognize the necessity for a systematic collection of folk-related material to help determine the connection between word and object. With this idea he made an important contribution to the study of folklife all over the world. And when the Basel Museum of Ethnography opened its European Department in 1904, he was the suitable man to take charge of it. It was an unsalaried post, in keeping with Basel's custom at the time.

Over the following decades the museum became the largest one of its kind. And in view of its importance, the federal authorities granted the folklife collection permission to call itself "Swiss Museum for European Folklife" in 1944.

Its focal point is Europe, but it extends to cultures which have been influenced by Europe. The museum is equally interested in artifacts from rural, urban and industrial communities, in traditional patterns of behaviour and short-lived, faddish ones. The presentation of objects of all kinds at the same time, regardless of their aesthetic value, creates a basis for comparison that allows one to become aware of the behavioural similarities and differences of individual groups.

The consideration of problems of the social order, group dynamics, and psychological patterns of behaviour has resulted in new insights which

The Swiss Museum for European Folklife

The Museum and the Public

199

serve as guidelines for the work the two museums do in the interest of the public. Single artifacts of a culture are not exhibited in isolation today. In the changing exhibits, above all, the attempt is made to emphasize the functional, cultural connections — for example, the manufacture and use of ritual objects. Photographic documentation and slide shows with commentary show the objects in daily use. To permit direct tactile contact, certain objects may be touched.

The idea behind these programmes is to awaken the visitors' understanding for the ways people of other cultures live and think. One of Director Gerhard Baer's goals is to promote tolerance, which he feels can be learned by seeing and comparing.

It is under this aspect that the museum's educational approach to the Third World in the past few years must be understood. Former primitive peoples are now becoming independent nations with a problematic relationship to their past. Here tasks which have nothing to do with tourism or even economics are awaiting ethnologists. On the one hand Europeans should become familiar with the background and customs of developing countries through cultural artifacts, and on the other hand the countries themselves should have a share in the European ethnologists' documentary work in order to gain a sense of their own history. That is why only a relatively small number of ethnographic objects is still taken to Europe, and only after the respective countries themselves have had a collection put together and scientifically examined and arranged by field researchers. The Basel Museum of Ethnography has already worked according to this method in New Guinea.

The Collection

Systematic research in certain geographic and cultural areas has caused definite centres of interest to form at the Museum of Ethnography and the Swiss Museum for European Folklife.

The Museum of Ethnography's largest and most important collection is the South Seas Department, which is internationally renowned. Within the large region of Oceania it is Melanesia, above all the cultures of the island nation of Papua New Guinea, whose collection is most extensive. Indonesia is another focal point; and once again particular regions, for example the island of Bali, are particularly prominent. Again and again the African collection has received rare objects of artistic and ethnographic value over the years, so that it, too, is a further important part of the museum.

Apart from the world-famous Maya lintels of Tikal, the Ancient American Department possesses such no less spectacular objects as the Mexican stone sculptures from the Aztec period (Lukas Vischer Collection) and a representative collection of Pre-Columbian clay figurines and vessels. Indian cultures are also represented by impressive groups of objects.

The textile collection is of international stature. Basel offers the visitor the possibility to acquaint himself with virtually all known textile processes

from technically primitive to the most complex techniques of weaving by means of excellent specimens of each.

The Swiss Museum for European Folklife has 50,000 objects. Among them is a collection of ploughs that is probably second to none, folk paintings, European masks, toys, symbols of religious tradition from all over Europe, ceramics, paintings of cowherd life (Sennenmalerei), folkloristic textiles, Easter eggs, crêches. Here the present time also has its chance, for people constantly create their own new symbols. Toys from the Museum for European Folklife are to be found at the Spielzeugmuseum (Toy Museum) in Riehen, a suburb of Basel.

At the Museum for Folklife as well as in many sections of the Museum of Ethnography the reflective visitor will realize that man has always expressed his thoughts and actions creatively in forms and symbols. Comprehension of this vast world encyclopaedia of symbols could contribute to a better understanding among men, breaking down the artificial barriers built up by language, custom and over-simplified newspaper headlines.

Tikaltafel, 741 n. Chr.
Guatemala
Sapodillaholz, geschnitzt
Maya-Klassik
H. 185 cm
Ausschnitt

Das ausdrucksstarke Profil mit dem feierlichen Kopfschmuck ist ein Ausschnitt aus einem Holzrelief der Maya, das einst deckenartig über dem Eingang des Tempels IV von Tikal (Nord-Guatemala, Landschaft Petén) angebracht war. Aus termitensicherem Sapodillaholz geschnitzt, konnten sich die Tafeln länger als ein Jahrtausend erhalten. Von Urwald überwuchert, entdeckte sie der Basler Arzt und Botaniker Gustav Bernoulli. Drei Türstürze, deren jeder sich aus mehreren Einzeltafeln zusammensetzt, sandte Bernoulli nach Basel. Sie sind aus ästhetischer und wissenschaftlicher Sicht von Weltrang.
Der majestätische Kopf mit der Adlernase, den T-förmigen Zähnen und der Schlangenlinie unterhalb des Auges stellt möglicherweise den Sonnengott dar. Balken und Punkte auf der Wange bedeuten die Zahl 7.
(Schenkung Dr. Gustav Bernoulli, Inv.-Nr. IVb 52)

Panneau de Tikal, 741 ap. J.-C.
Guatémala
bois de sapotillier sculpté
style Maya classique
h. 185 cm
détail

Le profil d'une grande expressivité, portant une haute couronne de cérémonie, fait partie d'un relief en bois des Mayas, ayant autrefois recouvert l'entrée du Temple IV de Tikal (Guatémala-Nord, région du Petén). Grâce à la qualité du bois de sapotillier résistant aux termites, les panneaux se sont conservés pendant plus d'un millénaire. Le médecin et botaniste bâlois, Gustav Bernoulli les découvrit, enfouies sous la végétation de la forêt vierge. Il envoya à Bâle trois linteaux de portes composés chacun de plusieurs panneaux. Ces pièces sont renommées mondialement pour leur intérêt tant esthétique que scientifique.
La tête majestueuse au nez arqué, aux dents en forme de T, portant une mince ligne ondulée en-dessous de l'œil, représente éventuellement le dieu du soleil. La petite barre verticale et les deux points apportés sur la joue signifient le nombre sept.
(Donation Gustav Bernoulli, No d'inv. IVb 52)

Tikal Lintel, 741 A. D.
Guatemala
carved sapodilla-wood
classical Maya
h. 185 cm
detail

This expressive profile with ceremonial head-dress is a detail from a wooden Maya relief that was once attached as a lintel over the entrance to Temple IV in Tikal (North Guatemala, Region of Petén). Carved out of termite-proof sapodilla-wood, the panels have survived more than a thousand years. The Basel physician and botanist Gustav Bernoulli discovered them overgrown with jungle plants. Bernoulli sent three lintels, each made up of several single panels, to Basel. They are of international stature both from the aesthetic and the scholarly point of view.
The majestic head with aquiline nose, T-shaped teeth and serpentine line beneath the eye may be a representation of the sun god. The dots and lines on the cheek signify the number 7.
(Gift of Gustav Bernoulli 1877/78, Inv. No. IVb 52)

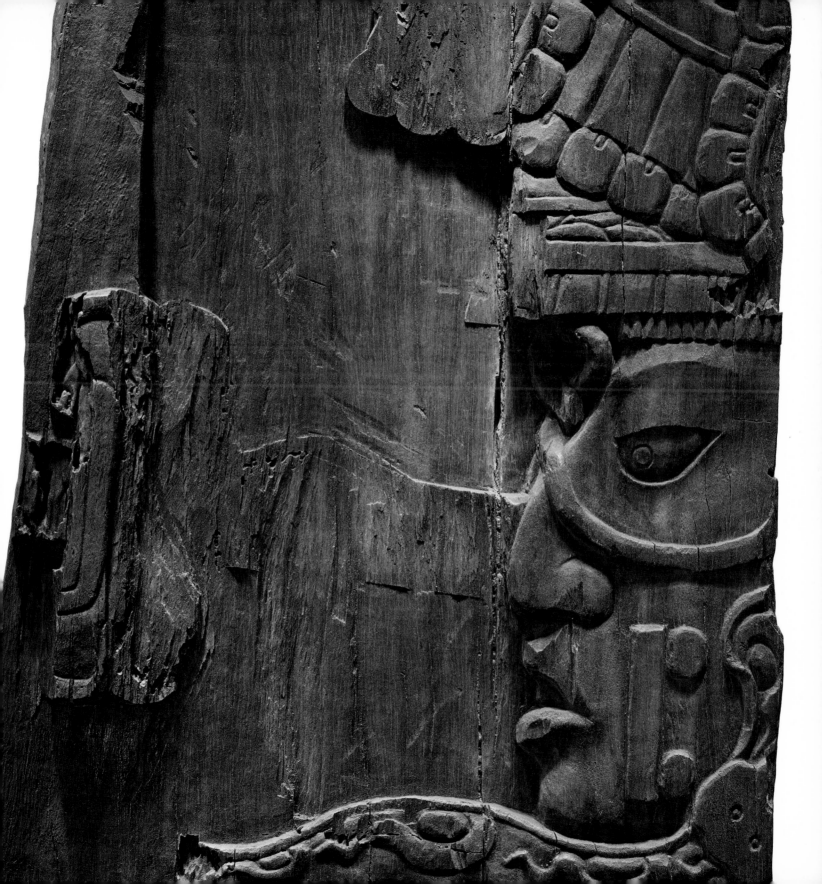

Ixtlilton und Xipe Totec
1300–1400 n. Chr.
Hochtal von Mexiko, aztekisch
Stein, skulpiert, bemalt
H. 45 46 cm

Die Figur links ist durch das dunkle Material und durch die kreisförmigen Mund- und Wangenmuster als Gott der Arznei- und Wahrsagekunst gekennzeichnet: Ixtlilton, das heisst «Das kleine Schwarzgesicht», war vermutlich als Standbild in einem Heiligtum aufgestellt. Das erscheint angesichts der Würde dieses Sehers durchaus glaubhaft. Die bemalte Figur rechts stellt einen Priester dar. Er hat die Haut eines geopferten Menschen über seinen Leib gezogen, um als Darsteller des Vegetations- und Frühlingsgottes das neue Pflanzenkleid zu versinnbildlichen. «Xipe Totec, unser Herr der Schinder», wurde er von den Azteken genannt. Der Realismus der sich wie in Trance befindenden Figur ist erschreckend. Und es ist für westliche Vorstellungen nicht leicht, in dieser Figur etwas vom symbolisierten Mysterium der Vertauschbarkeit von Leben und Tod zu sehen.
(Sammlung Lukas Vischer, entstanden 1828–1837. Die Schenkung bildete den Grundstock des Museums, Inv.-Nr. IVb 651 und IVb 647)

Ixtlilton et Xipe Totec
1300 à 1400 ap. J.-C.
vallée-haute de Mexico,
art aztèque;
pierre sculptée, partiellement
peinte
h. 45 46 cm

La statue de gauche, que sa matière sombre, la forme de sa bouche et les motifs circulaires de ses joues désignent comme dieu de la médecine et de la divination, porte le nom de Ixtlilton, c'est-à-dire «petit visage noir». Elle était probablement conservée dans un sanctuaire; son apparence exprimant une grande dignité semble en tous cas confirmer cette hypothèse.
La figure de droite représente un prêtre. Il s'est revêtu de la peau d'un sacrifice humain afin d'incarner le dieu de la végétation et du printemps, en symbolisant le regain de la nature. Les Aztèques l'appelaient «Xipe Totec, notre seigneur». Le réalisme de ce personnage apparemment tombé en transe, est effrayant. A travers nos conceptions occidentales, nous avons peine à y voir le symbole du mystère de l'échange entre la vie et la mort.
(Collection Lukas Vischer, établie entre 1828 et 1837. Cette donation fut un des premières à venir enrichir le Musée. Nos d'inv. IVb 651 et IVb 647)

Ixtlilton and Xipe Totec
1300–1400 A. D.
Mexican highlands, Aztec
stone sculpted and painted
h. 45 46 cm

The dark material and circular patterns around the mouth and on the cheeks indicate that the figure on the left is the god of medicine and soothsaying: Ixtlilton, i.e. "the small black-face". That the statue probably stood in a shrine seems thoroughly credible in view of the seer's dignity.
The painted figure on the right represents a priest. Representing the god of vegetation and spring, he has the skin of a human sacrifice pulled over his body to symbolize the plants' new mantle of foliage. The Aztecs called him "Xipe Totec, our lord of the flayers". The realism of this figure that seems to be in a trance-like state is frightening. And from the perspective of Western civilization, it is not easy to see anything of the mystery of the exchangeability of life and death symbolized in this figure.
(Collection Lukas Vischer, built-up 1828–37. This collection forms the basis of the museum's collection. Inv. No. IVb 651 and IVb 647)

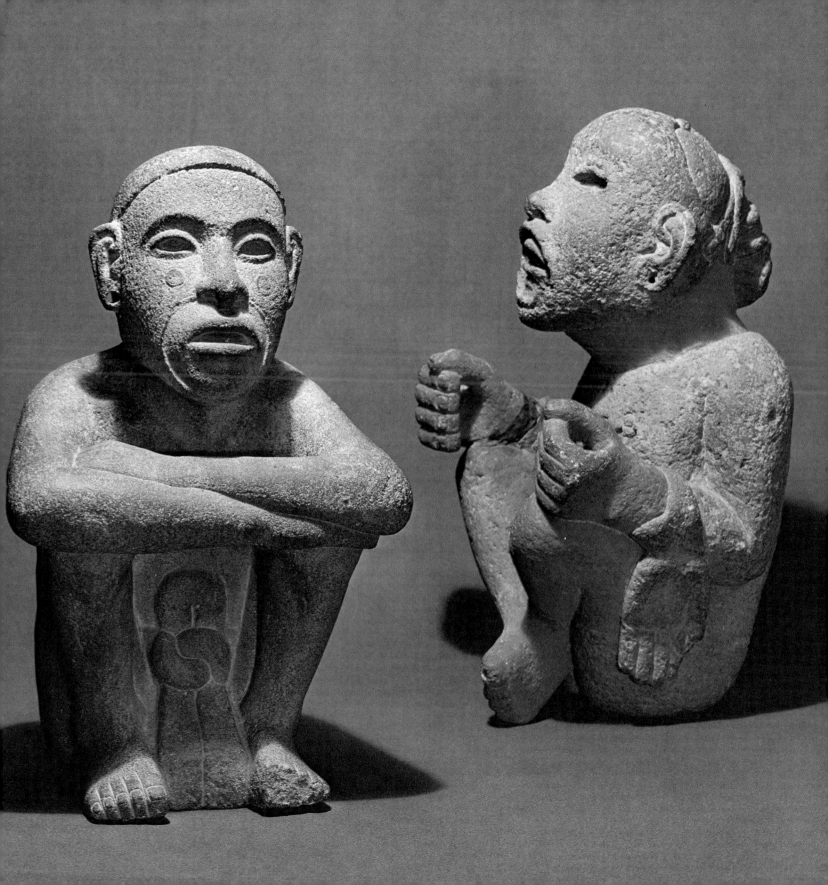

Maske aus Jadeit
1200–1300 n. Chr.
Hochtal von Mexiko, aztekisch-
mixtekisch
Jadeit, zugehauen, geschnitten
und geschliffen
H. 11,5 cm

In der fast zweifachen Vergrösserung wird das elementare Formereignis der Maske noch betont. Innerhalb der statischen Ruhe der Gesamtform sind alle Gesichtsflächen plastisch durchgestaltet. Dadurch erhält die Maske sowohl suggestiv Allgemeingültiges als auch persönliche Züge.
Die Verwendung der Maske ist unbekannt. Bohrlöcher auf der Rückseite deuten auf die Befestigung auf einer Unterlage.
(Sammlung Lukas Vischer, entstanden 1828–1837, Inv.-Nr. IVb 666)

Masque en jadéite
1200 à 1300 ap. J.-C.
vallée-haute de Mexico,
art aztèque-mixtèque
jadéite taillée, coupée et polie
h. 11,5 cm

La beauté élémentaire de ce masque est encore soulignée par l'agrandissement dédoublant presque son volume. Intégrées dans la forme générale d'un aspect calme et statique, les différentes parties du visage montrent une plasticité soigneusement élaborée; le masque parvient ainsi à concilier éléments individuels et valeur générale suggestive.
La fonction de ce masque est inconnue. Quelques trous perforés au dos de la pièce semblent indiquer une fixation antérieure.
(Collection Lukas Vischer, établie entre 1828 et 1837. No d'inv. IVb 666)

Jadeite Mask
1200–1300 A. D.
Mexican highlands, Aztec-Mixtec
jadeite, hewn, cut and polished
h. 11.5 cm

The enlargement (nearly 1:2) emphasizes the presence of elementary form in the mask. Within the static calm of the form as a whole, all the surfaces of the face are thoroughly sculptural in conception. This gives the mask suggestive universality as well as individuality.
The use of the mask is unknown. Holes on the back indicate that it was once mounted on a backing.
(Collection Lukas Vischer, built-up 1828–37, Inv. No. IVb 666)

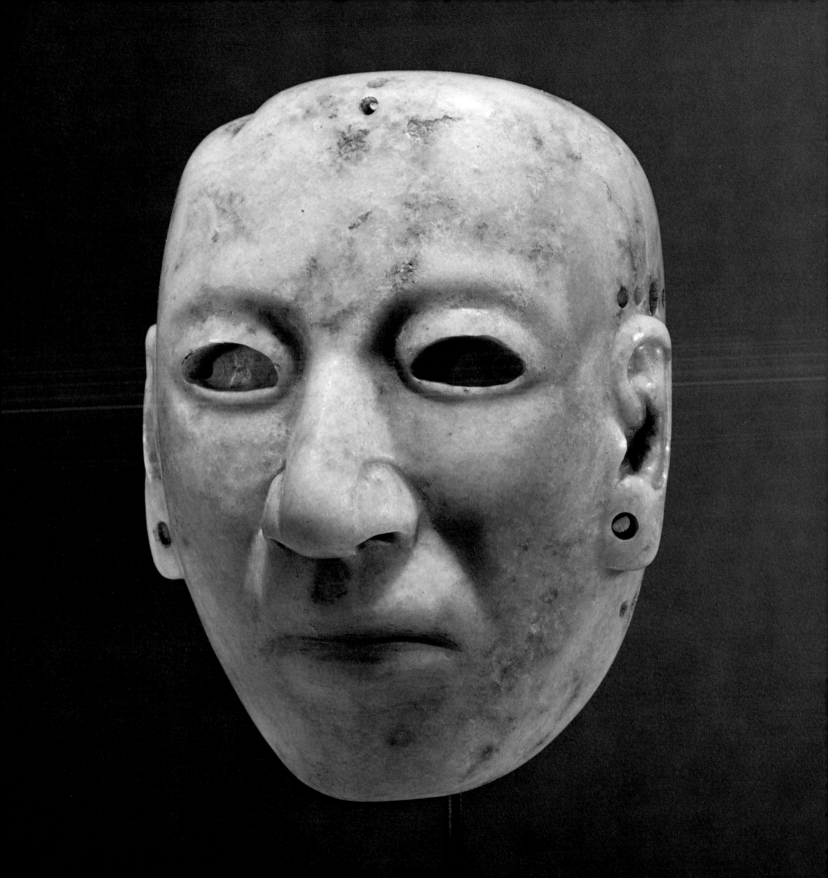

Königlicher Ahnenkopf
Benin
Bronze, Cire-perdue-Verfahren
H. 29 cm

In seiner herrscherlichen Unbewegtheit strahlt der zu einem Ahnenaltar gehörende Kopf hohe, fast zwanghafte Würde aus. Der Hals ist mit schmückenden Ketten übers Kinn bis zum Mund bedeckt, Nase und Ohren sind fein und vornehm durchgebildet, die Augen bleiben starr ins Unendliche gerichtet.
Das Königreich Benin (Nigeria, Westafrika) war berühmt für seine Bronzegüsse. Es hatte die Methode des Cire-perdue-Verfahrens wahrscheinlich im Laufe des 14. Jahrhunderts von der 170 km entfernten «Heiligen Stadt» Ife gelernt. Der Bronzeguss blieb das Monopol der Könige.
Das Merkmal der frühen Beninbronzen ist ihre Dünnwandigkeit. Der königliche Ahnenkopf, vermutlich aus dem 18. Jahrhundert, ist schon recht schwer und massiv. Er fasst noch einmal den zeremoniellen Glanz dieser Kunst in einer kraftvollen Formulierung zusammen.
(Schenkung Frau Sarasin 1899, Inv.-Nr. III 1033)

Tête d'ancêtre royal
Bénin
bronze, technique à la cire perdue
h. 29 cm

Créée pour être posée sur l'autel des ancêtres, cette tête figée dans une immobilité superbe est imprégnée de majesté hautaine. Des rangées de colliers ornementaux recouvrent le cou et le menton, jusqu'à la bouche. Le nez et les oreilles sont fins et distingués, les yeux semblent fixer l'infini.
Le Royaume du Bénin (Nigeria, Afrique occidentale) fut célèbre pour ses bronzes. La technique du bronze à la cire perdue lui fut probablement transmise au XIVe siècle par Ife, la ville sacrée des Yorouba, distante de quelque 170 kilomètres. La fonte du bronze constituait le monopole des rois du Bénin.
Les plus anciens bronzes du Bénin sont caractérisés par leurs parois minces. Cette tête d'ancêtre est lourde et massive, aussi est-elle considérée comme relativement récente; elle date probablement du XVIIIe siècle.
De par sa formulation vigoureuse, cette pièce réunit tout l'éclat cérémoniel de l'art du Bénin.
(Don de Madame Sarasin 1899, No d'inv. III 1033)

Head of a Royal Ancestor
Benin
bronze, lost-wax technique
h. 29 cm

In his regal immobility, this head from an ancestral altar radiates great, almost compulsive dignity. The neck is covered with necklaces past the chin up to the mouth; nose and ears are delicately formed; the eyes stare fixedly into eternity.
The kingdom of Benin (Nigeria, West Africa) was famous for its bronze casting. It had probably learnt the lost-wax technique from the "holy city" Ife, 170 km away, during the 14th century. Bronze casting was the monopoly of the royal court.
The characteristic feature of early Benin bronzes is the thinness of their walls. This head of a kingly ancestor, probably from the 18th century, is already quite heavy and solid. It is a powerful recapitulation of the ceremonial splendour of this art.
(Gift of Mrs. Sarasin 1899, Inv. No. III 1033)

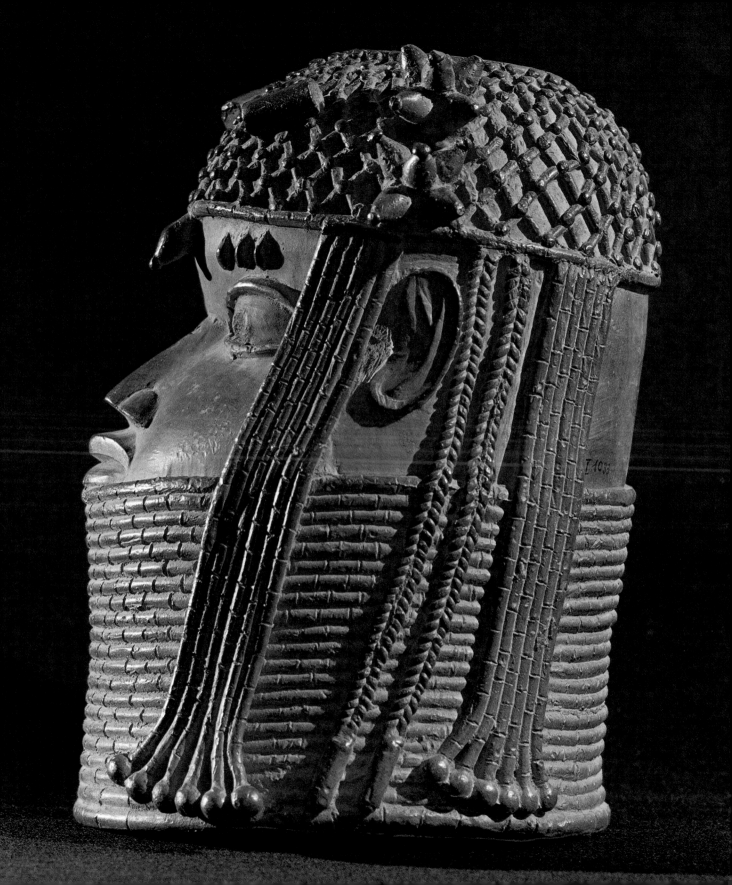

Helmmaske
weibliche Figur
« Bekale babito bakoso »
(Frauenmaske des Koso-Bundes)
Südkamerun, Lokjamba, Bassa
Holz, geschnitzt, bemalt
H. 70 cm

Die in ihrem ursprünglichen Zustand sehr schön erhaltene Figur wurde als Tanz-Helmmaske bei zeremoniellen Festen des Geheimbundes Koso des Bassastammes (Südkamerun, Westafrika) getragen. Der Kopf befand sich in der Basisrundung, darüber erhob sich die Figur, einer Helmzier vergleichbar. Über kurzen Beinen und einem um die Hüften geschlungenen üppigen Kranz von glockenartigen Kernen erhebt sich der säulenartige Leib mit spitzen Brüsten und mit sich vom Ansatz her stark verjüngenden Armen. Dominierend nach Grösse und Ausdruck ist der Kopf auf dem zylindrischen Hals. Das edel wirkende Gesicht ist in kubistisch strenge Formbahnen umgesetzt. Die Energie inneren Lebens kommt in der Nasenlinie und den sieghaft geöffneten Lippen zum Ausdruck. In der Kombination von präziser Tektonik und dem Glockenkranz scheint sich die Figur im Raum leise zu drehen.
(Ankauf 1910, Inv.-Nr. III 3249)

Masque-casque
à figure féminine
« Bekale babito bakoso »
(masque de femme
de la société Koso)
Sud-Cameroun, Lokjamba, Bassa
bois sculpté partiellement peint
h. 70 cm

Cette sculpture, magnifiquement conservée dans son état d'origine, était utilisée comme masque de danse au cours des fêtes cérémonielles de la société secrète Koso de la tribu des Bassa (Sud-Cameroun). La base arrondie en forme de casque était portée sur la tête. Elle est surmontée par une statuette comparable à un cimier ornemental. Au-dessus des jambes courtes et des hanches enlacées par une somptueuse couronne de graines en forme de clochettes, s'élève un corps cylindrique à seins pointus, dont les bras s'amincissent à partir des épaules. La tête imposante, dominante par sa masse et son expression, est d'une géométrie cubiste rigoureuse. L'énergie de la vie intérieure s'exprime dans le modelé du nez et l'ouverture conquérante des lèvres. La figure semble se mouvoir légèrement dans l'espace grâce à son architecture précise combinée avec la couronne aérienne des graines-clochettes.
(Acheté en 1910, No d'inv. III 3249)

Helmet mask, female figure
''Bekale babito bakoso''
(woman's mask of the Koso
organization)
South Cameroon
Lokjamba, Bassa
wood, carved and painted
h. 70 cm

This figure, preserved in its original state, was worn as a dance mask at ceremonial rites of the secret Koso organization of the Bassa tribe (South Cameroon, West Africa). The wearer's head was in the hollow at the base, the figure rising above it like the crest of a helmet. The figure has short legs and an elaborate wreath of bell-like seeds around the hips, from which rises a column-like torso with pointed breasts and arms tapering toward the hands. The head on the cylindrical neck is dominant both as to size and expression. This face, with its noble aura, has a cubistically direct formal appeal, the energy of inner life being expressed by the line of the nose and the victoriously opened lips. Through the combination of tectonic precision and the wreath of bells, the figure seems to be turning slowly.
(Purchase 1910, Inv. No. III 3249)

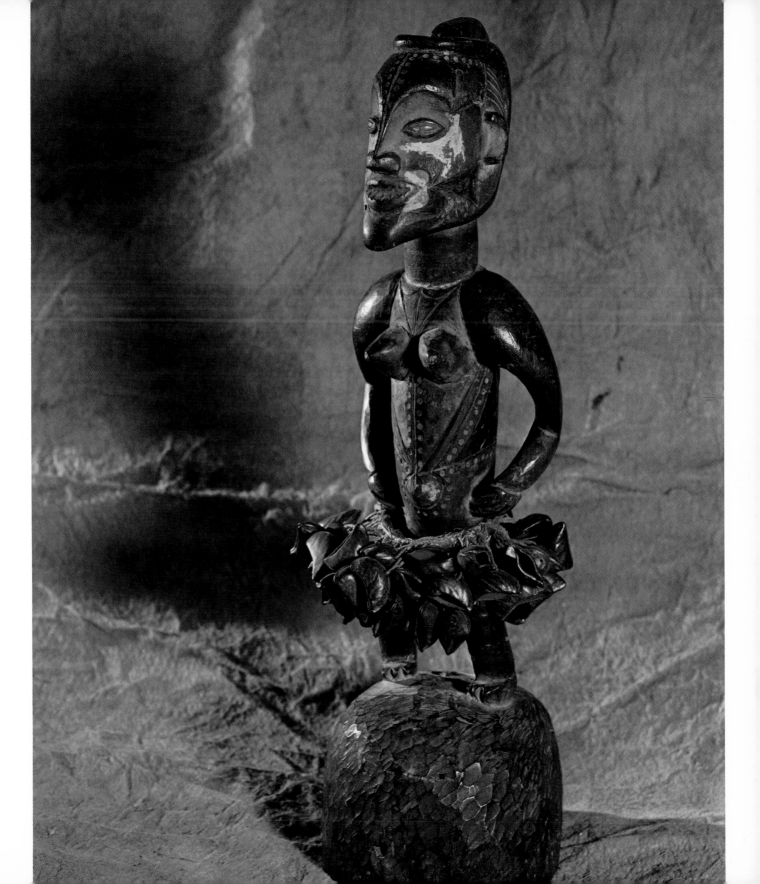

Klanmaske
vermutlich erste Hälfte des
20. Jahrhunderts, Neuguinea
Wulsthalbgeflecht
Ton modelliert, bemalt
Schmuck aus Schneckenschalen
menschliches Haar
H. 175 cm

Das Gebiet der Iatmul und ihrer Nachbarn im Norden und Süden (Sepik-Mittellauf, Papua-Neuguinea) bildet eine der aussergewöhnlichsten Kunstprovinzen der Welt. Ein verfeinerter Formensinn von über Generationen hinweg bewährten Künstlertraditionen findet hier immer neue Ausgestaltungen der Figuren. Nur einem ebenso erfahrenen wie originellen Gestalter konnte es gelingen, die beiden Gesichter in einer einzigen Maske derart zu vereinigen, dass zusammen mit der Bemalung und dem Geflecht eine expressiv gesteigerte, geschlossene Doppelerscheinung entsteht.
Die Maske verkörpert einen Klanahnen. Sie wurde bei ganz bestimmten Gelegenheiten vor dem zentralen Kultort des Dorfes, dem Männerhaus, getragen. Die hohe Figur muss im Tanz ungeheuer dynamisch gewirkt haben, strahlt sie doch schon in der Vitrine etwas von der Kraft ihrer Bewegung aus.
(Sammlung Expedition Alfred Bühler 1956, Inv.-Nr. Vb 14714)

Masque de clan
probablement 1re moitié
du XXe siècle, Nouvelle-Guinée
vannerie spiralée à brins, roulés
en fibres de lianes, argile
modelée et peinte, coquilles
de mollusques, cheveux humains
h. 175 cm

La région des Iatmul et de leurs voisins du sud et du nord (secteur central du Sépik, Papouasie-Nouvelle-Guinée) constitue une des provinces artistiques les plus exceptionnelles. La tradition artistique, cultivée par des générations successives d'artistes, a peu à peu conduit à un sens plastique élaboré permettant la création de variations toujours nouvelles. Seul un artiste possédant suffisamment d'expérience et d'originalité pouvait parvenir à réunir les deux visages, la peinture et la vannerie, en une double apparition compacte d'une expressivité accrue. Le masque incarne l'ancêtre d'un clan. Il était porté à l'occasion de cérémonies spécifiques se déroulant devant le centre rituel du village, la maison de réunion des hommes. En regardant cet imposant masque dans la vitrine, il est facile de s'imaginer l'incroyable force dynamique qui devait s'en dégager lorsqu'il était animé par les mouvements de la danse.
(Collection de l'expédition Alfred Bühler 1956, No d'inv. Vb 14714)

Clan Mask
probably 1st half
of the 20th century, New Guinea
coiling with foundation
clay, modelled and painted
snail shells, human hair
h. 175 cm

The region of the Iatmul and their neighbours to the north and south (middle course of the Sepik, Papua New Guinea) is one of the most extraordinary artistic provinces in the world. Again and again, the refined sense of form developed through generations of artistic tradition, has found new possibilities for representing figures. Only an artist equally experienced and ingenious could succeed in uniting these two faces in a single mask so as to allow it, together with the painting and plaiting, to become an intensified, homogeneous expression of two phenomena.
The mask represents a clan ancestor. It was worn on specific occasions in front of the village's central place of worship, the men's house. The high figure must have appeared incredibly dynamic during dances, as even in a showcase the energy of its movements emanates from it.
(Collection Expedition Alfred Bühler 1956, Inv. No. Vb 14714)

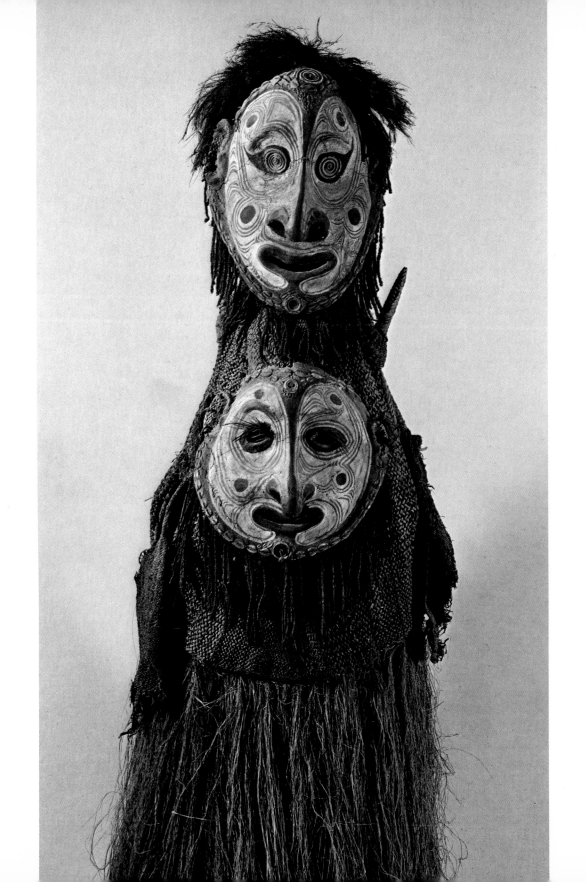

Malerei aus einem Kulthaus
vermutlich um 1920
Neuguinea
schwarzer Tonschlick
Kalk und Erdfarbe
auf flachgepressten Basisteilen
von Blattstengeln der Sagopalme
H. 97 B. 101 cm

Das menschliche Gesicht wird in eine grossflächig abstrahierende Ornamentik hineingenommen und erhält eine den Blick anziehende zentrierte Kraft. Die auch auf Distanz stark wirkende Darstellung ist charakteristisch für den Malstil der Region um das Dorf Kambrambo am unteren Sepik in Papua-Neuguinea. Hier handelt es sich um ein Stück von besonderer Intensität.
Mit einer Reihe von Malereien dieser Art war vermutlich die Trennwand verkleidet, die im Männer- und Kulthaus den Bereich der heiligen Gegenstände (Masken, Flöten usw.) vor den Blicken der erst teilweise Eingeweihten zu schützen hatte. Denn erst in stufenweisen Riten wurde den Männern der Zugang zu den immer eindringlicher gestalteten mythischen Figuren und Gegenständen gestattet.
Das Museum verfügt über eine ganze Reihe sich ergänzender Malereien aus dem Gebiet von Kambrambo und dem benachbarten Kambot am unteren Keram, einem Nebenfluss des Sepik.
(Sammlung Felix Speiser 1930, Inv.-Nr. Vb 9420)

Peinture ayant orné une maison de réunion rituelle
probablement vers 1920
Nouvelle-Guinée
limon d'argile noir chaux et couleur ocreuse sur bases de pétioles aplaties du sagoutier
h. 97 l. 101 cm

L'intégration du visage humain au centre d'une large composition ornementale abstraite en souligne l'expressivité et attire le regard, même à distance. Le style de ces peintures est caractéristique de la région du village de Kambrambo, situé en aval du Sépik, en Papouasie, Nouvelle-Guinée. L'exemple reproduit présente une intensité exceptionnelle.
Dans la maison rituelle des hommes, une série de peintures de ce genre ornait vraisemblablement la paroi intérieure protégeant les objets sacrés (masques, flûtes, etc.) du regard de ceux dont le degré d'initiation était encore insuffisant. Ce n'est en effet qu'après le déroulement de plusieurs rites consécutifs que les hommes étaient autorisés à approcher le domaine sacré des figures et des objets mythiques.
Le Musée possède toute une série de peintures complémentaires en provenance de la région de Kambrambo et de la localité avoisinante, Kambot, située en aval du Kéram, un affluent du Sépik.
(Collection Felix Speiser 1930, No d'inv. Vb 9420)

Painting
from a Ceremonial House
probably about 1920
New Guinea
black clay slip, lime and mineral colours on flattened pieces from bases of sago-palm leaf stems
h. 97 w. 101 cm

The human face is incorporated into an abstractly ornamental pattern with generous surfaces and invested with concentrated power and arresting magnetism. This representation, which is very effective even from a distance, is characteristic of the style of painting in the region around the village of Kambrambo at the lower Sepik in Papua, New Guinea. The piece pictured here is particularly intense.
A dividing wall probably covered with several such paintings protected sacred objects (masks, flutes, etc.) in the men's ceremonial house from being seen by those who were not yet fully initiated. For men only gained admittance to the increasingly powerful mythical figures and objects gradually, in ritual stages.
The museum possesses a number of complementary paintings from the Kambrambo region and the neighbouring Kambot at the lower Keram, a tributary of the Sepik.
(Collection Felix Speiser 1930, Inv. No. Vb 9420)

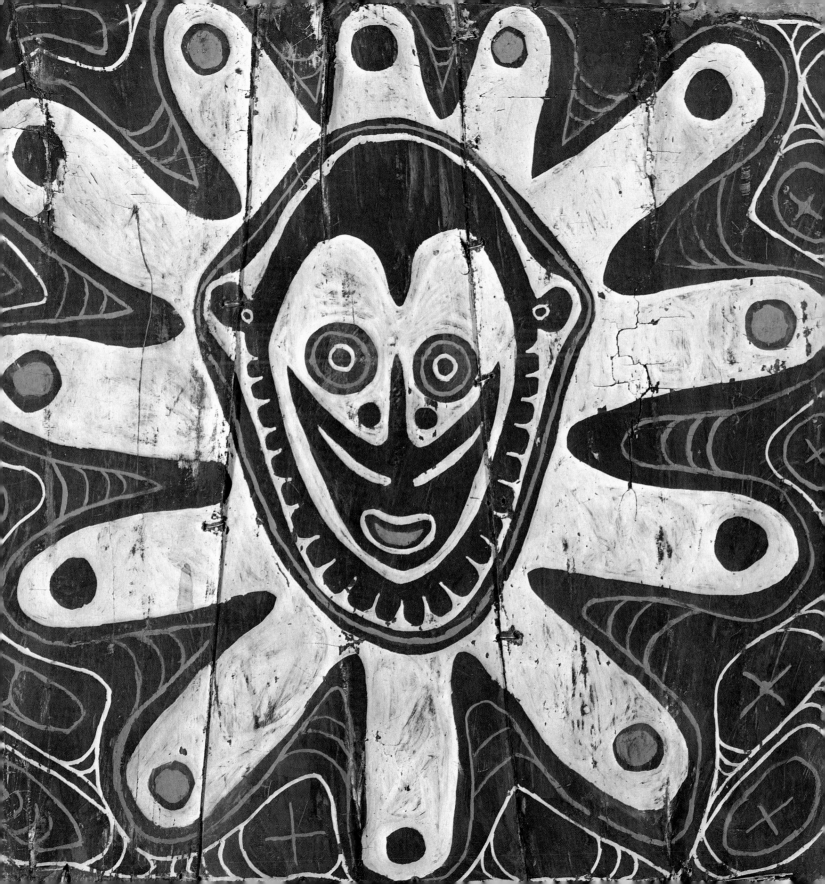

Figurengruppe vom Korewori

18./19. Jahrhundert [?]
Neuguinea
Holz, geschnitzt, z.T. mit
Sinterschicht überzogen
Spuren von Farbe und Moos
Höhe der grössten Figur 173 cm

Der grosse dunkle Raum mit den 86 hell angestrahlten «Korewori-Figuren» gibt einen grossartigen Eindruck davon, welche Phantasie in Form und Ausdruck innerhalb eines kulturell homogenen Gebietes möglich war. Vor mehreren Generationen geschaffen von den Inyai-Ewa in der Gegend des oberen Korewori-Flusses (Papua-Neuguinea), stellen die mageren Gestalten Jagdhelfer- und Kultfiguren dar. Die jeder Figur anhaftende, ganz bestimmte Bedeutung einer Persönlichkeit im Bezugssystem des einheimischen Glaubens scheint die Formen gleichsam aufzuladen, kein Ornament erstarrt. Die männlichen Figuren wurden im Männerhaus, dem Kultzentrum des Dorfes, aufgestellt und vor Jagd- und Kriegszügen angerufen. Beim Tod ihrer Besitzer brachte man sie in Felsnischen im bergigen Jagdgebiet, wo sie sich im trockenen Höhlenklima über Generationen bewahren konnten. Die weiblichen Figuren hatten ihren angestammten Platz in besonderen Felsnischen, wo sie an die Taten der beiden «Gründer-Schwestern» erinnerten. Noch heute übernachten die Restgruppen der Bevölkerung, bescheidene Pflanzer und Jäger, auf ihren oft tagelangen Jagden in der Nähe solcher Holzfiguren. Mag sein, dass die «Herrinnen der Tiere», die sich auch darunter befinden, bei den lebenswichtigen Jagden noch immer helfend beistehen.
(1971 mit Staatsbeitrag und zahlreichen privaten Spenden in der «Aktion Korewori» erworben)

Sculptures de Koréwori

XVIIIe/XIXe siècle [?]
Nouvelle-Guinée
bois sculpté partiellement
recouvert de concrétions
calcaires traces de peinture et
de mousse
hauteur maximale 173 cm

Dans une salle sombre, 86 figures «Koréwori» bien éclairées illustrent de manière impressionnante ce que l'imagination créatrice formelle et expressive d'une culture homogène était à même de créer. Ces figures émaciées représentent des génies tutélaires de la chasse et des personnages mythiques; elles ont été sculptées il y a plusieurs générations par les Inyai-Ewa vivant en amont de la rivière Koréwori.
Les figures masculines, conservées dans la maison de réunion des hommes, le centre rituel du village, étaient invoquées avant les chasses ou les expéditions guerrières. A la mort de leur propriétaire, elles étaient déposées dans des abris sous roche situés dans les régions réservées à la chasse. Le climat relativement sec de ces grottes permit leur conservation.
Les figures féminines, elles, avaient leur place attitrée dans des cavernes rocheuses spécifiques, où elles rappelaient les bienfaits des deux «sœurs fondatrices». Aujourd'hui encore, les derniers hommes de cette communauté de cultivateurs et de chasseurs passent la nuit auprès de ces sculptures lors de leurs expéditions de chasse. Peut-être invoque-t-on de nos jours encore les «divinités tutélaires des animaux» afin d'assurer le succès vital d'une chasse.
(Acquis en 1971 avec l'aide de l'Etat et de dons privés lors de l'Action Koréwori»)

Statuary Group
from the Korewori

18/19th centuries [?]
New Guinea
carved wood
partly covered with
sinter traces of paint and moss
height of the tallest figure 173 cm

The large, dark room with 86 illuminated "Korewori figures" gives a very good impression of how much formal and expressive imagination was possible within a single, culturally homogeneous region. These slender statues, produced several generations ago by the Inyai-Ewa in the region of the upper Korewori River (Papua New Guinea), are representations of hunters and religious figures.
The male figures were put up in the men's house, the religious centre of the village, and invoked before hunts and going to war. When their owners died, they were put in niches in the rocks of the mountainous hunting area, where the dry climate could preserve them for generations. The female figures were always kept in special niches in the rocks, where they served as reminders of the deeds of the two "Founding Sisters". Today the remaining groups of the population, modest planters and hunters, spend the night near such wooden figures when they are on hunts, which often last several days. Perhaps the "Mistresses of the Animals", who are among the figures, still lend them support during these vital hunts.
(Acquired in 1971 through a government grant and numerous private donations during the "Aktion Korewori")

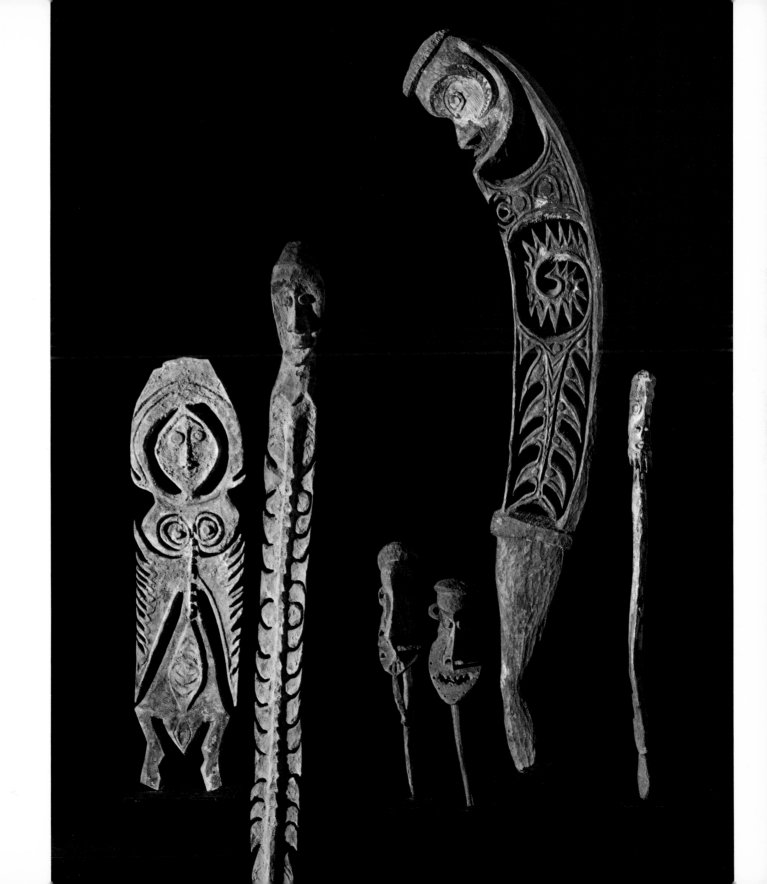

Panflötenspielender Mann
leraving
erste Hälfte des 20. Jahrhunderts
Neuirland
Holz, bemalt mit Erdfarben
Gesicht mit Wachs auf grober
Holzform, aufmodelliert
H. 205 cm
Ausschnitt

Der ehrfurchtgebietende Panflötenspieler mit der Eule auf dem Kopf und dem offenen Brustkasten ist das Bild eines Verstorbenen aus dem Dorf Beilifu an der Südküste von Neuirland. Derartige Figuren wurden in grösseren Gruppen für eine Totengedenk- oder Malangganfeier zur Schau gestellt; dafür wurden eigens Hütten errichtet, die mit hohen Zäunen gegen die Blicke Unbefugter abgeschirmt waren. Nach den Feiern wurden die Malanggan-Schnitzereien ins Meer geworfen, verbrannt oder im Wald ausgesetzt. Die bei uns umstrittene Frage nach dem Ewigkeitswert oder der Vergänglichkeit von Kunstwerken fand damit ihre eigene Lösung.
Dank besonderen Umständen in der Zeit des intensiven Kontaktes zwischen den Basler Forschern und den Einheimischen konnte der Flötenspieler mit einer Anzahl ähnlicher Figuren für Basel gerettet werden.
Die tieferen inhaltlichen Bezüge der vielen Attribute wie Vögel, Federn, ein in den Brustkasten stossender Haifisch wurden bis heute den Europäern verheimlicht. Die präzise formulierten Details, die in die grosse Gesamtgebärde einkomponiert sind, müssen wohl zu allgemeinen oder persönlichen Mythen mit kultischem Hintergrund gehören.
(Sammlung Expedition Alfred Bühler 1932, Inv.-Nr. Vb 10576)

**Homme jouant
de la flûte de pan**
léraving
première moitié du XXᵉ siècle
Nouvelle-Irlande
bois peint, couleurs minérales
visage remodelé en cire
h. 205 cm
détail

Ce personnage impressionnant à la poitrine ouverte, jouant de la flûte de pan et portant un hibou sur la tête, est le portrait d'un défunt du village de Beilifu, situé sur la côte méridionale de la Nouvelle-Irlande. De telles figures apparaissaient autrefois dans le cadre des cérémonies consacrées à la commémoration des morts, dites Malanggan; elles étaient érigées par groupes dans un édifice construit à cet effet et entourées d'une haute clôture qui les protégeait des regards des personnes non admises. Une fois les cérémonies terminées, on détruisait les sculptures de Malanggan en les jetant à la mer, en les brûlant ou en les déposant dans la forêt. La controverse occidentale au sujet de la valeur éternelle d'une œuvre ou de son caractère éphémère trouvait alors sa propre solution.
Grâce aux liens exceptionnels qui unirent pendant longtemps les chercheurs bâlois aux indigènes, le joueur de flûte de pan put être sauvegardé, de même que toute une série de pièces du même genre. Cependant, la fonction et la signification des attributs tels que l'oiseau, les plumes et un requin enfonçant le thorax, restèrent secrets. Ces attributs d'une grande précision sculpturale, s'intègrent harmonieusement dans le mouvement général; ils correspondent sans doute aux conceptions mythologiques générales ou particulières reliées à la personne du défunt.
(Collection de l'expédition Alfred Bühler 1932, No d'inv. Vb 10576)

Man Playing the Pan Pipe
leraving
1st half of the 20th century
New Ireland
wood painted with mineral
colours, face modelled out
of wax on crude wooden base
h. 205 cm
detail

This awe-inspiring man playing the Pan pipe, with an owl on his head and an open chest, is the statue of a dead man from the village of Beilifu on the southwestern coast of New Ireland. Groups of such figures were exhibited during memorial or Malanggan ceremonies; special huts, enclosed by high fences to protect them from being seen by unauthorized persons, were built especially for them. After the rites, the Malanggan carvings were thrown into the sea, burnt or abandoned in the forest. Thus, here, the question of whether art should be of lasting value or ephemeral—so controversial a question to us—solved itself.
Thanks to special circumstances during the period of intensive contact between cultural anthropologists from Basel and the local population, the Pan pipe player and a number of similar figures could be salvaged for the Basel museum.
The deeper significance of attributes like birds, feathers, a shark piercing the chest, etc. has been kept a secret from Europeans to this day. The precisely formed details, which are integrated into the whole pose, must all be linked to general or personal myths with a religious background.
(Collection Expedition Alfred Bühler 1932, Inv. No. Vb 10576)

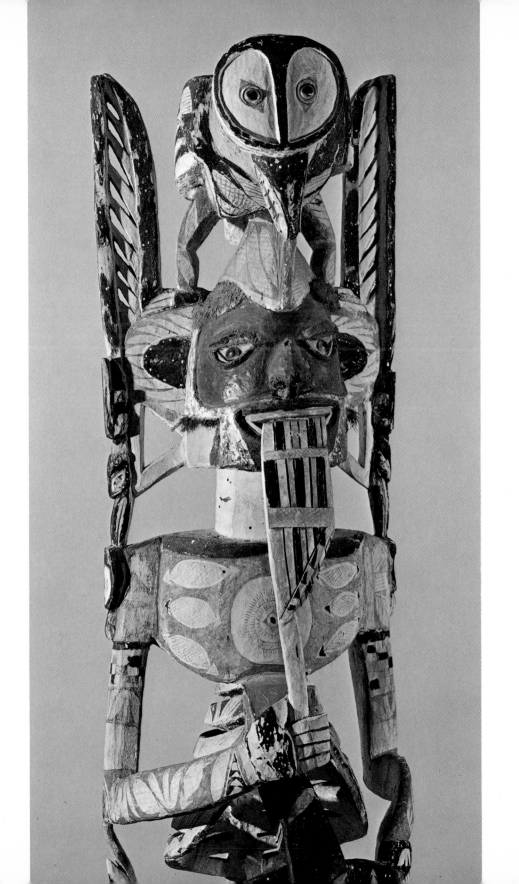

Verzierung eines Kriegskanus
vor 1928
Salomonen
Holz, geschnitzt, Einlagen
von Perlmutterstückchen
H. 17 cm

Die kleine Büste wurde von einem Bewohner der zentralen Salomoninseln (New Georgia, Maravo-Lagune) geschnitzt für den Bug eines grossen Kriegs- oder Handelskanus. War das Ruderboot voll besetzt — es konnte unter Umständen mehrere Dutzend Männer fassen —, ragte die Figur etwas über die Wasserlinie. Mit dem zum Wegfliegen bereiten Vögelchen in der sich öffnenden Hand, der horizontal angelegten Kopfform und den Ornamentlinien scheint dieser Schiffswächter ein dynamisches Vorwärtsdrängen zu bewirken. Die ritualhafte Sammlung des Gesichtes macht es glaubhaft, dass früher bei der Einweihung derartiger Boote eine Kopfjagd stattgefunden hatte oder ein Menschenopfer dargebracht wurde.
Die Boote, die zu den wichtigsten Objekten der Kultur der Salomonenvölker zählen, werden schon lange nicht mehr angefertigt.
(Sammlung Expedition Eugen Paravicini 1928, Inv.-Nr. Vb 7525)

Décoration
d'une pirogue de guerre
antérieure à 1928
Iles Salomon
bois sculpté, partiellement
incrusté de nacre
h. 17 cm

Cette pièce, sculptée par un habitant des Iles Salomon centrales (New Georgia, lagune Maravo), était destinée à orner la proue d'une grande pirogue de guerre ou marchande. Lorsque la pirogue était pleine — elle pouvait éventuellement contenir plusieurs douzaines d'hommes — la figure gardienne touchait presque la surface de l'eau. Sa tête disposée horizontalement, ses mains s'ouvrant pour laisser échapper un oiseau et jusqu'aux lignes de l'ornementation, tout évoque une irrésistible accélération. L'expression recueille, presque rituelle du visage semble confirmer les récits selon lesquels on effectuait autrefois une chasse aux têtes ou un sacrifice humain à l'occasion de la consécration de pirogues de ce genre.
Les pirogues, qui remplirent longtemps un rôle primordial dans la culture des peuplades des Iles Salomon n'y sont plus fabriquées.
(Collection de l'expédition Eugen Paravicini 1928, No d'inv. Vb 7525)

Decoration from a War Canoe
before 1928
Solomon Islands
carved wood, mother
of pearl inlay
h. 17 cm

This small bust was carved by an inhabitant of the Central Solomon Islands (New Georgia, Maravo Lagoon) for the bow of a large war and merchant canoe. When the boat, which could hold up to several dozen men, was full, the figure projected somewhat above the water line. With the bird about to fly away held in his opening hand, the horizontal design of his head and the lines of the ornaments, this guardian figure almost seems to be pulling the boat along. That head hunting or human sacrifices used to take place on the occasion of the first launching of such boats becomes completely believable when one recognizes the ritualistic serenity of the face pictured here.
These canoes, among the most important cultural objects of the peoples on the Solomon Islands, stopped being produced many years ago.
(Collection Expedition Eugen Paravicini 1928, Inv. No. Vb 7525)

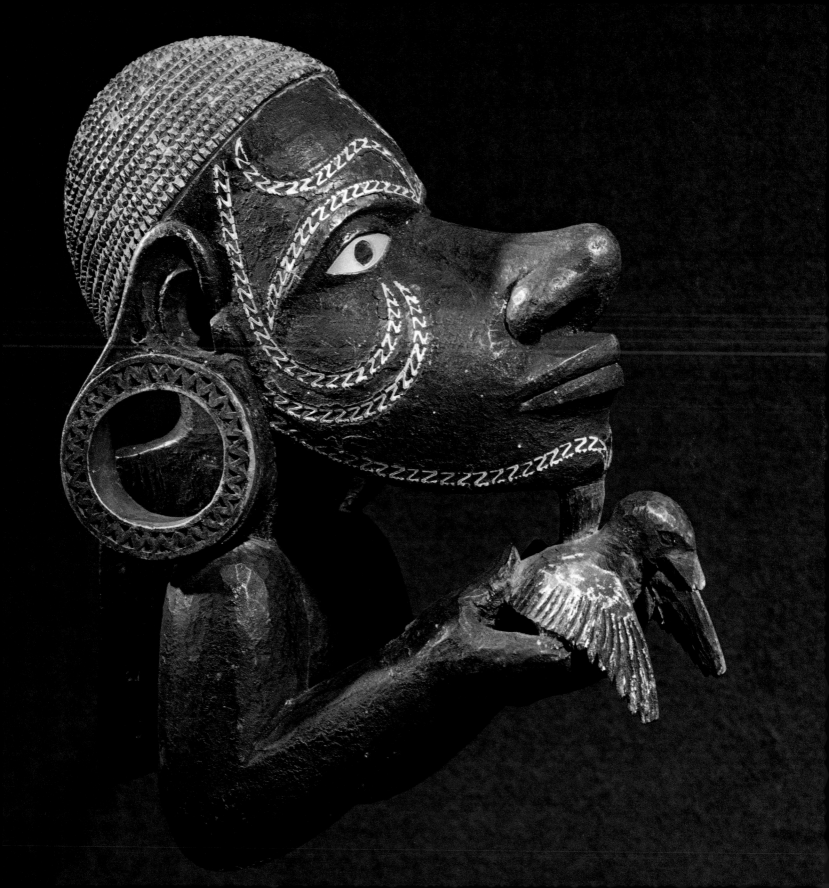

Baining-Maske
Ende des 19. Jahrhunderts
Neubritannien
Baumbaststoff über Bambus-
gerüst, bemalt mit Naturfarben
H. 76 B. 66 cm

Die Baining bilden eine nur locker zusammengehörende Stammesgruppe im Innern der Insel Neubritannien (Bismarck-Archipel). Die Ende des 19. Jahrhunderts hergestellte Maske wurde für ein bestimmtes Fest gebraucht, das einmal im Jahr während einer ganzen Nacht abgehalten wird. Verschiedene der für das Fest verfertigten Masken stehen in Zusammenhang mit dem zentralen Taro-Kult. Taro ist die wichtigste Nutz-pflanze der Baining, die essbare Knollen produziert. Auch unsere Maske könnte eine Darstellung des Taro sein für einen Fruchtbarkeitsmythos besonderer Art.
Die als Helm getragene Maske erhält ihre Besonderheit durch die sehr feine Malarbeit. Organische Musterungen, eine freie Symmetrie und die grosszügige Umrisszusam-menfassung machen aus der grossen Gesichtsfläche ein Bildzeichen, das sowohl Biologisches als auch Magisches enthält.
(Erworben durch Tausch mit dem Museum für Völkerkunde, Leipzig 1922 Inv.-Nr. Vb 5676)

Masque Baining
fin du XIXᵉ siècle
Nouvelle-Bretagne;
étoffe en liber d'écorce
montée sur une armature
en bambou
peinte de couleurs minérales
h. 76 l. 66 cm

Les Baining forment une tribu dont les membres vivent disséminés en plusieurs communautés à l'intérieur de la Nouvelle-Bretagne (archipel Bismarck). Le masque, produit vers la fin du XIXᵉ siècle, était utilisé pour une cérémonie annuelle particulière durant toute une nuit. Une partie des masques fabriqués à cette occasion doit être située dans le contexte du culte du taro prenant chez les Baining une signification centrale. En effet les tubercules comestibles du taro assurent une part essentielle de leur subsistance. Le masque reproduit pourrait avoir incarné un taro mythique au cours de rites de fécondité.
Ce masque, destiné à être porté comme un casque, attire surtout par la grande finesse de sa peinture. La forme organique de l'ornementation, disposée sans aucune contrainte symétrique, ainsi que les lignes vigoureuses encadrant généreusement le visage, forment un tout d'une grande expressivité, réunissant éléments biologiques et magiques.
(Echange avec le Musée d'Ethnographie de Leipzig, 1922, No d'inv. Vb 5676)

Baining Mask
late 19th century
New Britain
barkcloth over bamboo frame
painted with mineral colours
h. 76 w. 66 cm

The Baining are a loosely related tribal group living in the interior of the island of New Britain (Bismarck Archipelago). This mask, made in the late 19th century, was used for a particular festival that took place for a whole night each year. Diverse masks pro-duced for the festival are connected with the central taro cult. Taro is one of the Bainings' most important food-plants. Our mask, too, might be a representation of taro for a fertility myth of a special kind.
The extraordinary feature of this mask, which was worm like a helmet, is its delicate painting. Organic patterning, free symmetry and the generous integration of the outlines make a pictorial symbol of the large surfaces of the face, a symbol containing both biological and mystical elements.
(Acquired through a trade with the Leipzig Museum of Ethnography 1922, Inv. No. Vb 5676)

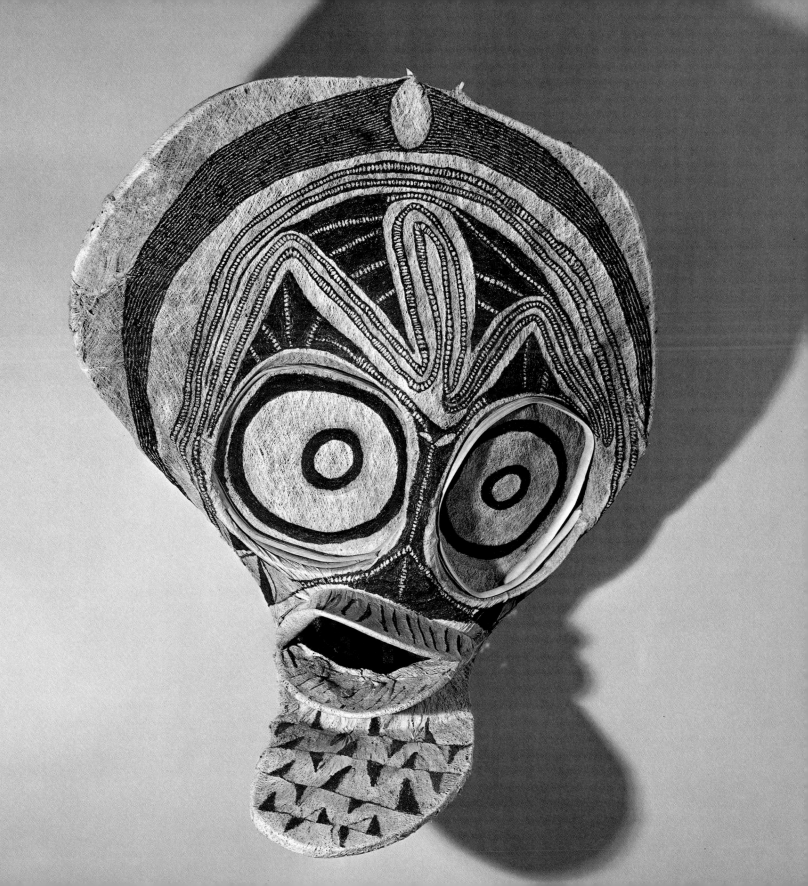

Ahnenpaar
« adu zatua »
vor 1920
Insel Nias
Holz, geschnitzt
H. 61,5 59,5 cm

Die sitzenden Figuren mit kurzen Beinen stammen aus dem Dorf Hilijöno auf der Insel Nias, etwa 100 km vor der Westküste von Sumatra. Sie verweisen in ihrer stämmigen Gedrungenheit auf die steinernen Male der uralten Megalithkultur, die speziell auf der Insel Nias bis in dieses Jahrhundert lebendig geblieben ist.
In vielen Häusern der Nias-Insel hatte man eine oder zwei derartige Plastiken aufgestellt, um die Seelenkraft der Ahnen den Lebenden zu bewahren. Die männliche Figur hält einen Mörser, die weibliche einen Becher. Mit der stilisierenden Vereinfachung der Formen, mit den Arm- und Halsbändern sowie dem grossen Ohr- und Kopfschmuck wird das verstorbene Paar in ein höheres, aber keineswegs unheimliches Reich entrückt. Eine segenspendende und vermittelnde Wirkung scheint von den beiden auszugehen.
(Schenkung Dr. P. Wirz 1925, Inv.-Nrn. IIc 2372, IIc 2374)

Couple ancestral
« adu zatua »
antérieur à 1920
île de Nias
bois sculpté
h. 61,5 59,5 cm

Les deux statues assises, aux jambes courtes, proviennent du village de Hilijöno, dans l'île de Nias située à env. 100 km de la côte occidentale de Sumatra. Leur aspect compact et ramassé évoque les monuments lithiques de l'époque mégalithique dont les traces, à Nias, sont restées vivantes jusqu'au début de ce siècle.
Une ou deux sculptures de ce genre étaient gardées dans bon nombre de demeures, où elles avaient pour fonction de conserver la force des âmes ancestrales aux vivants. La statue masculine tient un mortier, la féminine un gobelet. Le dépouillement stylisé des formes, mais également les éléments de la parure tels que les anneaux des bras et du cou, les pendants d'oreilles et la haute coiffure, suggèrent l'appartenance de ce couple ancestral à un monde éloigné, à un au-delà par ailleurs jamais inquiétant. Les deux statues, qui semblent être le siège d'émanations bienveillantes, remplissent le rôle de médiateurs entre le monde des vivants et celui des morts.
(Donation Dr. P. Wirz, 1925, Nos d'inv. IIc 2372 et IIc 2374)

Ancestral Couple
''adu zatua''
before 1920
island of Nias
carved wood
h. 61.5 59.5 cm

These seated figures with short legs come from the village of Hilijöno on the island of Nias, about 100 km from the western coast of Sumatra. In their stockiness, they are reminders of the stone monuments of an age-old megalithic culture, which, especially on the island of Nias, survived into the 20th century.
Many houses on the island had one or two such statues to preserve for the living the spiritual powers of their ancestors. The male figure is holding a mortar, the female one a cup. Through the stylized simplification of the forms, the bracelets and necklaces, large ear pendants and head-dresses, the deceased couple is removed to a higher but in no way sinister world. A benedictive and conciliatory feeling seems to emanate from the two.
(Gift of Dr. P. Wirz 1925, Inv. Nos IIc 2372, IIc 2374)

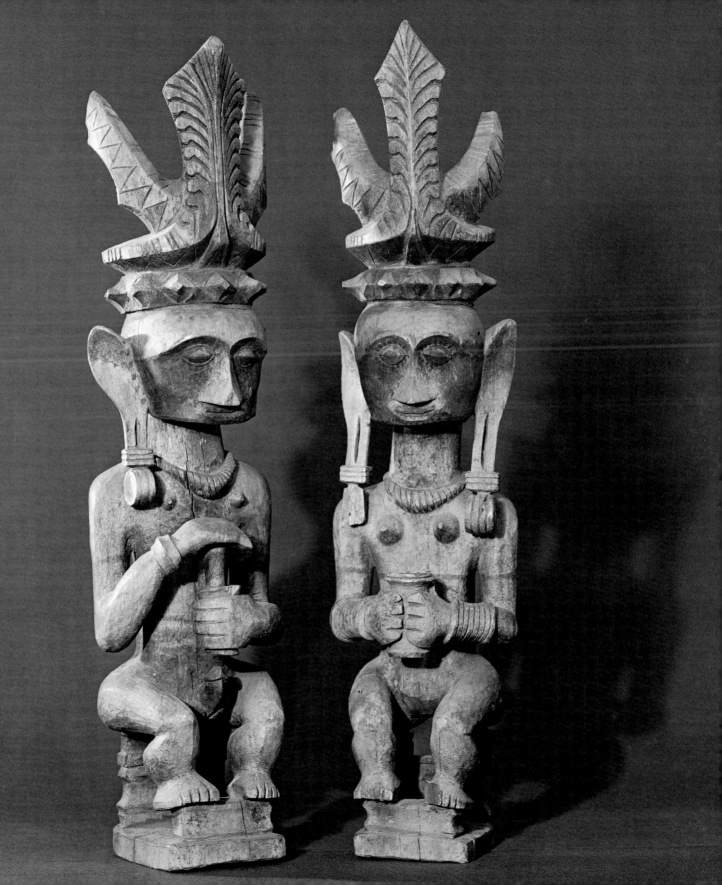

Wayang-Figuren
um 1945, Süd-Bali
Leder, gestanzt und bemalt
Blattgoldauflagen, Holzgriff
Höhen (ohne Griff)
45 34 cm

Die drei Schattenspielfiguren sind Teil eines vollständigen Spiels von 120 Figuren, das während der Basler Expedition (1973) angekauft werden konnte. Die etwa 50 cm hohen, an einem Stab geführten Einzelfiguren wurden von Ki Dalang Dewa Putu Kidang Latik aus Gianyar, Bali, geschaffen. Der Hersteller war zugleich der Besitzer und Spieler. Die Vorführungen können bei Tag und bei Nacht stattfinden, wobei die Figuren einmal in ihrer zarten Farbigkeit, das andere Mal als Silhouetten erscheinen. Tags werden in den Spielen vor allem böse Geister ausgetrieben, nachts herrscht das Unterhaltende vor.
Die Figuren symbolisieren uralte Götter, Helden und Dämonen. Die ovale Schattenform im Hintergrund stellt den kosmischen Baum «kakayonan» dar, das Sinnbild der Weltordnung gegenüber dem Chaos. Die grosse farbige Figur ist durch ihre Attribute — Rosenkranz und Fliegenwedel — als Siwa, der Herrscher, zu erkennen. Daneben steht seine kostbar gekleidete Gattin Uma.
(Sammlung Ramseyer 1973, Inv.-Nrn. IIc 17201, IIc 17202, IIc 17238)

Figures wayang
vers 1945, sud de Bali
cuir ajouré et peint
partiellement
recouvert d'or laminé
manche en bois
hauteurs (sans manche)
45 34 cm

Les trois wayang reproduits font partie d'un jeu complet de 120 figures utilisées pour le théâtre de jeux d'ombres, acquis en 1973 par la mission ethnologique bâloise. D'une hauteur approximative de 50 cm, ces figures insérées dans un manche fendu ont été exécutées par Ki Dalang Dewa Putu Kidang Latik de Gianyar, Bali, qui en était d'ailleurs aussi le propriétaire et le présentateur. Les représentations peuvent avoir lieu de jour ou de nuit; les figures apparaissent alors soit dans leurs coloris délicats, soit en silhouettes sombres. Pendant les performances de jour, on exorcise surtout les mauvais esprits, tandis que la nuit est plutôt réservée aux divertissements. Les figures symbolisent des dieux, des héros et des démons de la mythologie hindoue. A l'arrièreplan, la silhouette ovale représente le «kakayonan», l'arbre cosmique, symbole de l'ordre universel, par opposition au chaos. Le dieu Çiwa, la plus grande des deux figures au premier plan, est identifiable à ses attributs, le chapelet et le chassemouches. A ses côtés, sa femme Uma, richement vêtue.
(Collection Ramseyer 1973, Nos d'inv. IIc 17201, IIc 17202, IIc 17238)

Wayang Figures
about 1945, southern Bali
leather carved and painted
gold-leaf decoration
wooden handle
heights (without handle)
45 34 cm

These three shadow-play figures are part of a complete set of 120 figures purchased during the Basel expedition to Bali in 1973. They were made by Ki Dalang Dewa Putu Kidang Latik, District of Gianyar, who also put on the performances of the plays. Performances can take place by day or at night. During the day the figures can be seen in their delicate colouring and the plays are intended to banish evil spirits; at night only the silhouettes of the puppets can be seen, and the play is meant more as entertainment.
The figures symbolize ancient gods, heroes and demons. The oval shadow in the background represents the cosmic tree "kakayonan", symbol of world order as opposed to chaos. The attributes of the large, colourful figure—rosary and fly-swatter—allow it to be identified as Siwa, the ruler. Next to him stands his magnificently dressed wife Uma.
(Collection Ramseyer 1973, Inv. Nos. IIc 17201, IIc 17202, IIc 17238)

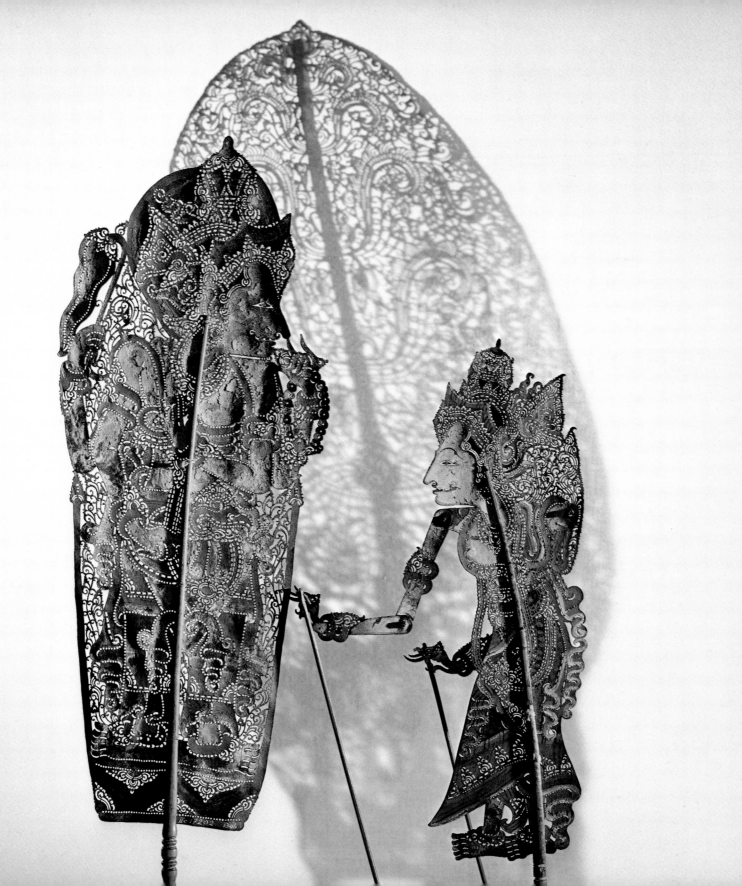

Männertuch aus Sumba
Beginn des 20. Jahrhunderts
West-Indonesien
Baumwollgewebe, Kettikat-
Technik mit zusammen-
genähten Bahnen
B. 128 L. 237 cm
Fransen 2 × 15 cm

Der Ausschnitt aus dem Ikatgewebe aus Ost-Sumba, Landschaft Kanatang, ist ein Beispiel aus der einzigartigen Museumssammlung indonesischer Textilien, speziell altertümlicher Reserve-Musterungs-Verfahren.
Die Anordnung der Figuren in Querbändern mit symmetrischen Wiederholungen ist charakteristisch für die Sumba-Tücher und geht auf eine alte Tradition zurück. Die Herstellung eines dieser kostbaren Sumba-Tücher nahm viele Monate in Anspruch, das Verfahren war sehr kompliziert. Die Garnstränge werden vor dem Weben durch mehrmaliges stellenweises Umwickeln und anschliessendes Färben gemustert, so dass die ganzen Motive schon vor dem Weben bereits auf der Kette sichtbar sind. Die Pflanzenfarben geben dem Stoff die weiche Lebendigkeit.
Die Tücher fanden als Festkleider und im Totenkult Verwendung. Im Sinn mythisch religiöser Vorstellungen sind wohl die in dekorativer Symmetrie eingefügten Schlangen mit ihren Kronen zu verstehen.
(Ankauf Expedition Alfred Bühler 1949, Inv.-Nr. IIc 8705)

Vêtement d'homme ikaté de Sumba
début du XX^e siècle
ouest de l'Indonésie
ikat de chaîne sur coton
deux lés
larg. 128 long. 237 cm
franges 2 × 15 cm

Cette étoffe ikatée de la région de Kanatang (Sumba oriental) fait partie des nombreux tissus indonésiens constituant l'exceptionnelle collection du Musée, orientée avant tout vers les anciennes techniques ornementales dites de réserve de l'art textile.
La disposition des motifs par bandes transversales se répétant symétriquement, est une des caractéristiques des tissus traditionnels de Sumba. La fabrication d'une telle étoffe demande plusieurs mois en raison de la complexité du procédé: les fils de chaîne sont partiellement ligaturés en faisceaux selon les motifs voulus avant d'être teints et portent ainsi les motifs avant le tissage même. Les tons doux des couleurs végétales confèrent à ces étoffes une tendre vivacité.
Les pièces de ce genre étaient autrefois portées par les hommes comme vêtements de cérémonie et servaient également dans le cadre du culte des morts. Le motif des serpents couronnés, disposés par paires symétriques, remonte sans doute à d'anciennes conceptions religieuses et mythologiques.
(Acheté lors de l'expédition Alfred Bühler 1949, No d'inv. IIc 8705)

Men's Cloth from Sumba
early 20th century
West Indonesia
woven cotton, warp ikat
technique with widths of cloth
sewn, together
w. 128 l. 237 cm
fringes 2 × 15 cm

This detail of an ikat cloth from East Sumba, Region of Kanatang, is an example of the museum's unique collection of Indonesian textiles, especially of old resist dyeing techniques.
The symmetrical repetition of figures in transverse bands is characteristic of Sumba cloths and goes back to an old tradition. Due to the complexity of the technique, each cloth took several months to make. In this resist dyeing process, the warp yarns are partly wrapped and then dyed, so that the patterns are visible in the warp before the weaving begins. Plant dyes give the material a gentle glow.
These cloths were used as ceremonial dress and in the death cult. The crowned snakes fitted in among the decorative symmetrical designs are probably connected with mythical and religious concepts.
(Purchase Expedition Alfred Bühler 1949, Inv. No. IIc 8705)

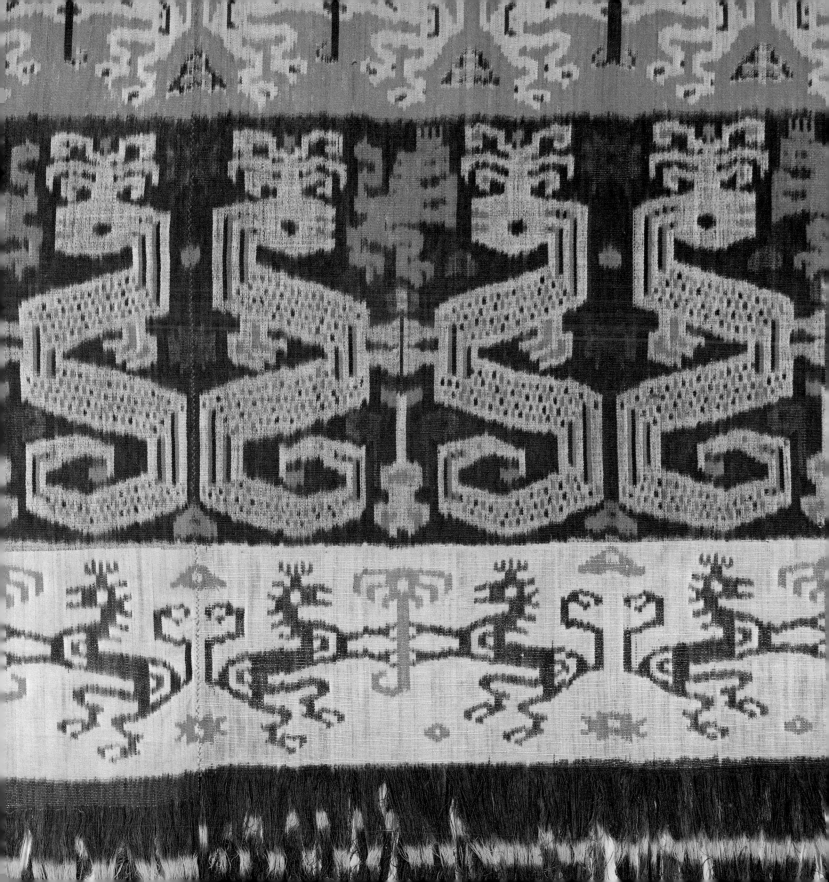

Baluchar-Butidar-Sari
Ende des 19. Jahrhunderts
Bengalen, Indien
Musterweberei, lancierte
und broschierte Muster
Seidengewebe
L. 396 B. 116 cm
Ausschnitt

In der Umgebung der indischen Stadt Baluchar (Bengalen, District Moorshedabad) wurde unter primitivsten Verhältnissen dieser wundervolle Seidensari gewoben. Auf einem komplizierten Zugwebstuhl führte der Weber das Schiffchen. Ein kleiner, oben auf dem Webstuhl sitzender Junge musste die Musterfächer mit Hilfe von Zugschnüren öffnen.
Wie im Bilderbuch gleiten die Boote daher. Der Kapitän schaut durchs Perspektiv, der Matrose hält das Senklot, eine Gesellschaft unterhält sich. Indische Formen wie Palmetten, Blätter, Figuren stehen neben europäischen Trachten und Hüten und dem Dampfschiffrad, war doch Bengalen seit der zweiten Hälfte des 18. Jahrhunderts unter britischer Herrschaft. Die östlichen und westlichen Elemente mischen sich in dem naiven Erzählstil, dessen frohe Selbstverständlichkeit noch verstärkt wird durch die für das textile Schaffen typische Repetierung der Motive.
(Sammlung Dr. T. A. Schinzel 1963, Inv.-Nr. IIa 2401)

Sari Baluchar-Butidar
Fin du XIXᵉ siècle
Bengale, Inde
tissu en soie à motifs brochés
et lancés
long. 396 larg. 116 cm
détail

Ce magnifique sari de soie a été tissé aux environs de la ville indienne de Baluchar (Bengale, district de Moorshedabad), dans des conditions très primitives. Sur un métier à la tire très compliqué, le tisserand lançait sa navette, tandis qu'un garçon, assis sur le bâti du métier, tirait les lacs pour soulever les lisses.
Ces petits bateaux semblent flotter comme dans un livre d'images. Le capitaine regarde à travers sa longue vue, un matelot tient le plomb de sonde, quelques personnes conversent. Des motifs indiens, des palmettes et des motifs floraux, ont été mélangés avec des éléments européens tels que les personnages vêtus à l'européenne et le bateau à aubes. Le Bengale, en effet, était passé sous contrôle britannique dès la seconde moitié du XVIIIᵉ siècle. Les éléments d'origine orientale et occidentale se mêlent dans un style descriptif naïf dont le charme est encore souligné par la répétition des motifs — une des caractéristiques de l'art textile.
(Collection T. A. Schinzel, 1963, No d'inv. IIa 2401)

Baluchar-Butidar Sari
end of the 19th century
Bengal, India
silk pattern weaving, lanced
and figured
l. 396 w. 116 cm
detail

This beautiful silk sari was woven under extremely primitive conditions in the vicinity of the Indian city of Baluchar (Bengal, District of Moorshedabad).
The pattern is composed of boats gliding along as in a picture book, the captain looking through a fieldglass, the sailor holding the sounding lead, a group of people having a conversation.
As Bengal was under British rule from the second half of the 18th century on, Indian motifs like palmettes, leaves and figures are found next to European clothing and hats and the paddle-wheel of a steamship. Elements from East and West combine in a naive, ''narrative'' style, the repetition of the pattern, typical of textile work, strengthening the impression of cheerful matter-of-factness.
(Collection T. A. Schinzel 1963, Inv. No. IIa 2401)

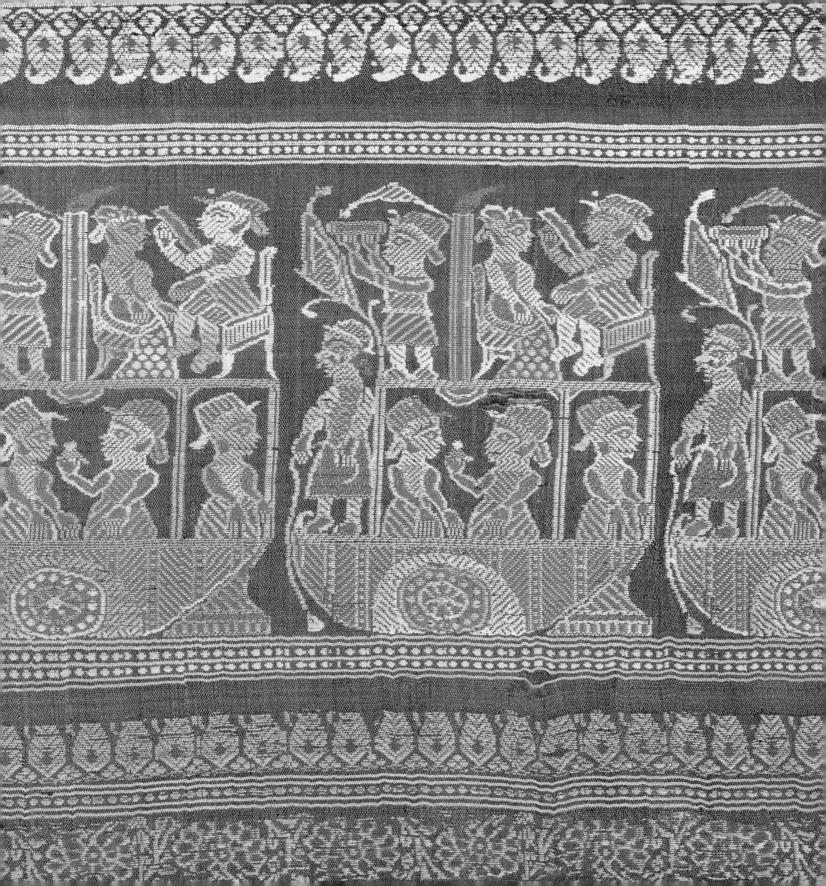

Hinterglasmalereien
19. Jahrhundert
aus verschiedenen europäischen
Ländern

Hinterglasmalereien gehörten von der Mitte des 18. Jahrhunderts bis 1890 zu den verbreitetsten Techniken für Bilder mit religiösem oder weltlichem Inhalt. Einige wenige Manufakturbetriebe oder hüttengewerbliche Zentren in Österreich, Deutschland, Spanien, Jugoslawien und Rumänien belieferten den Markt mit dem farbig haltbaren und abwaschbaren Wandschmuck. Jedes Zentrum weist kulturtypische Gestaltungseigenheiten auf. Gemeinsam ist der Ausdruck einer direkten, allgemeinverständlichen Aussage.
Das Bild links oben mit der Aufzählung der Heiligen stammt aus Siebenbürgen (Rumänien) um 1800. Die Maria rechts als volkstümliche Schmerzensmutter auf blauem Grund kommt aus der Umgebung Toledos (Spanien). In der untern Reihe sind die heiligen Kosmas und Damian aus Jugoslawien zu erkennen neben der feschen «Baierischen» aus Baden-Württemberg. Das eindrückliche silbern-schimmernde Memento mori und das Hochzeitsandenken mit den Herzen gehören zu den nicht sehr zahlreichen Schriftbildern aus dem Toggenburg, die eine schweizerische Besonderheit der volkstümlichen Hinterglasmalerei darstellen.
(Inv.-Nrn. VI 43453, VI 31047, VI 35182, VI 2763, VI 8057, VI 8060)

Peintures sous verre
XIXe siècle
provenant de divers pays
européens

La peinture sous verre fut, depuis la seconde moitié du XVIIIe siècle jusqu'en 1890, une des techniques les plus répandues de la peinture tant religieuse que profane. Quelques rares manufactures et entreprises artisanales situées en Autriche, en Allemagne, en Espagne, en Yougoslavie et en Roumanie, pourvoyaient alors le marché avec ces décorations murales aux couleurs résistantes et lavables. Chacun de ces centres fit montre de caractéristiques propres, dues aux contextes culturels respectifs. Cependant, ces peintures ont en commun le désir de communiquer un contenu direct d'une portée générale, facile à comprendre.
Le tableau, en haut à gauche, montrant plusieurs saints, a été peint à Siebenburgen, en Roumanie, vers 1800. A droite, la Vierge Marie représentée en tant que Mère de douleur, sur fond bleu, dans un style populaire, provient de la région de Tolède (Espagne). Dans la rangée inférieure on reconnaît les saints Cosme et Damien de Yougoslavie, à côté de la plantureuse «Bavaroise» du Baden-Wurtemberg. L'impressionnant memento mori aux reflets argentés ainsi que le souvenir des noces et ses cœurs, appartiennent à la catégorie relativement restreinte des tableaux à inscriptions en provenance du Toggenbourg: ils représentent une particularité suisse de la peinture populaire sous verre.
(Nos d'inv. VI 43453, VI 31047, VI 35182, VI 2763, VI 8057, VI 8060)

Glass Paintings
19th century
from various European countries

From the mid-18th century till 1890, glass painting was one of the most widespread techniques for pictures, both sacred and secular. Each of the various centres in Austria, Germany, Spain, Yugoslavia and Rumania, which supplied the market with lasting, washable wall decorations, had typical, culturally related characteristics; but common to them all was the expression of direct, generally comprehensible ideas.
The picture of the various saints (top left) comes from Siebenbürgen (Rumania), about 1800. The folkloristic Madonna on a blue ground (top right) comes from the vicinity of Toledo (Spain). In the bottom row St. Kosmas and St. Damian from Yugoslavia hang next to the stylish "Baierische" (Bavarian) from Baden-Württemberg. The impressive memento mori, with its silvery glow, and the wedding keepsake with hearts belong to the relatively small number of pictures with texts from the Toggenburg and are rare in Swiss folkloristic glass painting.
(Inv. No. VI 43453, VI 31047, VI 35182, VI 2763, VI 8057, VI 8060)

DIE BAIERI=CHE.

Fasten-Krippe, 1860
Oberösterreich
Holz, geschnitzt
Papiermaché und Stoff
H. 73 B. 60 T. 20 cm

Die dreidimensionalen Darstellungen aus der Heilsgeschichte haben für den Volkskundler als Zeichen des Religiösen starken Aussagewert. Neben den allbekannten Weihnachtskrippen gab es auch plastische Gebilde mit Szenen der Passionszeit.
Das auf mehreren Ebenen sich abspielende Andachtsbild aus Wels in Österreich mag auf den ersten Blick recht unübersichtlich erscheinen. Es vereinigt aber in bewusster Gestaltung die Idee von der Dreizahl: drei Kreuze, drei Frauen, drei Hände, drei Lanzen, drei Röcke. Der Andächtige kann sich zudem bei den verschiedensten biblischen Einzelheiten verweilen, den Leidenswerkzeugen, dem Tuch der Veronika und andern. Die eigenartige Mischung von Realismus und naiver, geradezu aggressiver Symbolik wird den gläubigen Beschauer nicht rasch loslassen.
(Inv.-Nr. VI 45180)

Tableau de recueillement pour le carême, 1860
Haute-Autriche
bois sculpté
papier mâché et tissu
h. 73 l. 60 p. 20 cm

Les documents tridimensionnels illustrant l'Histoire Sainte prennent en tant que témoignage religieux, une valeur particulière dans l'étude des arts et traditions populaires. A côté des crèches de Noël bien connues, on composait également des scènes de la Passion.
Au premier abord, les éléments constitutifs disposés sur plusieurs étages de ce tableau de recueillement en provenance de Wels (Autriche), semblent mal discernables. Cependant on y a consciemment respecté une conception trilogique: trois croix, trois femmes, trois mains, trois lances, trois vêtements. Par ailleurs le croyant recueilli pourra s'attarder sur de nombreux détails bibliques, tels que les outils de souffrance, l'étoffe de Véronique, etc. Le spectateur pieux aura du mal à se détacher de ce mélange particulier entre réalisme et symbolisme naïf, presque agressif.
(No d'inv. VI 45180)

Lenten Scene, 1860
Austria
carved wood
paper maché and cloth
h. 73 w. 60 d. 20 cm

Three-dimensional scenes from the story of Christ are very important to students of folklife as symbols of religious belief. Apart from the well-known Christmas crèches, sculptural representations of the Passion also used to be made.
Throughout this devotional scene from Wels in Austria, which takes place on various levels, the idea of the trinity has been consciously expressed: three crosses, three women, three hands, three lances, three robes. There are also various Biblical details like the instruments of Christ's torture and Veronica's veil. This unique mixture of realism and naive, nearly aggressive symbolism will not be easily forgotten by the religious viewer.
(Inv. No. VI 45180)

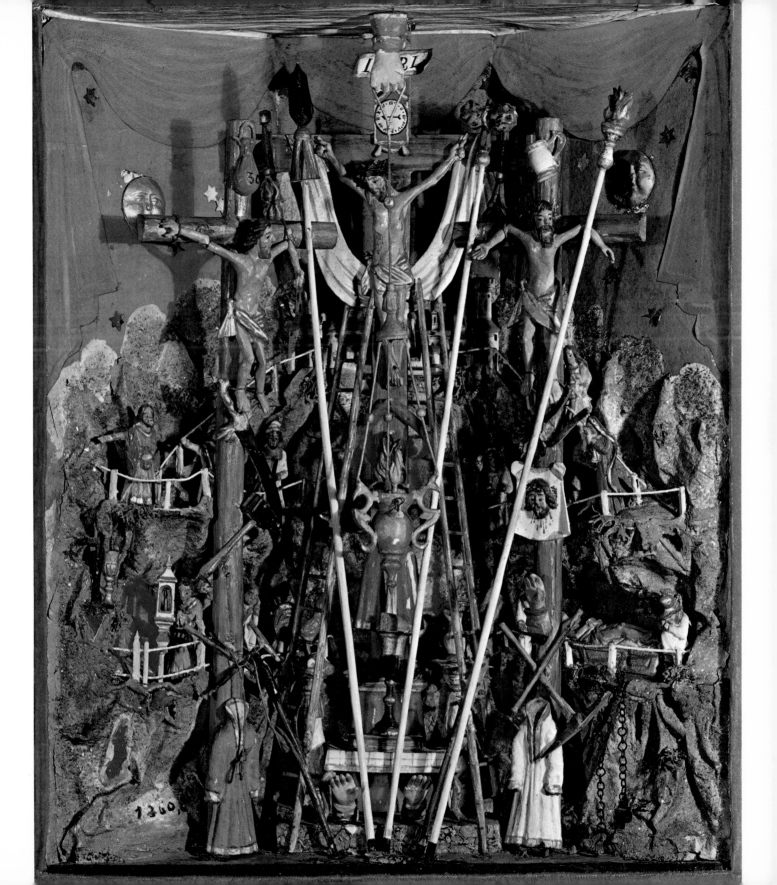

Verzierte Ostereier
verschiedene europäische
Länder

Das Schweizerische Museum für Volkskunde besitzt eine umfangreiche Sammlung von verzierten Ostereiern aus vielen Ländern Europas. Die regional typischen Verzierungsarten (Färben, Kratzen, Ätzen, Applizieren) gehören zu den kennzeichnenden Mitteln der Selbstdarstellung von einzelnen Gemeinschaften. Mit viel gestalterischer Phantasie folgen bald freie, bald ornamental strenge Zeichnungen dem Eirund.
Von oben nach unten:
1. Reihe: Bulgarien, Ichtiman, Ölfarben und Wachs, 1972; Polen, hergestellt von Huzulen, Wachs-Reserve (Batikverfahren), 1930; Deutschland, Hessen, Mardorf, Wachs-Reserve, 1951.
2. Reihe: Tschechoslowakei, Mähren, Stroh-Applikation, 1960; Schweiz, Balsthal, Zwiebelschalenfarbe, gekratzt, 1960; Rumänien, Oltenien, Oboga, Wachs-Reserve, 1955.
3. Reihe: Oberösterreich, Glas, datiert 1695; Tschechoslowakei, Slowakei, Turzovka-Klin, Binsenmark-Applikation, 1956.

Œufs de Pâques décorés
de provenance
européenne diverse

Le Musée Suisse des Arts et Traditions populaires possède une riche collection d'œufs de Pâques décorés en provenance d'un grand nombre de pays d'Europe. La technique ornementale individuelle de chaque région (teinture, grattage, gaufrage, applications) est une des caractéristiques permettant à certaines communautés d'exprimer leur propre identité. Les œufs dont la surface ronde porte tantôt des motifs librement disposés, tantôt une ornementation plus sévère, témoignent d'une grande imagination créatrice.
De haut en bas:
1re rangée: Bulgarie, Ichtiman, couleur à l'huile et cire, 1972; Pologne, fabriqué par les Huzulen, technique dite de réserve à l'aide de cire (selon le procédé batik), 1930; Allemagne, Hessen, Mardorf, réserves à l'aide de cire, 1951.
2e rangée: Tchécoslovaquie, Moravie, applications en paille aplatie, 1960; Suisse, Balsthal, teinture à la pelure d'oignon, motifs grattés, 1960; Roumanie, Olténie, Oboga, réserves à l'aide de cire, 1955.
3e rangée: Hte Autriche, verre, portant la date de 1695; Tchécoslovaquie, Slovaquie, Turzovka-Klin, applications en mœlle de jonc, 1956.

Decorated Easter Eggs
various European countries

The Swiss Museum for European Folklife possesses an extensive collection of painted Easter eggs from many European countries. The regionally typical ways of decorating them (dyeing, scratching, etching, appliqué) are among the means individual communities have of characterizing themselves. With a great deal of creative imagination, patterns, sometimes free, sometimes ornamentally strict, follow the shape of the egg.
From top to bottom:
1st row: Bulgaria, Ichtiman, oil paint and wax, 1972; Poland, made by Huzulen, was reserve [batik technique], 1930; Germany, Hessen, Mardorf, wax reserve, 1951.
2nd row: Czechoslovakia, Moravia, straw appliqué, 1960; Switzerland, Balsthal, onion-skin dye, scratched, 1960; Rumania, Oltenia, Oboga, wax reserve, 1955.
3rd row: Upper Austria, glass, dated 1695; Czechoslovakia, Slovakia, Turzovka-Klin, rush marrow appliqué, 1956.

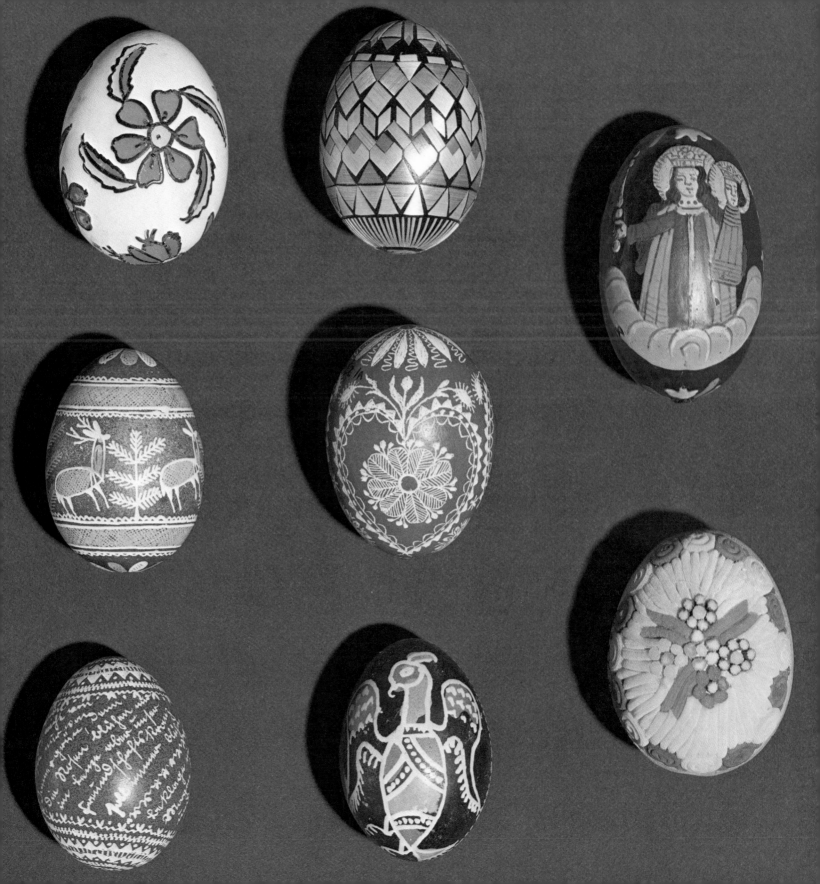

Scheren
etwa 1850–1964
Schaf- und Haushaltscheren

Wie in verschiedenen Ländern eine Erfindung dem spezifischen Gebrauch angepasst wurde, lässt sich bei der Schere gut verfolgen. Diese handgeschmiedeten Scheren stehen zeichenhaft für alle jene Kulturdenkmäler des Alltags, auf denen unsere heutigen technischen Errungenschaften erst wachsen und sich entwickeln konnten: Am Anfang brauchte es eine geistige Grundleistung. Die hier noch überblickbare Nutzanwendung der Geräte führt nicht nur zu «handlichen», sondern auch zu formklaren Gestaltungen.
Von links nach rechts sind folgende Scheren ausgelegt:
Schweiz, Steinen, Blechschere, um 1900, L. 31 cm, Inv.-Nr. VI5413.
Schweiz, Laufental, kleine Schafschere, Mitte 19. Jh., L. 13,5 cm, Inv.-Nr. VI8730.
Italien, Sardinien, Borore, grosse Schafschere, 1931, L. 34 cm, Inv.-Nr. VI12166.
Schweiz, Seewen, Näherinnenschere, um 1914. L. 16,5 cm, Inv.-Nr. VI6420.
Türkei, Edirne, Haushaltschere, 1964, L. 21,5 cm, Inv.-Nr. VI31291.

Ciseaux
env. 1850 à 1964
Ciseaux à tondre et ménagers

L'exemple des ciseaux permet d'observer comment différents pays surent adapter leurs outils à leurs besoins spécifiques. L'ensemble de ces ciseaux forgés à la main, constitue un exemple pour ainsi dire significatif de tous les monuments culturels émanant du domaine quotidien; ils furent à la base de notre technicité et en permirent le développement et l'aboutissement actuels. Ils débutèrent cependant par un effort spirituel initial. Le caractère fonctionnel des outils, qui reste ici facilement discernable, aboutit non seulement à des critères de maniabilité, mais encore à une claire conception formelle.
De gauche à droite:
Suisse, Steinen; ciseaux en fer-blanc, vers 1900, l. 31 cm, No d'inv. VI5413.
Suisse, vallée de Laufon, petits ciseaux à tondre, milieu du XIXe siècle, l. 13,5 cm No d'inv. VI8730.
Italie, Sardaigne, Borore, grands ciseaux à tondre, 1931, l. 34 cm, No d'inv. VI12166.
Suisse, Seewen, ciseaux de couturière, vers 1914, l. 16,5 cm, No d'inv. VI6420.
Turquie, Edirne, ciseaux de ménage, 1964, l. 21,5 cm, No d'inv. VI31291.

Scissors and Shears
about 1850–1964
household scissors
and sheep shears

Scissors and shears provide a good example of how an invention was adapted to specific necessities in various countries. These hand-forged scissors stand for all the everyday cultural artifacts without which today's technological achievements could never have come about. At the very beginning a creative spark is indispensable. As we can see here, the functional definability of these implements has led to clarity of form.
The following scissors and shears are shown from left to right:
Switzerland, Steinen, tin scissors, about 1900, l. 31 cm, Inv. No. VI 5413.
Switzerland, Laufental, small sheep shears, mid-19th century, l. 13.5 cm, Inv. No. VI8730.
Italy, Sardinia, Borore, large sheep shears, 1931, l. 34 cm, Inv. No. VI12166.
Switzerland, Seewen, seamstress' scissors, about 1914, l. 16.5 cm, Inv. No. VI6420.
Turkey, Edirne, household scissors, 1964, l. 215 cm, Inv. No. VI31291.

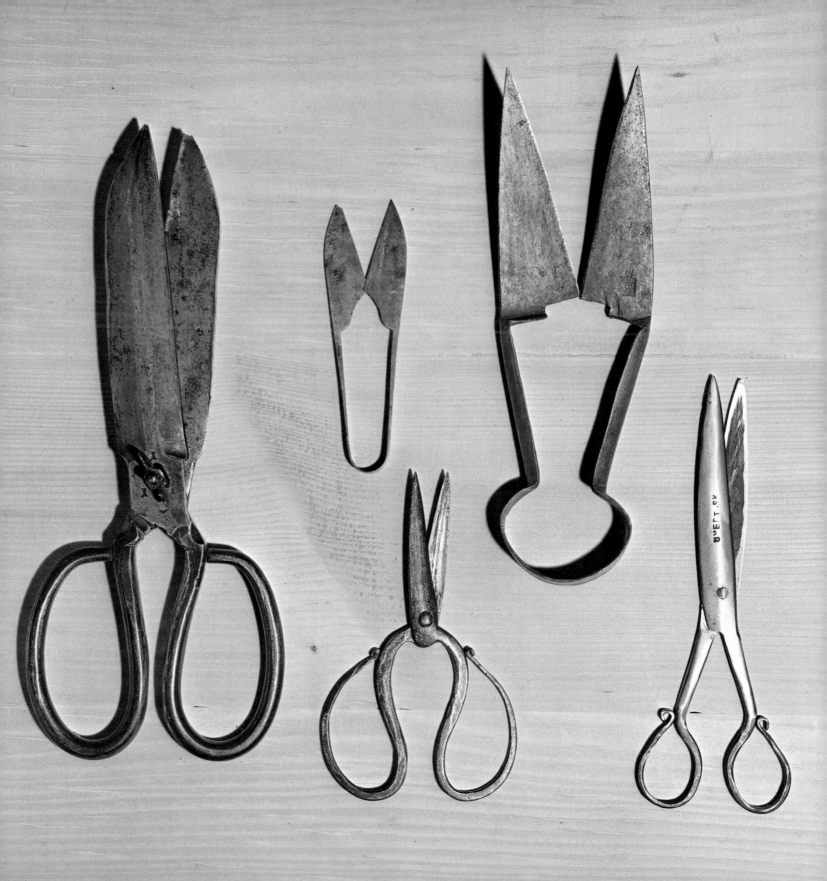

Apokalyptische Reiter
um 1960, Mexiko
von Pedro Linares, Mexico City
Papiermaché, Drahtgestell
L. 90 H. 50 cm
Im Hintergrund ein Holzschnitt
von José Guadalupe Posada
(1852—1913), Mexiko

In wilder Jagd fahren die apokalyptischen Reiter einher. Das Objekt ist erst kürzlich entstanden, werden doch in Mexiko für die Totengedenktage (1. und 2. November) noch immer Totenköpfe und Skelette aus verschiedenen Materialien wie Papiermaché und Zucker hergestellt und bei privaten und öffentlichen Feierlichkeiten verwendet. Die apokalyptischen Reiter zeigen, wie Elemente des europäischen Barocks sich mit eigenständigen Verhaltensweisen der mittelamerikanischen Volkskultur vermischen konnten. In der Formulierung von Pedro Linares verdünnen sich die Einflüsse keineswegs epigonal, sie werden vielmehr gesteigert zur geisterhaften Erscheinung, die jeden Beschauer anzuspringen scheint.
(Inv.-Nr. IVb 2603)

Cavaliers apocalyptiques
vers 1960, Mexico
par Pedro Linares, Mexico City
papier mâché sur armature
en fil de fer
l. 90 h. 50 cm
A l'arrière-plan, une gravure
de José Guadalupe Posada
(1852—1913), Mexique

La chasse infernale des sinistres cavaliers apocalyptiques s'élance dans l'espace. La pièce reproduite est un ouvrage récent. En effet, à Mexico, on produit encore aujourd'hui des têtes de morts et des squelettes, par exemple en papier mâché ou en sucre, que l'on utilise lors des cérémonies privées ou publiques se déroulant à l'occasion de la commémoration des morts, les 1er et 2 novembre. Les cavaliers illustrent fort bien le mélange survenu entre éléments baroques de provenance européenne et éléments de la culture autochtone. Pedro Linares ne s'est d'ailleurs pas contenté de suivre une tradition en l'édulcorant; son ouvrage culmine au contraire dans une vision presque spectrale, d'une grande authenticité.
(No d'inv. IVb 2603)

**The Horsemen
of the Apocalypse**
about 1960, Mexico
by Pedro Linares, Mexico City
paper maché, wire frame
l. 90 h. 50 cm
In the background a woodcut
by José Guadalupe Posada
(1852—1913), Mexico

In Mexico skulls and skeletons made of various materials such as paper maché and sugar are still produced for use at private and public ceremonies on the days commemorating the dead (1 and 2 November). This recent work was created in that context.
These Horsemen of the Apocalypse show how elements of the European Baroque style were able to merge with independent aspects of Central American folk culture. But Pedro Linares' work is by no means derivative; on the contrary, the influences are intensified into a gripping spectral vision.
(Inv. No. IVb 2603)

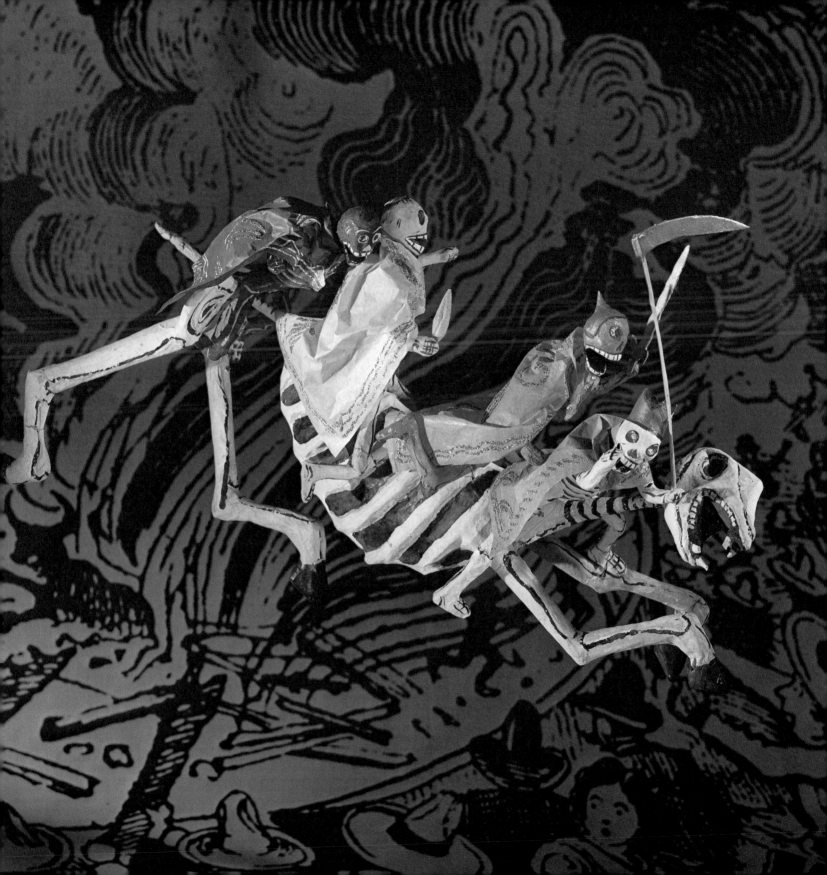

Naturhistorisches Museum

Muséum d'Histoire naturelle
Museum of Natural History

Naturhistorisches Museum

Das Unterfangen, ein Museum in Bildern einiger ausgewählter Objekte aus nichtfachmännischer Sicht darzustellen, erwies sich beim Naturhistorischen Museum als besonders schwierig. Gewiss spielt auch für den Naturwissenschafter die optische Anschauung eine grosse Rolle, und in der Begeisterung für eine Naturform kann er sich — wenn auch aus etwas anders gelagerten Perspektiven — durchaus mit dem Laien treffen. Jedoch ist die ausgedehnte Arbeit des wissenschaftlichen Forschens, Sammelns und Katalogisierens, die eine wesentliche Bedeutung des Basler Museums ausmacht, in einer Bildauswahl nicht zu fassen. So ist denn das Einzelobjekt nicht nur als Formerscheinung, sondern auch als Hinweis auf ganze Komplexe des Analysierens und Bewahrens zu verstehen, auf mit Instrumenten gemachte Wahrnehmungen jenseits unserer unbeschwerten Sinneserfahrung.

Geschichtliches

Am Anfang der naturwissenschaftlichen Sammlungen standen jene Objekte, die noch heute auch den Laien immer neu faszinieren, weil sich darin uraltes Leben der Erde in optisch schönster Weise kundtut: Versteinerungen. Sie bildeten den Hauptteil des «Naturalien-Cabinets» des Muttenzer Pfarrers Hieronymus d'Annone, das dieser 1768, zwei Jahre vor seinem Tod, der Universität Basel schenkte. Die Objekte wurden im Haus «Zur Mücke» ausgestellt, der damaligen Universitätsbibliothek, wo bereits die Kunstsammlungen Unterkunft fanden.
In den nächsten Jahrzehnten folgten neue Schenkungen, es wurden auch von der Universität einige Ankäufe getätigt. Jedenfalls besass Basel zu Beginn des 19.Jahrhunderts bereits eine für damalige Verhältnisse bemerkenswerte naturhistorische Sammlung.
Wie stets bringt der erwünschte Zuwachs als Kehrseite die Raumnot. 1821 erhielt die Universität von der Regierung das Haus am Münsterplatz 11, den «Falkensteinerhof», für die naturwissenschaftlichen Sammlungen. Hier wuchsen sie rasch weiter, vor allem dank bedeutenden privaten Spenden. Im gleichen Haus fand damals auch der Unterricht in Naturwissenschaft statt.
Am 26. November 1849 wurde das neue Museum an der Augustinergasse eröffnet, von dem schon mehrfach die Rede war. Es bot den Kunstkabinetten, den Sammlungen für Natur- und Völkerkunde sowie der Bibliothek und einigen Laboratorien Raum. Das stolze und aufwendige Gebäude, einer der ersten Museumsbauten der Schweiz, errichtet von einem der kleinsten Gemeinwesen, stiess in der Stadt keineswegs nur auf Zustimmung. Man befand sich gerade damals, zehn Jahre nach der Trennung von Basel-Stadt und Basel-Landschaft, in wenig rosigen materiellen Verhältnissen. Und Kritiker sprachen denn auch vom «Grössenwahn der Universitätsbonzen» und beanstandeten die Dimensionen des «pompejanischen» Stils des Neubaus, der schlecht in die Umgebung der alten Bürgerhäuser passe.
Es brauchte also einigen persönlichen Mut zu diesem Unternehmen, und

244

wer als treibende Kraft dahinterstand, war ein Naturwissenschafter: der Professor für Physik, Chemie, Geologie und Paläontologie an der Universität Basel, der Ratsherr Peter Merian (1795–1883). Er gehörte der naturhistorischen Kommission des Museums zweiundsechzig Jahre lang als Mitglied an, zweiundfünfzig davon als Vorsteher. Seinen letzten Jahresbericht über das Museum trug er zehn Tage vor seinem Tod «mit eigener Hand in ein Kopirbuch ein», so berichtet sein Nachfolger Professor Ludwig Rütimeyer. Die Marmorbüste Peter Merians im Museum zeigt einen Kopf voll dynamischer Energie in der gebirgigen Stirn über starken Augenbrauen. Merian war mit Recht stolz auf den Bau, dessen grosse Treppenhäuser und dessen Aula bis heute den Eindruck imponierender Würde vermitteln.

Im Laufe der folgenden Jahrzehnte trennte sich nach und nach die recht heterogene Gesellschaft von Instituten voneinander. Im Haus an der Augustinergasse verblieben bis heute das Naturhistorische Museum und das Museum für Völkerkunde mit dem Schweizerischen Museum für Volkskunde. Dem Gründer-Elan der Sammler im letzten und zu Beginn dieses Jahrhunderts wären gewisse Überschneidungen der Bereiche, die durch die Unterbringung im selben Haus unvermeidlich sind, keineswegs unwillkommen gewesen. Denn damals bestanden zwischen Naturwissenschaft und Völkerkunde fliessende Grenzen. Die Leitung war lange in jeweils einer Person vereint, und auch die Völkerkundler kamen meist von der Naturwissenschaft her. Wenn heute im Naturhistorischen Museum neben einem Elefanten ein zu einem kleinen Totem geformter Elefantenzahn ausgestellt ist, so dürfte auf eine der Brücken hingewiesen sein, die zwischen Naturprodukt und Kunstform, zwischen Natur- und Völkerkunde bestehenbleiben.

Der Raum für die Naturwissenschaften wurde auch an der Augustinergasse mit der Zeit knapp. Ludwig Rütimeyer spricht im Jahresbericht von 1890 von den «überaus grossen Übelständen, unter welchen wir seit langer Zeit leiden, und den Schwierigkeiten, welche wir noch vor uns sehen ...» und fügt mit etwas forciertem Optimismus bei, man glaube sie allerdings «nicht unüberwindlich».

Sie waren schliesslich stufenweise überwindlich. Zusätzliche Räumlichkeiten in benachbarten Häusern wurden dem Museum zugesprochen. 1932 konnten die neueingerichteten Ausstellungssäle feierlich eröffnet werden. Endlich war es möglich, die wichtigsten Bestände der Öffentlichkeit zu zeigen, gegliedert nach Sammlungsabteilungen: Zoologie, Geologie, Osteologie, Mineralogie.

Was 1932 als beste Präsentation erschien, ist seither bereits wieder in Fluss geraten. Sind auch die oft Millionen Jahre alten naturwissenschaftlichen Objekte in sich unveränderbar, so ordnet sie doch der menschliche Geist nach seinen eigenen — im Vergleich zum Erdalter recht momentanen — Erkenntnissen in immer wieder andere Zusammenhänge.

Die Ausstellung für den Besucher

Man hatte bemerkt, dass in der damaligen Aufstellung die den Museumsleitern kostbarsten Gegenstände von Nichtfachleuten ganz einfach in ihrer Bedeutung nicht erkannt wurden. Professor Hans Schaub, Direktor des Museums, berichtet von einem geschätzten Mittelschullehrer, der mit seiner Klasse die Ausstellung «fossile Säuger» betrat und nach einem kurzen Blick und der Bemerkung «hier sind alles Knochen» mit seiner Klasse den Raum fluchtartig verliess — zum Entsetzen der Osteologen, deren Stolz die wertvollen, montierten Skelette waren.

Um derartigem vorzubeugen, ist die jetzige Präsentation vor allem auf den interessierten Laien hin ausgerichtet. Die Anschauungsmöglichkeiten der Objekte werden weit aufgefächert. Man stellt sowohl formale als auch thematische Zusammenhänge her, hebt durch Beleuchtung und Position Schönheiten oder Spezialitäten hervor, beschriftet in leichtverständlicher Weise. Der Augenmensch kommt ebenso auf seine Rechnung wie der naturwissenschaftlich interessierte Amateur.

Am Anfang der Ausstellung steht ein riesiger urzeitlicher Höhlenbär, der gleichsam den Eingang bewacht. Die danebenliegenden Knochen sind die gefundenen Überreste, nach denen auf Körperbau und Dimension des Tieres geschlossen wurde. So erhält der Beschauer einen Eindruck von der vergleichenden systematischen Arbeit der Osteologen und Zoologen, die für derartige Rekonstruktionen neben Fachkenntnis auch einen gehörigen Teil wissenschaftlicher und formaler Phantasie brauchen.

Im Parterre und in einem Zwischengeschoss werden in einer umfassenden Lehrausstellung vor allem für Schulen präparierte Tiere gezeigt. Fast alle Säugetiere und Vogelarten aus der Schweiz werden in einer grossen Schau versammelt. Die ausserschweizerischen Säugetiere und Vögel sind im obersten Stockwerk ausgestellt.

Zu den Glanzpunkten gehört die Mineralogie, gesondert nach Arten aus der Schweiz und der ganzen Welt. Die Mineralien sind in grossen verdunkelten Räumen im Parterre ausgestellt und leuchten unter gezielten Scheinwerfern geheimnisvoll auf. Der Kenner findet bisher unbekannte Arten, die von Mineralogen des Basler Museums entdeckt wurden, konzentriert man sich doch hier auf die einzelne Spezies, während andere Institute vermehrt das gemeinsame Vorkommen verschiedener Minerale untersuchen.

Im mittleren Geschoss bildet die Osteologie, die Lehre von den Knochen, die Entsprechung zur Zoologie. Hier erscheinen Skelette von ausgestorbenen und noch lebenden Säugetieren in vergleichend morphologischer oder ökologischer Darstellung. Im Gebiet der als Versteinerung erhaltenen Säugetiere — ihr Alter kann sechzig Millionen Jahre betragen — ist die Sammlung des Basler Museums von internationaler Bedeutung.

Ebenfalls im Mittelgeschoss bildet der Geologiesaal besondere Attraktionen. Hier erlebt der Besucher Aufbau und Dynamik des schaligen Körpers der Erde. Die wichtigsten Gesteinstypen werden in Schaustücken aus der Natur gezeigt. Gleichzeitig ist ihre Entstehung in Wort, Bild und Film zu

verfolgen. Das Modell eines Bohrschiffs zeigt mit der vom Besucher in Betrieb zu setzenden Mechanik, wie aus dem Boden des Ozeans Material geholt wird. Auf der Galerie findet man nach Gruppen geordnete Versteinerungen, die es dem Amateur ermöglichen, seine Funde selbst zu bestimmen.

Im obersten Geschoss sind aus der berühmten Reptiliensammlung des Hauses Schlangen zu sehen, darunter das hervorragend präparierte Skelett eines Riesenpythons.

Eine Muschel- und Schneckensammlung in versteinerten und rezenten Exemplaren wirkt bereits in Ausschnitten beeindruckend, während in den Depots noch die zahlreichen Variationen aufbewahrt sind.

Das Modell des Bohrschiffs im Geologiesaal ist nicht nur eine technische Besonderheit, es deutet wie viele Objekte auf spezifische Forschungsarbeit. In diesem Fall geht es um die mit komplizierten und kostspieligen Methoden möglich gemachte Gewinnung von Material von der Erdkruste aus der Tiefsee. Die wertvollen Bohrkerne gehören den USA, die das Unternehmen finanzieren. Das einzige Depot solchen Materials in Europa befindet sich im Basler Naturhistorischen Museum, wo es in zweckmässiger Form der Forschung zur Verfügung gestellt wird. Hier liegen die Schlüssel zu spannenden Fragen bereit: Wie alt sind die Ozeane, und stimmt es, dass sie durch Verschiebung der Kontinente entstanden sind? Was lebte vor Hunderten von Jahrmillionen auf unserer Erde und am Boden der Meere?

Die hohe Bedeutung der einzelnen Basler Sammlungsbereiche bringt Kontakte mit Fachkollegen aus aller Welt. In den Reihen der Geologen haben gewisse Schlussfolgerungen der Basler Forschung über Nummuliten und andere einzellige Tiere zuerst heftige Ablehnung, schliesslich aber doch Zustimmung hervorgerufen. Die Osteologen des Museums haben mit der *Oreopithecus*-Forschung ähnliches erlebt.

Innerhalb der zoologischen Abteilung weist die in Basel wichtige Erforschung der Milben auf besondere Zusammenhänge mit der Ökologie hin. Das Vorkommen von Milben im Acker- oder Waldboden erlaubt die Bestimmung guter oder schädlicher Umwelteinflüsse.

Die Aufzählung wäre fortzusetzen, denn die Spezialgebiete sind zahlreich. Deshalb besteht ein wesentlicher Teil der Museumsarbeit in der Betreuung und im Ausbau der Depots, die den Wissenschaftern zur Verfügung stehen. Interessierte Laien erhalten Einblicke in diese Hintergründe des Museums anlässlich von Führungen.

In keinem Jahrzehnt wie dem gegenwärtigen hat man so viel von unserer natürlichen Umwelt gesprochen. Und oft bestehen über diese Umwelt recht unbestimmte Vorstellungen. Im Naturhistorischen Museum lässt sie sich in verschiedensten Erscheinungsformen der Gegenwart und der Vergangenheit studieren. Man kann nur schützen, was man kennt.

Das Museum
als Forschungsinstitut

Umwelt und Kunst

Gleichzeitig wird man vor den jahrmillionenalten Objekten der Sammlungen geradezu bedrängt von einem Infragestellen des eigenen menschbezogenen Denkens: Es gab ein menschenunabhängiges Da-Sein der Erde mit uraltem Leben, das unserm eigenen Geistesbereich letztlich unzugänglich ist.

Umwelt wird erfahren als Form-Erscheinung. Der Basler Gelehrte Adolf Portmann hat längst auf diese «zweite Gestalt» des Lebendigen als optisches Phänomen hingewiesen. Damit ist auch der Bezug zur bildenden Kunst gegeben. Künstler aller Zeiten wurden von Naturformen angeregt oder haben sie direkt in Kompositionen übernommen. Der englische Bildhauer Henry Moore lässt sich unmittelbar über die Form anregen: «Was mich am Elefanten-Schädel (den ich geschenkt erhalten hatte) so faszinierte und den Wunsch in mir weckte, ihn in Zeichnungen zu studieren, waren der erstaunliche Kontrast an Formen — einzelne Teile waren sehr dick und stark, andere beinahe so dünn wie Papier — sowie die verschlungene geheimnisvolle innere Struktur mit Perspektiven und Tiefen wie Höhlen, Säulen und Tunnels.»

Wenn sich in den Abbildungen unseres Bandes die Gestaltungen der Natur recht selbstverständlich denjenigen der Menschen anfügen, so mag dies nicht nur auf die nachahmende Freude des Künstlers deuten, sondern auf geheime, im Menschen angelegte Vorstellungen des Welterlebens. Das Wort Leonardos, dass der Maler mit der Natur «disputiert», hat sich in den verschiedensten Ausprägungen bis heute bewahrheitet.

Vouloir présenter le Muséum d'Histoire naturelle au lecteur au moyen des photographies de quelques objets choisis par un non-spécialiste, s'avéra être un devoir particulièrement ardu. Certes, l'aspect optique joue aussi un grand rôle pour le savant. Dans son enthousiasme pour telle forme naturelle, l'homme de métier peut fort bien tomber d'accord avec le profane, même si les perspectives divergent. Ce choix d'images ne pourra pas embrasser la totalité des recherches, collections et catalogues scientifiques qui constituent la majeure partie des activités du Muséum bâlois. Il faudra considérer chacun des objets choisis représenté non seulement comme un phénomène formellement intéressant en soi mais aussi comme un renvoi à tout un complexe d'activités analytiques et conservatrices impliquant des perceptions instrumentales dépassant les expériences sensorielles quotidiennes.

En 1768, Hieronymus d'Annone, le pasteur de Muttenz, offrit son Cabinet d'histoire naturelle, constitué surtout de pétrifications, à l'Université de Bâle. Les objets furent exposés dans la maison dite «Zur Mücke», qui abritait également la Bibliothèque universitaire et les collections d'art. Au cours des décennies suivantes, le Muséum reçut de nouvelles donations; l'Université fit aussi quelques acquisitions. Au début du XIXe siècle, Bâle possédait une collection d'histoire naturelle remarquable pour l'époque. En 1821, le Gouvernement de Bâle offrit la maison dite «Falkensteinerhof» sise Münsterplatz 11 (place de la Cathédrale), à l'Université pour y abriter les collections d'histoire naturelle.
Le nouveau Musée de l'Augustinergasse fut inauguré le 26 novembre 1849. Il accueillit les Cabinets d'art, les collections d'histoire naturelle et ethnographiques, la Bibliothèque et plusieurs laboratoires de l'Université. Cet édifice fier et onéreux — par ailleurs un des premiers musées de Suisse — n'eut pas l'heur de plaire à tous les Bâlois: la situation économique du canton était précaire. On parla de «la folie des grandeurs des pontifes de l'Université» et on critiqua la démesure «pompéienne» de l'édifice qui s'harmonisait mal avec les vieilles maisons bourgeoises environnantes. Cette entreprise n'eût guère été possible sans le courage personnel d'un conseiller municipal expert en matière de sciences naturelles: Peter Merian (1795—1883), professeur de physique, de chimie, de géologie et de paléontologie à l'Université. Pendant cinquante-deux ans, il présida la Commission pour l'histoire naturelle du Muséum. Son buste en marbre, au Muséum, montre une tête à front raviné et sourcils vigoureux exprimant énergie et dynamisme. Merian était à juste titre fier de cet édifice qui, aujourd'hui encore, impressionne les visiteurs par ses vastes escaliers et sa spacieuse salle de conférence.
Ce groupe d'instituts divers ne tarda pas à se morceler. Seuls le Muséum d'Histoire naturelle et le Musée d'Ethnographie demeurèrent à l'Augustinergasse. A l'époque, les limites entre sciences naturelles et ethnographie étaient assez floues; la plupart des ethnographes avaient d'abord étudié

les sciences naturelles. A plusieurs reprises, la direction des deux institutions fut confiée pour de longues années à une seule et même personne. Aujourd'hui, le visiteur du Muséum qui trouve exposés côte à côte un squelette d'éléphant et un segment de défense d'éléphant sculpté, percevra sans doute le lien existant entre le produit naturel et l'artefact, entre les sciences naturelles et l'ethnographie.

Avec les années, l'espace réservé aux sciences naturelles dans le Musée de l'Augustinergasse se révéla trop exigu. Dans son rapport annuel de 1890, le professeur Ludwig Rütimeyer parle des «graves inconvénients dont nous souffrons depuis longtemps et des difficultés à venir ...» et ajoute avec un optimisme un peu forcé qu'on ne les croit cependant «guère insurmontables».

Les obstacles purent finalement tous être vaincus: le Muséum obtint des locaux supplémentaires dans les maisons voisines. En 1932, on inaugura solennellement les nouvelles salles d'exposition. Dès lors, le public put visiter les collections principales réparties en sections distinctes telles que zoologie, géologie, ostéologie et minéralogie.

L'exposition conçue
à l'intention du visiteur

La présentation jugée optimale en 1932 a été modifiée plusieurs fois depuis lors. Aussi inaltérables que soient les nombreux objets d'histoire naturelle, l'esprit humain les classifie différemment selon ses connaissances — bien éphémères par rapport à l'âge de la terre.

Comme le souligne le professeur Hans Schaub, l'actuel directeur du Muséum, la présentation d'alors s'avéra inadéquate car la signification des objets les plus estimés par les scientifiques responsables était méconnue du grand public. La présentation actuelle remédie à cet état de fait en prenant aussi en considération les besoins des curieux non experts: la multiplicité des points de vue proposés facilite l'accès des objets; les critères d'exposition sont régis par des rapports tant formels que thématiques; des descriptions faciles à comprendre, une exposition et un éclairage soignés mettent en valeur la beauté ou le caractère extraordinaire des raretés présentées. Ainsi, le visiteur sensible aux phénomènes optiques et l'amateur intéressé par les sciences naturelles pourront tous deux trouver satisfaction.

L'entrée de l'exposition est gardée par un puissant ours des cavernes. Les ossements jonchant le sol à ses côtés sont les vestiges qui permirent d'établir la conformation et les dimensions de l'animal. Ceci permet au visiteur de se faire une idée du travail de comparaison systématique qu'effectuent les zoologues et les ostéologues. De telles reconstitutions nécessitent de vastes connaissances techniques doublées d'une bonne portion de fantaisie formelle et scientifique.

Au rez-de-chaussée et à l'entresol, une grande exposition didactique avant tout destinée aux écoles, présente presque toutes les espèces de mammifères et d'oiseaux vivant en Suisse. Les autres animaux sont exposés à l'étage supérieur.

250

La collection minéralogique, avec ses échantillons classés selon leur espèce et leur provenance, est célèbre à juste titre. Les minéraux provenant de Suisse et du monde entier sont exposés au rez-de-chaussée dans de grandes salles assombries où ils rayonnent étrangement sous l'éclat des projecteurs. Le connaisseur y trouvera des minéraux découverts récemment par les minéralogistes du Muséum.

Le premier étage est réservé à l'ostéologie, science qui traite des os et qui forme le pendant de la zoologie. On y trouve des squelettes de mammifères fossiles et ceux de genres correspondants vivant encore aujourd'hui présentés conjointement afin de mettre en évidence leurs aspects morphologiques ou écologiques communs. La collection bâloise de pétrifications de mammifères — leur âge est estimé à environ soixante millions d'années — est particulièrement intéressante.

Toujours au premier étage, la collection géologique ne manquera pas d'attirer l'attention. Ici, le visiteur peut vivre la formation et le dynamisme de l'écorce terrestre. Des échantillons naturels présentent les principaux types de roches; simultanément, leur genèse est expliquée par le texte, l'image et le film. Le mécanisme mobile de la maquette d'un navire de forage permet de comprendre comment on arrive à extraire des matériaux du fond des océans. Dans la galerie, l'amateur trouvera les pétrifications classifiées qui lui permettront d'identifier ses propres trouvailles.

A l'étage supérieur, on peut admirer les collections de reptiles, entre autres le squelette parfaitement préparé d'un python géant que l'on peut comparer à la taxidermie du même animal. L'exposition de coquillages, en exemplaires pétrifiés ou récents, quoique ne présentant qu'un choix restreint de la collection, n'en est pas moins impressionnante.

La maquette du navire de forage que l'on peut voir dans la salle de géologie au premier étage n'est pas seulement une spécialité d'ordre technique; comme nombre d'autres objets exposés, elle indique combien les activités du Muséum sont orientées vers la recherche. Dans le cas présent, elle explique les techniques compliquées et onéreuses qui permettent le prélèvement de matériel géologique sous-marin. Des carottes de forage appartenant aux Etats-Unis d'Amérique sont conservées dans les dépôts du Muséum d'histoire naturelle de Bâle. L'étude de ce matériel répond aux questions: quel est l'âge des océans et quel rôle joua la dérive des continents? Quelle forme de vie peuplait le fond des mers il y a des centaines de millions d'années?

L'importance des collections du Muséum favorise les contacts avec l'étranger. Parmi les géologues, certaines conclusions de la recherche bâloise sur les nummulites et autres unicellulaires, suscitèrent une vive opposition, bientôt remplacée par l'approbation. Les ostéologues firent une expérience semblable lors de la publication des résultats de leurs recherches sur le fameux *Oreopithecus*.

Dans la section de zoologie, l'étude des acariens, recherche à laquelle on

Le Muséum en tant qu'institut de recherche

attache beaucoup d'importance à Bâle, a révélé des rapports écologiques particuliers: la présence de certaines espèces d'acariens dans le sol des champs et des forêts permet souvent d'évaluer les effets nuisibles de l'environnement.

Les domaines spéciaux sont si nombreux que leur énumération dépasserait largement le cadre de cette préface. Une part considérable du travail des spécialistes du Muséum est consacrée à la conservation et à l'enrichissement des collections gardées dans les dépôts et destinées à l'usage des scientifiques. Les visiteurs intéressés pourront jeter un coup d'œil derrière les coulisses du Muséum à l'occasion de certaines visites commentées.

L'environnement et l'art

Jamais auparavant il n'avait été autant question de l'environnement naturel qu'aujourd'hui. Les idées que l'on s'en fait sont cependant fort nébuleuses. Au Muséum d'histoire naturelle, le visiteur peut étudier les formes diverses sous lesquelles l'environnement fut perçu dans le passé et à l'époque actuelle; il apprend à bien connaître pour mieux protéger. Nous percevons l'environnement sous sa forme visible. Le zoologiste bâlois Adolf Portmann avait déjà souligné l'importance du phénomène optique en parlant de la «seconde forme» du vivant, établissant ainsi la relation avec les arts plastiques. A toutes les époques, les artistes se sont inspirés des formes naturelles ou bien les ont intégrées dans leurs compositions. Le sculpteur anglais Henry Moore se laisse directement inspirer par la forme: «Ce qui m'a tellement fasciné à la vue du crâne d'éléphant dont on m'avait fait cadeau et qui éveilla en moi le désir d'en faire des croquis d'étude, c'était le contraste surprenant des formes — certaines parties étaient très épaisses et massives, d'autres presque aussi minces qu'une feuille de papier —, et la structure intérieure entrelacée et mystérieuse avec ses perspectives et ses profondeurs évoquant des grottes, des colonnes et des tunnels.»

Dans les illustrations du présent ouvrage, les formes de la nature côtoient celles dues au génie humain; le lecteur ne devra toutefois pas voir dans cette juxtaposition le seul plaisir imitatif de l'artiste mais bien plutôt l'effet de représentations mentales cachées résultant de l'expérience humaine du monde. Le mot de Léonard de Vinci sur le peintre «disputant» avec la nature a su conserver sa validité à travers les formes d'expression les plus diverses.

Fossils made up the greater part of the natural history collection that Muttenz clergyman Hieronymus d'Annone donated to the University of Basel in 1768. The objects were exhibited at the house "Zur Mücke", which contained the university library and the art collection at the time. In the following decades there were further donations as well as purchases by the university.

In 1821 the government gave the university the house at Münsterplatz 11, the so-called "Falkensteinerhof", for its natural history collection. And on 26 November 1849, the new Museum an der Augustinergasse was opened. It had enough room for the art, natural history and ethnography collections as well as the university library and several laboratories. This imposing, costly edifice, one of the first museum buildings in Switzerland and constructed by one of the smallest communities, was not received with universal approval in the town. The financial situation at the time was not very bright. And critics spoke of the "university bosses' delusions of grandeur"; they also took exception to the dimensions of the new building's "Pompeian" style for not fitting in with the old burgher houses around it. Thus a great deal of personal courage was required for this undertaking, and the man who was the driving force behind it was a scientist: Ratsherr (Councillor) Peter Merian (1795—1883), Professor of Physics, Chemistry, Geology and Paleontology at the University of Basel. He was a member of the museum's Natural History Commission for sixty-two years, twenty-five of them as its chairman. The marble bust of Peter Merian in the museum displays a head whose craggy forehead above thick eyebrows is full of dynamic energy. Merian was justified in his pride in the building, with its broad staircases and auditorium that still convey a feeling of great dignity.

In the course of the following decades, this heterogeneous group of institutes gradually began to part company. And today only the Museum of Natural History and a part of the Museum of Ethnography remain in the building at Augustinergasse. That these collections are housed in the same building gives rise to a certain amount of overlapping. In the 19th and early 20th centuries there was no strict boundary between natural science and ethnography yet. And if an African bracelet made from an elephant's tusk is exhibited in connection with African elephants in the zoology exhibition, today, this is meant to show that strong links between zoology and ethnology still exist.

As time passed, space for the natural sciences at Augustinergasse, too, began to become scarce. In the annual report of 1890, Ludwig Rütimeyer speaks of "the deplorable state of affairs under which we have been suffering for a long while and the difficulties we anticipate ...", adding with somewhat forced optimism that these were thought to be "not insurmountable". And ultimately, step by step, they were surmounted. The museum was granted additional space in neighbouring houses. 1932 saw the formal opening of the newly fitted up exhibition halls. Now it was

253

finally possible to display to the public the most important objects arranged by departments: Zoology, Geology, Osteology, Mineralogy.

The Exhibition
for the Visitor

The arrangement that seemed best in 1932 has since entered a state of flux again. The objects themselves, often millions of years old, do not change; but the human mind continues to find new connections between them according to man's own rather short-lived knowledge. It became clear that the earlier arrangement simply did not allow a non-professional to appreciate the significance of the objects considered to be most important by the museum's specialists. To avoid this, the present display is oriented above all towards the interested layman, and a very broad spectrum of possible approaches is provided. Formal as well as thematic relationships are pointed out, lighting and position give prominence to beautiful or extraordinary pieces, legends are clearly printed. The visually oriented person is served as well as the person interested in natural science.

The first object of the exhibition to be encountered is an enormous, primeval cave-bear guarding the entrance. The bones next to it are the remains that were found; from them the anatomy and dimensions of the animal were reconstructed. This immediately gives the visitor an idea of the systematic comparative work done by osteologists and zoologists.

On the ground floor and the mezzanine there is an extensive educational exhibit of preserved animals intended above all for schools. Nearly all the mammals and birds found in Switzerland are shown here. Mammals and birds from outside Switzerland are displayed on the top floor.

One of the museum's high lights is the Mineralogy Collection, which is divided into Swiss minerals and general mineralogy. The minerals are exhibited in darkened rooms on the ground floor and carefully chosen lighting enhances their natural colours. The expert will find minerals unknown up to now that were discovered by mineralogists of the Basel museum. On the first floor, Osteology, the study of bones, forms a complement to Zoology. Here skeletons of extinct and living mammals are presented under the aspect of comparative morphology and evolution. The Basel museum's collection of fossil mammals is of international significance.

The Geology exhibition, also located on the first floor, is another special attraction. Here the visitor can experience the development and dynamics of the earth's crust. The most important types of rocks are displayed in exemplary pieces. Their formation can be followed in word, picture and film. The mechanical model of a drilling vessel can be set into action by the visitor; it demonstrates how material is brought up from the ocean floor. On the gallery there is an exhibit of fossils from the region arranged in groups that enable the amateur to determine his finds himself.

On the top floor, snakes from the museum's famous reptile collection may be seen; among them is a python, a taxidermists' masterwork.

254

Seeing only the exhibited part of the bivalve and gastropod collection, with both fossil and recent specimens, is already impressive. Innumerable specimens of further species are preserved in storerooms.

The model drilling vessel in the Hall of Geology is not just a technical attraction; like many other objects, it reflects modern research work. Here it is the extraction of material from the earth's crust out of the deep sea, which complex and costly methods have made possible. The valuable drill cores belong to the U.S.A., which is financing the project. The only place in Europe where such material is stored is the Basel Museum of Natural History. Here lie the keys to the answers of exciting questions: How old are the oceans? Is it true that they came about because the continents shifted? What lived at the bottom of the sea hundreds of millions of years ago? The importance of the Basel collection's various departments gives rise to contact with colleagues from all over the world. Among geologists certain results of research done in Basel on nummulites and other one-celled animals were at first vehemently rejected only to be agreed with ultimately. The museum's osteologists have had similar experiences with regard to research on fossil primates, such as *Oreopithecus.*

The Zoology Department's study of mites provides insight into special ecological relationships. The existence of mites in arable or forest soil permits positive or negative environmental influences to be determined. The enumeration could go on and on, as the museum's range of special fields is very large. An important part of the museum's work is the mainte-nance and development of the research collections that are at all scien-tists' disposal. Interested laymen can get a glimpse of what goes on behind the scenes during tours.

No decade has talked about our natural environment as much as this one, and at the Museum of Natural History it can be studied in its most diverse forms, both present and past. Environment is experienced as form. The Basel zoologist Adolf Portmann pointed out the "zweite Gestalt" (second form) of living things as visual phenomena long ago. With that the connec-tion to the visual arts is established. Artists have always been inspired by natural forms or have used them in their compositions. The English sculp-tor Henry Moore, for instance, received an elephant skull as a gift and was so fascinated by its architectural quality, its "holes, caves and column ... rocks, arch and tunnel ...", that he began a series of lithographs on the subject. "It [the skull] is the most impressive item in my 'library' of natural forms."

If in this volume the pictures of natural forms seem to follow those of man-made forms as a matter of course, this may not only point to the artist's joy in imitation but to mysterious ways of experiencing the world, inherent in every human being. Leonardo's statement that a painter "debates" with nature has proved true in its various aspects.

255

Seestern, Versteinerung
Pentasteria longispina Hess
jüngere Jurazeit (Malm)
vor etwa 158 Millionen Jahren
Durchmesser 20 cm

Der Seestern gehört zu den Stachelhäutern und ist mit den heute lebenden Seesternen nahe verwandt. Er lebte auf dem Grund eines Meeres, dessen Wasser in Bodennähe sehr schwach bewegt war, auf kalkig-tonigem Schlamm.
Unter normalen Umständen wäre der hier in vollkommener Zeichnung seiner fünfstrahligen Symmetrie erhaltene Seestern nach dem Tod in seine Einzelteile zerfallen. Im Jurameer aber kam es wiederholt vor, dass eine relativ starke Strömung in kürzester Zeit eine Mischung von Sand und Schlamm verfrachtete. Wegen der gröberen Korngrösse lagerte sich zuerst der Sand in einer mehrere Zentimeter dicken Schicht ab: Der Seestern wurde in seiner natürlichen Lage zugedeckt, erstickte — und blieb als Versteinerung erhalten.
(Schenkung Dr. Hans Hess, Inv.-Nr. M 9387)

Etoile de mer pétrifiée
Pentasteria longispina Hess
Jurassique supérieur (Malm)
âge: environ 158 millions
d'années
diamètre 20 cm

Cette étoile de mer est un Echinoderme très-proche des représentants actuels de ce groupe d'animaux. Elle vivait sur les boues argilo-calcaires d'une mer dont les eaux de fond étaient peu agitées. Normalement, cette étoile de mer aurait dû être dissociée en ses éléments squelettiques constitutifs. Mais dans les mers jurassiques, il n'était pas rare que les courants charrient d'importantes quantités de sable et de vase; les grains de sable, entraînés par leur poids, se déposaient les premiers en une couche pouvant atteindre rapidement plusieurs centimètres d'épaisseur. Et c'est ainsi que cette étoile de mer fut recouverte de sédiments; elle étouffa et fut fossilisée dans sa forme penta-radiée complète.
(Don du Dr. Hans Hess, No d'inv. M 9387)

Fossilized Starfish
Pentasteria longispina Hess
Upper Jurassic Period (Malm)
about 158 million years ago
diameter 20 cm

This starfish is an echinoderm closely related to today's starfish. It lived in calcareous-argillaceous mud at the bottom of an ocean where the movement of the water near the ocean floor was not very great.
Under normal conditions this starfish, preserved here in its entire 5-pointed symmetry, would have disintegrated into its various parts after death. But in the Jurassic Sea a relatively strong current frequently transported a mixture of sand and mud in suspension. Because of its coarser grain size, the sand settled first, in layers several centimetres thick: the starfish was covered in its natural position, suffocated and was preserved as a fossil.
(Gift of Dr. Hans Hess, Inv. No. M 9387)

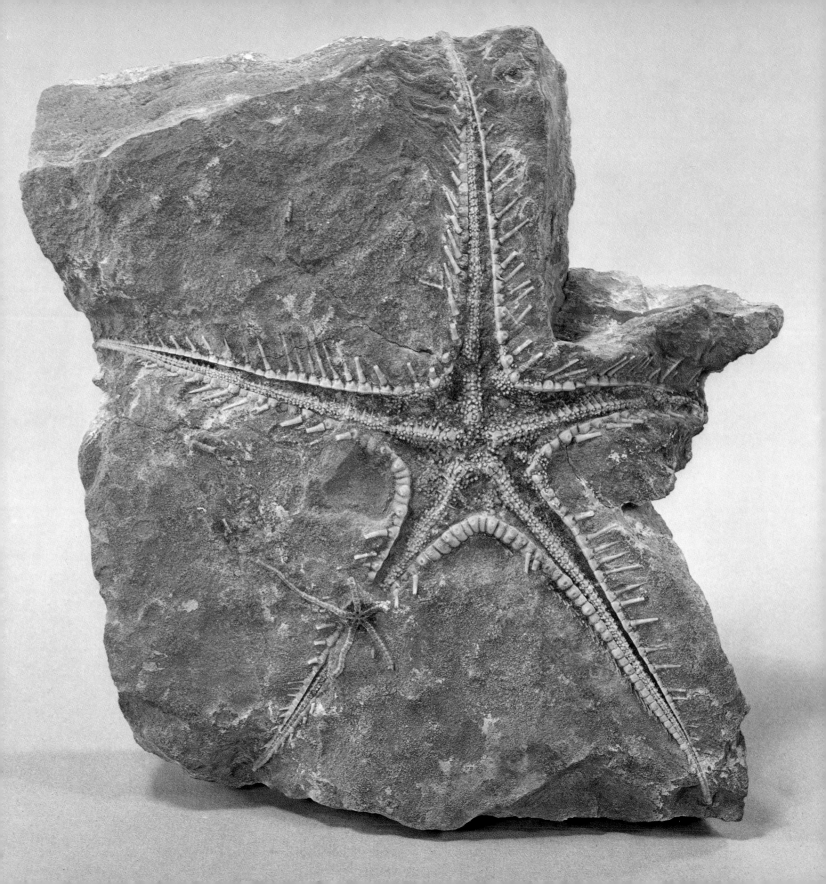

Ammonitenplatte
ältere Jurazeit (Lias)
vor etwa 178 Millionen Jahren
Acker bei Forchheim
Bayern, Deutschland
Durchmesser des grössten
Ammoniten 7 cm

Ammoniten waren Tintenfische mit einer Kalkschale, die sich aus eigener Kraft schwimmend fortbewegen konnten, jedoch in Bodennähe lebten und sich von Kleintieren und Aas ernährten. Sie sind schon vor etwa 66 Millionen Jahren ausgestorben.
So eng gedrängt wie auf dieser Platte aus sandigem Kalkstein haben die Ammoniten nicht gelebt. Ihre Schalen trieben nach dem Tod dank den mit Gas gefüllten Kammern im Jurameer, bis sich die Kammern mit Wasser füllten und auf den Grund sanken. Geschah dies an einem der wenigen Orte, wo Kalkschlamm und Sand die frisch abgesunkenen Schalen in kurzer Zeit vollständig zudeckten, konnten sich derart aussergewöhnliche Anreicherungen von unbeschädigten Schalen bilden. Unser Ausschnitt in natürlicher Grösse bedeutet also keine Lebens-, sondern eine Totengemeinschaft.
Die Wiederholung in verschiedenen Grössen ermüdet das Auge keineswegs, sondern bringt die harmonische Ordnung der Spirale zum Bewusstsein. Die Möglichkeit ihrer Anwendung von der Volute bis zur Wendeltreppe ist in diesem Urmodell bereits in völliger Durchstrukturierung enthalten.
(Die im Ausschnitt erfassten Ammoniten gehören der Gattung *Dactylioceras* an, vor allem der Art *commune*. Ankauf aus Mitteln des Freiwilligen Museumsvereins, Inv.-Nr. 15369)

Plaque à ammonites
Jurassique inférieur (Lias)
âge: environ 178 millions
d'années
champ près de Forchheim
Bavière, Allemagne
diamètre de la plus grande
ammonite 7 cm

Les ammonites étaient des Mollusques à coquille calcaire, pouvant se déplacer par leurs propres moyens; elles se déplaçaient en nageant à proximité du fond marin et se nourrissaient de charognes et de petits animaux. Le groupe des ammonites s'est éteint il y a environ 66 millions d'années.
Les ammonites ne vivaient pas en colonies serrées comme sur la plaque de calcaire sableux ci-contre. Longtemps après la mort de l'animal, les coquilles dérivaient au fil des courants et ne se déposaient que lorsque leurs loges s'étaient remplies d'eau. D'aussi extraordinaires accumulations de coquilles ont aussi pu se former dans les rares endroits où les ammonites étaient rapidement enfouies sous la vase et le sable. La photographie montre en grandeur nature des coquilles transportées et réunies post mortem par les courants marins.
La répétition des formes semblables mais de dimensions différentes ne fatigue pas l'œil; elle révèle au contraire toute l'harmonie de ces spirales. La structure de l'ammonite en fait une sorte de modèle primitif de la volute et de l'escalier en colimaçon.
(Ammonites du genre *Dactylioceras,* à rapporter principalement à l'espèce *commune.* Echantillon acquis grâce au «Freiwilliger Museumsverein», No d'inv. 15369)

Ammonite Slab
Lower Jurassic Period (Lias)
about 178 million years ago
field near Forchheim
Bavaria, Germany
diameter of largest ammonite
about 7 cm

Ammonites were cuttlefish with calcareous shells; although they could swim, they made their home near the ocean floor. They lived on small animals and carrion and have been extinct for about 66 million years.
Ammonites did not live in as close proximity as we find them on this slab made of sandy limestone. When they died, their shells floated in the Jurassic Sea thanks to their gas-filled chambers until the chambers filled with water and the shells sank. If this happened at one of the few places were calcareous mud and sand covered the newly sunken shells completely within a short time, this kind of unusual accumulation of undamaged shells could form. Our photographic detail in actual size thus represents a community of the dead not of the living.
The many uses of the spiral form, ranging from the volute to the spiral staircase, is already present in all its precision in this prehistoric model.
(The ammonites in this photographic detail belong to the genus *Dactylioceras,* above all the species *commune.* Purchased out of funds from the "Freiwilliger Museumsverein", Inv. No. 15369)

Flysch
oberste Kreidezeit
etwa 70 Millionen Jahre alt
«Flute casts» auf der Unterseite
einer Flysch-Sandsteinbank
32 × 32 cm

Flysch ist eine Wechsellagerung von Mergel- oder Tonschiefer mit Sandsteinbänken und wurde durch untermeerische Ströme in der Tiefsee abgelagert. Flysch findet sich in der alpinen Gebirgsbildung von den Pyrenäen bis zum Kaukasus, in den Schweizer Alpen vom Genfersee bis nach Liechtenstein und Vorarlberg.
Es sind erst etwa 20 Jahre her, dass die Geologen das längst im Museum aufbewahrte Gestein zu interpretieren vermögen: Eine starke Strömung erzeugte auf dem Meeresboden Vertiefungen; diese wurden von Schlamm und Sand aufgefüllt und bildeten die hier gezeigten «Flute casts». Diese Formationen sind also die Ausfüllungen der ehemaligen Hohlformen. In unserm Stück lässt sich das Fliessen des Wassers von rechts her erkennen. Die Bewegung des Meeres vor Millionen Jahren ist im Flysch für Auge und Hand noch unmittelbar zu erfahren.
(Seit über 100 Jahren in Museumsbesitz)

Flysch
Crétacé supérieur
âge: environ 70 millions
d'années
«flute casts» sur la face
inférieure d'un banc gréseux
32 × 32 cm

Le terme de «flysch» désigne des couches successives de grès et de marnes ou d'argiles, déposées en profondeur par des courants sous-marins. Les flysch sont présents dans les montagnes de l'orogenèse alpine, des Pyrénées jusqu'au Caucase, dans la partie suisse des Alpes, on les rencontre entre le Lac Léman et le Liechtenstein ou le Vorarlberg.
Les géologues comprirent, il y a une vingtaine d'années seulement, la signification de cette roche depuis longtemps déposée au Muséum: des courants assez violents produisirent des dépressions sur le fond marin; celles-ci se remplirent ensuite de vase et de sable et donnèrent naissance aux «flute casts» de la photographie. Ces formes sont donc des moulages de canaux sous-marins. Dans cet échantillon, on remarque que les courants se déplaçaient de la droite vers la gauche. La lecture de ces roches informe sur la direction des courants marins de mers depuis longtemps disparues.
(Propriété du Muséum depuis plus de 100 ans)

Flysch
Upper Cretaceous Period
about 70 million years old
''Flute casts'' on the underside
of a flysch sandstone bed
32 × 32 cm

Flysch is a series of strata consisting of marls, slates and sandstone layers and was deposited in the deep sea by undersea currents. Flysch is found in the mountains of the Alpine chain from the Pyrenees to the Caucasus, in the Swiss Alps from the Lake of Geneva to Liechtenstein and Vorarlberg.
It was only about 20 years ago that geologists were able to understand this rock, which had been preserved at the museum for such a long time: a strong current caused furrows in the ocean floor; these were filled with mud and sand, forming the ''flute casts'' shown here. So these forms are the fillings of former hollows. Our specimen allows us to recognize that the flow of water came from the right. In flysch, eye and hand can directly experience the movement of the sea millions of years ago.
(Owned by the museum for over 100 years)

Kalk mit Nummuliten
etwa 48 Millionen Jahre alt
Grösse 1:1

Die spiralförmigen Versteinerungen sind Nummuliten (Gattung *Assilina*), die zu den schalentragenden marinen Einzellern (Grossforaminiferen) gehören. Sie haben sich in einem tropischen Meer («Tethys»), das vom heutigen Westeuropa bis nach Südasien reichte, vor etwa 55–40 Millionen Jahren von kleinen, primitiven, millimetergrossen zu differenzierten Arten von mehreren Zentimetern Durchmesser entwickelt. Man kann die gleiche Art in den Pyrenäen, in den Alpen und in Indien finden. Das abgebildete Stück stammt aus dem Adourbecken im nördlichen Pyrenäenvorland.
Für den Geologen sind die Nummuliten von besonderem Interesse, kann er doch aus den zeitlich aufeinanderfolgenden Arten der Entwicklungsreihen sowohl Gesetzmässigkeiten der Stammesentwicklung ablesen als auch das genaue Alter der Gesteinsschichten, in die sie eingebettet sind, bestimmen. Das Gestein mit den drei spiraligen, den inneren Aufbau zeigenden Assilinen ist ein besonders signifikantes Stück aus zahlreichem ähnlichem Material. Das Museum und das Geologische Institut der Universität Basel sind seit Jahrzehnten für ihre Grossforaminiferenforschung und die entsprechenden Sammlungen international bekannt.
(1954 von Prof. Hans Schaub in SW-Frankreich gefunden und der Museumssammlung eingegliedert, Inv.-Nr. C 7244 / 6)

Calcaire à nummulites
âge: environ 48 millions d'années
échelle 1:1

Ces fossiles à coquilles spiralées sont des nummulites (genre *Assilina*); ils font partie d'un groupe d'animaux marins unicellulaires, les Foraminifères. Se développant à partir de formes primitives millimétriques, certaines espèces d'Assilines ont atteint des diamètres de plusieurs centimètres. Ces organismes vécurent dans une mer tropicale, la «Téthys», qui s'étendait de l'Ouest de l'Europe jusqu'au Sud de l'Asie, il y a quelque 55 à 40 millions d'années. On retrouve la même espèce d'Assiline dans les couches géologiques des Pyrénées, dans les Alpes et aux Indes. L'échantillon figuré provient du bassin de l'Adour dans les Pyrénées Atlantiques. Les nummulites sont d'un intérêt tout particulier pour le géologue: la succession des espèces dans les couches géologiques lui permet d'étudier les modalités de l'évolution de ces organismes et par là d'établir l'âge exact des terrains fossilifères. Cette roche montrant les coquilles spiralées de trois assilines est un échantillon particulièrement significatif. Le Muséum et l'Institut de Géologie de l'Université de Bâle sont célèbres pour leurs recherches sur les Foraminifères géants et pour les collections de fossiles qui s'y rapportent.
(Echantillon récolté dans le Sud de la France par le professeur H. Schaub, collections du Muséum, No d'inv. C 7244 / 6)

Limestone with Nummulites
about 48 million years old
size 1:1

These spiral-shaped fossils are nummulites (genus *Assilina*), which belong to the family of one-celled marine animals with shells (large Foraminifera). 40–55 million years ago, in a tropical sea ("Tethys") that reached from present-day Western Europe to Southern Asia, they developed from small, primitive, millimetre-sized species into more complex ones, several centimetres in diameter. The same species can be found in the Pyrenees, the Alps and in India. The object pictured here is from the Adour Basin, north of the Pyrenees.
Nummulites are of particular interest to the geologist because from a study of the evolutionary series he can deduce the age of rocks. This rock with its three spiral-shaped assilines revealing its inner structure is an especially significant piece chosen from a large collection of similar material.
(Found in southwestern France by Professor Hans Schaub in 1954 and integrated into the collection, Inv. No. C 7244 / 6)

**Pleurotomaria
versteinert und lebend**
Fossil (versteinert):
Pleurotomaria armata Münster
etwa 170 Millionen Jahre alt
Durchmesser 7,8 cm
Rezent (lebend):
Perotrochus teramachii Kuroda
Durchmesser 10,8 cm

Der Altersunterschied zwischen den beiden Schneckenschalen beträgt 170 Millionen Jahre. Die Versteinerung wurde im Hauenstein-Basistunnel in der Nähe von Basel gefunden, das andere Objekt in 450 m Tiefe im Meer bei Formosa in der Strasse von Taiwan. Derart formtreu kann sich die Natur bleiben.
Die kleinere versteinerte Schale stammt aus der mittleren Jurazeit (Dogger), Bajocien-Stufe, Sowerbyi-Schichten. Obwohl selten so gut erhalten, ist sie doch recht häufig anzutreffen. Denn die Pleurotomarier traten bereits im Erdaltertum auf und erlebten im Erdmittelalter — während der Jurazeit vor 140 bis 195 Millionen Jahren — eine eigentliche Blütezeit. Die Pleurotomarier begannen im Laufe der Millionen Jahre ihren Lebensraum in immer grössere Meerestiefen zu verlegen. Dank der verbesserten Technik des Sammelns in solchen Tiefen wurden in den letzten zehn Jahren neue Formen entdeckt, so dass die Zahl der Arten heute auf 15 angewachsen ist. Trotzdem stellt unser rezentes Exemplar eine Rarität dar: es ist eines von drei Stücken dieser Art, die alle das Naturhistorische Museum besitzt.
(Fossil: Schenkung F. Leuthardt, Inv.-Nr. H 9518
Rezente Schale: Tausch mit A. Schwabe 1976, Inv.-Nr. 11'112a)

**Pleurotomaria
coquille fossile et récente**
Fossile (pétrifié):
Pleurotomaria armata Münster
âge: environ 170 millions
d'années, diamètre 7,8 cm
Espèce récente:
Perotrochus teramachii Kuroda
diamètre 10,8 cm

170 millions d'années séparent ces deux coquilles de gastéropodes. La pétrification provient des couches géologiques traversées par le tunnel de base du Hauenstein, à proximité de Bâle. Le second échantillon a été trouvé à une profondeur de 450 mètres, au large des côtes de Taiwan (Formose). Ces deux objets démontrent combien la nature peut se montrer conservatrice.
La coquille pétrifiée provient du Jurassique moyen (Dogger), des couches à sowerbyi de l'étage bajocien. Ce fossile commun est rarement aussi bien conservé. Le groupe des Pleurotomaires est apparu pendant l'ère Primaire et connut son apogée évolutive durant la période Jurassique de l'ère Secondaire (140 à 195 millions d'années). Au cours des âges, les Pleurotomaires déplacèrent leurs biotopes vers des profondeurs toujours plus grandes. L'amélioration des techniques de prélèvement permit récemment la découverte de nouvelles formes; on dénombre actuellement quinze espèces récentes. L'exemplaire récent figuré ci-contre est en fait une rareté: il est une des trois seules coquilles connues de cette espèce, qui sont toutes trois en possession du Muséum d'Histoire naturelle!
(Fossile: don de F. Leuthardt, No d'inv. H 9518
Coquille récente: échange avec A. Schwabe 1976, No d'inv. 11'112a)

**Pleurotomaria
fossil and living species**
Fossil (petrified):
Pleurotomaria armata Münster
about 170 million years old
diameter 7.8 cm
Recent (living species):
Perotrochus teramachii Kuroda
diameter 10.8 cm

The age difference between these two gastropod shells is 170 million years. The fossil was found in the Hauenstein Tunnel near Basel, the other specimen in the Taiwan Strait near Formosa at a depth of about 450 metres. Only nature stays this true to its forms.
The smaller fossilized shell is from the Middle Jurassic Period (Dogger), Bajocien Stage, Sowerbyi Beds. It can be found quite frequently, though rarely this well preserved. The reason is that pleurotomids already occurred at the very beginning of life on earth and experienced their high point during the earth's middle age — the Jurassic Period from 140 to 195 million years ago. In the course of millions of years the pleurotomids' habitat became deeper and deeper in the ocean. Thanks to improved techniques of collecting specimens from such depths, new forms have been discovered within the last ten years, so that there are now 15 known species. Nonetheless, our recent specimen is a rarity: it is one of three of its kind, all of which belong to the Basel Museum of Natural History.
(Fossil: gift of F. Leuthardt, Inv. No. H 9518
Recent shell: exchange with A. Schwabe 1976, Inv. No. 11'112a)

Nautilus
Gehäuse und Schnitt
Nautilus pompilius Linnaeus
tropischer West-Pazifik
Durchmesser 17 cm

Im Nautiluspokal der Basler Safranzunft (s. Seite 178) wurde eine Nautilusschale mit einer eingravierten Seeschlacht zum Kunstwerk gemacht. Im Naturhistorischen Museum finden wir den Nautilus in seiner natürlichen Form mit demselben perlmuttrigen Schimmer. Er existiert heute noch in einer einzigen Gattung mit vermutlich fünf Arten im tropischen West-Pazifik. Das aufgeschnittene Gehäuse lässt eine herrliche Spiralornamentik erkennen. Vor allem aber zeigt es in schöner Form-Funktion-Folge, weshalb die Tiere trotz ihrer schweren Schale schwimmen können: In komplexen Wachstumsprozessen mit Kalkablagerungen entstehen in den älteren Kammern Gase, die das wachsende Gewicht der Schale durch Auftrieb ausgleichen und eine ähnliche Funktion wie die Schwimmblasen bei den Fischen haben. Nach dem Tod eines Tieres treiben die leeren Schalen nicht selten mehrere tausend Kilometer in den Indischen Ozean hinaus.
(Nautilus aufgeschnitten: Inv.-Nr. J 17786, Nautilus rezent: Inv.-Nr. 5.6, Halmahera, Molukken)

Nautile
coquille et section
Nautilus pompilius Linnaeus
mers tropicales
Ouest du Pacifique
diamètre 17 cm

La gravure de la représentation d'une bataille navale sur la coquille du nautile monté en coupe de la corporation bâloise, appelée «Safranzunft» (cf. page 178), fait de ce coquillage une œuvre d'art. Le nautile exposé au Muséum d'Histoire naturelle nous montre la forme naturelle du coquillage de ce mollusque, avec les mêmes reflets nacrés. Le biotope actuel des nautiles est limité aux mers tropicales de l'Ouest du Pacifique; on en dénombre cinq espèces au plus, toutes rapportées à un même genre. La coquille sectionnée dévoile une belle architecture intérieure en spirale. En étudiant les fonctions et la forme d'une structure aussi spécialisée, on comprend comment leur coquille permet à ces animaux de flotter: au cours de son développement, le nautile accumule, dans les anciennes chambres de sa coquille, les gaz qui lui permettent de compenser son poids croissant. Chez les Poissons, la vessie natatoire remplit une fonction identique. Après la mort d'un nautile, il n'est pas rare que sa coquille vide dérive vers le large sur plusieurs milliers de kilomètres, jusque dans l'Océan Indien.
(Nautile sectionné: No d'inv. J 17786, nautile entier: No d'inv. 5.6, Halmahera, Moluques)

Nautilus
Shell and Longitudinal Section
Nautilus pompilius Linnaeus
tropical West Pacific
diameter 17 cm

In the Nautilus Cup with engraved sea battle at the Safranzunft in Basel (see page 178), a nautilus shell was made into a work of art. At the Museum of Natural History we find the object in its natural form with the same mother of pearl sheen. Today only one genus with presumably five species still exists, and it is found in the tropical West Pacific. The section through the shell exhibits beautiful ornamental spirals. But above all it shows the relationship of form and function in respect to why the animal can swim in spite of its heavy shell: during complex growth processes with calcareous accretions of the shell, gases are produced in the older chambers, which make up for the increasing weight of the shell through buoyancy and have a function similar to the airbladder of fish. When the animal dies, the empty shell drifts, often several thousand kilometres out into the Indian Ocean.
(Nautilus, cut specimen: Inv. No. J 17786, Nautilus, recent: Inv. No. 5.6, Halmahera, Moluccas)

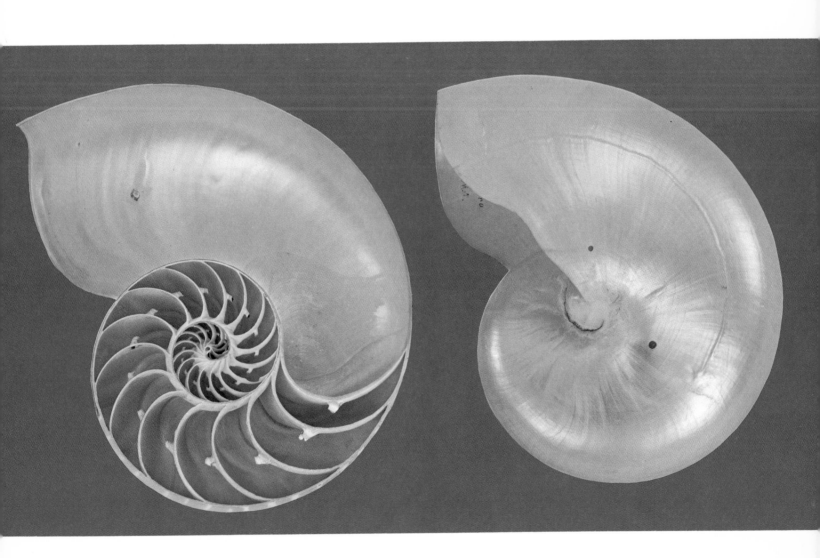

Rauchquarz-Stufe
Zinggenstock, Aarmassiv
Kanton Bern
Gesamtstufe etwa 35×55 cm
Höhe des grössten Kristalls
15 cm

Aus der riesigen Rauchquarz-Kluft am Zinggenstock werden grosse Mengen von Rauchquarz geborgen. In unserer selten umfangreichen und qualitätvollen Stufe lässt sich der Typus des Minerals besonders gut studieren. Aus Kristallen, die durch Rhomboeder und Prismenflächen begrenzt sind, baut sich eine grossartige Landschaft auf. Die Kristalle sind durchsichtig, in die bräunliche Farbe sind schwache rauchige Schleier gemischt. Die Entstehung dieser Rauchquarze liegt ungefähr 12—15 Millionen Jahre zurück.
Seit je haben den Menschen die Sichtbarmachung der geometrischen Gestaltungskraft der Natur und die daraus hervorgehenden Schönheiten fasziniert. Nicht ohne Grund wendet man das Wort «kristallklar» für besondere geistige oder formale Erscheinungen an.
(Leihgabe Freiwilliger Museumsverein 1975)

Echantillon de quartz fumé
Zinggenstock
Massif de l'Aar, canton de Berne
échantillon complet
env. 35×55 cm
hauteur du plus grand cristal
15 cm

La veine quartzifère du Zinggenstock a livré de grandes quantités de quartz fumé. Cet échantillon, magnifiquement préservé et d'excellente qualité, permet de bien étudier le type de ce minéral. Les cristaux transparents brunâtres et légèrement fumés, délimités par des surfaces rhomboédriques et prismatiques, s'agencent en une sorte de paysage féerique. La formation de ce quartz fumé remonte à environ douze à quinze millions d'années.
Depuis toujours, les hommes ont été fascinés par la manifestation des forces créatrices de la nature. C'est ainsi que l'on se sert volontiers du terme «clair comme du cristal» pour qualifier des aspects spirituels ou formels particuliers.
(Prêt du «Freiwilliger Museumsverein» 1975)

Smoky Quartz
Zinggenstock, Aar Massive
Canton of Berne
whole piece about 35×55 cm
highest crystal 15 cm

Large amounts of smoky quartz are quarried in the enormous fissure of smoky quartz at the Zinggenstock. The mineral can be studied particularly well in our large, high-quality specimen. The crystals, limited by rhomboid and prismatic surfaces, form a marvellous landscape. The crystals are transparent, faint smoky veils mixing with the brown colouring. This smoky quartz is approximately 12—15 million years old.
Man has always been fascinated by nature's power to make geometrical principles of creation visible in all their beauty. There is good reason to use the phrase "crystal clear" for extraordinary intellectual or formal achievements.
(On loan from the "Freiwilliger Museumsverein" 1975)

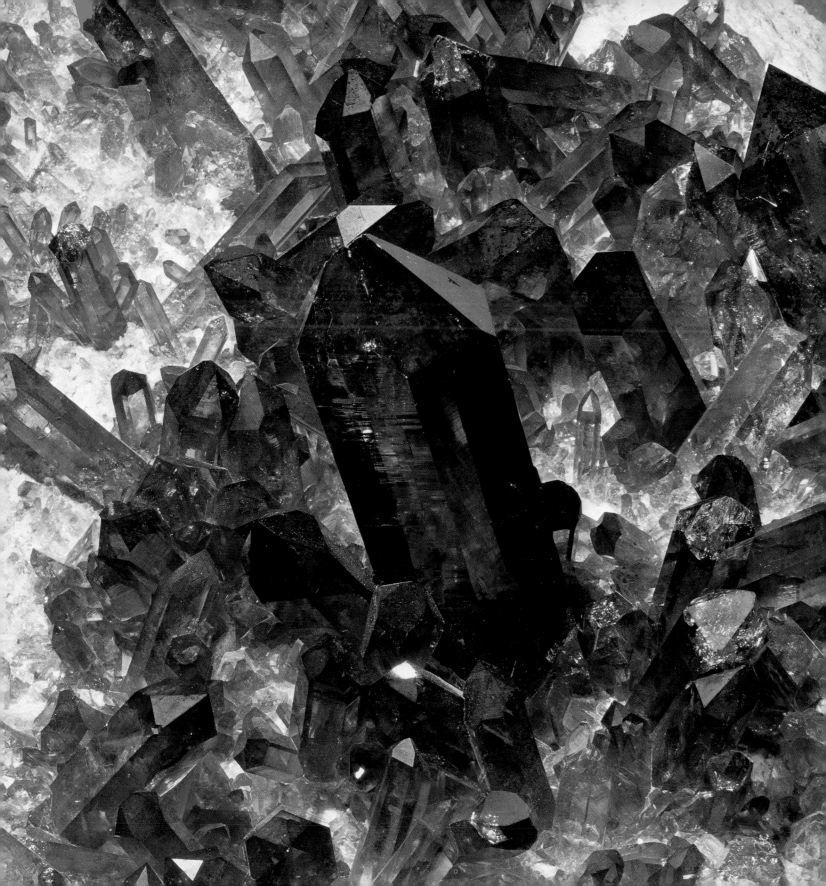

Cafarsit
Pizzo Vervandone, Binntal
Grenze Italien Länge 5,5 cm

Der auf den ersten Blick prägnant-eindeutig erscheinende Kristall ist sowohl in seinem geometrischen Aufbau als auch in seiner chemischen Zusammensetzung recht kompliziert. In unserer vierfachen Vergrösserung ist deutlich zu sehen, dass das Mineral eine Kombination von Würfel- und Oktaederformen darstellt. Erste Proben des Minerals wurden 1963 vom heutigen Leiter der mineralogischen Abteilung Basel entdeckt. Genaue Untersuchungen zeigten, dass es sich um ein bisher unbekanntes Mineral handelte. Die chemische Prüfung ergab eine Zusammensetzung von kompliziertem Ca-Fe-Arsenat. Deshalb erhielt das neue Mineral anlässlich einer Abstimmung unter Mineralogen aus aller Welt (International Mineralogical Association) auf Antrag den Namen « Cafarsit ».
Die kleinen schwarzglänzenden Kristalle wurden bis heute erst an einer einzigen Stelle auf der ganzen Welt gefunden, im Binntal des Kantons Wallis und im benachbarten italienischen Territorium. Basel besitzt in den völlig unverwitterten Kristallen das beste Material des seltenen Minerals, das häufig etwas korrodiert und mit einer Verwitterungsschicht überzogen gefunden wird.
(Leihgabe Toni Imhof, Strahler)

Cafarsite
Pizzo Vervandone, vallée de Binn
frontière italienne
longueur 5,5 cm

L'apparence simple de ce cristal cache en réalité une structure géométrique et une constitution chimique complexes. Dans la reproduction photographique agrandie quatre fois, on distingue une combinaison de formes quadrilatères et octaèdres. Les premiers échantillons de ce minéral furent découverts en 1963 par le chef du département de minéralogie du Muséum bâlois. Les recherches montrèrent qu'il s'agissait d'un minéral inconnu jusqu'alors. L'analyse chimique révéla une liaison compliquée, un arséniate de calcium et de fer. Après sa reconnaissance par l'« International Mineralogical Association », ce nouveau minéral reçut le nom de « Cafarsite ».
Ces petits cristaux noirs n'ont été signalés jusqu'à présent que dans un seul gisement: la vallée de Binn en Valais et le territoire italien attenant. Bâle possède les exemplaires les plus intéressants de ce minéral rare, le plus souvent corrodé par les intempéries et recouvert d'une couche d'oxydation.
(Prêt de Toni Imhof, cristallier)

Cafarsit
Pizzo Vervandone, Binn Valley
Italian border region
length 5.5 cm

Although this crystal looks quite simple at first glance, it is rather complex both geometrically and chemically. Our fourfold enlargement shows very clearly that the mineral is a combination of cubical and octahedral shapes. The first specimens of this mineral were discovered in 1963 by the present head of the Basel museum's Department of Mineralogy. Thorough investigations disclosed that it was a mineral hitherto unknown; chemical analysis revealed a complex Ca-Fe-Arsenide. As a result, the International Mineralogical Association voted to call it "Cafarsit".
The small, shiny black crystals have been found only in one spot in the world up to now, the Binn Valley in the Canton of Wallis and the neighbouring part of Italy. Basel, with its totally unweathered crystals, possesses the best preserved specimens of this rare mineral, which is frequently found in a somewhat corroded state, covered with a weathered layer.
(On loan from Toni Imhof, professional mineral collector)

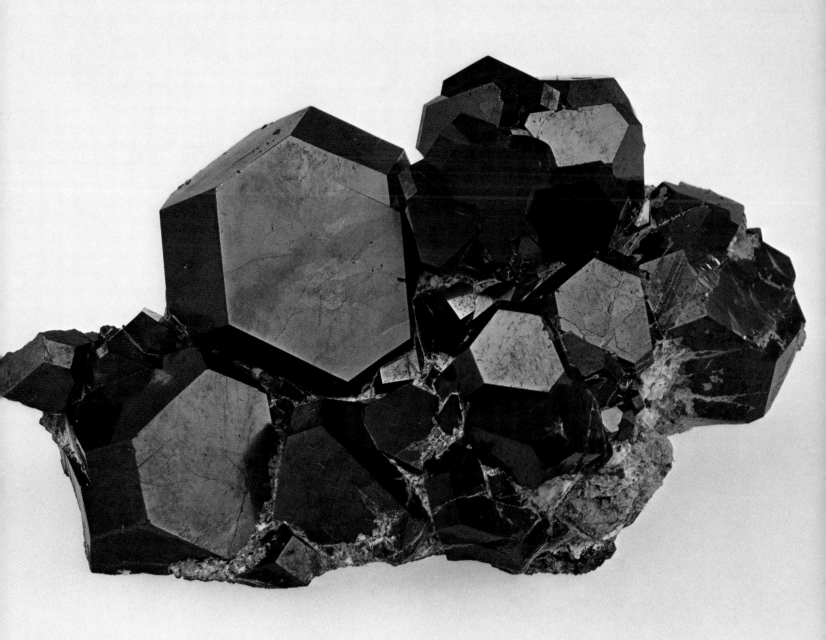

**Versteinerter Unterkiefer
mit 4 Backenzähnen**
Amphitragulus sp.
oberes Oligozän (Chattien)
vor etwa 25 Millionen Jahren
Rickenbach bei Olten
Länge der Zahnreihe 5 cm

Der in der Abbildung stark vergrösserte linke Unterkiefer gehörte einem kleinen Tier von etwa Pudelgrösse, einem primitiven Urhirsch. Die *Amphitragulus*-Hirsche gehören zu den ältesten eigentlichen Hirschen, die wir kennen. Sie hatten noch kein Geweih, dafür dolchartig verlängerte obere Eckzähne. Das Hirschlein muss jung gestorben sein, wie der Wissenschafter aus dem Kiefer abzulesen vermag.
Das durch eine gute Erhaltung wertvolle Stück ist besonders bemerkenswert, weil es sich noch im selben Sandstein befindet, in dem es fossilisiert wurde. Da es aus der Umgebung Basels stammt, ist es vor allem für die lokale Geologie und Paläontologie wichtig.
(1918 anlässlich einer Museumsgrabung gefunden, Inv.-Nr. UM 2595)

**Mâchoire inférieure fossile
avec 4 molaires**
Amphitragulus sp.
Oligocène supérieur (Chattien)
âge: environ 25 millions
d'années
Rickenbach près d'Olten
longueur de la série de dents
5 cm

La mâchoire inférieure gauche, fortement agrandie par la photographie, appartenait à un cerf primitif, petit animal de la taille d'un caniche. Les cerfs-*Amphitragulus* sont les plus vieux représentants actuellement connus de la famille des Cervidés. Ils ne possédaient pas encore de ramures mais leurs canines supérieures étaient allongées en forme de poignards. Les spécialistes attribuent cette mâchoire à un jeune individu. Cette pièce, outre son excellent état de conservation, est particulièrement intéressante car elle possède encore la gangue gréseuse dans laquelle elle fossilisa. Sa provenance, la région de Bâle, en fait un document important pour la géologie et la paléontologie locales.
(Découverte en 1918 à la suite de fouilles effectuées par le Muséum,
No d'inv. UM 2595)

**Petrified Lower Jaw
with 4 Molars**
Amphitragulus sp.
Upper Oligocene (Chattian)
about 25 million years ago
Rickenbach near Olten
length of the row of teeth
5 cm

This left lower jaw, greatly enlarged in the photograph, belonged to a small animal that was about the size of a poodle, a primitive deer. The *Amphitragulus* deer are among the oldest proper deer known. They did not yet have antlers but did have extremely long, dagger-like canine teeth. From the jaw osteologists can deduce that the deer must have died young.
This well-preserved piece is of particular interest because it is still in the same sandstone in which it was fossilized. As it comes from the Basel region, it is important above all for local geology and paleontology.
(Found in 1918 during a museum excavation, Inv. No. UM 2595)

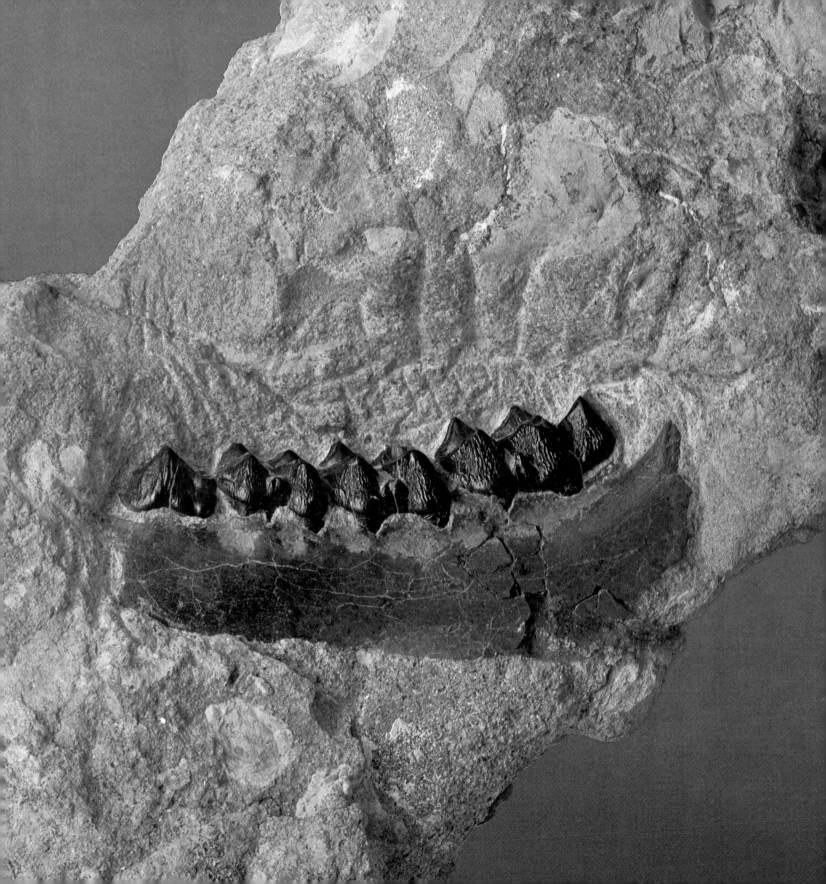

Nashornschädel, Versteinerung
Dicerorhinus etruscus (Falc.)
Oberpliozän
etwa 1,5 Millionen Jahre alt
Senèze (Haute-Loire)
Frankreich Länge 58 cm

Der wie eine Plastik aus Hohlräumen und Volumen wirkende Schädel ist besonders gut erhalten. Er steht für die riesige Nashorngruppe, die vor Urzeiten unsere Gegend bevölkerte. Aus den zahlreichen Überresten der Basler Sammlung lesen die Paläonto-logen verschiedenste Arten ab, schlanke und plumpe, kleine und grosse, mit und sogar ohne Hörner. Die Vielfalt dieser Unpaarhufer konnte sich über die Millionen Jahre nicht halten. Die kleingewordene Gruppe noch lebender Nashörner ist heute vom Aussterben bedroht.
(Schenkung Prof. R. Geigy, Inv.-Nr. se 561)

Crâne fossile d'un rhinocéros
Dicerorhinus etruscus (Falc.)
Pliocène supérieur
âge: environ 1,5 millions
d'années
Senèze (Haute-Loire), France
longueur 58 cm

Ce crâne particulièrement bien conservé, avec ses volumes concaves et convexes, ressemble à une sculpture. Il est un représentant du groupe des rhinocéros géants qui peuplèrent le centre de l'Europe durant les temps préhistoriques. Parmi les nombreux restes fossiles du Muséum, les paléontologistes distinguent différentes espèces, certaines sveltes, d'autres lourdes, petites ou grandes, quelques-unes même dépour-vues de cornes. La diversité de ces mammifères ne survécut pas à l'épreuve du temps. Le groupe très réduit des rhinocéros existant encore aujourd'hui est menacé de disparition.
(Don du professeur R. Geigy, No d'inv. se 561)

Rhinoceros Skull, Fossil
Dicerorhinus etruscus (Falc.)
Upper Pliocene
about 1.5 million years old
Senèze (Haute-Loire), France
length 58 cm

This very well preserved skull produces the impression of a sculpture with hollows and a three-dimensional structure. It represents the huge group of rhinoceroses that lived in our region in prehistoric times. The numerous remains in the Basel collection allow paleontologists to conclude that there were many different species slender and plump, large and small, with and even without horns; but the diversity of these perissodactyls has not been able to survive over millions of years. The small number of rhinoceroses still living today is in danger of extinction.
(Gift of Prof. R. Geigy, Inv. No. se 561)

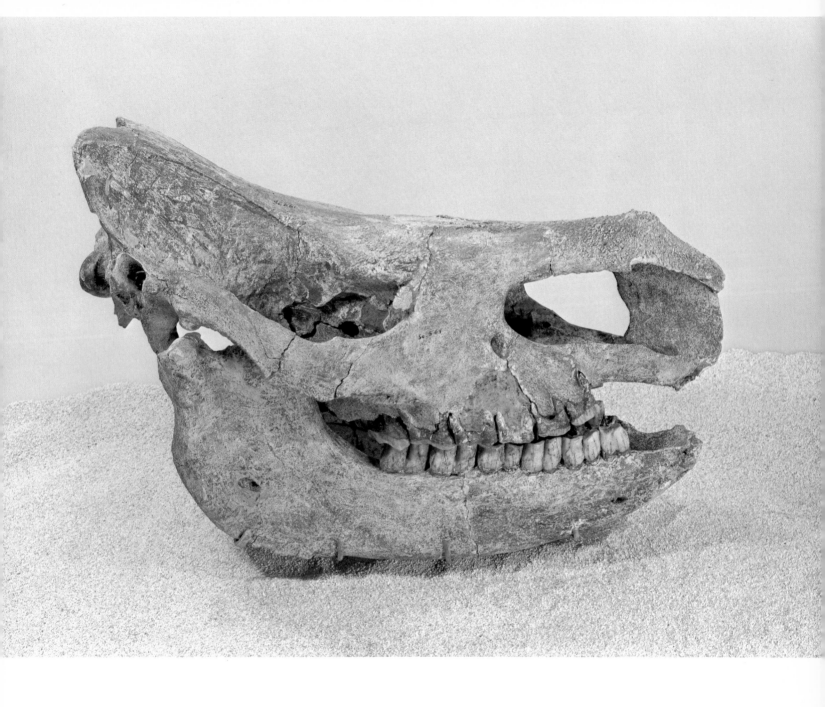

Hispanochampsa muelleri
Kälin, 1936
unteres Oligozän
(Zone von Montalbán)
vor etwa 30 Millionen Jahren
Tarrega, Katalonien
Länge 12 cm

Der in unserm Bild auf das Doppelte vergrösserte Schädel gehört zu einem urtümlichen Krokodil aus der Verwandtschaft der Alligatoren. Man erkennt den Kopf von oben mit den beiden Unterkieferästen links und rechts und einigen ausgefallenen Zähnen. Auf der ganzen Welt sind nur zwei Stücke dieser Gattung *(Hispanochampsa)* und Art *(muelleri)* bekannt. Beide befinden sich in der Basler Sammlung und liessen sogar Interessierte von Amerika anreisen.
(Schenkung und Fund von Dr. Otto Gutzwiller 1921, Inv.-Nr. SPA 4)

Hispanochampsa muelleri
Kälin, 1936
Oligocène inférieur
(zone de Montalbán)
âge: environ 30 millions d'années
Tarrega, Catalogne
longueur 12 cm

Ce crâne appartient à un crocodile archaïque apparenté au groupe des Alligators. On reconnaît le dessus du crâne et, de part et d'autre, les deux parties du maxillaire inférieur avec quelques dents déchaussées.
Les deux seuls spécimens connus de cette espèce se trouvent dans les collections du Muséum de Bâle et constituent une attraction rarissime.
(Trouvé et donné au Muséum par Otto Gutzwiller 1921, No d'inv. SPA 4)

Hispanochampsa muelleri
Kälin, 1936
Lower Oligocene
(zone of Montalbán)
about 30 million years ago
Tarrega, Catalonia
length 12 cm

This skull, enlarged to twice its size in our photograph, belongs to a primitive crocodile related to the alligator. One can recognize the head from above with the two parts of the jaw at the left and the right and several missing teeth.
There are only two specimens of this genus *(Hispanochampsa)* and species *(muelleri)* known in the world. Both of them are part of the Basel collection and have given scientists from as far away as the United States reason to come here.
(Found and donated by Otto Gutzwiller 1921, Inv. No. SPA 4)

Netzpython
Python reticulatus (Schneider)
Skelett, mazeriert, 1966
Südostasien
Länge 680 cm

Die Schlange, das uralte, gehasste oder verehrte Symbolwesen der Menschheitsge-schichte, gehört auch in seiner realen Skelettform zu den Objekten, die den Besucher faszinieren. In den kräftigen Windungen des fast 7 m langen Leibes und der regelmäs-sigen Rippenstruktur kann sich das Auge verlieren wie in einem Labyrinth. Die «offen-baren Geheimnisse» der Natur liefern den Stoff für die Mythen und Gedankenbilder aller Zeiten.
Das besonders gut erhaltene und präparierte Skelett der längsten Schlangenart, des Pythons, wird ergänzt durch das in der Nachbarvitrine ausgestellte Ganzpräparat desselben Individuums.
(Schenkung P. Seiler)

Python réticulé
Python reticulatus (Schneider)
squelette, macéré, 1966
Asie du Sud-Est
longueur 680 cm

Le serpent, symbole haï ou vénéré de l'histoire de l'humanité, est également un des objets qui, par la forme de son squelette, fascine les visiteurs. L'œil peut se perdre comme dans un labyrinthe dans les courbes puissantes et la structure costale régulière de ce corps long de presque sept mètres. Les mystères évidents de la nature ont toujours nourri les mythes et les légendes de tous les temps.
Ce squelette de python, la plus longue espèce des serpents, est particulièrement bien préparé et conservé; il est complété, dans une vitrine adjacente, par une reconstitu-tion de l'apparence naturelle du même animal.
(Don de P. Seiler)

Reticulate Python
Python reticulatus (Schneider)
skeleton, macerated, 1966
Southeast Asia
length 680 cm

The snake is an ancient symbol, both hated and worshipped, in human history. And its skeleton, with the labyrinthine coils of its nearly 7 metre long body and the regular structure of its ribs, is one of the objects that is sure to fascinate the visitor. Natural forms have always provided material for myth and imagination.
This particularly well-preserved and prepared skeleton of the longest species of snake, the python, is complemented by a cast of the same specimen displayed in the neigh-bouring showcase.
(Gift of P. Seiler)

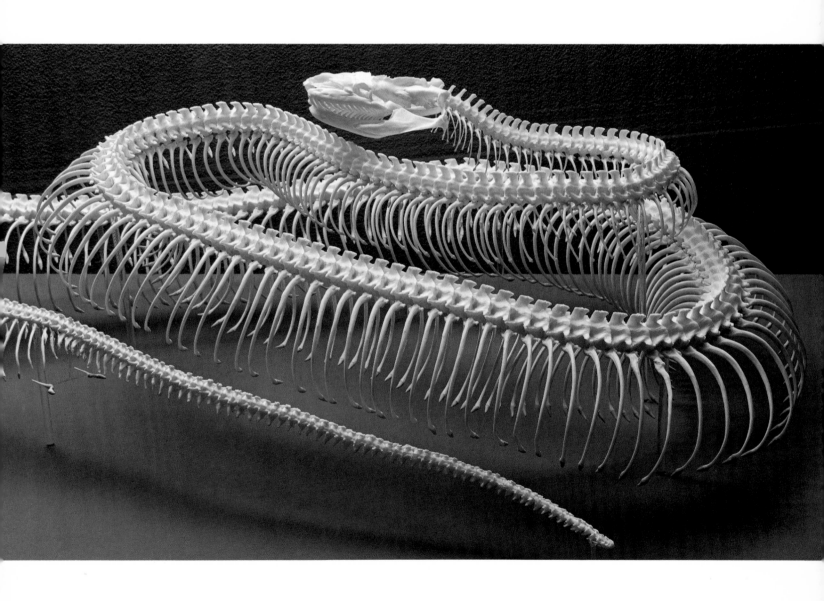

Ostasiatische Laufkäfer
verschiedene Arten
der Gattung *Carabus*
(Subgattung *Coptolabrus*)

Den Variationsreichtum der Natur auch dem Laien anschaulich zu machen, gehört zum Ausstellungsprogramm des Naturhistorischen Museums.
Die zehn Laufkäfer entstammen alle derselben Gattung und Untergattung. Zwei wurden in Korea gefunden, acht in China. Ohne bekannten Grund der Funktion oder des geographischen Herkommens hat die Natur die Tiere geradezu verschwenderisch phantasievoll ausgestattet. Die 300 Millionen Jahre der Gesamtentwicklung der Insekten gaben hier die Möglichkeit, jene hochspezialisierten Formen auszubilden, deren Variabilität für uns heute den Zauber absichtslosen Reichtums hat. Die Flügeldecken sind mit punktförmigen Erhöhungen verschiedenster Grösse und Anordnung besetzt. Die Farben spielen von Gold zu Grün, es gibt irisierendes Email neben dunkelsatten Tönen, wobei Leib und Flügel sich gelegentlich durch raffinierte Stufungen unterscheiden.
(Ankauf)

Coléoptères
de l'Asie de l'Est
diverses espèces
du genre *Carabus*
(sous-genre *Coptolabrus*)

Les expositions du Muséum d'Histoire naturelle veulent aussi montrer la richesse des variations formelles de la nature. Ces dix coléoptères appartiennent tous à un même genre et sous-genre. Deux d'entre eux proviennent de Corée, huit de Chine. La nature a coutume d'user sans compter de sa fantaisie pour varier les formes, et ce apparemment sans se soucier de la fonction ni de la distribution géographique des êtres vivants. L'évolution des insectes dura 300 millions d'années. Cette longue période permit le développement de formes hautement spécialisées qui enchantent par la magie de leur richesse en apparence immotivée: des renflements de formes et de grandeurs variées ornent les élytres; les couleurs varient du mordoré au vert; un émail irisé jouxte des tons sombres et saturés; une gradation raffinée des couleurs différencie par endroits le corps des ailes.
(Achats)

East Asian Carabids
Various species
of the genus *Carabus*
(sub-genus *Coptolabrus*)

To illustrate the diversity of nature to the layman is one of the goals of the Museum of Natural History.
These ten carabids are all of the same genus and sub-genus. Two were found in Korea, eight in China. Without having a known functional or geographical reason, nature has been extravagantly imaginative in decorating these animals. The 300 million year development of the insect afforded the possibility, here, of creating a wealth of unplanned variety which enchants us today. The wing cases are studded with raised dots of different colours and arrangements. The colours range from gold to green, iridescent enamel can be found next to rich, dark tones; and body and wings occasionally have subtly different shadings.
(Purchase)

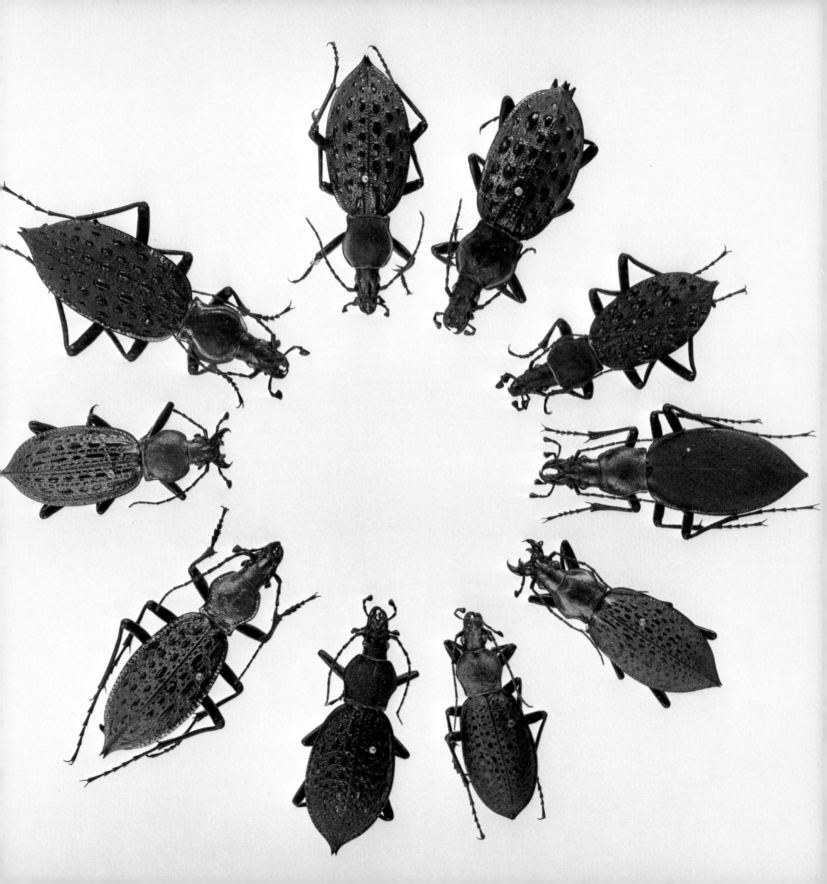

**Linker Flügel
einer Schleiereule**
Tyto alba, adultes Weibchen
Flügelpräparat
Länge des ausgespannten
Flügels 43 cm

Den sehr langsamen und völlig geräuschlosen Flug verdanken die Eulen ihren im Verhältnis zum Körpergewicht sehr grossen Flügeln und einem weichen Flaumbelag, mit dem die Federn zur Schalldämpfung überzogen sind. Zudem ist der Rand der äussersten Schwungfeder fein gezähnt und nicht glatt wie bei andern Vögeln. Das seidenweiche, zart gezeichnete Gefieder mit den wunderbaren Schattierungen von Ocker zu Braun macht die Schleiereule zu einem der schönsten Vögel.
Das Naturhistorische Museum besitzt die bedeutendste Studiensammlung einheimischer Vögel in der Schweiz.
Nachdenklich stimmt der Fundort des Vogels: Die Autobahnpolizei der N6 barg ihn tot als Verkehrsopfer.
(Tot aufgefunden am 15. März 1976 auf der Autobahn bei Kleinhöchstetten, Kanton Bern, Inv.-Nr. 76032)

**Aile gauche
d'une chouette effraie**
Tyto alba, femelle adulte
aile préparée
longueur de l'aile étirée 43 cm

Des ailes très longues à surface porteuse considérable et des plumes garnies de duvet étouffant les bruits permettent à la chouette effraie de voler lentement et silencieusement. Autre particularité: le bord extérieur des rémiges est finement dentelé et non pas lisse, comme chez les autres oiseaux. La chouette effraie, avec son plumage soyeux au dessin délicat mêlant des nuances allant de l'ocre au brun, est un des rapaces les plus beaux et les plus imposants de notre espace géographique. Le Muséum d'Histoire naturelle de Bâle possède la collection la plus complète des oiseaux indigènes de Suisse.
La provenance de cette aile prête à réflexion: l'oiseau mort a été ramassé par la police routière de la N6.
(Trouvé mort le 15 mars 1976 sur l'autoroute près de Kleinhöchstetten, canton de Berne, No d'inv. 76032)

Left Wing of a Barn-Owl
Tyto alba, adult female
prepared wing
length of the wing-span 43 cm

Owls can fly so slowly and silently because of the size of their wings, which are very large in comparison with their weight, and the soft down covering their wings, which muffles the sound. The edge of their outermost pinion is not smooth, as it is with other birds, but indented. The barn-owl's silky, delicately marked feathers in beautiful colours ranging from ochre to brown make it a particularly beautiful bird.
The Museum of Natural History has one of the most important research collections of native birds in Switzerland.
(Found dead on the motorway near Kleinhöchstetten, Canton of Berne, on 15 March 1976, Inv. No. 76032)

Europäischer
Schwalbenschwanz
Papilio machaon
1758 von Linné beschrieben
Spannbreite 7—10 cm

Der Schwalbenschwanz tritt bei uns jährlich in zwei Generationen auf, wobei je nach Klima und Futtermenge die Falter mehr oder weniger gross, hell oder dunkel sind. Beim oberen kleineren Tier handelt es sich um einen Vertreter der Frühjahrsgeneration (April bis Mai), beim grösseren um einen Falter der Sommergeneration (Juli bis August). Der bekannte einheimische Schwalbenschwanz kann sich neben den schillernden fremdländischen Exemplaren der grossen Sammlung des Hauses durchaus behaupten. Neben dem Schmelz der Blautöne auf hellem Gelb und den präzis gesetzten roten Punkten entzückt die Helldunkelgrafik, bei der sich die Linien abwechslungsweise zu ornamentalen Flächen verdichten.
(Bellinzona, Tessin, 13. April 1925, gesammelt von J. Müller-Rutz; Hudelmoos, Kanton Thurgau, 24. Juli 1915, gesammelt von J. Müller-Rutz, Schenkungen)

Machaon ou grand porte-queue
Papilio machaon
décrit par Linné en 1758
envergure 7—10 cm

Les machaons apparaissent dans nos régions en deux générations annuelles; ils sont plus ou moins grands, clairs ou foncés, suivant le climat et la nourriture disponible. Le petit exemplaire est un représentant de la génération printanière (avril à mai), tandis que le plus grand provient de la génération d'été (juillet à août).
Par sa beauté, ce papillon peut rivaliser avec les chatoyants exemplaires étrangers de la grande collection du Muséum. Il charme par le contraste des tons bleus élégamment disposés, et surtout par l'effet graphique de la disposition des lignes alternées, claires et foncées, s'élargissant en des surfaces ornementales.
(Bellinzone, Tessin, 13 avril 1925, collectionné par J. Müller-Rutz; Hudelmoos, Thurgovie, 24 juillet 1915, collectionné par J. Müller-Rutz, dons)

European Swallowtail
Papilio machaon
described in 1758 by Linné
wing-spread 7—10 cm

There are two generations of swallowtails in the Swiss lowlands annually. According to the climate and the amount of food they eat, the butterflies vary in size and intensity of colouring. The smaller animal on top is a representative of the spring generation (April to May), the larger one a butterfly of the summer generation (July to August). The familiar, native swallowtail can hold its own next to the rainbow-coloured foreign specimens of the museum's large collection. Apart from warm shades of blue on a light yellow ground and precisely placed red dots, the dark-light patterning with lines merging into alternating ornamental bands are particularly beautiful.
(Bellinzona Tessin, 13 April 1925, collected by J. Müller-Rutz; Hudelmoos, Canton of Thurgau, 24 July 1915, collected by J. Müller-Rutz, gifts)

Schädel (Calvarium)
aus der Völkerwanderungszeit
um 500 n. Chr.
Friedhof alter Gotterbarmweg
heute Schwarzwaldallee, Basel
grösste Länge 17,3 cm
grösste Breite 14,1 cm

Der abgebildete Schädel einer etwa siebzigjährigen Frau wurde in Basel im alten Alemannenfriedhof bei der Schwarzwaldallee gefunden. Mit dem breiten Schädel und dem deutlich ausgezogenen Hinterkopf ist er ein typischer Vertreter des frühmittelalterlichen Schädelbaus. Er stellt einen der ältesten alemannischen Funde der Schweiz dar.
Bei Grabungen für die verschiedensten Bauvorhaben in Basel wurden und werden oft Skelette zutage gefördert. Sie liefern der anthropologischen Abteilung des Museums und der Universität reiches Material für das Erfassen der Vielfalt jener Menschen, die in früher Zeit die Stadt bevölkerten, und erscheinen den Lebenden wie ein Memento mori mitten im geschäftigen Alltag.
(Schenkung Dr. K. Stehlin 1915, Inv.-Nr. Anthrop. 73)

Crâne (Calvarium)
datant de l'époque des
invasions barbares
vers 500 après J.-C.
cimetière de l'ex-Gotterbarmweg
aujourd'hui Schwarzwaldallee
Bâle
longueur 17,3 cm
largeur 14,1 cm

Ce crâne, attribué à une femme de 60 ans, a été découvert dans le vieux cimetière des Alamans, près de la Schwarzwaldallee. Le crâne, large et allongé dans sa partie postérieure, montre la morphologie crânienne caractéristique du Bas Moyen Age. Il s'agit de l'une des plus vieilles découvertes alamanes de la Suisse.
A Bâle, les excavations diverses qui accompagnent nécessairement toute construction donnent souvent lieu à la découverte de squelettes. Ceux-ci fournissent au département d'anthropologie du Muséum et à l'Université le matériel nécessaire à l'établissement statistique des caractéristiques morphologiques des hommes qui habitèrent la ville. Ne nous surprennent-ils pas, au milieu de nos activités quotidiennes, à la manière d'un «memento mori»?
(Don du Dr. Stehlin 1915, No d'inv. Anthrop. 73)

Skull (Calvarium)
from the Time of the Migration
of the Aryan Tribes
about 500 A. D.
Cemetery in former
Gotterbarmweg
today Schwarzwaldallee, Basel
greatest length 17.3 cm
greatest width 14.1 cm

The skull pictured here, one of the oldest Alemannic finds discovered in Switzerland, belonged to an approximately seventy year old woman and was found in the old Alemannic cemetery near Schwarzwaldallee in Basel. The shape of the skull, broad and distinctly elongated at the back, makes it a typical representative of early medieval skull structure.
In the course of excavations connected with all sorts of building projects in Basel, skeletons have often been found which to the living seem like a memento mori in the midst of busy everyday life and which are of great scientific use to the departments of anthropology at the museum and university.
(Gift of Dr. K. Stehlin, 1915, Inv. No. Anthrop. 73)

Bibliographie

Kunstmuseum

Diese Bibliographie führt ausser den Jahresberichten und der Festschrift zur Eröffnung des Kunstmuseums Basel nur die zurzeit erhältlichen Publikationen an, die über den Bestand des Kunstmuseums informieren.

Jahresberichte der Öffentlichen Kunstsammlung in Basel. Neue Folge seit 1904; bis 1973 erschienen.
Festschrift zur Eröffnung des Kunstmuseums Basel. Mit Abb. Basel 1936.
Kunstmuseum Basel. Katalog. Ausgestellte Werke bis 1800. Mit Abb. Basel 1977 (in Vorbereitung).
Kunstmuseum Basel. Katalog. 19. und 20. Jahrhundert. Sämtliche ausgestellten Werke. Mit Abb. Basel 1970.
Sammlung Rudolf Staechelin. Mit Abb. Basel 1956.
Sammlung Richard Doetsch-Benziger. Mit Abb. Basel 1956.
Das Vermächtnis Max Geldner. Mit Abb. Basel 1958.
Paul-Henry Boerlin: Das Vermächtnis Max Geldner in der Öffentlichen Kunstsammlung Basel. Mit Farbtafeln. S.A. aus: Die Ernte, 1961.
Adrien Chappuis: Les dessins de Paul Cézanne au Cabinet des Estampes du Musée des Beaux-Arts de Bâle. 2 volumes. Olten 1962.
Meisterzeichnungen aus dem Amerbach-Kabinett. Mit Abb. Basel 1962.
Entwurf zum Bild. Zeichnungen aus dem Kupferstichkabinett zu Gemälden und Plastiken im Kunstmuseum. Mit Abb. Basel 1966.
Sammlung Marguerite Arp-Hagenbach. Mit Abb. Basel 1967.
Kubismus. Zeichnungen und Druckgraphik aus dem Kupferstichkabinett. Mit Abb. Basel 1969.
Die Sammlung der Emanuel Hoffmann-Stiftung. Mit Abb. Basel 1970.
Die Hanspeter Schulthess-Oeri-Stiftung 1961–1971. Mit Abb. Basel 1971.
Hundert Meisterzeichnungen des 15. und 16. Jahrhunderts aus dem Basler Kupferstichkabinett. Mit Abb. Basel 1972 (in deutsch, französisch, englisch und italienisch erhältlich).
Amerikanische Graphik seit 1960. Bestände des Kupferstichkabinetts Basel und aus Galerie- und Privatbesitz. Mit Abb. Basel 1972.
Zeichnungen des 17. Jahrhunderts aus dem Basler Kupferstichkabinett. Mit Abb. Basel 1973.
Georg Schmidt. Kunstmuseum Basel, 150 Gemälde, 12.–20. Jahrhundert. – Musée des Beaux-Arts de Bâle, 150 tableaux, XIIe– XXe siècle. – Museum of Fine Arts Basle, 150 paintings, 12th–20th century. 3. Aufl., mit Farbtafeln. Basel 1973.
13 × Kunstmuseum. Einführung für Jugendliche zu 13 Bildern des Kunstmuseums. Mit Farbtafeln. Basel 1975.
Kunsthalle Basel. Bis heute: Zeichnungen für das Kunstmuseum Basel aus dem Karl August Burckhardt-Koechlin-Fonds. Mit Abb. Basel 1976. Paul H. Boerlin: Frank Buchser im Kunstmuseum Basel. Basel 1977.
Zeichnungen des 18. Jahrhunderts aus dem Basler Kupferstichkabinett. Mit Abb. Basel 1978 (in Vorbereitung).

Antikenmuseum

Ernst Berger: Das Basler Arztrelief. Studien zum griechischen Grab- und Votivrelief um 500 v.Chr. Veröffentlichungen des Antikenmuseums Basel, Band 1, 1970.
Helga Hedejürgen: Die tarentinischen Terrakotten des 6. bis 4.Jh. v.Chr. Katalog der Terrakotten im Antikenmuseum Basel. Veröffentlichungen des Antikenmuseums Basel. Band 2, 1971.
Margot Schmidt, A.D.Trendall, A.Cambitoglou: Eine Gruppe apulischer Grabvasen in Basel. Studien zu Gehalt und Form der unteritalischen Sepulkralkunst. Veröffentlichungen des Antikenmuseums Basel, Band 3, 1976.
Margot Schmidt: Der Basler Medeasarkophag. 1968.
Katalog: «Kunstwerke der Antike» aus der Sammlung Robert Käppeli. 1963.
Bildermappe I und II (je 30 Postkarten schwarzweiss). Bildermappe III (30 Postkarten farbig). Postkarten einzeln.
5 Farbdia-Serien zu 6 Dias: Serie 1: Schwarzfigurige Vasen, attisch u.a.; Serie 2: Rotfigurige Vasen, attisch; Serie 3: Marmorskulpturen, Reliefpithos; Serie 4: Bronzen und Silber; Serie 5: Terrakotta und Varia. Dias einzeln. Erläuterungstext zu Dias.
Publikationen der Skulpturhalle:
Verzeichnis der Abgüsse mit Registern und Nachträgen bis 1975. (Ein Verzeichnis der Abgüsse nach den Parthenonskulpturen ist in Vorbereitung.)
E.Berger: Die Geburt der Athena im Ostgiebel des Parthenon. Studien der Skulpturhalle Basel. Heft 1, 1974.
Über das Parthenonprojekt wird seit 1976 laufend in der Zeitschrift «Antike Kunst» berichtet.

Historisches Museum

Historisches Museum Basel, Jahresberichte und Rechnungen (seit 1892).

Festbuch zur Eröffnung des Historischen Museums. Basel 1894.

Katalog des Historischen Museums Basel: Arbeiten in Gold und Silber. Nr. 1. Basel 1895. — Basler Münzen und Medaillen. Nr. 2. Basel 1899. — Glasgemälde. Nr. 3. Basel 1901. — Musikinstrumente. Nr. 4. Basel 1906.

R. F. Burckhardt: Gewirkte Bildteppiche des 15. und 16. Jh. im HMB. Leipzig 1923.

E. Major: Profane Goldschmiedearbeiten im Historischen Museum Basel. Historische Museen der Schweiz, Band 3. Basel 1930.

F. Gysin: Gotische Holzplastik im Historischen Museum Basel. Historische Museen der Schweiz, Band 12. Basel 1934.

Historische Schätze Basels — Eine Auswahl schöner Gegenstände aus dem Historischen Museum in Basel. Basler Kunstbücher, Band 3. Basel 1942.

50 Jahre Historisches Museum Basel, 1894—1944. Basel 1945.

Schriften des Historischen Museums Basel: H. Reinhardt: Der Kirschgarten. Nr. 1. Basel 1951. — H. Reinhardt: Der Basler Münsterschatz. Nr. 2. Basel 1956. — W. Schneewind: Die Waffensammlung. Nr. 3. Basel 1958.

H. Reinhardt: Historisches Museum Basel — Die Barfüsserkirche. Schweiz. Kunstführer. Basel 1959 (deutsche, französische und englische Auflage).

Valentin Sauerbrey in Basel, 1846—1881. Basel 1972.

H. C. Ackermann: Haus «Zum Kirschgarten». Historisches Museum Basel, Sammlungen des 18. und 19. Jh. Schweiz. Kunstführer. Basel o. J.

Schriften des Historischen Museums Basel, hg. v. der Stiftung für das Historische Museum Basel: H. P. His: Altes Spielzeug aus Basel. Nr. 1. Basel 1973. — W. Nef, P. Heman: Alte Musikinstrumente. Nr. 2. Basel 1974. — E. B. Cahn, M. Babey: Schöne Münzen der Stadt Basel. Nr. 3. Basel 1975. — H. C. Ackermann, M. Babey: Wohnen im Hause zum «Kirschgarten» in Basel. Nr. 4. Basel 1976.

Museum für Völkerkunde
Schweizerisches Museum für Volkskunde

Ethnographische Kostbarkeiten. Aus den Sammlungen von Alfred Bühler im Basler Museum für Völkerkunde. Basel 1970.

Gerhard Baer: Figuren und Gefässe aus Alt-Mexico. Führer durch das Museum für Völkerkunde. Basel 1972.

Alfred Bühler, Annemarie Seiler-Baldinger, Renée Boser-Sarivaxévanis, Marie-Louise

Nabholz-Kartaschoff: Die Textilsammlung im Museum für Völkerkunde. Basel 1972.

Alfred Bühler: Ikat, Batik, Plangi. Reserve-Musterungen auf Garn und Stoff aus Vorderasien, Zentralasien, Südost-Europa und Zentralafrika. 3 Bände. Basel 1972.

Theo Gantner: Kulturdenkmäler des Alltags. Führer durch das Schweiz. Museum für Volkskunde. Basel 1975.

Christian Kaufmann: Ethnographische Notizen zur Basler Korewori-Sammlung. 1974.

Christian Kaufmann: Papua Niugini — Ein Inselstaat im Werden. Mit 172 Abbildungen zum kulturellen Hintergrund; aus dem Archiv des Museums für Völkerkunde. 1974.

Robert Wildhaber: Hirtenkulturen in Europa. Führer durch das Schweiz. Museum für Volkskunde. 1966.

Basler Beiträge zur Ethnologie. Bände 1—18.

Postkarten, Dias:
Kunst aus Melanesien (10 Postkarten).
Textilkunst (10 Postkarten).
Alt-Amerika (6 Postkarten).
Bali (Indonesien) (6 Postkarten).
Volkskunde (alte Serie) (5 Postkarten).
Volkskunde (neue Serie) (6 Postkarten).
Spielzeugmuseum (12 Postkarten schwarzweiss).
Spielzeugmuseum (12 Postkarten).
Festumzüge (10 Postkarten mit Motiven aus der Sonderausstellung).
Kunst aus Melanesien (10 Diapositive).
Kunst aus Alt-Amerika (6 Diapositive).

Naturhistorisches Museum

Hans Schaefer: Der Mensch in Raum und Zeit, mit besonderer Berücksichtigung des Oreopithecus-Problems. Nr. 1, 1960.

Hans Schaefer: Der Höhlenbär. Nr. 2, 1961.

Ernst Gasche: Die geologische Karte. Nr. 3, 1962.

Peter Brodmann: Die Amphibien der Schweiz. Nr. 4, 1966.

Othmar Stemmler: Die Reptilien der Schweiz. Nr. 5, 1967.

Lucas Hottinger: Die Erdgeschichte der Umgebung von Basel. Nr. 6, 1967 (vergriffen).

Reinhart Gygi: Wie entsteht ein Kalkstein? Wachstum und Abbau der Korallenriffe um Bermuda. Nr. 7, 1969 (vergriffen).

Hans Hess: Die fossilen Echinodermen des Schweizer Juras. Seesterne, Schlangensterne, Seelilien, Seeigel, Seewalzen. Nr. 8, 1975.

Urs Rahm: Die Säugetiere der Schweiz. Nr. 9, 1976.

Weitere Basler Museen
Autres Musées de Bâle
Other Basel Museums

Basler Papiermühle, Museum für Papier, Schrift und Druck

Die mittelalterliche Papiermühle, das Kernstück dieser Sammlung, zeigt dem Besucher, wie ein handgeschöpftes Büttenpapier entsteht. Neben den alten Geräten der Papiermacherei sind Beschreibmaterialien aus aller Welt ausgestellt, ebenso Beispiele für die Entwicklung der Schriften und des Buchdrucks. Zur Sammlung gehören auch die historischen Objekte der ältesten noch bestehenden Schriftgiesserei der Welt in Münchenstein sowie eine Diapositiv- und Filmsammlung. Ende 1979 wird dieses Museum in der Gallician-Mühle im St.-Alban-Tal seine bleibende Stätte finden. Bis dahin ist es im Rollerhof am Münsterplatz untergebracht und auf Verlangen (Zugang durch das Museum für Völkerkunde) zu besichtigen.

Le Moulin à Papier, Musée historique du Papier, de l'Ecriture et de l'Imprimerie

Le noyau de la collection est constitué par le moulin à papier moyenâgeux, où les visiteurs peuvent assister à la fabrication de feuilles de papier à la cuve. En plus des anciens instruments requis pour la fabrication du papier, ce Musée présente des documents, des ustensiles et matériaux provenant du monde entier, illustrant le développement des écritures et de l'imprimerie. Les pièces et objets historiques de la plus ancienne fonderie typographique existant à l'heure actuelle au monde, à Münchenstein, font également partie de la collection. L'archive comprend une bibliothèque, une collection de diapositives et une vingtaine de films documentaires. Fin 1979, le Musée s'installera définitivement dans l'ancien moulin à papier restauré des Gallician, la «Gallician-Mühle», au St.-Alban-Tal. En attendant, on peut le visiter sur demande au «Rollerhof», place de la Cathédrale (entrée par le Musée d'Ethnographie).

Basel Paper-Mill, Museum of Paper, Writing and Printing

The medieval paper-mill, the focal point of this collection, shows the visitor how handmade paper is produced. Apart from old equipment used for making paper, writing materials from all over the world are on exhibit; there are also examples showing the development of types and printing. In addition, the collection encompasses the historical objects from the oldest still existent type-foundry in the world in Münchenstein (on the outskirts of Basel), as well as a collection of slides and films. At the end of 1979 the museum will move to its final home in the Gallician Mill in the St.-Alban-Tal. Until then it will be located in the "Rollerhof", Münsterplatz, and can be seen on demand (entrance through the Museum of Ethnography).

Schweizerisches Pharmazie-Historisches Museum

Das Apothekenmuseum, wie das Pharmazie-Historische Museum auch genannt wird, beherbergt Sammlungen von alten Medikamenten aus Europa, Ostasien und Afrika, alte Apotheken und Laboratorien, Apothekerkeramik, Mikroskope, Utensilien aus dem Laboratorium und der Offizin und interessante graphische Dokumentationen. Das Museum befindet sich im Haus «Zum Vorderen Sessel», in dem einst Paracelsus und Erasmus von Rotterdam verkehrten.

Musée historique pharmaceutique

Ce Musée qu'on appelle parfois aussi couramment le Musée de la Pharmacie, abrite des collections de médicaments anciens provenant d'Europe, d'Asie de l'Est et d'Afrique, le mobilier d'anciennes pharmacies et des équipements de laboratoires du temps passé, des récipients pharmaceutiques en céramique, des microscopes, des

ustensiles divers provenant de laboratoires et d'officines ainsi qu'une documentation graphique des plus intéressantes. Le Musée est installé dans la maison dite «Zum Vorderen Sessel», où séjourna Erasme de Rotterdam au XVIe siècle; la tradition veut que Paracelse ait visité cette demeure.

Swiss Museum of Pharmaceutical History
The Swiss Museum of Pharmaceutical History houses collections of old medicines from Europe, East Asia and Africa, old pharmacies and laboratories, ceramic apothecary vessels, microscopes, utensils from laboratories and chemists' shops as well as interesting graphic material. The museum is located in the house ''Zum Vorderen Sessel'', a house once frequented by Paracelsus and Erasmus of Rotterdam.

Kirschgartenmuseum
Im Haus «Zum Kirschgarten» sind seit 1951 die Sammlungen des 18. und frühen 19. Jahrhunderts des Historischen Museums Basel ausgestellt. Das für den Seidenbandfabrikanten Johann Rudolf Burckhardt in den Jahren 1775 bis 1780 durch den Basler Architekten Johann Ulrich Büchel erbaute «Palais» war das erste grosse Gebäude im früh-klassizistischen Baustil und erregte schon damals Aufsehen. Heute repräsentiert es mit seinen erlesenen Tapisserien, Möbeln und Gemälden die Basler Wohnkultur im «Ancien régime» und birgt ausserdem Spezialsammlungen von Porzellan, Fayence, Uhren, Silber, Spielsachen usw., von denen einzelne internationales Ansehen geniessen.

Musée «Zum Kirschgarten»
Les collections des XVIIIe et XIXe siècles du Musée historique sont présentées depuis 1951 dans la maison dite «Zum Kirschgarten». Cet hôtel particulier, bâti durant les années 1775 à 1780 par l'architecte bâlois Johann Ulrich Büchel pour le fabricant de rubans de soie Johann Rudolf Burckhardt, fut la première grande construction de style Louis XVI de Bâle et fit sensation à l'époque. Aujourd'hui, tapisseries recherchées, meubles de style et peintures y illustrent l'art de vivre bâlois sous l'Ancien Régime. On peut y admirer également des collections spéciales de porcelaines, de faïences, de montres, d'argenterie, de jouets etc., jouissant pour certaines d'une réputation internationale.

Kirschgarten Museum
Since 1951, the 18th and early 19th century collections of the Basel Historical Museum have been exhibited at the house ''Zum Kirschgarten''. This ''palais'', built from 1775 to 1780 for the silk ribbon manufacturer Johann Rudolf Burckhardt by Basel architect Johann Ulrich Büchel, was Basel's first large building in the early classicistic style and attracted attention even then. Today, with its exquisite tapestries, furniture and paintings, it shows Basel's style of life during the ''Ancien régime''. It also houses special collections of porcelain, faience, pocket-watches, silver, toys etc., some of which are of international repute.

Sammlung alter Musikinstrumente
Das Besondere an der Sammlung alter Musikinstrumente des Historischen Museums ist ihre Vielseitigkeit. Das Schlagzeug mit den Basler Trommeln, die gezupften, geschlagenen oder gestrichenen Saiteninstrumente, die Blasinstrumente mit dem Holz, dem Blech und den Orgeln: alles ist vertreten, und überall gibt es Kostbarkeiten zu bewundern. 25 Instrumente können, durch Tonbänder übertragen, gehört werden. Der Besucher kann den Werdegang einer Blockflöte, einer Trompete und einer Violine verfolgen, und sechs Modelle zeigen ihm das Innere einer Orgel und Spielwerke von Klavierinstrumenten.

La Collection d'Instruments de Musique anciens

Cette collection renommée pour sa richesse et sa diversité appartient au Musée historique. Des instruments de percussion avec les tambours bâlois aux instruments à cordes (destinées à être pincées, frappées ou frottées) en passant par les instruments à vent avec les bois, les cuivres et les orgues: tout y est représenté et les objets précieux abondent. Le visiteur peut écouter les enregistrements de vingt-cinq instruments différents et suivre les étapes successives de la construction d'une flûte douce, d'une trompette et d'un violon. Six modèles lui présentent les mécanismes intérieurs d'un orgue et de divers instruments à clavier.

Collection of Ancient Musical Instruments

What is so special about the Historical Museum's collection of ancient instruments is its diversity. Everything is represented — percussion, including the typical "Baslertrommel" (a kind of snare drum); stringed instruments, plucked struck and bowed; woodwinds; brass and organs — and everywhere there are treasures to be discovered. 25 instruments have been recorded on tape and may be listened to. The visitor can see how a recorder, a trumpet and a violin are made; and six models show him the inside of an organ and the mechanisms of various keyboard instruments.

Schweizerisches Feuerwehrmuseum

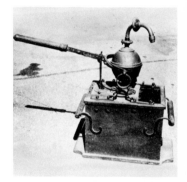

Von der frühmittelalterlichen Handspritze bis zum modernen Sauerstoff-Kreislaufgerät können die Hilfsmittel zur Bekämpfung des Feuers durch authentisches Anschauungsmaterial verfolgt werden. Erwähnenswert ist die lebendig dargestellte Entwicklung vom Eimer bis zur Automobil-Dampffeuerspritze oder die Gasschutzsammlung, die mit ihren Geräten eine einzigartige Übersicht über die schrittweise Vervollkommnung des Rauch- und Gasschutzes vermittelt. Eine Bibliothek mit Feuerwehrliteratur aus den Anfängen des Pompierkorps und der Entstehung der Feuerwehren sowie ein reichhaltiges Bildarchiv sind angegliedert.

Musée suisse de la Lutte contre le Feu

L'évolution des moyens de la lutte contre le feu est illustrée par des documents authentiques allant de la pompe moyenâgeuse actionnée à la main aux appareils à oxygène à circuit fermé modernes. Une présentation vivante montre comment on passa du seau à la motopompe à vapeur. De même, des instruments divers permettent d'acquérir une vue d'ensemble unique en son genre sur les perfectionnements apportés peu à peu aux moyens de protection contre la fumée et les gaz. Une bibliothèque regroupe des documents de la littérature professionnelle datant du tout début du corps des sapeurs-pompiers et de la lutte contre le feu ainsi qu'une riche archive illustrée.

Fire Brigade Museum of Switzerland

The visitor to this museum can trace the history of the equipment used in fighting fires, from the early medieval, hand-operated spraying device to modern oxygen inhaling apparatus, by means of authentic illustrative material. The vivid presentation of the development from pail to self-driving steam fire engine and the gas protection collection, whose equipment provides an unique survey of the gradual refinement of smoke and gas protection methods, are particularly noteworthy. There is also a library containing literature pertaining to fire brigades and dating back to the old "Pompierkorps" (as the fire brigade used to be called) as well as material on the origins of fire brigades plus extensive picture archives.

Jüdisches Museum der Schweiz in Basel

Der Grundstock des Ausstellungsgutes stammt aus dem Schweizerischen Museum für Volkskunde. Leihgaben aus Museen, Privatsammlungen und eigene Bestände

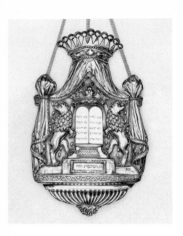

ergänzen die Auswahl. Die Objekte werden dem Besucher in drei Gruppen gegliedert präsentiert: jüdische Lehre, jüdisches Jahr, jüdisches Leben. Diese Dreiteilung erleichtert das Verständnis der aus Holz und Metall gefertigten Geräte, der bestickten Textilien und beschriebenen, bemalten und gedruckten Blätter, Rollen und Bücher, die einem jahrtausendealten Kult dienen. Dazu gesellen sich Dokumente zur Geschichte der Juden Basels.

Musée Juif de la Suisse à Bâle
Une grande partie des objets exposés provient du Musée suisse des Arts et Traditions populaires. A ce fond s'ajoutent des prêts de musées et de collectionneurs privés ainsi que les objets appartenant au Musée Juif même. Les objets présentés au public sont répartis en trois groupes: la doctrine, l'année juive et la vie quotidienne. Cette présentation tripartite facilite la compréhension des instruments en bois et en métal, des textiles brodés et des feuilles, rouleaux et livres imprimés, peints ou portant des inscriptions, ayant servi à un culte vieux de plusieurs millénaires. Une section spéciale réunit des documents sur l'histoire des juifs à Bâle.

Jewish Museum of Switzerland in Basel
The core of the collection comes from the Swiss Museum for European Folklore. It is supplemented by objects lent by museums and private collections along with the Jewish Museum's own items. The objects presented to the visitor are arranged in three groups: the Jewish law, the Jewish year, daily life. This division facilitates the understanding of the implements of wood and metal, embroidered textiles and inscribed, painted and printed leaves, scrolls and books used in a ritual thousands of years old. In addition there are valuable documents concerning the history of the Jews in Basel.

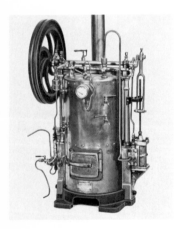

Gewerbemuseum
In der öffentlichen Fachbibliothek des 1878 gegründeten Hauses erwarten den Leser 60 000 Bände und 200 Zeitschriften aus den Gebieten Architektur, Design, Grafik, Buch, Kunstgewerbe, Handwerk, Industrie, Umweltschutz sowie die Auflagestelle der Schweizerischen Patentschriften. Die Sammlungen umfassen: Basler Buchmuseum, grafische Sammlungen, Plakatsammlung, Grafothek, reprografische Werkstätten, Stuhlsammlung. Es bestehen Studienkabinette über Glas, Keramik und Textil. Sinnvoller Technik wird ein Denkmal errichtet durch den Aufbau einer entsprechenden Abteilung über spezifisch baslerisches Schaffen verschiedenster Richtung, die eine wichtige Funktion für die Berufsberatung und -wahl erfüllt. Die Ausstellungen behandeln Themen obiger Richtung und über allgemeines Zeitgeschehen.

Musée des Arts et Métiers
Cette institution publique a été fondée en 1878. La bibliothèque professionnelle ouverte au public met à la disposition des lecteurs 60 000 ouvrages et 200 revues spécialisées consacrés à l'architecture, le design, les arts graphiques, les arts du livre, les arts appliqués, l'artisanat, l'industrie, la protection de l'environnement; s'y trouve également: le centre d'édition de brevets pour la Suisse. Les collections comprennent: le Musée du livre bâlois, des collections d'œuvres graphiques, une collection d'affiches, une graphothèque, des ateliers de reproduction graphique, une collection de chaises. Des cabinets d'étude regroupent des documents sur le verre, la céramique et les textiles. Un département informe sur les recherches techniques spécifiquement bâloises les plus diverses; ce centre d'information joue un rôle très important pour l'orientation et la consultation professionnelle.

Decorative Art Museum
The Decorative Art Museum, founded in 1878, has a public library of technical literature with 60,000 volumes and 200 journals relating to the fields of architecture,

design, graphics, books, industrial art, applied art, industry and environmental protection as well as a compilation of Swiss patent specifications. The collections comprise: the Basel Museum of Books, graphics collection, poster collection, "Grafothek", reprographic workshop and chair collection. There are research collections of glass, ceramics and textiles. A monument to sensible technology is being erected through the development of a department dealing with specifically local Basel trades of various kinds and meant to fulfil an important function in respect to vocational counselling and choice. The museum's exhibitions have to do with topics in the general direction of the above and with current affairs.

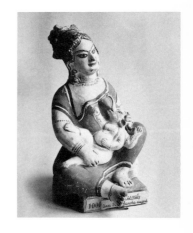

Museum der Basler Mission
Das Museum umfasst zwei Abteilungen: 1. Die Ausstellung, welche in erster Linie über die Arbeit der Mission informiert. Die wenigen darin ausgestellten völkerkundlichen Objekte dienen vorwiegend der Dekoration. 2. Das Depot mit einigen tausend ethnografischen Gegenständen aus den wichtigsten ehemaligen und heutigen Arbeitsgebieten der Mission (China, Indien, Borneo, Ghana, Kamerum) ist ein wissenschaftliches Archiv, das Interessenten nach Voranmeldung offensteht.

Musée de la Mission de Bâle
Ce Musée comprend deux départements distincts: 1. L'exposition qui renseigne avant tout sur le travail de la Mission. Les quelques objets qu'on peut y voir ont une fonction essentiellement décorative. 2. Le dépôt qui comprend plusieurs milliers d'objets de caractère ethnographique provenant des régions où la Mission fut ou est encore active (Chine, Inde, Bornéo, Ghana, Cameroun); ces archives scientifiques sont accessibles sur demande.

Museum of the Basel Mission
The Museum of the Evangelical Missionary Society in Basel has two sections: 1. the exhibition, whose main purpose is to inform visitors about the Society's work; the few ethnographic objects displayed are there mainly for decorative purposes; 2. the research collection, with several thousand ethnographic objects from the most important areas in which the Society has done and is doing its work (China, India, Borneo, Ghana, Cameroon), forms archives of a scholarly nature, which may be seen by appointment.

Schweizerisches Sportmuseum
Geräte und Dokumente zur Geschichte des Sports aus allen Ländern.

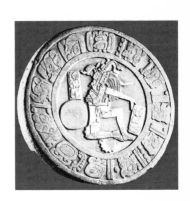

Musée suisse des Sports
Ce Musée présente engins et documents illustrant l'histoire des sports dans tous les pays du monde.

Swiss Museum of Sports
Equipment and documents connected with the history of sports in countries all over the world.

Skulpturhalle
Die Skulpturhalle ist die grösste Sammlung von Abgüssen griechischer und römischer Skulpturen nördlich der Alpen. Der Kern der Sammlung befand sich seit 1849 im Museum an der Augustinergasse, 1886—1927 in einem eigenen Gebäude, 1940 an der Mittleren Strasse 33. 1963 wurde die Ausstellung im heutigen Gebäude eingerichtet. Der Bestand hat sich in den letzten zehn Jahren verdreifacht. Arbeitsschwerpunkt sind die wissenschaftlichen Rekonstruktionen von Statuen und statuarischen Komplexen, deren einzelne Bestandteile in verschiedenen Museen der Welt zerstreut sind, im

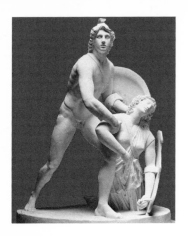

besonderen die Rekonstruktion der Parthenongiebel und die Vereinigung aller Fragmente vom Bildschmuck dieses Tempels.

Musée des Moulages
Il est la plus importante collection de moulages de sculptures grecques et romaines que l'on puisse voir actuellement au nord des Alpes. La collection se trouvait rassemblée depuis 1849 au Musée de l'Augustinergasse; de 1886 à 1927, les moulages furent exposés dans un bâtiment distinct. Depuis 1940, ils sont installés à la Mittlere Strasse. L'édifice qui les abrite actuellement date de 1963. Le nombre des œuvres a triplé durant ces dix dernières années. Les recherches tendent essentiellement à la reconstitution scientifique de statues et de groupes de la statuaire à partir des moulages de fragments éparpillés dans les différents musées du monde. La majorité des travaux gravite autour de la reconstruction des frontons du Parthénon et de la réunion de tous les éléments décoratifs de ce temple.

Collection of Plaster Casts
The Collection of Plaster Casts at Mittlere Strasse 17 is the largest collection of casts of Greek and Roman sculptures north of the Alps. In 1849 it was moved into the "Museum" at the Augustinergasse; from 1886 to 1927 it was housed in a building of its own, moving to Mittlere Strasse 33 in 1940. In 1963 the exhibition received its present home. In the last ten years, the number of objects in the collection has tripled. Special emphasis is given to the scholarly reconstruction of statues and statuary complexes the single parts of which are scattered in various museums around the world, in particular to the reconstruction of the pediment of the Parthenon and to the assemblage of all the fragments of the sculptural ornaments belonging to this temple.

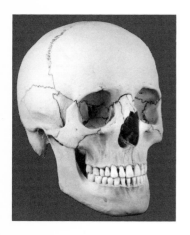

Anatomisches Museum — Sammlung
Die von Generationen aufgebaute Sammlung enthält unter anderem das älteste Präparat der Welt — ein Skelett, welches von Andreas Vesalius Bruxellensis 1543 der Universität geschenkt wurde — wie auch zahlreiche Organpräparate der systematischen und topographischen Anatomie, der Embryologie, Teratologie (Missbildungen) und der vergleichenden Morphologie. Besonders die Professoren C. G. Jung, Wilhelm His, J. Kollmann und H. K. Corning haben sich um den Ausbau der Sammlung verdient gemacht. Die Sammlung ist einmal pro Woche auch für das Publikum geöffnet und dient vor allem der Ausbildung von Medizinstudenten.

Musée d'Anatomie
La collection de ce Musée est le fruit du travail de générations successives de chercheurs. Elle s'enorgueillit entre autres de la plus ancienne préparation anatomique au monde: le squelette préparé par Andreas Vesalius Bruxellensis, que celui-ci offrit à l'Université en 1543, et comprend en outre de multiples préparations d'organes documentant l'anatomie systématique et topographique, l'embryologie, la tératologie (étude des formes exceptionnelles) et la morphologie comparée. Les professeurs C. J. Jung, Wilhelm His, J. Kollmann et H. K. Corning ont particulièrement mérité de l'enrichissement de la collection. Quoique servant avant tout à la formation des étudiants en médecine, cette collection est aussi ouverte au public le dimanche.

Anatomical Museum
The museum's collection, built up by generations of scientists, contains the oldest preparation in the world — a skeleton which Andreas Vesalius Bruxellensis gave to the University of Basel as a gift in 1543 — as well as numerous prepared organs used in the study of systematic and topographic anatomy, embryology, teratology (formation of abnormalities) and comparative morphology. Professors C. G. Jung, Wilhelm His, J. Kollmann and H. K. Corning were particularly active in enlarging the collection.

298

Serving above all for the training of medical students, the collection is open to the public on Sundays.

Basler Stadt- und Münstermuseum

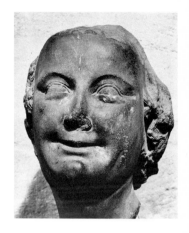

Im gotischen Wirtschaftstrakt des ehemaligen Frauenklosters Klingental ist das Basler Stadt- und Münstermuseum untergebracht. Vom Münster besitzt es einen umfangreichen Plastikbestand, etwa 200 Originalobjekte; die restlichen Stücke sind Abgüsse. Es handelt sich hiebei um bedeutende Werke mittelalterlicher Bildhauerkunst, das Schwergewicht liegt auf Schöpfungen der romanischen Bauzeit. Die historische Stadt findet sich in einem zimmergrossen Modell des inneren Kernbereiches sowie in Modellen von Teilgebieten und Einzelbauwerken belegt. Zudem besteht eine Sammlung von etwa 3000 Darstellungen zur örtlichen Baugeschichte.

Musée de la Ville et de la Cathédrale de Bâle

Ce Musée est aménagé dans le bâtiment gothique comprenant les communs de l'ancien couvent des Dominicaines du Klingental. On peut y admirer un important ensemble de sculptures provenant de la cathédrale, dont environ 200 sont d'origine, les autres étant des moulages. Il s'agit là d'œuvres importantes de la statuaire moyenâgeuse, datant pour la plupart de l'époque romane. La ville historique de la fin du Moyen Age est présentée par une grande maquette de quelque 7 m², ainsi que par les maquettes plus détaillées d'ouvrages et d'édifices spéciaux. Autour de ce noyau central, la collection comporte environ 3000 représentations relatant l'histoire des constructions locales.

Museum of the City and Cathedral of Basel

The Museum of the City and Cathedral of Basel is located in the Gothic domestic tract of the former Klingenthal Convent. It houses an extensive collection of sculptures from the cathedral — about 200 original objects and the rest as casts. These are significant examples of medieval sculpture, the main weight being placed on works from the Romanesque architectural period. Historic Basel is represented in a room-sized model of the inner city and in models of certain areas and single edifices. There is also a collection of approximately 3000 pictures pertaining to local architectural history.

Die Rheinschiffahrtsausstellung

«Unser Weg zum Meer» vermittelt dem Besucher des Basler Rheinhafens in Kleinhüningen viele Einzelheiten über die wirtschaftliche Bedeutung der schweizerischen Rheinschiffahrt im Dienste der Landesversorgung und die Herkunft der vielfältigen Importgüter. Eine grosse Zahl von historischen und modernen Schiffsmodellen sowie Fotos dienen dem technischen Verständnis der Rheinfahrt. Die Ausbildung zum Matrosen und Schiffsführer sowie das Leben der Schiffer an Bord sind dargestellt. Ein riesiges Hafenmodell, interessante geschichtliche Einzelheiten und eine Diatonbildschau machen den Rundgang durch die Ausstellung zum Erlebnis. Modelle und Dokumente orientieren auch über die Hochseeschiffahrt unter der Schweizer Flagge.

L'Exposition sur la Navigation rhénane

L'exposition «De Bâle à la haute mer» consacrée à la navigation sur le Rhin illustre pour le visiteur du port bâlois de nombreux aspects de la navigation rhénane suisse, notamment sa signification économique pour l'approvisionnement du pays et la provenance de nombreux produits importés. Un grand nombre de maquettes de bateaux anciens et modernes de même qu'une riche documentation photographique facilitent la compréhension des problèmes techniques. La formation des matelots et des bateliers ainsi que la vie à bord des chalands y sont bien illustrées. Une grande maquette du port, de nombreux documents historiques et un commentaire accompagnant la projection de diapositives font de la visite une expérience enrichissante. Des

maquettes de bateaux de mer et des documents montrent également ce qu'est la navigation maritime sous pavillon suisse.

Rhine Navigation Exhibition

The exhibition ''Our Way to the Sea'' provides the visitor to the port of Basel in Kleinhüningen with many details about the economic importance of Swiss navigation on the Rhine in respect to the supply of goods necessary to the country. Moreover he will learn the origins of diverse imports. Numerous historical and modern models of ships as well as photographs further his technical understanding of navigation on the Rhine. The training of sailors and captains as well as the life of the men on board are illustrated. An enormous model of the port, interesting historical details and a slide show make a tour of the exhibition a real experience. Models and documents also offer the visitor valuable information on navigation on the high seas under the Swiss flag.

Spielzeug- und Dorfmuseum Riehen bei Basel

Im restaurierten Wettsteinhaus (Bürgermeister J.R.Wettstein, 1594–1666) ist seit 1972 die Spielzeugsammlung des Schweizerischen Museums für Volkskunde untergebracht, die auch das Legat von Hans Peter His umfasst. Neben dem ländlichen «Naturspielzeug» (Knochen, Tannenzapfen) werden Beispiele verschiedener Herkunft (Nürnberg, Erzgebirge) und Materialien (Holz, Papier, Keramik, Blech) vorgezeigt. So entsteht eine verkleinerte Welt (Puppenstuben und -küchen), die Ruhe und Erinnerung gewährt und Hinweise auf frühe Erziehungsformen (Lern- und Beschäftigungsspiele) vermittelt. Im Wettsteinhaus sind auch das Dorfmuseum (Paul Hulliger, 1887–1969) und der Rebkeller zu sehen.

Musée des Jouets et Musée du Village à Riehen près de Bâle

La collection de jouets du Musée suisse des Arts et Traditions populaires ainsi que le legs de Hans Peter His sont installés depuis 1972 dans la maison restaurée du bourgmestre J.R.Wettstein (1594–1666), dite «Wettsteinhaus». On peut y voir des jouets «bruts» (os, pommes de sapin) mais aussi des exemples de provenances diverses (Nuremberg, Erzgebirge) et de nature variée (bois, papier, céramique, tôle). Le monde réduit des chambres et cuisines de poupées procure le calme et ravive les souvenirs tout en indiquant quelles étaient les formes d'éducation du passé (jeux instructifs et distrayants). La maison du bourgmestre Wettstein abrite aussi le Musée du Village (Paul Hulliger, 1887–1969) et le Musée du Vin.

Toy and Village Museum, Riehen near Basel

Since 1972 the restored ''Wettsteinhaus'' (Mayor J.R. Wettstein, 1594–1666) has housed the toy collection belonging to the Swiss Museum for European Folklife, which also includes Hans Peter His' legacy. Besides ''natural toys'' from rural areas (bones, pine cones), toys of various origins (Nürnberg, Erzgebirge) and materials (wood, paper, ceramics, tin) are displayed. A miniature world (doll's houses and kitchens) has been created that conveys an atmosphere of peace and nostalgia and also gives clues to early forms of education (educational and occupational games). The Village Museum (Paul Hulliger, 1887–1969) and the ''Rebkeller'' can also be seen at the Wettsteinhaus.

Orientierungsplan der Basler Museen
Plan d'orientation des Musées de Bâle
Guide to the Museums of Basel

Legende zum Orientierungsplan

1 Kunstmuseum:
 Gemäldegalerie und
 Kupferstichkabinett
2 Antikenmuseum
3 Historisches Museum
4 Museum für Völkerkunde
 Schweizerisches Museum für Volkskunde
5 Naturhistorisches Museum
6 Basler Papiermühle
 Museum für Papier, Schrift und Druck
7 Schweizerisches Pharmazie-Historisches Museum
8 Kunsthalle:
 Temporäre Kunstausstellungen
9 Kirschgartenmuseum
10 Sammlung alter Musikinstrumente
11 Schweizerisches Feuerwehrmuseum
12 Jüdisches Museum der Schweiz in Basel
13 Gewerbemuseum
14 Museum der Basler Mission
15 Schweizerisches Sportmuseum
16 Die Skulpturhalle
17 Anatomisches Museum — Sammlung
18 Basler Stadt- und Münstermuseum
19 Rheinschiffahrtsausstellung
20 Spielzeug- und Dorfmuseum
 Riehen bei Basel

Légende du plan d'orientation

1 Musée des Beaux-Arts:
 Collection de Peinture et
 Cabinet des Estampes
2 Musée des Antiquités classiques
3 Musée historique
4 Musée d'Ethnographie
 Musée suisse des Arts et Traditions populaires
5 Muséum d'Histoire naturelle
6 Le Moulin à Papier, Musée historique du Papier,
 de l'Ecriture et de l'Imprimerie
7 Musée historique pharmaceutique
8 Kunsthalle:
 Expositions temporaires d'œuvres d'art
9 Musée «Zum Kirschgarten»
10 La Collection d'Instruments de Musique anciens
11 Musée suisse de la Lutte contre le Feu
12 Musée Juif de la Suisse à Bâle
13 Musée des Arts et Métiers
14 Musée de la Mission de Bâle
15 Musée suisse des Sports
16 Musée des Moulages
17 Musée d'Anatomie
18 Musée de la Ville et de la Cathédrale de Bâle
19 L'Exposition sur la Navigation rhénane
20 Musée des Jouets et Musée du Village
 Riehen près de Bâle

Captions to the Guide

1 Museum of Fine Arts:
 Departments of Painting and
 of Prints and Drawings
2 Museum of Ancient Art
3 Historical Museum
4 Museum of Ethnography
 Swiss Museum for European Folklife
5 Museum of Natural History
6 Basel Paper-Mill
 Museum of Paper, Writing and Printing
7 Swiss Museum of Pharmaceutical History
8 Kunsthalle:
 Gallery of temporary art exhibitions
9 Kirschgarten Museum
10 Collection of Ancient Musical Instruments
11 Fire Brigade Museum of Switzerland
12 Jewish Museum of Switzerland in Basel
13 Decorative Art Museum
14 Museum of the Basel Mission
15 Swiss Museum of Sports
16 Collection of Plaster Casts
17 Anatomical Museum
18 Museum of the City and Cathedral of Bas
19 Rhine Navigation Exhibition
20 Toy and Village Museum
 Riehen near Basel

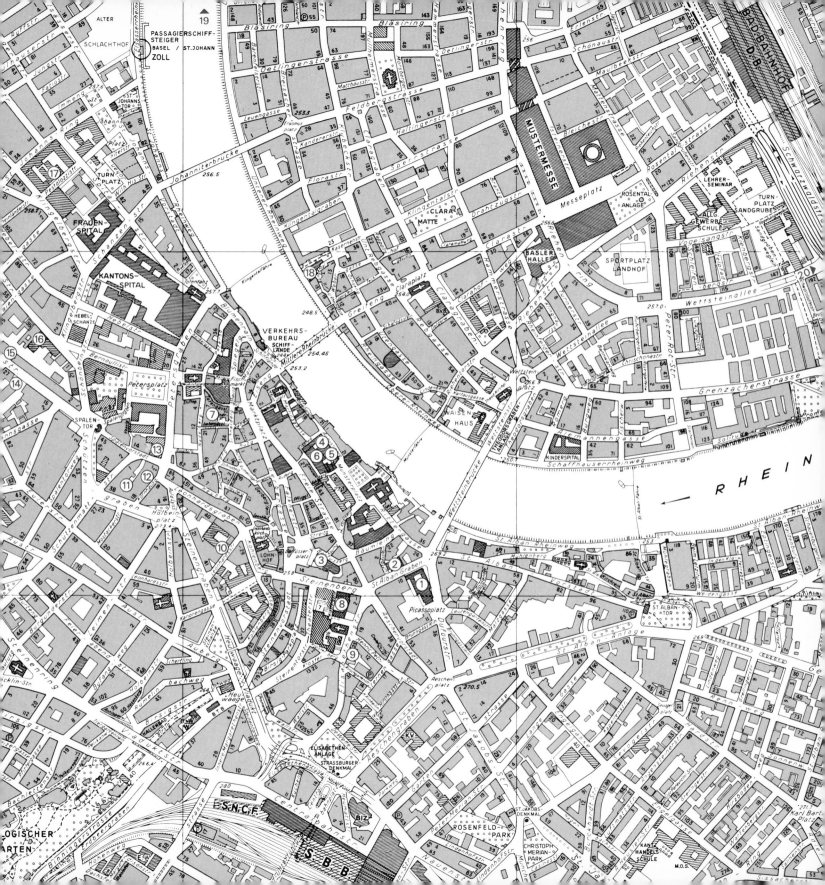

Den Direktoren der Basler Museen und ihren Mitarbeitern gehört der herzlichste Dank. Ohne ihre unermüdliche Hilfe und ihre mannigfaltigen Ratschläge hätte dieses Buch nicht in seiner jetzigen Form entstehen können.

Fotografen:
Rico Polentarutti, Kunstmuseum
Claire Niggli, Antikenmuseum
Maurice Babey, Historisches Museum
Peter Horner, Museum für Völkerkunde
und Schweizerisches Museum für Volkskunde
Wolfgang Suter, Naturhistorisches Museum

Künstlerische Beratung: Lenz Klotz
Reprotechnik: Marcel Jenni, Universitätsbibliothek Basel

Texte zu den Seiten 293–300:
Die Leiter der einzelnen Museen

Traduction française:
Michèle Zaugg; Jean-Marc Moret; Nicole Ramseyer
English Translation: Eileen Walliser